貴婦人の髪型から帽子、メイクまで忠実に再現

18世紀の
ヘア
スタイリング

著者

ローレン・ストーウェル
アビー・コックス

協力者

チェイニー・マクナイト

翻訳者

新田享子

献辞

好奇心旺盛な母たちへ
いつも刺激を与えてくれてありがとう

18世紀のヘアスタイリング
貴婦人の髪型から帽子、メイクまで忠実に再現

目　次

Part1

髪のお手入れ ……16

高く、高く、
どんどん高く！ ……54

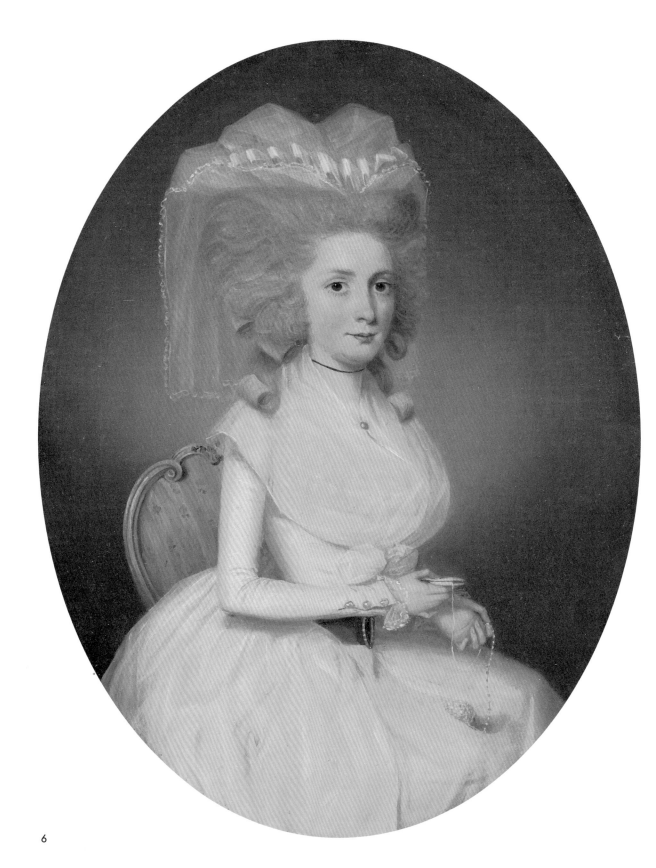

はじめに　〜この本を書いた理由〜

読者のみなさまへ

『18世紀のヘアスタイリング』の世界へようこそ！　前作『18世紀のドレスメイキング』（ホビージャパン刊）に続き、今回もまた、読者の皆さんをジョージ王朝時代のおしゃれの世界へと案内したいと思います。この本で紹介するのは肩より上のおしゃれ。『18世紀のドレスメイキング』では、時代を1740年代、1760年代、1780年代、1790年代の4つに分け、それぞれの時期に流行ったスタイルのガウンと、それに合わせた帽子を紹介しました。ヘア＆メイクも当時流行のスタイルで徹底したのですが、その説明までは手が回りませんでした。「肖像画から飛び出してきた」ようなコスチュームを完成させるには、ヘア＆メイクが欠かせません。なのに、それを省いたことが気になっていました。

ジョージ王朝時代でも、特に18世紀後半のヘアスタイリングは、この時代のコスチューム作りにとても重要とあって、みなさんの関心も高いはず。まるで重力に逆らうかのように高く結い上げた、あの有名な髪型なくして、マリー・アントワネットを想像するなどありえません。現代のポップカルチャーにおいて、「18世紀といえばあれ」と誰もが思い浮かべるほど時代を代表する髪型です。そこで今回は、ヘア＆メイクで18世紀というすばらしい世界を探索したいと考えました。時代に忠実な髪の結い方はもちろんのこと、仕上げの飾り付けとして様々なスタイルの帽子の作り方まで、道具や材料とともに紹介します。

実は、ジョージ王朝時代のヘア＆メイクには誤解や謎が多く、この本では、その誤解を解きながら、18世紀後半の女性たちが髪や肌の色つやにどうこだわったのかを正しく伝えたいと考えました。当時の髪結師たちが使った道具や技術の再現にあたっては、一次資料をたくさん読みあさり、肖像画や現存する品々を入念に調べ、試行錯誤を重ねました。ですから、当時の常識だったヘア＆

メイクをより正確に紹介できているはずです。

この本では、18世紀のヘアケアと衛生を保つ方法についてはもちろんのこと、あの造形芸術のようなヘアスタイルを可能にした髪の結い方とヘアケア製品を紹介します。レシピに沿えば、当時の方法で18世紀の髪型を再現できるようになっていて、楽しい帽子の型紙や作り方も紹介しているので、結いたての髪を飾り付け、ばっちり決めることもできます。

ページをめくっていただければ、私たちが思う存分楽しみながらこの本を執筆したことが、みなさんにもおわかりいただけるのではないでしょうか。どの髪結いプロジェクトにも、できるだけ時代に忠実な言葉を使い、詳しい参考文献を引用していますが、髪型や髪結い用クッションの名称は「これだ」と思うものを見つけるのが困難でした。そもそも名前がなかったり、ファッション図版を見ても、複数の呼称があったりしたためです。名称が判然としないものについては、フランスの雑誌の気分で、勝手気ままに名前を付けました。特に断りがないかぎり、一部の名称は時代に忠実でもなければ、正式でもありませんので、あしからず。

さあ、それではくしを手にとり、髪結いの冒険とまいりましょう！

アビー・コックス

ローレン・ストーウェル

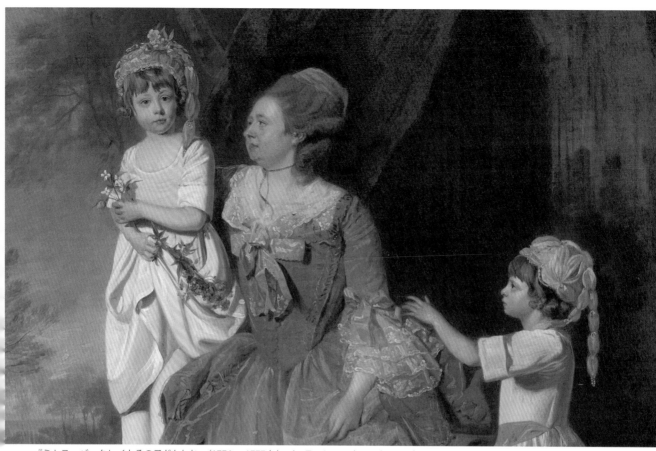

『ミセス・バークレイとその子どもたち』（1776〜1777年）／フランシス・ウィートリー（1747〜1801年）
イェール大学英国美術研究センター　ポール・メロン・コレクション　B1977.14.124

この本の使い方

『18世紀のヘアスタイリング』は、クックブック、ソーイングブック、髪結いの手引き書を1冊にまとめたような本です。どのページを開いても、ドレスだけに終わらず、ジョージ王朝時代のトータルファッションを決めるのに欠かせない道具や材料、スキル、飾り付けを学べます。

　パート1では、髪結い用品のレシピと作り方を紹介します。『Toilet de Flora（トワレ・デ・フローラ）』や『Plocacosmos（プロカコスモス）』などの本に掲載されていた、18世紀のオリジナルのレシピです。レシピどおりに作るとたくさんできるので、半分か4分の1の分量で作るとよいかもしれません。

　パート2では、1750年から1780年までの髪型を紹介します。頭の上にクッションをのせ、それを髪で包み込むようにして高く結い上げます。最高のマリー・アントワネット風の髪型を目指すなら必読のページです。

　パート3は、1780年代と1790年代に流行ったいろいろな巻き毛や縮れ毛についてです。特に、1）縮れ毛、2）「パピヨット」と呼ばれる紙を使った巻き毛、3）小型ヘアアイロンを使った巻き毛、4）ポマードを塗って作る巻き毛と、4つのテクニックを紹介します。作りたい髪型に合ったテクニックを試してみてください。

髪の長さと種類

　この本では、多種多様な髪の長さや質感の対処法をできるかぎり紹介しているつもりです。詳しくは、13ページのポマードや髪粉の使い方、髪のまとめ方に関する注意やアドバイスを参考にしてください。「特にこの時代の髪型を作りたいわけではない」と思うことがあっても、髪を扱うテクニック自体は変わりません。

　スタイリングも時代とともに徐々に変わっていくので、バリエーションがあります。この本でストレートのロングヘアを結った髪型を紹介しているからといって、同じものをカーリーヘアで結ったり、ヘアピースやウィッグを使ったりすると、時代に忠実でなくなるわけではありません。また、私たちが後ろにストレートなシニヨンを使ったからといって、三つ編みのシニヨンがだめなわけでもありません。様々なファッション図版に目を通し、自分が選んだ時代に何が流行していたのかを研究することが大切です。

　髪がなくても、あるいは短くても心配は要りません。ジョージ王朝時代の女性たちは、たとえ地毛が非常に短くても、自分の髪に応じて、いろいろなヘアピースを上手に組み合わせていました。この本では、トゥーペやシニヨン、カール、あるいは「バックル」と呼ばれる大きな巻き毛の作り方を紹介しています。現代女性にもとても便利なものばかりです！

材料

　この本では、髪結い用のクッションにいろいろな詰め物を試してみました。どれも18世紀にあった素材です。各素材に長所と短所があり、コルクはしっかり詰めるのが難しく、ぽろぽろとこぼれてしまうため、扱いに注意が必要です。羊毛は入手も扱いも簡単ですが、ピンをしっかりと固定させるのがとても大変。いちばん扱いやすいのは馬の毛で、ピンも簡単にしっかりと刺せるのですが、少しちくちくするのが難点です[1]。あれやこれやと試し、自分にとっていちばんの詰め物を探してください[2]。

　この本で紹介するヘアクッションにはすべてウールニットを使っています。時代に忠実な素材な上、ピンも刺しやすく、髪によくなじむので、スタイリング中に髪がくずれにくいのです。

　18世紀に使われていたコスメのレシピは興味深いのですが、アレルギーの問題や今は入手不可能な材料があるため、少し変更を加えています。こうした変更はすべてレシピの中に断りを入れています。また、アレルギー反応を示すかもしれないエッセンシャルオイルや素材がある場合は、まず少量を試して様子を見てください。

型紙

　この本に掲載されている型紙はどれも2.5cm角を縮小したグリッドを使用しています。パソコンやプロジェクターで型紙を拡大するか、2.5cm角のマス目の紙に手で書き写して使ってください。型紙には縫い代が含まれていませんが、布端が切りっぱなしの場合は縫い代に1.2cm、耳の場合は6mm足してください。

　ヘアクッションやキャップ、アクセサリーは、紹介している髪型に合わせてサイズが決まっています。たとえば、1770年代の高さのあるカラシュ帽と、1750年代の高く結わないコワフュール・フランセーズとを合わせるのは避けましょう。時代が異なるヘアスタイルとアクセサリーを合わせるときは、アクセサリーのサイズを変えます。また、自分の頭のサイズに合わせて型紙を調整してください。特にクッションのサイズを変えてみてください。

　再現しようとしているキャラクターの社会的階級も無視できません。その人はストレートヘアを低く結っていたのでしょうか、それとも、おしゃれにクシャっとさせた髪型をしていたのでしょうか。自分の好みに合わせると同時に、その時代のキャラクターの社会的ステータスに合わせて型紙を変えましょう。

　最後になりましたが、この本を通じて、18世紀後半の肩から上のファッションについて知っていただければ、著者としてこれほどうれしいことはありません。いろいろな髪型を思う存分お楽しみください！

ヒストリカル・ステッチの名称と縫い方

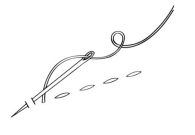

なみ縫い

　右から左に向かって、針を上下に動かし、重ねた布全部に針を刺しながら縫います。裾の処理や縫い代の押さえにこのステッチを使う場合は、表に出る縫い目を細かくして、目立たないようにします。仮縫いのときは1針を長く、均一にします。

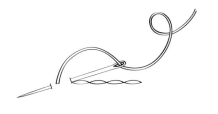

返し縫い

　玉結びを作り、布の裏から針を出し、重ねた布全部に針を刺しながら、右に1針返します。次に、右から左へ2針先に針を出します。次にまた右に1針返しますが、前に針を出したのと同じ位置に針を刺します。この動きを繰り返しながら、右から左へ、1針の間隔が同じになるように縫います。強度があるので、布を丈夫に縫い合わせるのに最適です。

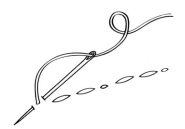

半返し縫い

　「なみ縫い」と「返し縫い」を組み合わせたステッチです。なみ縫いを2、3針刺したら、返し縫いを1針刺して縫い目を丈夫にします。

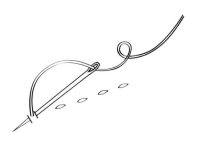

星止め

　玉結びを作り、布の裏から針を出します。右へ1針返し、重ねた布全部に針を刺しながら、返し縫いに似た要領で左に針を進めますが、ステッチの間隔を広くとり、表に出る縫い目はなるべく小さくします。脇や前立ての折り返した部分を押さえるときに最もよく使うステッチなので、折り返し線から6mm離れたところに星止めをするなら、ステッチの間隔も6mmにすると、きれいに見えます。

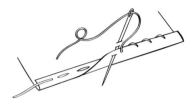

しつけをしてからのまつり縫い

　縫い代の半分まで布を折り、おおまかになみ縫いでしつけをかけます。しつけをした布端を隠すように、縫い代をもう一度折ります。玉結びが隠れるように折り山の裏から針を出します。針を少し左に進め、表布を少しすくって、折り山の裏から針を出します。表地に縫い目が出るので、目立たないように細かく縫います。

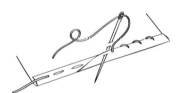

ナロー・ヘム

　縫い代（3〜6mm）を折り、おおまかになみ縫いでしつけをかけます。縫い代の幅が1〜3mmになるように、さらに半分に折ります。前述のまつり縫いで、右から左へと針を進めます。

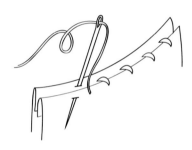

エッジ・ステッチ

　このステッチはまつり縫いと同じ要領ですが、表地と裏地の縫い合わせによく使われます。それぞれ縫い代を内側に折り込んで外表に合わせますが、表から見たときに裏地が見えないように、少しずらして重ねて待ち針でとめ、まずしつけをかけます。裏地を手前にして、玉結びが隠れるように折り山の裏から針を出します。少し左に移動して、表地まで布を全部すくって、針を手前に引きます。これを繰り返します。縫い目は表に出るので、細かくすくいます。

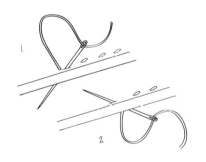

帽子職人の8の字ステッチ

　このステッチは帽子を作るときに使います。星止めと同じ要領で縫いますが、2枚重ねた布のどちらの表にも、細かく目立たない縫い目を作ります。重ねた布や、帽子のブリム（つばの部分）の裏側から縫いはじめ、まず細かい返し縫いを1針縫います。この返し縫いの最後にもう1枚の布に針を通すのですが、針を斜めに刺し、最初の1目よりも6mmほど先に進めます。この返し縫いの要領で、「8の字」を描くように、2枚の布を星止めにしていきます。

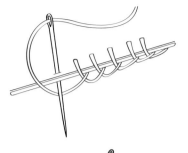

ブランケット・ステッチ

　この本では、帽子のブリムの端にワイヤーをしっかりと縫い付けるのに、ブランケット・ステッチを使います。糸で玉止めを作り、ブリムの下側から針を上側に通します。ブリムの周りを覆うようにぴったりとワイヤーをクリップでとめ、ワイヤーを巻きかがるように針を上から下へ動かし、もう一度ブリムの下側から針を刺して上側に通します。巻きがゆるければ、針を手前に引いて、縫い目をかたくします。1.2cm間隔でこのステッチを繰り返します。

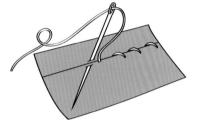

アップリケ・ステッチ

　まつり縫いと同じような要領で縫いますが、縫っているときに見える目が縦になり、裏側に見える目が斜めになります。このステッチは布を表から縫うときに使います。

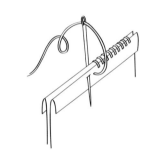

巻きかがり縫い

　このステッチは、切りっぱなしの布端の始末や装飾のためによく使われます。2枚の布を外表に重ねて待ち針でとめます。玉結びが隠れるように布の間に針を刺し、手前に引きます。2枚の布を、折り山を巻くようにかがりながら、針を右から左へと進めます。縫い目は斜めになります。

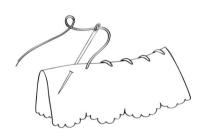

巻きかがりを使ったギャザー

　右から左へと、布端を等間隔に巻きかがり縫いします。縫い終えたら、糸を引っ張ってギャザーを寄せ、玉止めをします。さらにギャザーを寄せる場合は、糸を切らずに続けます。

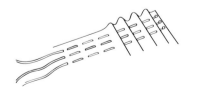

ギャザー寄せ

　これはエプロンや1790年代のアンサンブルに使われているテクニックです。等間隔になみ縫いを3本縫い、3本の糸を同時に引っ張ってギャザーを寄せます。これを他のパーツと一緒にまつり縫いか、巻きかがりでていねいに縫い合わせ、ギャザーの凸凹をきれいに出します。

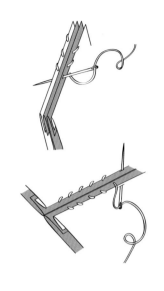

イングリッシュ・ステッチ

　表地と裏地、それぞれの縫い代を折り込んで、しつけをかけます。表地と裏地を外表に重ねますが、裏地は少し下にずらし、一緒にしつけをかけます。

　今度は表地と裏地がセットになったものを2枚、中表に合わせます。まず、玉結びが隠れるように手前の裏地と表地の間に針を入れ、手前に引きます。さっきと同じ裏地と表地の間にまた針を入れますが、今度は表地2枚とその向こうの裏地1枚、3枚を一緒に針を通します。今度は反対側から針を入れますが、同じように縫って手前に針を戻します。これを繰り返し、2.5cmあたり約12針縫うくらいの細かさでしっかりと縫っていきます。縫い終えたら布を開きます。

マンチュア・メーカーズ・シーム

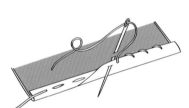

　マンチュア・メーカーズ・シームは、布端のほつれを防ぐ折り伏せ縫いの一種で、工夫に満ちた、効率のいい縫製テクニックです。現代の袋縫いや折り伏せ縫いに似ていますが、マンチュア・メーカーズ・シームはさっと簡単に縫えるだけでなく、18世紀という時代に合ったステッチです。

　縫い方は次のとおりです。まず2枚の布を中表に重ねます。縫い代をどれくらいとるかによりますが、下の布を3～6mmほど下にずらします。ずらした分を上の布にかぶせるように折り返し、右から左へとしつけをかけます。しつけをかけた端をもう一度上に折り返し、まつり縫いをしますが、このとき重ね布を全部すくいます。縫い終わったら、布を開きます。外側はすっきりときれいな仕上がりで、内側は袋縫いのようになっています。

髪の質感とタイプ

　現代のコスチューム好きさんや時代を再現する人たちは、多種多様な質感の髪をスタイリングします。私たちはそんな人たちにとって参考になる本作りを目指しました。18世紀は21世紀と同じように多様で複雑な時代。特定の民族のモデルだけを起用するのはよくないと考えた私たちは、様々な質感、長さ、色の髪で、18世紀という時代に忠実なヘアスタイリングを紹介しようと努め、現代のコスチューム・コミュニティの多様性を反映するのはもちろんのこと、自分の髪質にあったテクニックが見つけられるようにしています。

　髪は人によって違います。人種に関係なく、髪の質感や性質は星の数ほど存在します。自分の髪のことは自分がいちばんよく知っているわけですから、いろいろなポマードや髪粉、スタイリングを試して自分にあったものを選びましょう。

　この本では、一般に広く参照されている「アンドレ・ウォーカーの毛髪分類法」[1]に基づいて、ポマードや髪粉のおおよその付き具合を説明しています。

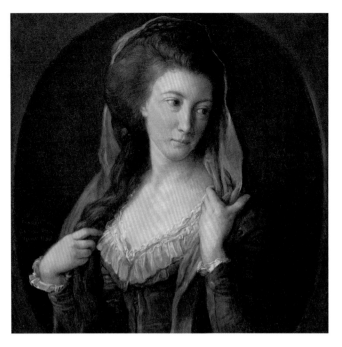

『女性の肖像画（マーガレット・スチュアート、レディ・ヒッ
ピスリーだと特定されている）』（1785 年）
ポンペオ・バトーニ（1708 ～ 1787 年）
イェール大学英国美術研究センター　ポール・メロン・コ
レクション　B1981.25.37

アンドレ・ウォーカーの毛髪分類法

ストレートヘア

・タイプ 1A & 1B——まっすぐ細い髪で、脂っぽくなりや
すい髪質。髪の水分量や、ストレートパーマや毛染めなど
の化学薬品が髪に使われているかどうかにもよりますが、
このタイプの髪には、ポマードは少量程度、髪粉はたく
さん付けます [2]。そうすると、地毛の数倍は太く見せる
ことができ、色も軽めになります。この本に登場するモデ
ルの間では、この髪質がいちばん多く、著者の私たちもそ
うなので、私たちにとってタイプ 1A と 1B はとてもなじ
みのある髪質です。詳しくは、59 ページと 187 ページの
1750 年代と 1785 年の髪型を参考にしてください。

　モデルの一人、ジェニーは中国系で、切れ毛やほつれ毛
が出やすい髪質のため、髪粉は少なめに付ける必要があり
ました。この本では、ジェニーの髪を 1776 年の髪型に結
い上げているのですが、ブラシで髪粉を付けるのはあきら
め、スプレーで髪粉を「吹き付け」ています。詳しくは
123 ページをご覧ください。

・タイプ 1C ——まっすぐで太い髪。様々な人種や民族に
見られる髪質で、ポマードも髪粉もたっぷりと付ける必要
があります。実際の仕上がりはタイプ 1A & 1B よりも自
然な感じですが、髪の重みや厚みは当然増します。このタ
イプの髪にポマードや髪粉を付けるのは数分ではきかず、
数時間かかることも。詳しくは、75 ページの 1765 年の髪
型（モデルはシンシア）、97 ページの 1774 年の髪型（モ
デルはローリー）を参考にしてください。

ウェーブヘア

・タイプ 2A——ややウェーブがかった細い髪。ポマードや
髪粉はタイプ 1A & 1B の場合と同じように付けると、同
じような質感が出せます。またこのタイプの髪は、熱を使っ
て髪を巻くのが簡単です。165 ページの 1782 年の髪型（モ
デルはニコール）を参考にしてください。

・タイプ 2B & 2C——ウェーブのかかった太い髪（2C の
髪質は 2B よりも太くごわごわしています）。1C と同じく、
「ウェット感」を出すには、たっぷりとポマードを塗って
から髪粉を付けます。ポマードは毛根に吸収されるので、
髪粉を付けても髪にしっかり残らないことも。その場合は、
適宜ポマードと髪粉を足していきます。このタイプの髪は、
213 ページの 1790 年代の髪型（モデルはジーナ）を参考
にしてください。ジーナの髪は 2C か 3A に分類されます。

カーリーヘア

・タイプ 3A——濡らすとまっすぐ、乾くとくるくると癖が出る髪。毛根の太さや髪の水分量により、ポマードと髪粉の量を変えます。脂っぽい髪質であれば、ポマードは少なめ、髪粉は多めにします。乾いた髪質であれば、ポマードをたっぷり付けます。ポマードと髪粉の重みで髪がまっすぐになることも。カールを残したければ、髪粉を少なめにしたほうがよいかもしれません。髪が太い場合は、213ページの 1790 年代の髪型を参考にしてください。髪が細い、あるいは中細の場合は、1750 年代、1782 年、1785 年の髪型に使われているテクニックでもうまくいくはずです。

・タイプ 3B ＆ 3C——髪の太さにかかわらず、カールがきつい、あるいは縮れ気味の髪。この髪質はもともとボリュームたっぷりなので、くしで逆毛立てるのは避けました。ポマードも髪粉もうまく付きます。付ける量は、髪や毛根の太さ、髪の脂分や水分量によって変わります。他の髪質だと、わざわざ髪をちりちりさせたり巻いたりしてボリュームを出すのですが、この髪質にはその必要はありません。18 世紀の髪型にとても適しています。こうした特質を念頭において、どの髪型にするかを決めましょう。スタイリングの手間が省けるかもしれません！　この髪質のスタイリング例や私たちが使ったテクニックは、141 ページの 1780 年の髪型（モデルはジャスミン）を参考にしてください。

カールや縮れのきつい髪

・タイプ 4A——束になって S 字にきつくうねる髪。ごわごわしがちな、デリケートで傷みやすい髪です。ポマードと髪粉の使用量は、髪の脂分や水分量、それに髪の束の太さによって変わります。タイプ 3C と同様、きつくうねる髪はボリュームがあるので、18 世紀にはとても美しく、魅力的だと考えられていました。この本の 1750 年代または 1782 年の髪型を再現するつもりなら、そのまま地毛で結えるはずで、髪をくしで逆毛立ててボリュームを出す必要もまったくないはずです。143 ページにあるように、バックルやシニヨンを作るときは、癖毛を少し伸ばす必要があるかもしれません。

・タイプ 4B ＆ 4C——非常にうねりがきつく、ぎゅっと詰まった髪。髪の長さによりますが、18 世紀のヘアスタイルには非常に適した髪質です。ポマードと髪粉をどれくらい付けるかは髪によって変わります。アフリカ系でこの髪質の人は、18 世紀には髪粉を使うこともあれば、使わないこともあったという歴史的証拠が残っています [3]。したがって、髪粉を使う使わないはあなた次第。シニヨンやバックルなどの部分かつらを使ったほうが結いやすいかもしれません。地毛でシニヨンやバックルを結うなら、最初に髪を少しまっすぐ伸ばしておくのもいいでしょう。くしで髪を逆毛立てるのはお勧めしません。また、ヘアクッションを使う必要もないでしょう。詳しくは、143 ページと 165 ページをご覧ください。

　以上、だいたいの髪質を分類・説明できたと思いますが、これだと思う髪型や髪質を特定できない場合もあるかもしれません。髪型は違っても共通点はあるので、共通部分を拾い集め、自分にあったスタイリングを決めるのも手です。人間の生活にヘアスタイリングは欠かせません。繰り返しになりますが、髪の性質や質感は人によってまったく違います。試行錯誤を楽しみながら、自分に合ったジョージ王朝時代のヘアスタイリングを見つけてください。

Part 1
髪のお手入れ

こんにちは、みなさん！ 著者のアビーです。私は、毎日18世紀の髪型にしてドレスを着るという生活を約1年間続けました。その経験をもとに、18世紀の髪型やヘアケア、当時の人々にまつわるデマやとんでもない噂など、誤解を全部解いていきます。

根拠のないデマの中で、私がいちばん好きなのは、当時の女性たちの高く結い上げた髪の中にどぶねずみが棲みつき、そのしっぽでくしが作られたという話です。どぶねずみですよ、みなさん！ 体重が350gにもなる小動物が頭の上に乗っているなんて信じられますか [1]。イギリスのシャーロット王妃が頭にねずみをのせて暮らす姿を想像してみてください。

そんなことがあるわけがありません。ばかげた笑い話でしかないのですが、なぜかずっと語り継がれてきました。

18世紀でも清潔を保つことは重要でした。ですから、ポマードと髪粉については、衛生面から語る必要があります。当時はまだ、細菌やバクテリア、ウイルスの概念はなかったのですが、健康を保つ秘訣は清潔さを保つことだと一般に理解されていました。つまり、くさい体臭と疫病感染は結び付けられていたのです [2]。ポマードや髪粉は貴族階級が使うものだと一般に考えられていましたが、お金

さえあれば誰でも手に入れられるものでした [3]。現代の私たちがシャワーを浴びるような感覚で、ポマードや髪粉を付けるのが当時の日常的なヘアケアだったのです。

18世紀の髪結いや化粧に関する本に目を通すと、髪染めや病気治療のときに髪を洗っていたことがわかります [4]。当時、真水で洗っても髪を傷めないという知識はあったものの、髪結いたちは、医者の勧めがないかぎり、塩水で洗うことには反対でした [5]。

とはいえ、やはり現代人には不思議な感じがします。シャンプーとコンディショナーを使わずに髪を「清潔に保つ」ことができるのでしょうか。そこで私は、18世紀のレシピでポマードと髪粉を作り、それで髪を手入れしてほぼ1年を過ごすことにしました。髪を洗ったのは時々だけ。その経験から学んだことをお話ししましょう。

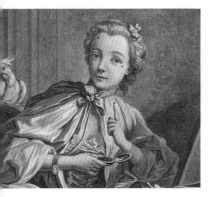

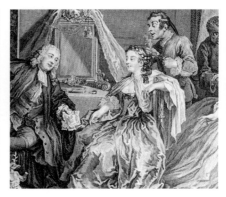

『ル・マタン』（1700 年代）
ジル・エドメ・プティ（1694 ～ 1760 年）、
メトロポリタン美術館　53.600.1042

『オリジナルのレザーケース入り身だしなみセット』
（1743 ～ 1745 年頃）、
メトロポリタン美術館　2005.364.1a-d-.48

『結婚式のおしゃれ──身づくろいの場』
S. ラヴネ（彫師）とウィリアム・ホガース
（図案、作画、発行）／イギリス、1745 年。
画像は米国議会図書館から
（https://www.loc.gov/item/95507453/）

　18 世紀の髪のお手入れ本には、理由があって、くしで髪をとかすことが奨励されていました。頭皮から油分や髪粉を取り除き、汚れがたまらないようにするためです。一方、ブラシで髪をとかすと、髪粉が一カ所にかたより、まるでふけがたまっているみたいにとんでもない見た目になります。

　私は最低でも 2 週間おきにポマードと髪粉を付け直していましたが、毎週やるのがベストでした。髪が清潔できれいになりますし、頭皮も気持ちがいい。2 週間以上放置すると、髪がにおいはじめます。

　新しく髪粉をふりかけてから 1、2 日経つと、髪粉は髪になじんで目立たなくなります。シャンプーとコンディショナーで洗ったときのように髪は黒くつややかになりませんでしたが、あの粉っぽい感じはありませんでした。髪粉は髪や頭皮に吸収されるのですが、髪をより自然な色に保つことができ、しなやかさとボリュームを失うこともありませんでした。

　髪は毎朝結っては、寝る前にほどいていました。最初に結うときがいちばん面倒なのですが、翌日からは髪にあとがつくので楽です。髪結い用のクッションを髪で包み込み、手早くバックルやシニヨンを作ります。寝る前に髪をほどきますが、分けてあった髪をそれぞれにピンでとめておけば、翌朝、髪を分け直す手間が省けます。ヘアスタイリングにかかる時間はわずか数分。髪を結い上げたまま寝ることもありません。これも現代に伝わっている誤解の一つで、当時の髪結いの手引き書に、髪を結ったまま寝るとは書かれていないのです。

　私の頭にはシラミやノミなどの虫もわきませんでしたし、どぶねずみはおろか、ユニコーンもイッカクも鬼も棲みつきませんでした。出てきたのは糸くずや綿ぼこりだけです。何かに感染することもなければ、髪が抜け落ちることもありませんでした。毎日くしで髪をとかしているかぎり、いたって健康で、不満もありませんでした。

　18 世紀のヘアケアやお手入れは現代でも問題なくできますし、私の髪には実に合理的でした。思いつきで髪を巻いたりねじったり、クッションを詰めたりして、美しい髪型にするのが楽しくてしかたありませんでした。デマやとんでもない噂が伝わっているせいで、この自然で健全なヘアケアが理にかなっていることが理解されにくくなっています。当時は女性も男性も、そして髪結いも、あの手この手を尽くしては髪に滋養を与えて健康にし、できるかぎりベストコンディションで髪を保とうとしていました。古い髪結いの手引き書や書物にも、この点が繰り返し何度も書かれています。昔の人々にとって、髪のお手入れは非常に大切だったのです。

第1章

ポマードって一体何？

　ポマードは、人類史上最古のヘアケア製品ではないにしても、非常に古いものの一つに数えられ、そのレシピは18世紀よりももっと前からあります。昔とまったく同じではありませんが、今でも私たちはポマードを使っています。ポマードは髪を巻きやすくするなど整髪に便利で、ヘアケアの役割も果たします。ただ、その主材料を知ると、現代人はたじろぎがちです。

　ポマードは獣脂からできています。豚や羊の脂がいちばんよく使われますが、鶏や熊の脂など、変わったものを用いるレシピもあります[1]。現代人は石油系のヘアケア製品をよく使います。つまり、死んだ恐竜を髪に塗ってもまったく平気なわけですが、ラードを髪に塗ると聞くと、次のような反応を示します。

「うわ！　すごくにおったりしないの？」

「ベーコンの油を髪に塗るなんてありえない！」

「どうやって洗い流すの？」

「虫が寄ってくるんじゃない？！」

「気持ち悪いどころじゃないね」

　実は、ポマードに関する間違った情報やデマは山のようにあって、ポマードと髪粉を使うとなると、いろいろな反応が返ってくるので覚悟が必要です。

　ポマードに使われる獣脂はにおわないはずです。なぜなら、昔のポマードのレシピには、悪臭を取り除くため、精製した獣脂を必ずよく洗ってから使うよう強調して書かれているからです。洗ったあとは、エッセンシャルオイルや香水、あるいは柑橘類や花で香りを付けていました。もし手作りしたポマードがにおうなら、レシピどおりに作れていないのかもしれません[2]。

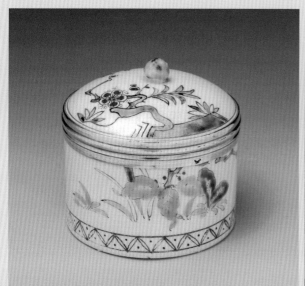

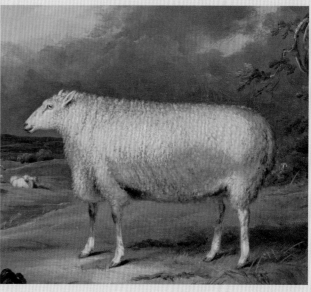

『ポマード入れ』（1735 ～ 40 年）
メトロポリタン美術館　1993.58.1a-b

『ボーダーレスターの雌羊』（1795 ～ 1800 年）
ジェームズ・ワード（1769 ～ 1859 年）
イェール大学英国美術研究センター　ポール・メロン・コレクション
B2001.2.111

　　この香料が効果を発揮して、ポマードはシラミなどの害虫やどぶねずみを寄せ付け
ません。この本のレシピでも使われていますが、ポマードによく用いられるクローブ
オイル（丁子油）は、自然な虫よけ剤です。柑橘系のオイルもそうです。どちらも現
代ではペットのノミやダニ除けに利用されています。ペットも飼い主も同じものを
使っているわけで、小さな虫を惹きつけたりしません [3]。

　　また、ポマードや髪粉を髪に付けたからといってシラミはわきません。シラミは人
間の髪が不潔だろうと清潔だろうとおかまいなしですが、ポマードや髪粉が付いた髪
にはうまくしがみつけません。実はポマードと髪粉はシラミ防止になるかもしれない
のです [4]。

　　ポマードは髪の健康にとてもいいのです！　獣脂は髪に油分と光沢を与えるので、
乾燥した髪の人には実はとても優れもの。この本のモデルたちは全員、ポマードと髪
粉を付けたあとの髪に感動していました。

「それでもやっぱり髪の中にどぶねずみが繁殖するのでは？」と心配な人は、16 ペー
ジを開いてください。アビーが 1 年間 18 世紀の髪型で通した体験を紹介しています。
ポマードは使い勝手がよく、現代でも少し前まではよく使われていたことを思い出し
てください。この自然なヘアケア製品が安価な化学合成品にとって代わられたのは、
ここ数十年のことにすぎません。レシピを見ればわかるように、ポマードは安全かつ
自然な整髪料で、作り方もとても簡単。自分で作りたくない場合は、インターネット
で購入することもできます！

ベーシック・ポマードの作り方

　ベーシック・ポマードは、なんといっても最初に揃えておきたい身だしなみグッズ。最初に髪を整えるときに塗りますし、髪をしっとりとさせる万能コンディショナーの役目も果たします。ここで紹介するレシピは、伝統的なものを使いやすくした改良版です [5]。

　まず、材料を半分にして（現代はポマードをそんなに使う人はいませんよね）、獣臭をとるため獣脂をしっかり洗い、香料を多めに足しています。

注：クローブオイルにアレルギー反応を示す人もいます。髪全体に塗る前に、試し塗りをしてください。クローブやレモンの代わりに、ラヴェンダーやローズ、オレンジブロッサム、ベルガモット、ローズマリーなどのエッセンシャルオイルを試してみてください。

【材料】
・精製した羊脂 —— 1kg
・精製したラード —— 0.5kg
・レモンのエッセンシャルオイル —— 25ml
・クローブオイル —— 30滴以上
・ふた付きのガラスびん —— 12個（1個の容量は125ml）

【作り方】

1　大きなボウルかバケツに水を張り、羊脂を細かくちぎり入れます。水に羊脂を浮かべた状態で、7日から10日間置きます。2、3日おきに水を取り替え、「獣臭」を取り除きます。この作業は必ず行ってください。髪から羊小屋のようなにおいを放ちたくはないですよね。

2　羊脂を洗い終えたら、取り出してタオルで余分な水を拭き取ります。半日から丸一日、自然に乾かして、水気を蒸発させます。

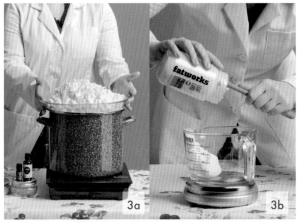

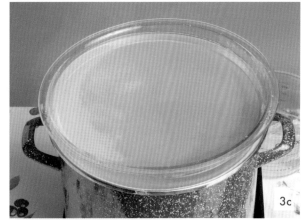

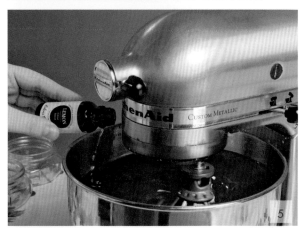

3　大なべに水を入れ火にかけます。二重なべがあれば、それを使うと便利です。このなべに耐熱のガラスボウルを浮かべ羊脂を入れます（ボウルの底がなべにつかないようにします）。分量のラードを加え湯せんでゆっくり溶かします。

4　羊脂とラードを混ぜ終えたら火からおろします。ミキサーを「低速」に設定し、だまがなく、なめらかなクリーム状になるまで混ぜます。

5　30 〜 40 分寝かせ、少し冷まします（ただし半透明になるまで冷まさないこと）。レモンオイルとクローブオイルを 30 滴以上入れ、よく混ぜます。

6　ポマードをガラスびんに詰めます。びんはきれいに洗って乾かしておきます。ポマードを流し入れ、半透明になったらふたを閉め、一晩置いてかためます。容量が 1 個 125ml のガラスびんなので 12 個分作れるはずです。

7　ポマードは室温で 1 年以上持ちます。すぐに使わない分は冷蔵庫か冷凍庫で保管できます。

固形ポマードの作り方

昔の美容の手引き書や薬学書には、ベーシック・ポマードのすぐあとに固形ポマードについて書かれているものがたくさんあります [6]。髪結いの世界では、固形ポマードが広く利用された必需品だったことや、ベーシック・ポマードと密接な関係があった事実を反映しているのでしょう。実際、固形ポマードはベーシックタイプから作られます。固形タイプは暑い気候で重宝しますし、髪を縮らせてふわっとさせたり、巻き毛にしたりするときにも手放せません。ベーシック・ポマードに蝋を入れると、よりかたく、ねばりが出て、ヘアトリートメント剤というより、髪をかためるためのものになります。固形ポマードは伝統的に棒状に丸めて売られていましたが [7]、私たちは形で遊ぶことにしました。ただし、手に収まる大きさにしましょう。

【材料】
- ベーシック・ポマード——14g（作り方は 20 ページ）
- 粒状のミツロウ（白）——60 ～ 80g
- オプション：香り付け用のエッセンシャルオイル（クローブ、レモン、ラヴェンダー、ローズ、ジャスミン、オレンジブロッサムなど）
　　　　　　　　　　　　　　　　　　　——15 ～ 30 滴
- 面白い形のシリコン製の型

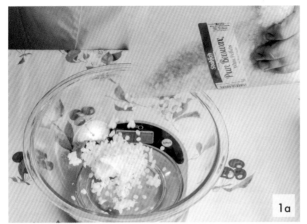

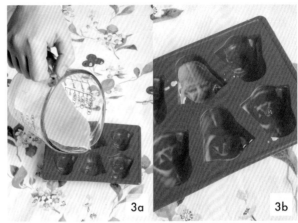

【作り方】

1 ベーシック・ポマードとミツロウを湯せんで溶かしながら混ぜます。

2 溶けたら火からおろし、ポマードが半透明になる手前まで約10分間混ぜます。冷ましながら香りを確認します。熱したときにクローブやレモンの香りはおそらくとんでしまっているので、注ぎやすい容器にエッセンシャルオイルを入れてから1を加え、ポマードに香りを加えます。エッセンシャルオイルは15〜30滴たらせば十分ですが、好みに合わせて量を調整します。

3 香りを足したポマードを型に流し入れ、冷蔵庫に約2〜4時間入れてしっかりと冷まします。どういう型を使うかによって一つ一つのポマードの量は変わりますが、計約70〜100gの固形ポマードができるはずです。

4 型からポマードを取り出し、冷暗所に保存します。

マーシャル・ポマードの作り方

　ベーシック・ポマードと固形ポマード以外にも、いろいろなタイプと香りのポマードがありました。18 世紀の広告を見ると、まるでヤンキー・キャンドル・カンパニー（訳注：アメリカのキャンドル会社）の広告のように、ありとあらゆる香りが揃っていると謳っていて、「デュ・バリー夫人のポマード」など、謎めいた名前やロマンティックな名前の香りがありました [8]。私たちが気に入ったのは「マーシャル・ポマード」で、これもまた伝統レシピどおりに作るとバケツ一杯のポマードができてしまいます [9]。ここでは分量をかなり減らしたレシピを紹介しますが、それでも多いと感じる場合は、さらに半分に減らしてください。

【材料】
・ベーシック・ポマード ——700ml（作り方は 20 ページ）
・粒状のミツロウ（白）——140g
・マーシャル・パウダー ——40g（作り方は 30 ページ）
・オプション：香り付け用のエッセンシャルオイル（クローブ、レモン、ラヴェンダー、オレンジブロッサムなど）——10 ～ 30 滴
・ふた付きのガラスびん ——4 個（1 個の容量は約 220ml）

【作り方】
1　ポマードとミツロウを湯せんで溶かしながら、へらでよく混ぜます。

2　火からおろして熱を冷ましながら、ミキサーで 3 ～ 5 分混ぜます。マーシャル・パウダー（30 ページ）を入れ、さらに 10 ～ 12 分よく混ぜ合わせ、エッセンシャルオイルを足します（10 ～ 30 滴が目安ですが、好みに合わせて調整します）。

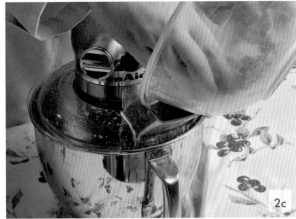

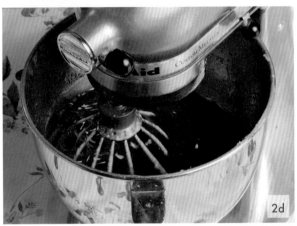

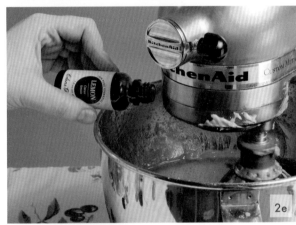

3 さらに1分間混ぜたら、すぐにポマードを4つのガラスびん（1個の容量は約220ml）か、缶に注ぎ入れます。使うときは、完全に熱をとってからにします。

4 このポマードは冷めやすく、冷めるとマーシャル・パウダーに含まれるでんぷんの膜が張ります。火からおろしたあとは、ほんの数分でポマードがボウルにこびりついてしまうので、すぐにガラスびんに小分けします。

注：小分けする前にポマードがよく混ざっていないと、パウダーのでんぷんがポマードから分離します。見た目も悪く、ポマードとしてうまく使えないので、小分けする前に必ずよく混ぜ合わせてください。

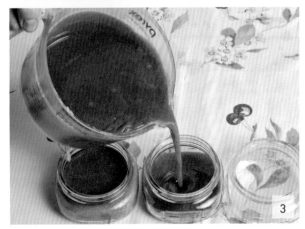

髪 粉
ドライシャンプーの起源

　ピーター・ギルクリストの著書『A Treatise on the Hair（髪についての論文）』（1770年）には、礼装で髪粉を初めて付けた人はフランス王ルイ14世の寵姫だったモンテスパン夫人で、時代は17世紀後半だったと記されています [1]。

　18世紀前半には、フランス全土とヨーロッパ各地に髪粉の流行が広がったのですが、イギリスは流行に乗り遅れ、髪粉の威力を実感したのは18世紀後半になってからのことでした [2]。しかし、イギリス人は髪粉を使いはじめると手放せなくなり、髪粉はイギリス文化と切っても切り離せない関係となって、フランスで流行が廃れてからも使われ続けました [3]。

　ところが奇妙なことに、時代を経て髪粉の評判は落ちていきました。ひどい話ですね。フランス革命が起き、貴族たちの間で髪粉が使われなくなったのはよく知られていますが、フランス以外の国々で髪粉が廃れた理由には、もう少し複雑な事情が絡んでいます [4]。フランス同様、イギリスも小麦の不作の影響で、パンの値段が高騰し、パンが手に入りにくくなっていました。イギリス政府はこの問題には向き合わず、髪粉の消費がパンの値段を釣り上げていると非難し、髪粉の購買権を取得しないと、髪粉が買えなくなったのです [5]。この購買権は毎年更新が必要で、実質的には課税でした。イギリス政府が流した髪粉の使用を非難するプロパガンダと、この課税のせいで、髪結いや理髪師などの個人が襲撃される事件が相次ぎ、髪粉は廃れていきました [6]。その以前から髪粉の使用量は徐々に減りつつありましたが、イギリス政府はほぼ一瞬にして流行を消滅させたのです。髪粉が「ドライシャンプー」として復活したのは、21世紀初めのことでした。

　残念ながら、髪粉にはいくつかのデマがつきまとい、真相のほどをここではっきりさせる必要があります。

　当時の髪粉の主材料は小麦粉ではなく、でんぷん、正確に言えば、小麦からとれるでんぷんでした。小麦の粒をつぶして水に浸し、やわらかくなったら水を切り、さらにつぶす、という工程を繰り返して、でんぷんは作られていました [7]。小麦粉が使われていたとしても、それは貧困層の間だけのことで、それとて稀でした [8]。

　髪粉の品質はとても重要で、最高級品は「雪のように白く」、不純物はまったく使われていませんでした [9]。

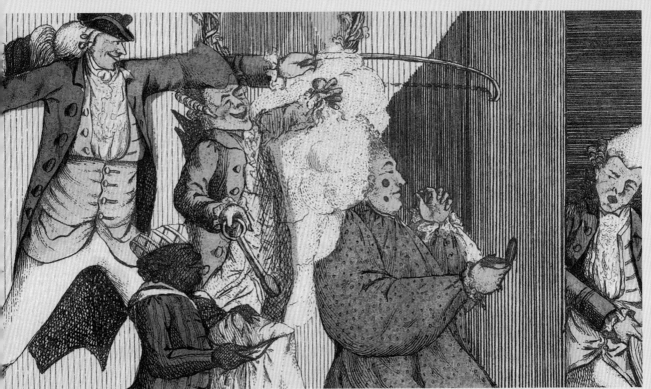

『しゃれ者たちの着替え室』（1772 年 6 月 26 日）、I.W.、メトロポリタン美術館　1971.564.7.

　当時も今と同じで、それなりの値段を払わなければ、質のよいものを手に入れることはできません。安物には、石灰や石膏、チョークなどの不純物が混ざっていることもありました。おそらく、こうした有害物質が頭皮を傷める原因だったのでしょう。「髪粉を買うときは安物をつかまされないよう、気をつけなければならない。質の悪い髪粉を付けると頭髪が焼けてがさがさになり、白髪になるだけではない。呼吸困難に陥る人もいる」とウィリアム・ムーアは書き記しています [10]。

　髪粉には色や香料を付けることもありました。18 世紀には、青、ローズ、黄、黒、茶の髪粉があり、繊細な花の香りや、スパイスの芳香が付いていました [11]。

　流行は廃れたものの、イギリス文化においては、19 世紀、20 世紀になっても髪粉は使われ続けました。1840 年代までの薬学書になら、髪粉のレシピを見つけることもできます [12]。

　ドライシャンプーを買ってみたいと思う人もいるかもしれませんが、現代のドライシャンプーには添加物や化学薬品が含まれているので、18 世紀の髪を結うには適していません。人工香料やでたらめに添加物が加えられていることが多く、18 世紀の髪粉のほうが不純物が少ないのが普通です [13]。それに、ドライシャンプーはとても高額。たった 1 回髪を結うにも、髪粉をたくさん使うため、値段が高いのは問題です！ [14]

　18 世紀に完成したすばらしいヘアスタイルに髪粉は欠かせないアイテムでした。その価値を今こうして、みなさんに伝えることができてとても光栄です。髪粉は髪が細い女性たちの救世主。その威力を知れば、きっと手放せなくなるはずです！

ホワイト・ヘアパウダー

　『トワレ・デ・フローラ』[15] にホワイト・ヘアパウダーのレシピがあります。この基本中の基本のレシピを 21 世紀に合わせて変えてみました。たとえば、小麦のでんぷんをコーンスターチに変えています。小麦粉としてなら上質なのでしょうが、最近の小麦のでんぷんは良いものでも品質が疑わしいからです。コーンスターチなら、グルテン過敏症や小麦アレルギーの人でも使えます。コーンスターチ（あるいは、じゃがいもや米からできたでんぷんや、キャッサバのでんぷんであるタピオカなど）は、見た目も手触りも小麦のでんぷんに非常に似ていて、18 世紀の髪結い手引き書に書かれている髪粉の説明にもぴったりと合っています。イカや牛、羊の骨といった他の材料は、髪を結う目的で現代の材料に置き換えることができなかったため、省略しています [16]。

【材料】
・オリスルートパウダー
　（ニオイアヤメの根をパウダー状にしたもの。ハーブの一種）—— 230g
・コーンスターチ —— 1.8kg
・オプション：香り付け用のエッセンシャルオイル（ラヴェンダー、
　オレンジブロッサム、ローズ、黄水仙、ブッドレア、レモンなど）
　　　　　　　　　　　　　　　　　　　　　　　　—— 10 〜 30 滴

【作り方】
1　大きなボウルかバケツにコーンスターチを入れ、オリスルートパウダーを混ぜ合わせます。

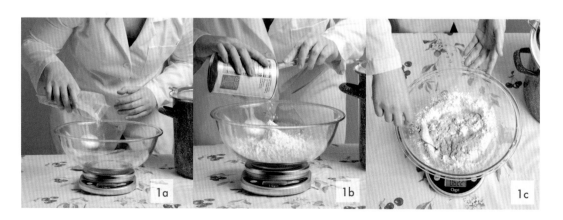

1a　1b　1c

2　1で混ぜたものをふるいにかけ、大きなかたまりを取り除き、細かいパウダー状にしてから作業をします。当時の髪結いたちの言葉を借りれば、「雪のように軽い」状態にします [17]。

3　香料を入れるなら、このタイミングで混ぜます。好みに合わせて10〜30滴ほどたらし、よく混ぜます。

4　密閉できる容器にパウダーを保存します。大きいタッパーウェアがちょうどいいでしょう。使う分だけパウダーをすくい出します。外出するときは、小さなビニール袋か紙袋に小分けすれば大丈夫です。定期的に18世紀の髪に結うなら、髪粉を大量に消費するので、作りすぎたと思っても心配は無用。ドライシャンプーとして使うこともできます！

マーシャル・パウダーの作り方

　マーシャル・パウダーと一口に言っても、レシピはたくさんあり、一つとして同じものはありません。「マーシャル（maréschal）」という言葉の綴りもいろいろで、18世紀や19世紀の文献を見ると、「maréschal」「mareschal」「marschal」「marchal」「marechal」「maréchale」といった綴りが見つかります [18]。どの綴りで書かれていても、クローブやシナモンの粉、時にはメース（ナツメグの皮の部分）やジンジャーの粉を混ぜるので、香りのある褐色の髪粉が出来上がります [18]。レシピによっては、顔料など、私たちがお勧めしない材料を用いるものもあります [19]。ポマードに顔料入りパウダーを混ぜたりしたら、大変なことになるのは想像がつくので、私たちは使いません！　代わりに、パウダーとの比率を変えて、スパイスの分量を増やし、クッキーの香りたっぷりの茶味の濃いレシピにしています。どのレシピも独自の香りを配合しているので、自分の好みにあった香りを配合してみてください。

【材料】
・ホワイト・ヘアパウダー —— 450g（作り方は28ページ）
・クローブパウダー —— 110g
・メースパウダー —— 70g
・シナモンパウダー —— 70g
・オプション：香り付け用のエッセンシャルオイル
（ラヴェンダー、クローブ、オレンジなど）—— 10〜30滴

【作り方】

1 大きなボウルに、ホワイト・ヘアパウダー、クローブ、メース、シナモンのパウダーを入れ、よく混ぜ合わせます。

2 1で混ぜ合わせたパウダーをふるいにかけ、密閉できる容器に小分けします。小分けしたパウダーに1〜5滴ほどエッセンシャルオイルを混ぜます。

3 これで出来上がりです！　凝りに凝ったマーシャル・パウダーの完成です。ポマードと髪粉を付けて髪結いを完成させたあと、最後の仕上げにこのパウダーをはたいてください。

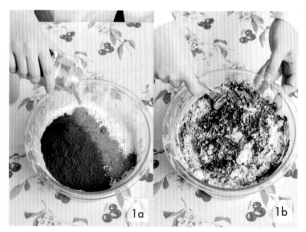

1a 1b

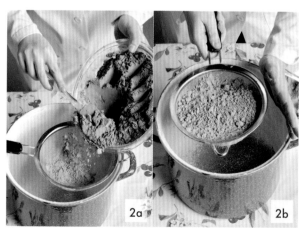

2a 2b

パピヨット・ペーパー

　18世紀の身だしなみに欠かせない道具の1つが、このつつましい紙です。パピヨット・ペーパーといって、薄紙を三角に切ったもので、ヘアアイロンの熱から巻き毛や部分かつらを守り、髪がばらつかないようにするために使います。この紙で髪を上手に挟んでひねるには少し練習が必要ですが（211ページ）、コツはすぐに掴めます。

【材料】
・薄紙（たくさん用意しておきましょう）
・定規
・はさみ

【作り方】

1　薄紙を 20 × 15cm の大きさになるように折りたたみます。

2　定規を使って 13 × 13cm の正方形を描き、対角線に線を引き、三角形を 2 つ描きます。

3　三角形に紙を切り、折り山も切り離します。

4　これでパピヨット・ペーパーの完成です。さあ、巻き毛を作りましょう。

ペニョワール

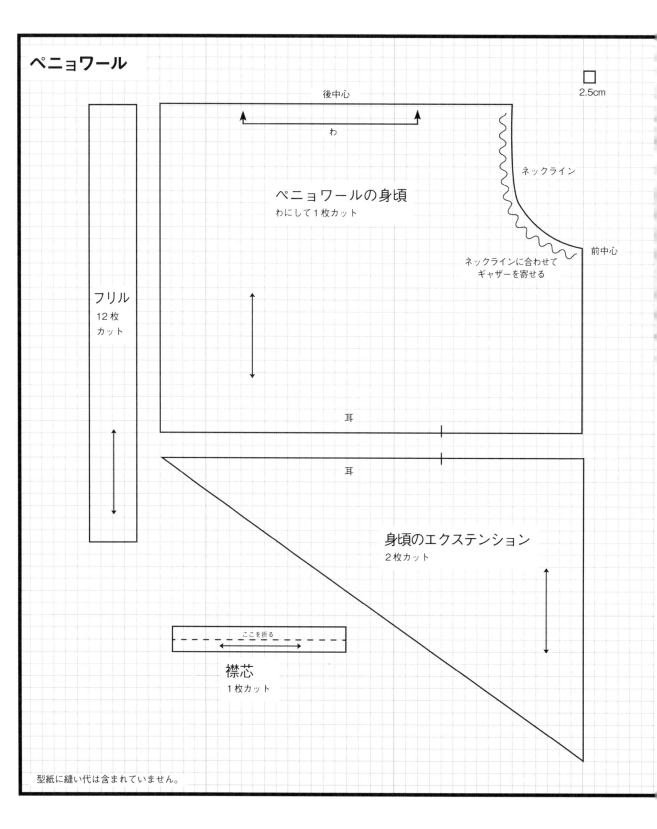

□ 2.5cm

後中心

わ

ネックライン

ペニョワールの身頃
わにして1枚カット

前中心

ネックラインに合わせて
ギャザーを寄せる

フリル
12枚
カット

耳

耳

身頃のエクステンション
2枚カット

ここを折る

襟芯
1枚カット

型紙に縫い代は含まれていません。

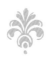

ペニョワール

　髪を結うときは髪粉が舞うので、あちこちがとても汚れます。ですから、服や家具などを覆うものが必要です。肩にタオルを掛け、テーブルを布で覆っておけば大丈夫なのですが、ジョージ王朝時代の女性たちは、もっと心ときめくものを使っていました！　ペニョワールという化粧着で、丈が長く、ボリュームもフリルもたっぷりなのです。現代ではヘアサロンに行くとケープを着用しますが、その18世紀版といったところ。ただし、今のケープよりずっと可憐です。ここでは、身づくろいをしている女性を描いた肖像画や図版をいろいろと研究し、そこからインスピレーションを得たデザインを紹介しています [20]。シンプルで作りやすいデザインです。フリルの端を縫うのに時間はかかりますが、フリルを付けるかどうかは、お好み次第。

【材料】
・コットン・ボイル（白） ──120cm幅／2.5〜3m
・コットン糸　50番 ──適量
・1.2cm幅のリボン ──0.5m

【作り方】
1 32ページの型紙に1.2cmの縫い代をつけて（耳の縫い代は6mm）布をカットし、身頃のエクステンションをメインの身頃に待ち針でとめます。

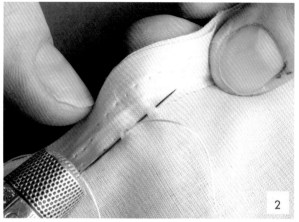

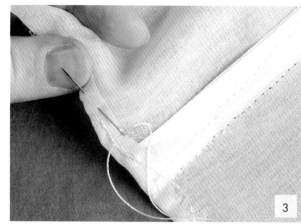

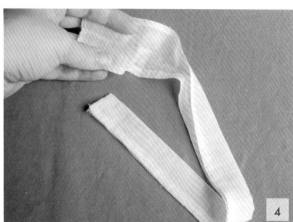

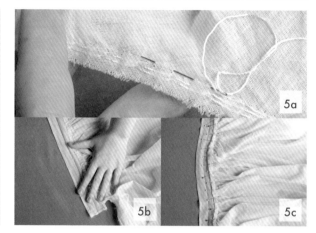

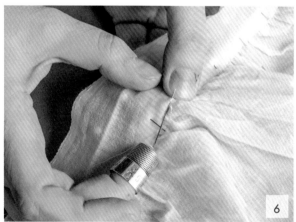

2 返し縫いで身頃の脇を縫い合わせます（2.5cm あたり6 ～8針）。切りっぱなしの布端どうしを縫い合わせるとき は、マンチュア・メーカーズ・シームで縫います（2.5cm あたり6～8針）。

3 切りっぱなしの布端を表側に折り、なみ縫いで仮止めし ます。あとでフリルを付けるので、この端は見えなくな ります。フリルを付けない場合は、布端を三つ折りして まつり縫いします。

4 襟の4辺を折り返してしつけをかけ、襟を半分に折って アイロンをかけます。

5 ネックラインに沿って等間隔になみ縫いを3本縫い、3 本を同時に引っ張ってギャザーを寄せます。これを襟の 内側に待ち針でとめます。

6 ネックラインを襟にアップリケ・ステッチで縫い付けま す。このとき、ギャザーの山をひとつずつ針で刺しなが ら縫います。

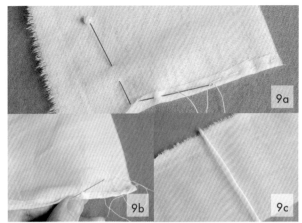

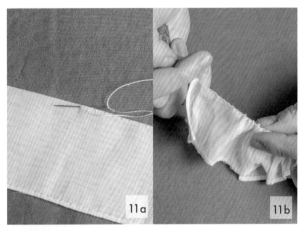

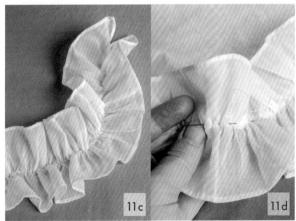

7 ギャザーを寄せたネックラインを挟み込む要領で、襟の
もう半分を折り、アップリケ・ステッチで縫います。

8 襟の中にリボンを通し、ペニョワールを着たときに、首
をリボンで結べるようにします。

9 マンチュア・メーカーズ・シームでフリルをつなぎ合わ
せます。

10 つなぎ合わせて11～12mになったフリルの端を5mm
ほど折り返し、ナロー・ヘムで処理します。長いフリル
なので、ひたすら縫い続けます。

11 フリルはペニョワールよりも1.5倍長いため、フリルの
端に巻きかがり縫いでギャザーを寄せます。30cm巻き
かがってはギャザーを寄せて20cmにし、1目返し縫い
をしてから、また30cmずつ作業を繰り返します。

12 星止めでフリルをペニョワールに縫い付けたら（2.5cm
あたり4～5針）、完成です！

ポマードと髪粉の付け方

18世紀の髪結いを始める前に、まずは髪にポマードと髪粉を付けて整えます。どれくらいの量を付ければよいのか長年混乱があるようですが、それに対する明確な答えはなく、まったく髪質次第です。そこで、ポマードと髪粉がしっかり付いた髪の例を紹介しましょう。

【材料】
・コーム
・ヘアクリップ
・ベーシック・ポマード（作り方は20ページ）
　またはマーシャル・ポマード（作り方は24ページ）
・パウダー用の刷毛
　（歌舞伎のメイクに使うような大きな刷毛、またはハクチョウの綿毛のパフ）
・ホワイト・ヘアパウダー（作り方は28ページ）

【付け方】

1　髪をくしできれいにとかし、ポマードと髪粉を付けやすいように髪を束に分け、ヘアクリップでとめておきます。

2　親指で500円硬貨くらいのポマードをすくい取り、両手でポマードをやわらかくなるまで練ります。十分にやわらかくなったら、分けた髪の根元から毛先に向かってポマードを塗ります。シャワーの後の濡れた髪をタオルで拭いたくらいのしっとり感にします。それ以上にはしないでください。

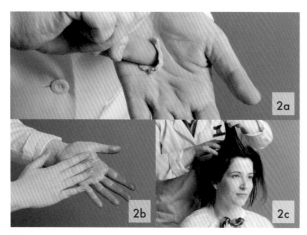

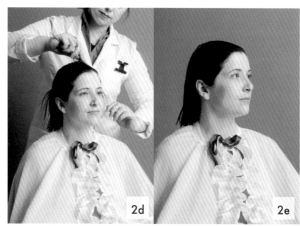

3　刷毛（またはパフ）に髪粉をたっぷりと付け、ポマードと同じ要領で髪の根元から毛先に向かって粉を付けます。付け残しがないよう、しっかりと付けます。後頭部に髪粉をかけ残した部分があるのは見た目によくありません。小分けした髪全体にしっかりと髪粉を付けます。

4　ポマードと髪粉を付け終えた髪束をくしでとかし、よくなじませます。付け足りない部分などがあれば、ポマードと髪粉を付けます。

5　手順1〜4までを繰り返し、髪がライオンのたてがみのようになるまでしっかりとポマードと髪粉を付けます。目の粗いくしでもう一度髪をとかし、ポマードと髪粉が全体にしっかりなじみ、くしどおりがよいことを確認します。

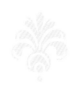

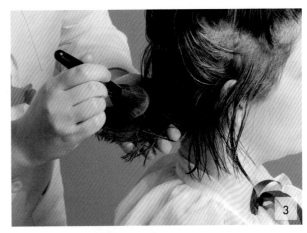

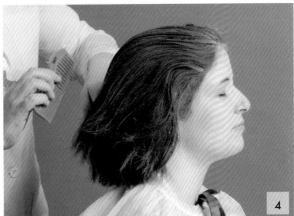

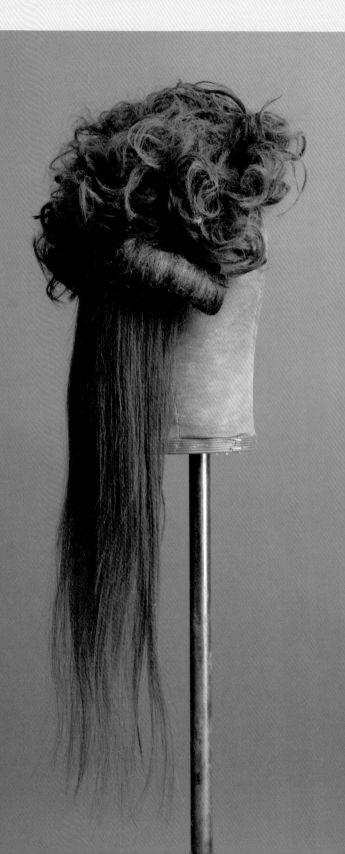

第 3 章

ウィッグとヘアピースと女性

現代で一般に信じられているのとは違い、18世紀の女性にとって、かつらは不人気でした [1]。

当時の男性がかつらをかぶっていたので、女性も当然そうだろうと思い込みがちですが、今も残る肖像画を思い浮かべてください。男性の肖像画はかつらを着けていることが一目瞭然ですが、女性の肖像画を見ても、不自然な生え際はほぼ見あたりません [2]。女性にとって、髪は若さや美しさ、健康の現れだったため、髪にはできるだけ滋養を与えておくことが大切でした [3]。18世紀の髪結いの手引き書や広告に目を通すと、女性が全かつらをかぶっていることを示唆するような記述は、あってもわずかで、かつらの着用は理想とされていませんでした。女性がかつらを着用していた証拠があっても、女性の虚栄心を揶揄する風刺の道具として使われているのが普通でした。こうした風刺画に描かれている女性たちは大抵、年寄か病人、貧しく生気のない人で、どれもみな18世紀には人を惹きつける特性ではありませんでした [4]。当時、はげた女性は醜いと考えられ、嘲笑の的にされていたのです [5]。率直に言えば、地毛を結う女性がほとんどで、かつらは一般的ではありませんでした。もちろん、18世紀にかつらをかぶっていた女性はいたのですが、誰もがかぶっていたかと言えば、まったくそうではありませんでした。

かといって、当時の女性たちが地毛を補うのに付け毛を使わなかったわけではありません。肖像画や図版に描かれている髪型には、付け毛なしでは作れないものもあります。ジョージ王朝時代の髪結いの手引き書には、様々なタイプの付け毛についての記述がありますし、中には手引き書に見せかけて、実は著者が販売する様々な付け毛の広告だったというものもあります [6]。イギリスのバースで活躍した髪結い兼調香師のウィリアム・ムーアはそんな一人で、巻き毛の付け毛を1組1～5シリング（訳注：イギリスの古い通貨単位）、長い三つ編みの付け毛を5シリングから2.5ギニー、部分かつらを3～14シリング、ヘアクッションを2～5シリングで売っていました [7]。

とても便利な身だしなみグッズとして、シニヨン、トゥーペ、バックルという3種類のヘアピースを用意しておくことをお勧めします。特にバックルはサイズ違いで揃えておきましょう。この本で紹介する髪型は、モデルの地毛を結っているものがほとんどですが、シニヨンとバックルの付け毛を混ぜたものもたくさんあります。ヘアピースをいくつも組み合わせて使えば、髪を結う時間を短縮できますし、地毛が短くてもいろいろな髪型に結うことが可能です。

ヘアピースを作る場合は、人毛のみをお勧めします。人毛なら、この本で紹介しているポマードや髪粉、ヘアアイロンなどの熱を使ったセットや髪を湿らせるセットにもうまく反応します [8]。この章では、オリジナルのシニヨンやトゥーペ、バックルの作り方を紹介します。お手製の付け毛で気に入ったスタイルに挑戦すれば、ジョージ王朝時代らしい髪型がいかに簡単に作れるのかがわかるはずです。

シニョン・エクステンション

　この本で紹介する髪型はどれも後ろがシニョンになっています。そのまま長く垂らすか三つ編みにした髪をアップにしたり、バックルにまとめたりする髪型がシニョンです。

　運よく肩甲骨まで届く長い髪の人は、このページはとばしてください。そこまで髪が長くなく、つやも足りない人には、昔ながらのエクステンションを後頭部にとめ、後ろの髪を補って結うのをお勧めします [9]。

【材料】
・人毛のヘア・エクステンション —— 1つ（長さ55〜60cm）
・シルク糸　30番（髪に合わせた色）
・かつらを留めるクリップ —— 4つ以上

【作り方】

1　エクステンションを広げ、ふっくらしたシニョンが作れるだけの幅を決めます。ポマードと髪粉を付けたあとにボリュームが出るとはいえ、広すぎるかなと思うくらいの幅がちょうどいいです。

2　エクステンションは通常幅が広く作られています。ちょうど良い幅（15〜18cm）にするために、装着用のテープの部分を写真2のように少しずらして折り重ね、テープどうしを縫い合わせます。

3　2で作ったエクステンションのテープの裏側に、ウィッグ用クリップを4つ均等に縫い付けます。クリップは下向きに付けます。

4　地毛にクリップでとめる前に、エクステンションにポマードと髪粉を付け、好きな形に結っておきます。このシニョン・エクステンションを保管するときは、埃がかぶらないように、大きめのヘアネットに入れてから、布製の袋に入れておきます。

トゥーペ・エクステンション

18世紀の髪結いにおいてトゥーペは重要な役割を果たし、特に1750年代から1760年代にかけてと、1780年代から1790年代にかけて大活躍しました。現代でトゥーペといえば、コミカルな男性かつらを思い浮かべますが、18世紀においては、頭のてっぺんの髪のことを指し、地毛かかつらかの区別はありませんでした [10]。

トゥーペは男女を問わずすべての人に便利な部分かつらです。ロングヘアの人なら、トゥーペを使えば、髪を切らずに、1780年代に流行ったちりちりふわふわの髪型を作ることができます。また、ショートヘアなら、たとえ少年のようなピクシーカットの人でも、トゥーペの前髪を地毛とうまく混ぜ合わせておくだけで、この本で紹介しているボリュームたっぷりの髪型に簡単に結うことができます。

【材料】
・帽子用のバックラム —— 0.25m
・ウールまたはコットンのニット生地（髪に合わせた色）—— 0.25m
・ヘア・エクステンション —— 2つ（長さ20〜25cm）
・シルク糸　30番
・かつらをとめるクリップ —— 6つ
・ベーシック・ポマード（作り方は20ページ）
・ホワイト・ヘアパウダー（作り方は28ページ）
・太いパウダーブラシ

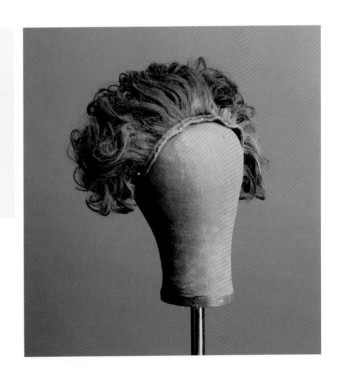

トゥーペ（部分かつら）

2.5cm

部分かつらのベース

縫い代をつけて
ニット生地を2枚カット

縫い代なしで
バックラムを1枚カット

前髪側の中心

後頭部側の中心

「X」の位置にクリップを
後ろ向きに付ける

型紙に縫い代は含まれていません。

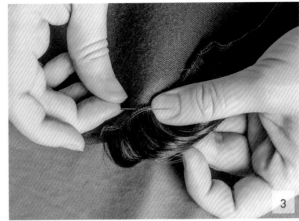

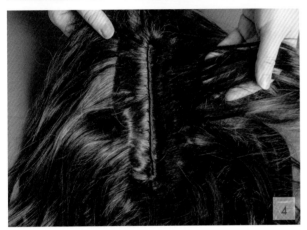

【ベースの作り方】

1 頭のサイズを測ります。①耳から耳までと、②前髪の生え際より5cm上から頭が後頭部に向かってカーブしはじめるところまでを測ります。測ったサイズと照らし合わせて型紙を微調整します。

2 縫い代を付けてカットしたニット生地1枚を用意し、型紙通りにカットしたバックラムをその中央に置きます。ニット生地の端をバックラムの上に折り返し、しつけをかけます。

【エクステンションの縫い付け】

3 ヘア・エクステンションを広げます。エクステンションを複数つなげる場合は、端と端が重ならないようにします。2で用意したベースの表側に、前端からベースの周り全体にエクステンションを縫い付けていきます。ざっくりとした縫い目でかまいません。

4 ベースを一周したら、1.2cmの間隔を開けながら、今度はベースの中心に向かってうずを描くようにエクステンションを縫い付けます。エクステンションでベースが隠れるまで縫います。

5 ベースを裏返します。もう1枚のニット生地を外表に合わせ、縫い代を内側に折り込みながらまち針で止めます。ベースの端をアップリケ・ステッチで縫います。これでエクステンションを縫い付けたときの縫い目が隠れますし、ニット生地はすべりにくいので、トゥーペがずれにくくなります。

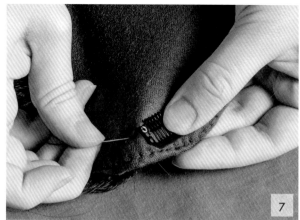

6 ベースに縫い付けたヘア・エクステンションの半分を、自然に流れている方向とは逆方向に引っ張ります。こうしておくと、全部のヘアが一方向に落ち着きます。

【クリップの付け方】

7 ベースの裏側にクリップを付けます。前後に2つずつ、両サイドにひとつずつ、合計6つ、後ろ向きに縫い付けます。

8 トゥーペはこれで完成ですが、当然、着用前に整えなくてはなりません！ 作りたい髪型やボリュームに合わせて、エクステンションのヘアを少しカットしたほうがいい場合もあります。私たちの場合は数センチほどカットしました。トゥーペにも、パピヨット・ペーパーで髪を巻いてヘアアイロンで形を付けたり（210ページ）、ポマードで髪をしっとりとさせて巻き毛を作ったり（187ページ）、縮れ毛にしたり（159ページ）と、あらゆる巻き毛のテクニックが使えます。また、59ページのコワフュール・フランセーズにも、このトゥーペは使えます。

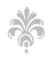

バックル・エクステンション

「バックル」と呼ばれる巻き毛は18世紀の髪型の代表的な特徴の一つです。18世紀後半には様々なサイズが登場し、頭に付ける場所も数も実にいろいろでした。地毛でバックルを結うのもいいですが、うまく巻けずに毒づいたり泣き叫んだりする可能性がなきにしもあらず。付け毛として様々なバックルを作っておけば、髪を結う時間も短縮できます。18世紀の女性たちはピンで簡単に付けられるバックルの付け毛を重宝がり、たくさん付けていたのです [11]。

【材料】
- ・ヘア・エクステンション ―― 1つ（40〜50cm）
- ・シルク糸　30番
- ・固形ポマードのレシピ（作り方は22ページ）
- ・ホワイト・ヘアパウダー（作り方は28ページ）
- ・太いパウダーブラシ
- ・ヘアアイロン
- ・直径1cmの編み棒
- ・コーム
- ・大きめのUピン

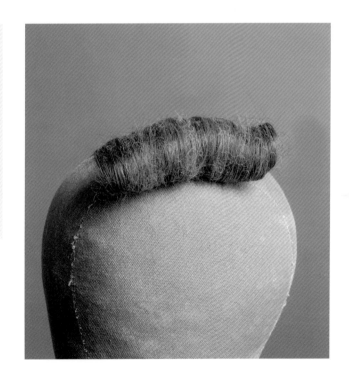

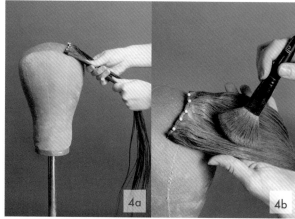

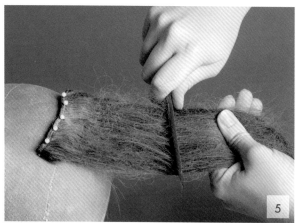

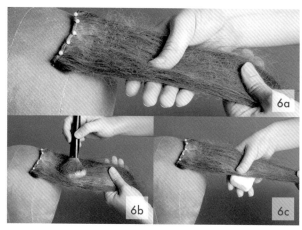

【バックルの作り方】

1 ヘア・エクステンションを広げ、30cm 幅にカットします。

2 30cm 幅にカットしたヘア・エクステンションの一方の端を 8cm 折り、写真 2 のように端を縫い合わせます。作りたいバックルの大きさに合わせて幅は変えます。

3 今度は逆方向にまた 8cm 折ります。ヘア・エクステンションがばらけないように、しっかりと端を縫い合わせます。

【バックルの整え方】

4 3 で出来たヘアピースのテープの部分をしっかりした土台にピンで固定し、ポマードと髪粉をたっぷりと付けます。

5 次に、くしでこれでもかというくらいにしっかりと逆毛を立てます。ポマードと髪粉をさらに足して、ヘア全体につやがなくなり、マットになるまで逆毛を立てます。

6 ヘアの表面のみを軽くなでるように髪粉と固形ポマードを付け、くしでとかします。絡まりやうねりがなくなるまで、なめらかにとかします。

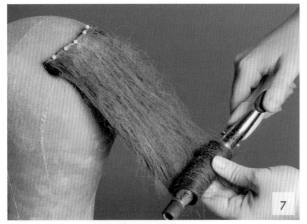

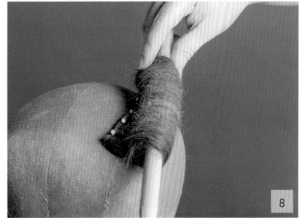

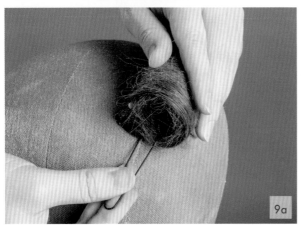

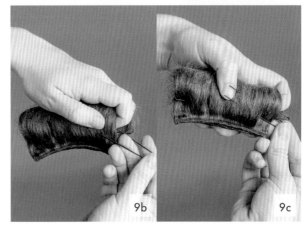

7 逆毛立てたヘアの毛先をヘアアイロンで巻きます。10～
　20秒おいてからアイロンを抜きます。

8 毛先を編み棒に巻き付け、くるくると上へ巻きます。この
　とき、ヘアの外側をくしや手を使って整えながら巻きます。

9 ヘアを巻ききったら編み棒を抜き、Uピンを写真9aの
　ように刺します。Uピンはヘアに対して平行に刺し、針
　で縫うような感じで上下に数回動かしてしっかり奥まで
　刺します。反対側にも同じようにUピンを刺します。

10 これでバックルの完成です。左右の耳の後ろに最低でも
　ひとつずつバックルを付け、方向を変えて遊んでみてく
　ださい。水平に付ける場合もあれば、ほぼまっすぐ縦に
　付ける場合もあります。サイズの違うバックルを並べて
　付けたり、髪を高く結い上げるなら、後頭部にいくつも
　のバックルをいろいろな方向に並べてピンでとめたりも
　します。

11 バックルはひとつずつシルクの袋に入れ、つぶれないよ
　う箱に入れて保管します。

18世紀のメイクアップは道化ではない

まずはっきりさせておきたいことがあります。18世紀は道化師のようなひどい化粧をした人々で埋め尽くされていたわけではありません。

どういうわけか、「18世紀には誰もかれもが鉛入りのおしろいを顔に塗っていたせいで、顔がくずれおちた」などというデマが現代には流れていて、それを信じている人がいます。それって、まるで『ウォーキング・デッド』（ゾンビを題材にしたドラマ）にマリー・アントワネットが出ているようなものではありませんか。不気味すぎて怖いです。

化粧品に鉛はまったく使われていなかったなどと言うつもりはありません。18世紀の様々な資料を見ると、当時は古代ローマ時代が理想化されていたため、鉛が化粧品に使われていたことがわかります [1]。また、『Abdeker（アブデカ）』（1756年）という書物には、顔を白くするポマードのレシピさえあります。そんなレシピを掲載しているにもかかわらず、この書物には、白い顔料にはもっと安全な選択肢があるとも書かれています [2]。その約20年後の1772年に書かれた『トワレ・デ・フローラ』[3] には、鉛入りおしろいのレシピは見あたりません。1780年代になると、鉛入りのメイクがいかに健康に有害であるかが、いろいろな雑誌に書かれています。その一例を抜粋します。

「（前略）この薬品を使い続けると、顔色が悪くなるのはもちろんのこと、

さらに深刻な病いにかかることもあるようだ」[4]

当時、鉛入りの化粧品があったことは確かですが、現代において18世紀の美を追求するにしても、まったく使わずにすむものです。この本にはおしろいもまぬけな道化師も登場しません。なぜなら、18世紀の美の究極の目的は、自分が既に持っているものをさらに磨くことだったからです [5]。おしゃれな18世紀のメイクに必要なのは、ほお紅、リップカラー、アイブロウペンシルだけです。『トワレ・デ・フローラ』などの本を見ると、クリーム、洗顔、水とオイル、ほお紅（豊富な色を揃えておく）、リップクリームを使い、しっかりとスキンケアをすることが重要だとされ、眉毛を濃く描く方法が紹介されています [6]。18世紀の肖像画を調べると、女性たちは自然に美しく見えます。この章で紹介するレシピでも、自然な美しさを再現することを目標にしています。

リキッドタイプのほほ紅

　作るのも使うのも簡単なこのほお紅のレシピは、『トワレ・デ・フローラ』[7] からのものです。一回でたっぷり出来るため、祝日や誕生日のたびに紅を差しても2年分はあるでしょう！　これであなたもほお紅の女王です。みんなにほお紅を配りましょう！

　このほお紅は現代のファンデーションの上に差すことができ、どんな肌の色にも強いローズ系の赤みを添えます [8]。のびがよく、ほんの少し付けるだけで十分です。控えめなくらいの量をまず塗って、強い赤みを出したい部分には重ね付けします。怖がらず大胆に付けましょう。18世紀、とりわけ18世紀半ばの肖像画を見ると、ほお紅をしっかりと塗った女性が多く描かれ、髪粉がかかった白っぽい髪にほお紅の赤が美しく映えているのがわかります。

【材料】
・ふた付きのガラスびん　容量800ml
・ベンゾイン・ガム・パウダー　——14g
・赤いサンダルウッド・パウダー　——28g
・スオウ（サッパンウッド）パウダー　——14g
・みょうばん　——14g
・ブランデー　——473ml
・小さなガラスびん　——16個（1個の容量は30ml）

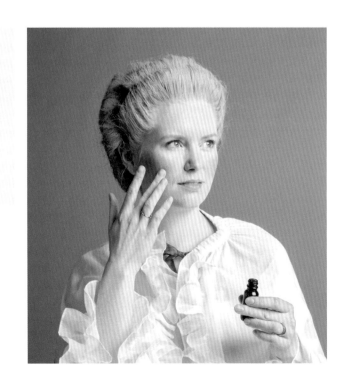

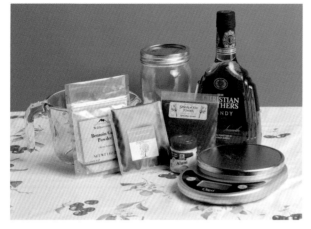

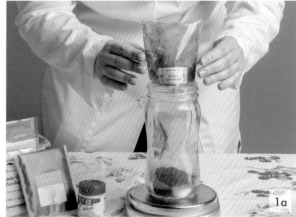

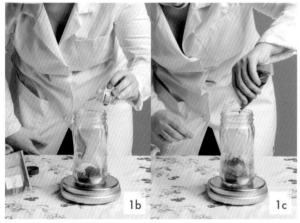

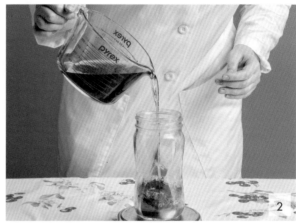

【作り方】

1 ふた付きのガラスびんをきれいに洗って乾かします。材料のパウダーを全部びんに入れ、ゆっくりと振って混ぜます。

2 びんにブランデーを注ぎ入れ、ふたをしっかりと閉めます。

3 びんをシャカシャカとしっかり振って混ぜます [9]。

4 1日に1、2回びんを振って混ぜる作業を12日間続けます。ほお紅は13日目から使えます！ 使いやすくするため、小びんに移し替えます（容量30mlのびんを16個）。これだけあれば贈り物にできますね！

注：このレシピでは、材料を混ぜた液体を濾して沈殿物を取り除く作業は省いています。わざわざ取り除かなくても、ほおに付ければすぐに乾き、余分な粉は簡単に手で払い落とせます。ほおに付けたら、円を描くように紅をなじませると、余分な粉は落ちていきます。

赤いリップクリーム

　唇にほんのり紅を差さないと、18世紀美人にはなれません。このレシピは『トワレ・デ・フローラ』[10]からのもので、作り方は簡単。どの時代でも使える、かわいらしくて保湿効果のあるリップクリームが出来ます。

　このレシピでは羊脂の代わりにココアバターを使っています。18世紀には羊脂ほど一般的ではありませんでしたが、ココアバターも時代に忠実。ヴィーガン（完全菜食主義者）の人にもやさしいレシピです。ナッツにアレルギーのある人は、スイート・アーモンド・オイルの代わりに、ジャスミン・オイルを使ってみてください[11]。

【材料】
・ココアバター ——1.8g
・スイート・アーモンド・オイル ——28ml
・アルカンナの根（根に赤色色素を持つハーブの一種。
　別名アルカネット）——多めに1つまみ
・缶またはガラスびん ——1個（容量は約30ml）

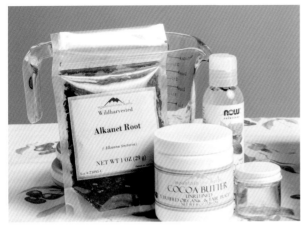

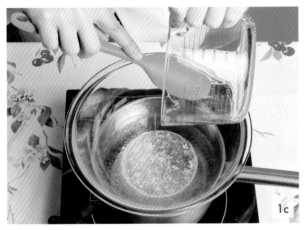

【作り方】

1 ココアバターとアーモンド・オイルを混ぜ、湯せんで溶
　かします。

2 溶けたら、アルカンナの根を入れます。好みの色になる
　まで時々混ぜます。

3 火からおろし、布でアルカンナの根を濾しながら、缶か
　ガラスびんに注ぎます。一晩おいて熱を冷ましてから使
　います。

ひとこと：アルカンナの根をもっと長く入れておくと、
さらに深い赤色になります。赤い色は唇に塗るとかなり
薄く付きます。色が薄いなと思ったら、もう一度材料を
混ぜたものを湯せんで溶かし、アルカンナの根を多めに
入れたまま、混ぜる時間も長くします。また、50ペー
ジのリキッドタイプのほお紅を軽く唇に下塗りしてから、
このリップクリームを重ね付けると、赤味が深まり、ロー
ズ系の色合いももっと出ます。

Part 2
高く、高く、どんどん高く！

　私たちの髪結いの冒険は1750年から始まります。この年はイギリスとフランスで、詰め物をしない、低く結った髪型が流行していました。この髪型にイギリス文化とフランス文化との間で大きな違いはあっても、1750年までの何十年という間、髪結い技術そのものには大した変化はありませんでした。私たちがこの18世紀半ばを原点に選んだのは、ここから30年間で、髪がどんどんと高く大きく結い上げられるようになっていったからなのです。

　1760年代に入ると、髪結いたちが脚光を浴びはじめます。フランスでは、ルイ15世とポンパドゥール夫人の髪を結っていたルグロ・ドゥ・ルミニーが活躍し、髪がアートとして注目されます。ルグロが得意としていたのは、髪粉をたっぷりと付け、バックルやシェルカール（巻貝のような縦巻きの小さなカール）、縮れ毛、編み込みのシニョン、それに様々なヘッドドレスをのせた複雑な造形的髪型で、貴族階級の女性たちの間で人気を博しました [1]。

　ルグロの影響は広がり、1768年に彼自身が執筆した髪結いの手引き書『L'Art de la Coëffure des Dames Françoises（フランス貴婦人のヘアアート）』が出版されたあとの影響力は絶大でした。この手引き書には、髪結いやそれに用いる様々な道具や製品、ヘアカットの技術が、28枚のカラーイラスト付きで詳しく紹介されています [2]。

　しかし1770年代に入ると、髪結いに重大な変化が起きます。それまでにも髪の高さは少しずつ高くなっていたのですが、1772年にレオナール・オーティエがマリー・ア

ントワネットの髪結いに任命されると、さらに高くなっていったのです。レオナールは演劇界の出身で、ニコレ劇場（訳注：ジャン＝バティスト・ニコレが1763年に作った劇場で、現存しない）で奇抜なヘッドドレスを考案することで名前が知られていました [3]。ドラマチックな表現を作り上げる彼の才能と、ファッションで名を馳せたいと考えるマリー・アントワネットの欲望とが完璧に合致して、現代の私たちが18世紀の象徴だと考える髪型をふたりで流行させていったのです。

　マリー・アントワネットは女王として流行の仕掛け人でなければならないという考えを持っていました。その願いをかなえるため、レオナールは以前にも増して様々な髪型を考案し、髪結いの新技術を発明していきます。この本のパート2では、ドーナツ型（95ページ）やスキースロープ型（119ページ）といった巨大クッションを使って髪を結い、羽根や花、プーフ（81ページ）で飾り付けた髪型を紹介します。これらはみなレオナールが考案したものです。ヨーロッパ各地のみならず、その植民地でも、このインパクトのあるヘッドドレスは流行しました。また、ファッション雑誌が世間一般に広く読まれるようになっていたことも手伝って、貴族だけでなく庶民の間でも流行するようになりました [4]。この頃読まれていたファッション雑誌の一つ『Journal des Dames（ジュルナル・デ・ダム）』は、マリー・アントワネットの祝福と資金援助を受け、レオナール自身が監修した雑誌でした [5]。

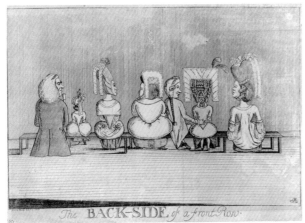

『最前列の後ろ姿』（1777年1月1日）／マシュー・ダーリー、
画像は米国議会図書館から（https://www.loc.gov/item/2006681194/）

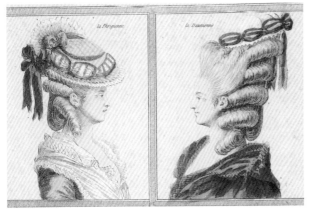

『ヘッドドレスの銅版画　18世紀』／ラピリ作、
ロサンゼルス・カウンティ美術館　www.lacma.org. M.83.194.6.

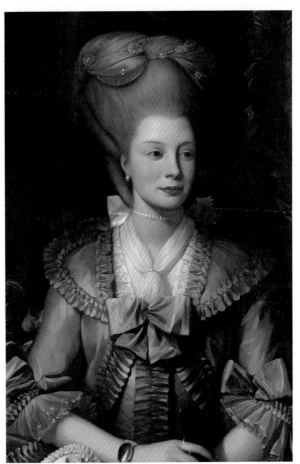

『シャーロット王妃』（1777年）／ベンジャミン・ウエスト作（1738～1820年）、
イェール大学英国美術研究センター ポール・メロン・コレクション B1977.14.115

フランスの髪結い技術が発達して華美を極めると、イギリスにも飛び火しました。ルグロとレオナールの作品とフランス国外で流行ったファッションとの関連性を指摘している図版や資料 [6] が証拠として残っています。イギリスでも髪粉の人気が高まり、日常的に使われました [7]。とはいえ、1770年代の初めあたりまでは、髪粉をほとんど使わない、シンプルな「イギリスらしい」髪型を好むイギリス人女性が多かったのです。この違いは重要で、1750年代から1770年初めまでの髪型をフランス風にしたいのか、それともイギリス風にしたいのかによって、選ぶ髪型が変わってきます [8]。

ヘアクッションが流行しはじめたのは、1760年代後半から1770年代前半にかけてでした。「クッションが使われだして、12、13年しか経っていない。最初はピンクッションのように非常に小さかったが、今では、これなしでは髪が結えないほどになっている。以来、髪はどんどんと高く結われ、幅を出した

りせばめたり、重心を低めにしたり、雰囲気を重め軽めにしたり、透明感を強めたり、縮れを強くしたり、なめらかにしたりと、いろいろな髪型が流行った。巻き毛を一つ作り、その数をどんどん増やしていったかと思えば、まったくの巻き毛なしにしてみたり。いろいろなアレンジが流行ったが、その基本はみな同じだった」と髪結い師のジェイムズ・スチュワートは1782年に述べています [9]。

パート2では、1750年代から1760年代後半までのルグロの影響を受けたスタイリング、1770年代の高く結った髪型までを紹介します。髪の結い方はもちろんのこと、すてきなプーフの作り方など、時代に合わせた髪飾りも紹介します。ヘアスタイリングの歴史から見れば、軽薄で楽しい時代です。恐れずにどんどん派手にやりましょう。贅を極めた髪型は、まさしくマリー・アントワネットが目論んだように、美しい衣装を完成させ、人をあっと驚かすためのものなのです。

第 5 章

1750 年代～ 1770 年代初め

コワフュール・フランセーズ
──フランス風ヘアスタイル──

1750 年代から 1770 年代の初めまで、髪の結い方の好みという点では、フランスとイギリスとで明確な違いがあったようです。フランスでは、たっぷりと髪粉を付け、しっかりと髪を巻いてアップにするのが好まれましたが、イギリスでは、もっと自然なスタイルが好まれ、髪粉はほとんど付けませんでした [1]。この章では、フランスで流行した髪型を再現することにしました。この頃の髪型が原点となり、のちに高く結い上げた巨大ヘアスタイルが出来上がり、イギリス海峡を挟んでフランスでもイギリスでも流行したからです。

今回紹介するのは、フランスの宮廷で流行り、とりわけポンパドゥール夫人に愛された髪型です [2]。造形的な巻き毛が特徴で、頭のいたるところに付けることができます [3]。または、後ろをストレートか三つ編みのシニョンにすることもできます。次第に髪を結い上げる高さが高くなっていきますが、このスタイルは長年流行し、1770 年代に入っても流行は続きました。ルグロ・ドゥ・ルミニーが書いた『フランス貴婦人のヘアアート』（1768 年）や、1770 年頃の若きマリー・アントワネットの数々の肖像画にも、このスタイルの様々なバリエーションが描かれています [4]。
「それって『羊の頭』と呼ばれていたスタイルでは？」と思う人もいるでしょう。この「羊の頭」が具体的に何を指すのかははっきりとしません。前や横の髪だけを縮れさせ、ふんわりさせた髪のことだと言う人もいれば、いや、あれは後頭部を巻き毛で覆った髪のことだと言う人もいます。さらに、あれは髪の結い方そのもののことだと書いている

人もいます [5]。言葉の定義を明確にするのがこの本の目的ではないので、とるに足らない歴史論争に首を突っ込むつもりはありません。そこで、私たちはシンプルに「コワフュール・フランセーズ」あるいは「フランス風ヘアスタイル」と呼ぶことにしました。

この本で紹介するジョージ王朝時代の髪型はみなそうですが、女性たちの髪はこの「コワフュール・フランセーズ」用に、前や横が短く、後ろは長くカットされていたようです [6]。顔の周りの髪にシンプルなレイヤーを入れ、前髪を短くすれば、フロントを見事にふわふわにできるので、立派な『羊の頭』になります。また、このスタイルは髪を縮らせずに作ることも可能で、ロングヘアをくるくると巻き、この時代を象徴する巻き毛をいくつも作り、造形的な髪型にします。

この髪型はそのままでも十分ですが、18 世紀のヘッドドレスを着け、より一層ふわふわにさせるのも手です。レースの縁どりが付いたキャップ（英語では「Lace Head（レースヘッド）」と呼ばれました）[7] と、18 世紀の終わりにも繰り返し使い回せるレースのラペットのとても簡単な型紙と作り方を紹介しています。

コワフュール・フランセーズは簡単に結えて、創造力を大いに発揮できるスタイルです。手抜きをしたり、より複雑に結ったりもできますし、キャップや花をアクセントにしたり、髪粉をたっぷり付けたり、逆に髪粉を少なくして自然にしたりと融通も利きます。万能なスタイルですから、いろいろと遊んでみましょう。

コワフュール・フランセーズ
──フランス風ヘアスタイル──

レベル：初級から中級
長　さ：髪は肩にかかる長さかそれ以上、
　　　　前髪や顔にかかるレイヤーがある人にお勧め

　できるだけポンパドゥール夫人に近づくため、いかにもフランス的な18世紀半ばの髪型を紹介します。この髪型は「羊の頭」ではないのですが[8]、流行した時期は同じで、1'750年代から1770年初めまでです。ロングヘアでもショートヘアでも簡単に結える髪型で、ロングの場合は、シニヨンを地毛で結い、フロントにはトゥーペを付けます（41ページ）。セミロングでも地毛で結えるかもしれませんが、後ろのシニヨンは付け毛にしたほうが簡単です（40ページ）。また、ピクシーカットなどのベリーショートの場合は、トゥーペもシニヨンも付け毛を使い、付け毛と地毛をなじませます。これも間違いなく時代に忠実な髪結い法で[9]、仕上がりも完璧です。モデルのアビーの髪はタイプ1A。肩までのセミロングで、前髪はぱっつりと切ってあります。この髪型にするのに前髪はなくてもかまいません。額の生え際の短い毛や、レイヤーを入れた横の髪を縮らせるのもいいでしょうし、その手間を省いて、ただ髪を巻き、造形的な髪型にするのでもかまいません。

【材料】
・ベーシック・ポマード（作り方は20ページ）
・ホワイト・ヘアパウダー（作り方は28ページ）
・太いパウダーブラシ
・テールコーム（柄が「しっぽ」のように細長いタイプ）
・ワニクリップ
・ストレートのヘアアイロン
・パピヨット・ペーパー（作り方は31ページ）
・固形ポマード（作り方は22ページ）
・逆毛用コーム（柄がワイヤーコームになっているもの）
・直径1.2cmのヘアアイロン
・直径1cmの編み棒
・Uピン（大と小）

【前髪を縮らせる】
1　先に髪全体にポマードと髪粉を付け、くしで髪をとかしておきます（36ページ）。

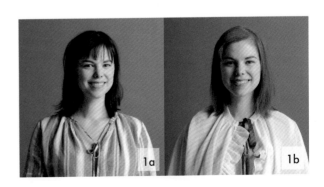

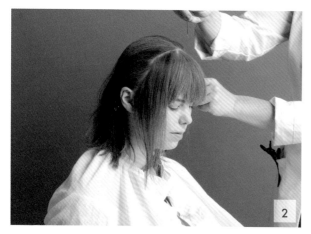

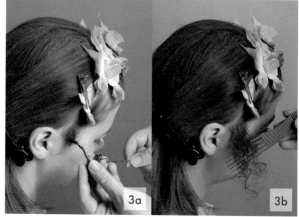

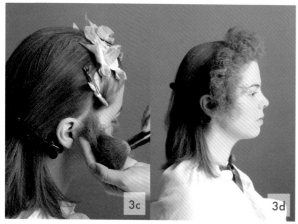

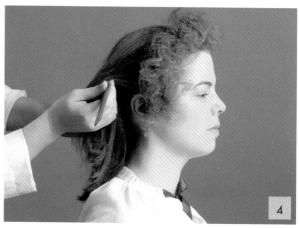

2 耳から耳へ線を引くように、髪を前後に分けます。後ろの
髪がじゃまにならないよう、クリップでとめておきます。

3 159 ページの手順どおりに、ストレートのヘアアイロン
を使って前髪を縮らせます。癖を付けたら、くしでとか
して髪粉を付け、髪を逆立てます。逆立てた髪はあとで
その後ろの巻き毛と一緒に巻き込みます。

【トゥーペを巻く】
4 手順2で後ろに分けた髪（分け目から頭のてっぺんあた
りまで）を巻き毛にします。

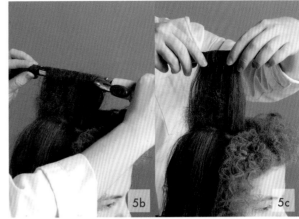

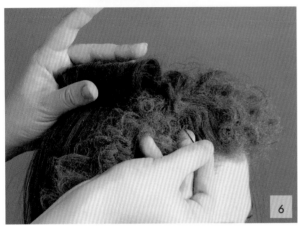

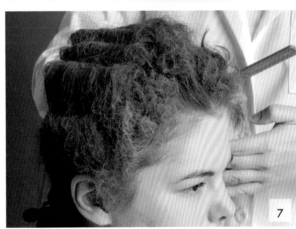

5 頭のてっぺんから髪を約2.5cm幅の束にとり、根元を
　しっかりと逆立てます。直径1.2cmのヘアアイロンで髪
　先を内巻きにします。巻いた髪を編み棒に巻き付け、根
　元まで巻きます。

6 巻き毛を指で押さえ、編み棒をそっと抜きます。手順3
　で作った縮れ毛を少しすくい、Uピンに絡めつつ、前か
　ら巻き毛の中にピンを刺します。後ろからもピンを刺し
　ます。ピンを上下に動かしながら、巻き毛をしっかりと
　根元に固定します。

7 手順5と6を繰り返し、耳から耳まで巻き毛を作ります。
　巻き毛は耳から外巻きにし、頭のてっぺんで左右の巻き
　毛が向かい合うようにします。巻き毛をUピンでとめる
　とき、必ず前の縮れ毛をすくい取ってください。前髪と
　巻き毛をうまくなじませるためです。

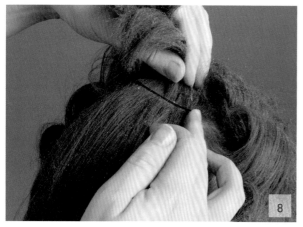

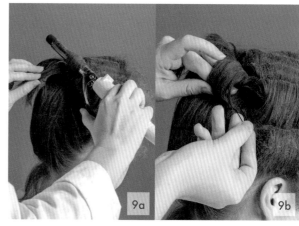

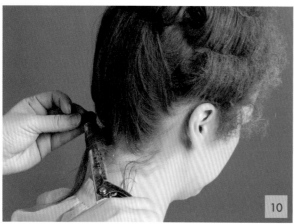

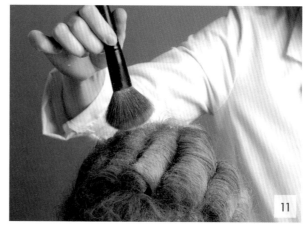

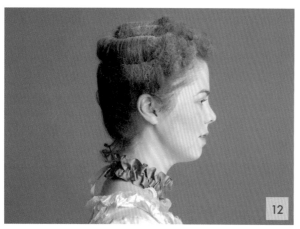

【シニヨンで仕上げる】

8　後ろの髪をくしでとかしながらアップにし、なめらかな
　シニヨンにまとめ、ピンでとめます。地毛の長さが足り
　ない場合は、40ページの付け毛のシニヨンを試してみま
　しょう。

9　アップにした髪の毛先を3束に分け、ヘアアイロンで巻
　きます。巻き毛をピンで固定します。

10　うなじに産毛が多い場合は、直径6mmの極細のヘアア
　イロンでカールさせます。あるいは、18世紀らしく産毛
　をカットします [10]。

11　さらにフランスっぽく仕上げるには、もっと髪粉を付け
　ます！　これでもかというくらいにしっかりと付けま
　しょう！

12　これで完成です！　見事な18世紀半ばのフランス風の
　髪型が完成しました。仕上げに、1750年代のキャップ（63
　ページ）とラペット（67ページ）を付けるか、シニヨン
　のてっぺんに花をいくつか差すのもいいでしょう。

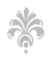

コワフュール・デ・ドンテール
——フランス風レースのキャップ——

　このとても可憐でシンプルなキャップ[11]は、「ヘッドドイリー」という愛称でも親しまれ、1750年代の肖像画や、ボストン美術館、メトロポリタン美術館、ビクトリア・アンド・アルバート博物館に残っている時代衣装をもとにしています[12]。レースとラペットが優雅さを添えていますが、ラペットは取り外して18世紀のどの髪型にも利用できます。

　このキャップの最難関はレースを探し出すこと。18世紀のものとして通用するレースは幅が広くなければなりませんが、それを見つけるのが実に難しいのです。ここでは、キャップの後頭部にレースを使わず、代わりにシルク・オーガンザを使っています。

【材料】
- シルク・オーガンザ ——25cm角
- シルク糸　30番と50番
- 3mm幅の細いリボンかコットンテープ ——46cm
- 5cm幅のレース ——76cm
 （シルク・オーガンザでフリルにしても可。その場合は、別途布を用意）

【前髪を縮らせる】

1　64ページの型紙に3mmの縫い代を足して材料をカットカットします。ラペットの作り方は67ページを参照してください。

2　後頭部の布の端を全部3mm折り返してしつけをかけます。

3　後頭部の布の下端の中心、3mm折り返した少し上に目打ちで穴を開けます。

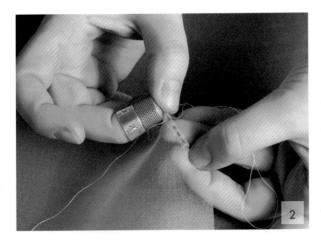

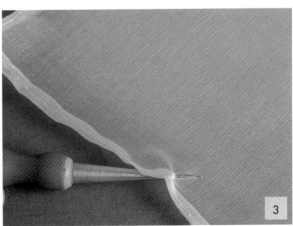

1750 年代〜 1770 年代初め
コワフュール・デ・ドンテール
——フランス風レースのキャップ

2.5cm

レースには、一方がまっすぐで、もう一方が小さなアーチになっているものをお勧め。レースの代わりに、余ったシルク・オーガンザの端を処理してフリルを作るのもいいでしょう。

レース

わにして
1枚カット

後頭部

1枚カット

わ

ひもを通す

わ

型紙に縫い代は含まれていません。

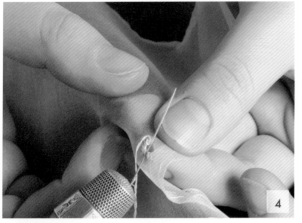

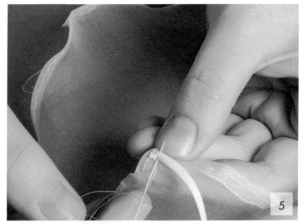

4 開けた穴の縁を30番のシルク糸で巻きかがります。

5 後頭部の布の下端の両端にひもを縫い付け、穴から細い
リボンを引き出します。

6 リボンを包み込むように布を折り、まつり縫いをします
（2.5cm あたり8〜10針）。

7 後頭部の残りの布端を全部折り、まつり縫いをします。

8 次に、5cm幅のレースを用意します。この幅のものが見
つからない場合は、はしごレースとスキャロップレース
を縫い合わせて5cm幅にします。ここで使っているのも、
細かいなみ縫いで2本のレースを縫い合わせたものです。

9 レースの端を手巻きふち縫いにします。レースなので縫
いづらいですが、なるべくきれいに縫います。

「手巻きふち縫いの方法」：利き親・人差し指で布端を2
巻き以上、固く丸めます。丸めた端をゆるめず均等にま
つり縫いをします。

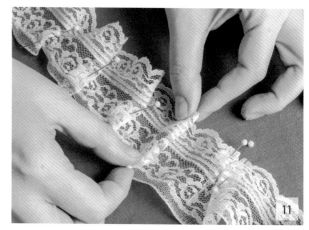

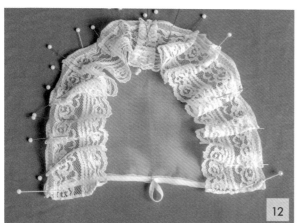

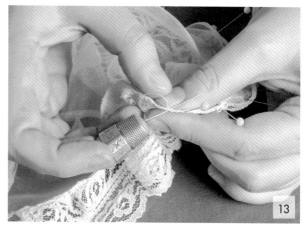

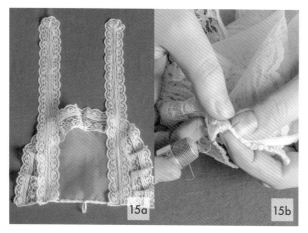

10 レースを半分に折って中心を決め、待ち針で印を付けます。この待ち針に向かって、小さなボックスプリーツ（約5mmのひだ）を作り、待ち針で固定します。

11 レースの長さが後頭部の布に合うようにプリーツを折っていきます。中央のボックスプリーツのひだと同じ方向、同じ深さ（約5mm）に折ります。プリーツはひとつずつ待ち針で固定します。

12 後頭部の布を縦半分に折って中心を決め、待ち針で印を付けます。レースの中央と後頭部の中央を中表に合わせ、待ち針でとめます。残りも待ち針でとめます。

13 レースと布を巻きかがりで縫い合わせます。プリーツをひとつずつ針で刺しながら縫います。

14 縫い代をアイロンで割ります。プリーツをしっかり付けたい場合は、少し糊をスプレーで付けてからアイロンで押さえます。

15 ラペット（67ページ）は、後頭部の布かフリルに付けます。ここでは後頭部の布に縫い付けています。ラペットと布を中表に合わせ、巻きかがりで縫い合わせます。ひも通しの部分をうっかり縫ってしまわないよう気を付けます。縫い代を割ってアイロンで押さえます。

オリジナルラペットの作り方

　18世紀のラペットは、形やサイズ、長さ、スタイルが多種多様でした。当時人気のこの髪飾りは、アレンジ方法を変えては18世紀の間ずっと流行し続け、高級レースで作られていたため、世代を超えて受け継がれていきました。

　現代では、どの時代のものであってもレースのラペットを見つけるのは難しく、材料費も高くつきます。ここでは、歴史的にありそうなレースを賢く縫い合わせて自分だけのオリジナルラペットを作る方法を紹介します。使用するレースの幅はせまいのですが、片方がスキャロップ、もう片方がまっすぐなので、このまっすぐな部分をきれいに縫い合わせて幅を倍にし、見た目にも美しいラペットになっています。

　18世紀らしく見えるレース選びには注意が必要です。肖像画や現存のレースを入念に研究して目を肥やし、いいヴィンテージのレースを見つけ出せるようにしておきましょう。

【材料】
・少なくとも片側がまっすぐな 2.5 ～ 4cm 幅のレース　——2m
・シルク糸　50番

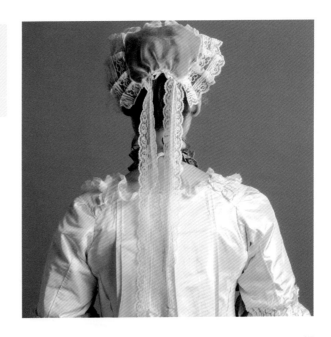

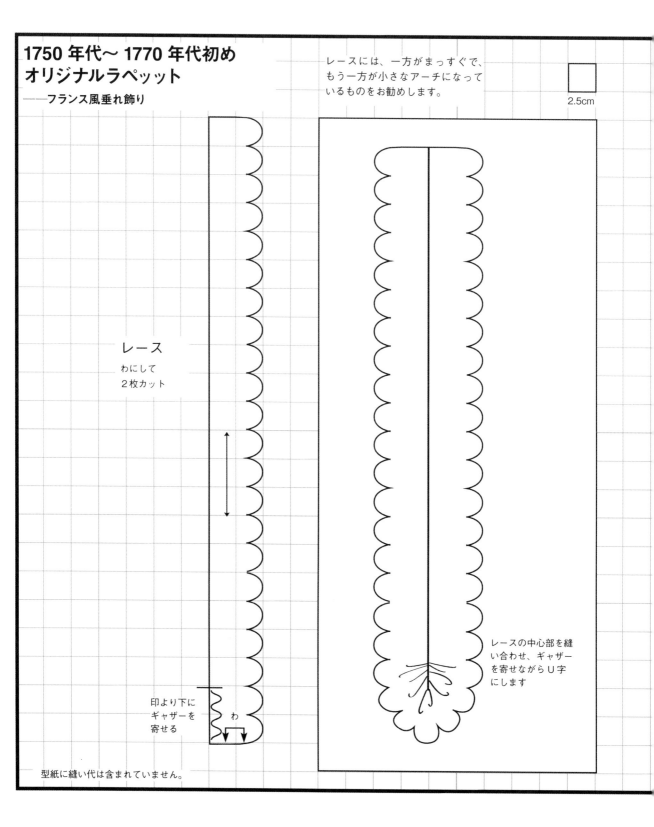

1750 年代〜 1770 年代初め
オリジナルラペット
——フランス風垂れ飾り

レースには、一方がまっすぐで、もう一方が小さなアーチになっているものをお勧めします。

2.5cm

レース
わにして
2枚カット

印より下に
ギャザーを
寄せる

わ

レースの中心部を縫い合わせ、ギャザーを寄せながらU字にします

型紙に縫い代は含まれていません。

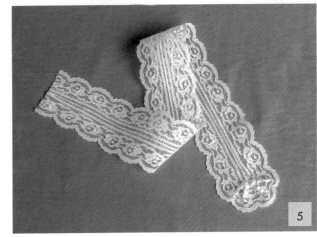

【作り方】

1　レースを1mの長さに2本カットし、それぞれ半分に折って中心を決め、待ち針で印を付けます。この中心点の左右（ギャザーを寄せはじめるところ）に印を付けます。

2　ギャザー寄せの2つの印の間を細かくなみ縫いします。あとでギャザーを寄せるので、糸を切らずにそのままにしておきます。

3　レースを半分に折り、まっすぐな端どうしを中表に合わせ、待ち針でとめます。レースの端からギャザーを寄せはじめるところまでを細かく巻きかがり縫いします。

4　レースはまだ半分に折ったまま、手順2のなみ縫いの糸をぎゅっと引っ張りギャザーを寄せます。ギャザーを左右均等に揃え、ギャザーの山をひとつずつ針で刺しながら縫います。

5　レースを少し引っ張り、巻きかがり縫いした部分が平らになるように開き、アイロンで押さえます。ギャザー部分は特にていねいに押さえます。

6　ギャザーでないほうのレースの端を6mm折り返し、しつけをかけます。もう一度折り返して、細かくまつり縫いをします。

7　手順1〜6を繰り返し、もう1本ラペットを作ります。

18世紀のどの時代の衣装にも、この2本のラペットを髪に直接付けたり、いろいろな帽子と一緒に付けたりして楽しむことができます。

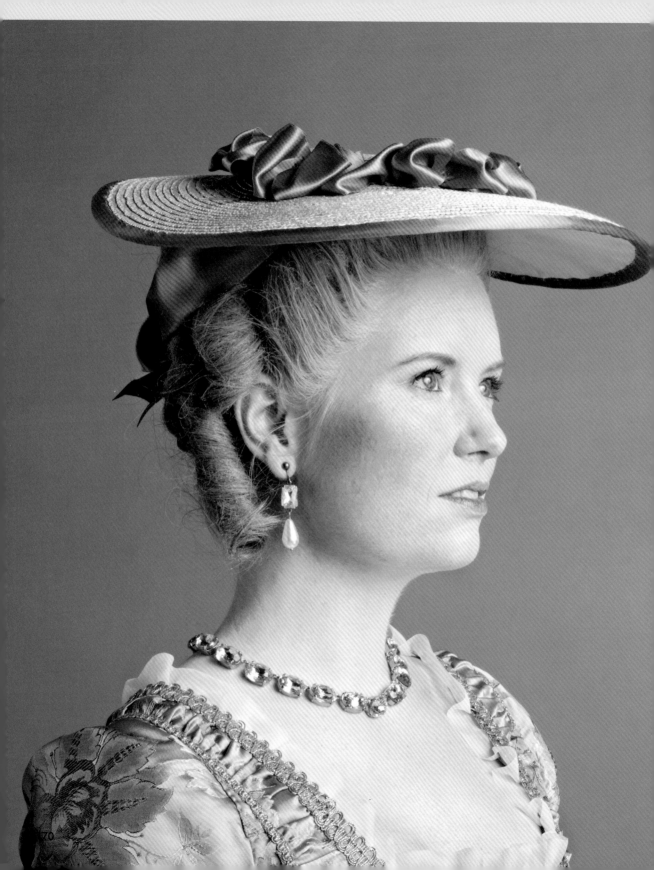

第6章

1765年～1772年

コワフュール・バナーヌ

　1760年代半ばから1770年代初めまでは、女性の髪型に大きな変化が起きた時代でした。フランスではどこへ行ってもポマードと髪粉はおなじみでしたが、イギリスやヨーロッパの植民地でポマードや髪粉が流行するのは、1770年代初めになってから。つまり、この時代は髪粉を使うべきかどうかで分断が起きていたのです。『A Treatise on the Hair（髪についての論文）』（1770年）の中で、18世紀の髪結い師デイヴィッド・リッチーは髪粉が使われた髪型とそうでない髪型を個別に解説し、彼のイギリス人顧客の中にはポマードや髪粉にうるさい人たちがいたことを述べています。

　「ポマードは嫌だと文句を言い、髪粉を付けるととってくれと訴える女性は

　大勢いる。しかし、経験からいって、ポマードや髪粉を付けたときのようには、

　髪をきれいに結うことはできない。ポマードを十分に付けないと

　髪はバサバサで、髪粉もうまく付かない。（中略）

　そのためほつれ毛が多く出て、せっかくのヘアスタイルが台無しになる」[1]

　リッチーが言うように、私たちもポマードと髪粉を付けたほうが、はるかに髪を結いやすいと考えています。ですから、本章では両方とも使いますが、フランス風ではなく、イギリスやアメリカ風の仕上がりを目指すために、髪粉はほんの少し付けるだけにしています。

　この時代はヘアスタイルの移行期で、あの盛り髪もこの時期に現れ、1770年代後半になると爆発的に大流行します。髪をできるだけ高く結いたい衝動に駆られても、着用するドレスと時代をよく考え、高く結った髪が当時流行していたのかどうかを注意深く判断するようにしましょう。

　また、この章では、1760年代後半にぴったりなヘッドドレスの作り方を2つ紹介しています。ひとつは当時人気のベルジェール帽（訳注：つばが広くクラウンの浅い帽子）。これは1760年代後半以降数十年にわたって着用できます。しかしながら、私たちのお気に入りは「プレーン・プーフ」（81ページ）[2]です。1760年代半ばから1770年代初めまでの比較的短い期間に、ヨーロッパ、イギリス、アメリカで一世風靡した髪飾りで、みなさんもきっと気に入ることでしょう！

　ページをめくると、詳しい作り方が紹介されています。この移行期のヘアスタイルを試行錯誤して楽しみましょう。

1765 年〜 1772 年まで
コワフュール・バナーヌ
——バナナ型ヘアクッション

2.5cm

クッション

中表にして
2枚カット

頭を耳から耳まで測り、その長さに合わせて、クッションの長さを調整します。

クッションの幅は、髪の高さに合わせて調整します。

型紙に縫い代は含まれていません。

バナナ型ヘアクッション

　18世紀から、なんと現代まで、おそらく疑いの余地なく、最もなじみがあるヘアクッションといえば、「腐ったバナナ」の愛称で親しまれているクッションでしょう。なぜそう呼ばれるのかは……　見ればおわかりですね。ただし、こげ茶のウールニットで想像してください。このバナナ型のヘアクッションは1760年代半ばに流行しはじめ、髪を高く結うために次第に大きくなりながら、1770年代まで流行し続けます。使いやすく、サイズも豊富に揃っているため、このバナナ型クッションは18世紀の身だしなみには欠かせないものになりました。この本では、モデルのシンシアの髪を、1760年代後半から1770年代前半までに流行った髪型に結うのに、小さめのこのタイプのクッションを使っています。必要とあらば恐れずにもう少し大きなものを作ってみましょう！

【材料】
・ウールニットの生地　——30cm角
・シルク糸　30番
・コルク粒、馬の毛、または羊毛

【作り方】

1　型紙に縫い代をつけて布をカットします。

2　布を中表に重ね、返し縫いで縫い合わせます。真ん中に開け口を2.5cm開けておきます。

3　布を表に返し、詰め物を詰めます。バナナの先までしっかりと詰めます。

4　開け口を巻きかがり縫いで閉じます。

5　これで完成です。簡単でしたね。このクッションの使い方は、次のページをめくってください。

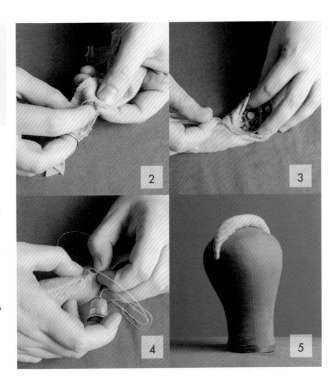

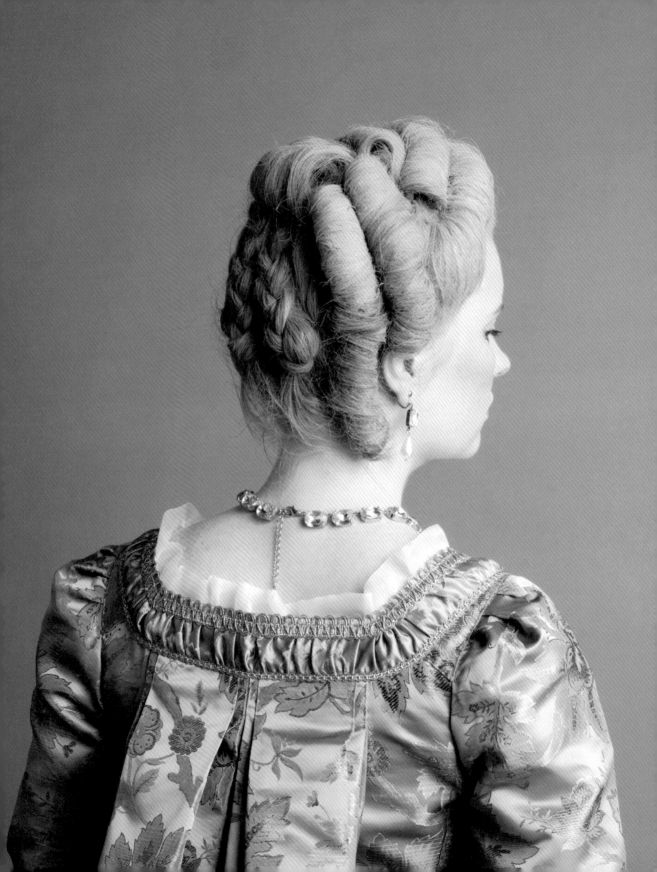

コワフュール・バナーヌ
──バナナ型ヘアクッションを使った髪型──

レベル：中級
長　さ：髪は耳にかかる長さかそれ以上で、
　　　　クッションを包み込めるだけの長さが必要

　1760 年代後半から 1770 年代前半にかけての肖像画や図版を参考にし、この髪型を考案しました。前に少しボリュームを持たせ、前や横にいくつもの巻き毛やバックルを並べ、後ろは小さな三つ編みを 3 本アップにしています。パールや花をアクセントにしたり、プレーン・プーフ（81 ページ）や可憐なキャップをのせるのもいいでしょう。モデルのシンシアの髪は肩にかかるセミロング。こしのある太い赤毛で結い甲斐があります。これよりも長い髪なら、簡単にこの髪型に結うことができますし、短い髪なら、付け毛のトゥーペやシニヨン、バックルを用いてみてください。

【材料】
・ベーシック・ポマード（作り方は 20 ページ）
・太いパウダーブラシ
・ホワイト・ヘアパウダー（作り方は 28 ページ）
・テールコーム（柄が細長いタイプ）
・ワニクリップ
・逆毛用コーム（柄がワイヤーコームになっているもの）
・バナナ型ヘアクッション（作り方は 73 ページ）
・U ピン（大と小）
・直径 1.2cm のヘアアイロン
・直径 0.8cm と 1cm の編み棒
　（髪の量に応じて編み棒のサイズを変えてください）
・ヘアピン
・小さいヘアゴム、または革ひも
・造花などの髪飾り、キャップなど

【前髪の結い方】
1　36 ページの手順に沿って、髪にポマードと髪粉を付けます。

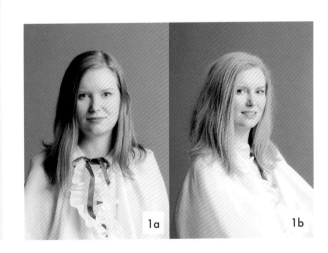

1a　1b

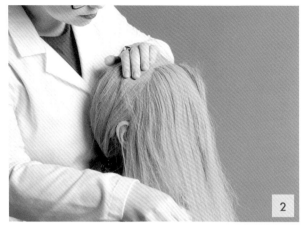

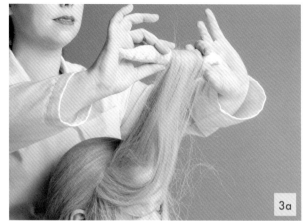

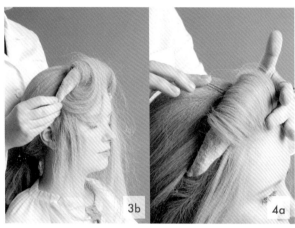

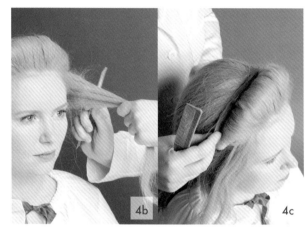

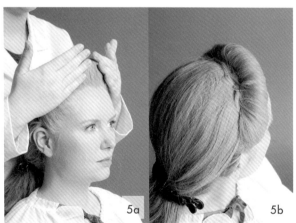

2 ポマードと髪粉の付き具合に満足したら、耳から耳までの線で髪を前後に分けます。後ろの髪がじゃまにならないよう、クリップで押さえます。

3 正面の前髪を束にとり、くしで逆毛立てます。毛先を後ろへとクッションに巻き付け、根元まで巻きます。クッションの両端を短いUピンで突き刺して頭に固定します。Uピンを片方ずつはずし、巻ききれなかった髪をクッションに巻き付け、もう一度クッションに突き刺して固定します。

4 ワイヤーコームで、巻いた髪をクッションの端から端まで広げます。Uピンを後ろから髪の根元に刺し、髪をしっかりと固定します。この前髪はできるだけきれいに仕上げるのが理想です。写真 4b のように横の髪を束にとり、根元を逆毛立てます。クッションの端を隠しながら持ち上げてピンでとめ、毛先を写真 4c のように巻き毛の後ろへ持っていき、根元を隠すようにピンでとめていきます。

5 クッションに巻いた髪がきれいに整ったら、ベーシック・ポマードを少量手に付け、こすり合わせて温めてからこの前髪にそっと付けます。

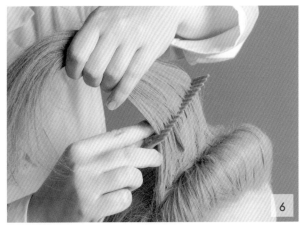

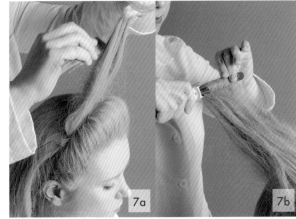

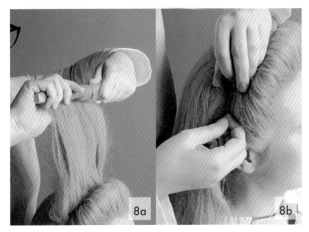

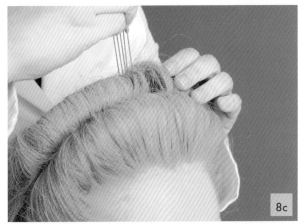

【バックルをひたすら作る】

6 次は、クッションを入れた前髪のすぐ後ろにバックルを
作ります。前髪の後ろから5cmほど後ろで髪を分け、髪
を約2.5cmの厚みの束にとります。左右の髪はあとで耳
の上まで束でとり、縦のバックルにします。

7 手順6で束にとった中央の髪を逆毛立て、直径1.2cmの
ヘアアイロンで毛先を巻きます。巻く方向は前後どちら
でもかまいません。

8 ヘアアイロンを抜き、編み棒に毛先を巻き付けます。髪
の根元まで巻いたら、編み棒をそっと引き抜きます。長
いUピンで少しずつ髪をすくい取るように上下に動かしな
がら、バックルを頭に固定します。髪をくずさないよう
に、短いUピンをいくつか前髪とバックルの間にすべり
込ませてとめます。コームでバックルの表面を整え、隙
間がないようにします。必要なところをピンでとめます。

9 髪が多い人の場合は、手順6〜8を繰り返し、すぐ後ろ
に2列目のバックルを作ります。2列目は1列目のバック
ルより心持ちロールの幅を短くします。

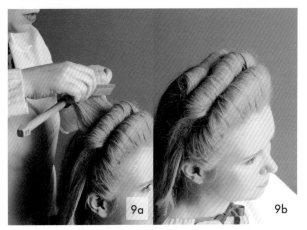

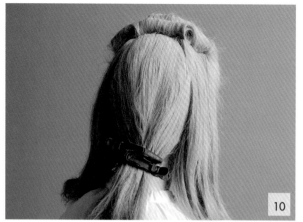

10

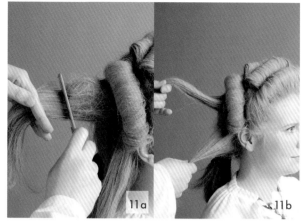

11a 11b

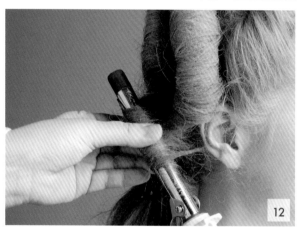

12

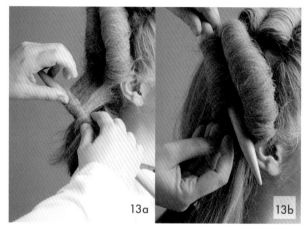

13a 13b

バックルの中のUピンのとめ方

前

後

14

10 次は縦のバックルを作ります。後ろの髪を縦に3分割します。耳の後ろに作るバックルは左右が同じ大きさになるように、髪を左右均等に分けます！ 中央の髪がじゃまにならないよう、クリップでとめておきます。

11 縦長のバックルを作るには、バックルを上下別々に2つ作り、あとで2つをつなげるのがいちばん楽です。まず上のバックルを作ります。この場合も、髪を束にとって根元を逆毛にします。しっかり逆毛を立てると、手を放しても毛が自然に立ちます。そのぎこちなさがおかしくて、つい写真を撮りたくなります。つまり、それくらいしっかりと逆毛を立ててください。

12 直径1.2cmのヘアアイロンで毛先を巻きます。巻く方向は上か前が普通です。しっかりと巻けたらヘアアイロンを抜きます。

13 編み棒に毛先を巻き付け、上に向かって髪の根元まで巻きます。角度を決めてから巻いていきます。

14 バックルを狙った位置に落ち着かせたら、編み棒をそっと引き抜き、長いUピンで少しずつ髪をすくい取るように上下に動かしながら、バックルを頭に固定します。

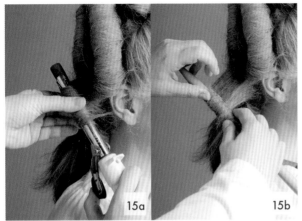

15a 15b

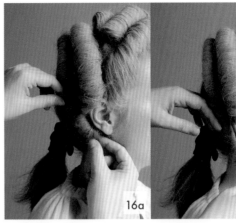

16a 16b

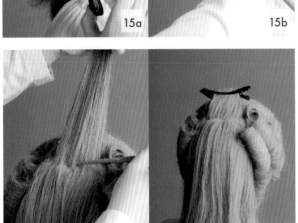

19a 19b

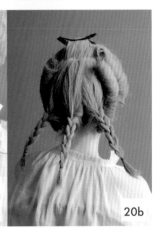

20a 20b

15 手順 11 ～ 14 を繰り返し、下のバックルを作ります。編み棒で髪を巻くとき、バックルの穴が上と同じ位置にくるようにします。顔の形を考えて美しい角度にします。

16 上下バックルの境目をコームの柄でならします。この手順は省いてもかまわないのですが、きれいにつなげておくと、1770 年代初頭に人気だったとてもおしゃれなバックルが出来ます。

17 下のバックルをピンで固定するには、少しコツが要ります。さらにしっかりと固定するには、ヘアピンをバックルの中にとめます。セクシーさを出したいなら、下をバックルにせず、巻き毛をエレガントに垂らすのも手ですが、2001 年の高校のダンスパーティで流行った髪型に見えないよう注意します。

18 さて、ここからが難関です。手順 11 ～ 17 を繰り返し、もう一方にもバックルを作りますが、先ほど作ったバックルとできるかぎり同じ角度、同じサイズにします。左右対称に仕上げるのはとても難しいですが、見た目は大変美しくなります！

【三つ編みのシニヨン】

19 後ろの髪のアレンジ方法はいろいろありますが、ここでは小さな三つ編み 3 本で作るシニヨンを選びました。うなじの短い毛も、この方法なら簡単にまとめられます。まず、クリップでとめておいた後ろの髪の上のほうを約 2.5cm の厚みになるよう束にとり、じゃまにならないようクリップでとめておきます。あとでこの髪で小さなバックルを作り、三つ編みの毛先をきれいに隠します。

20 残りの後ろの髪を 3 等分して 3 本三つ編みを作り、端をゴムでとめます。18 世紀どおりにしたい場合は革ひもでとめます。

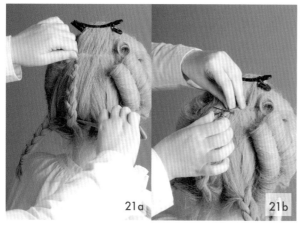

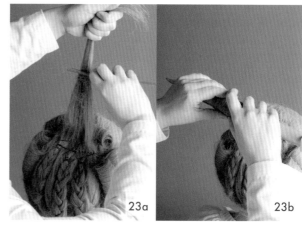

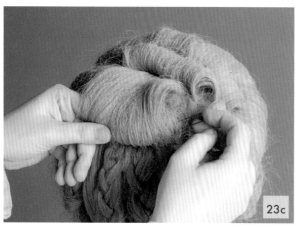

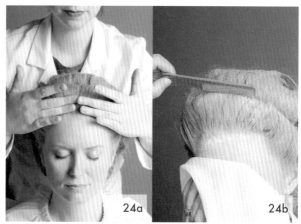

21 テールコームの柄で三つ編みの根元を抑え、毛先を上に持っていき、Uピンかヘアピンでとめます。残りの2本も同じようにアップにします。

22 短いUピンで、三つ編みをくずさずにきれいにとめます。手にベーシック・ポマードを少量とり、こすって温めてから、切れ毛などをきれいに押さえます。

23 てっぺんに残しておいた髪のクリップをはずし、逆毛を立て、手順6～8を繰り返してバックルを作ります。髪を巻くときは必ず後ろ巻きにし、アップにした三つ編みの毛先とゴムが隠れるようにします。

24 最後に、手にベーシック・ポマードを少量とり、こすって温めてから、前髪から出ている短い毛をポマードで押さえます。汚れないように顔を布で覆ってから、前髪のバックルの上に髪粉を付けて仕上げます。フランス風に仕上げたいなら髪粉はたっぷりと付けますが、当時のイギリスやアメリカの女性はまだそれほど髪粉を受け入れていなかったので、ぐっと控えめにします。髪粉の量をどうするかはあなた次第です。

1760年代後半から1770年代前半にかけて流行った髪型が完成しました！　お好みで花などを飾り付けてください。これは「単なる」飾りではなく、少し失敗したなと思う箇所を隠してくれる優れもの。髪にしゃれたキャップやプレーン・プーフをのせるのもすてきです。

プレーン・プーフ

　この小さなフリルたっぷりの髪飾りは1760年半ばから1770年代に入ってすぐの頃まで流行したようです。当時のフランスやイギリスのファッション雑誌[3]や肖像画を調べると、この髪飾りがよく登場しますし、アメリカの上流階級のおしゃれな女性たちの肖像画にも描かれています[4]。この小さな飾り「プレーン・プーフ」は、1770年代のあの盛り髪をさらに高くする、ファッションの狂気の前触れなのです。このプーフをどう飾り付けるかに正解はありません。ベースとなる三角の布にいろいろな表情を与えて作るのがプーフ。ベースには恐れずにいろんなものをどんどんと積み重ねていきましょう！　ここではオーガンザで作ったパフや、ギャザーを入れたレース、サテンのリボンを使っています。

【材料】
・はりあるシルク・タフタ　——25cm角
・シルク糸　50番
・18ゲージ（軸の太さ約1mm）の帽子用ワイヤー　——1m
・シルク・オーガンザ　——1m
・2.5cm幅のレース　——3m
・5cm幅のシルクのリボン　——1m
・シルク糸　30番

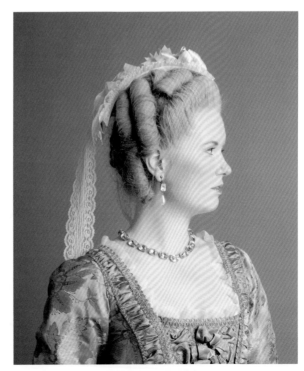

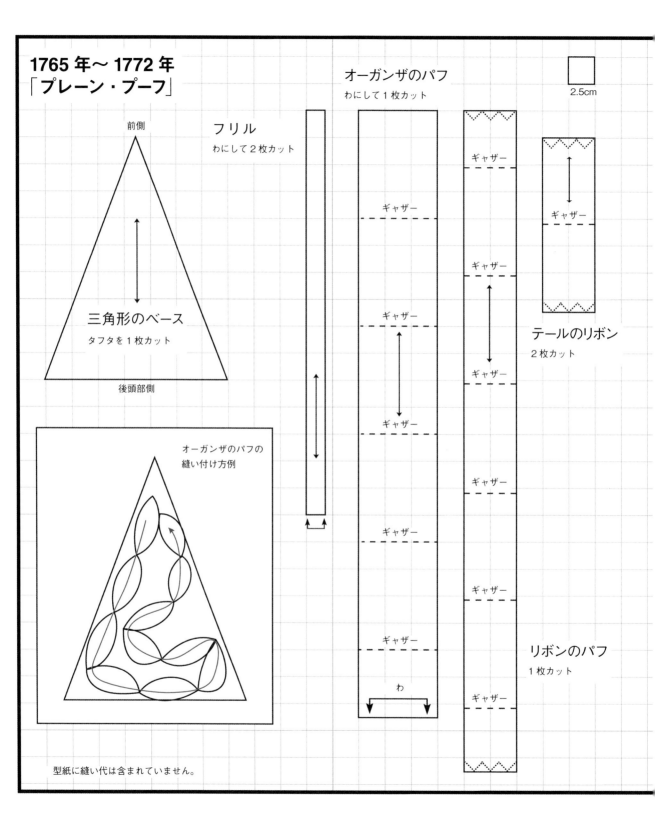

1765 年～ 1772 年 「プレーン・プーフ」

前側

三角形のベース

タフタを1枚カット

後頭部側

フリル

わにして2枚カット

オーガンザのパフ

わにして1枚カット

2.5cm

ギャザー

ギャザー

ギャザー

ギャザー

ギャザー

ギャザー

ギャザー

わ

ギャザー

ギャザー

ギャザー

ギャザー

ギャザー

テールのリボン

2枚カット

リボンのパフ

1枚カット

オーガンザのパフの
縫い付け方例

型紙に縫い代は含まれていません。

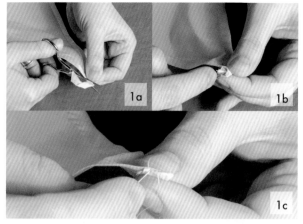

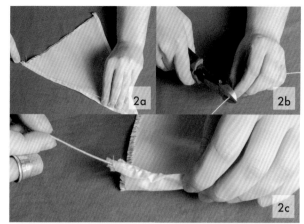

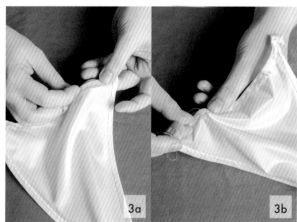

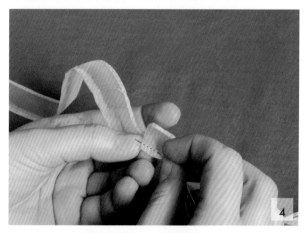

【三角形のベース】

1 　1.2cm の縫い代を付けて三角形のベースをカットします。長い２辺（等辺）を 6mm 折り返し、しつけをかけます。もう一度 6mm 折り返し、まつり縫いをします。角をきちんと出します。

2 　等辺の長さに合わせて帽子用ワイヤーをカットし、手順１で縫った中へワイヤーを通します。

3 　底辺を 6mm 折り返し、しつけをかけます。もう一度 6mm 折り返し、まつり縫いをしますが、片方の端を開けておきます。底辺の長さに合わせてワイヤーをカットし、この中に通して開け口を縫い閉じます。

4 　フリル用のシルク・オーガンザをカットして、長いほうの両端を細く三つ折りにし、なみ縫いで押さえます。長いほうの端の片側に 1.2cm 間隔で印を付けます。

5 　手順４で付けた印の間隔でなみ縫いを３本縫います。この３本はそれぞれ 1mm ほど離して縫います。縫い終わったら３本を一緒に引っ張り、ギャザーを寄せます。

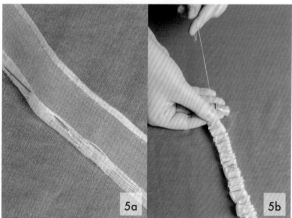

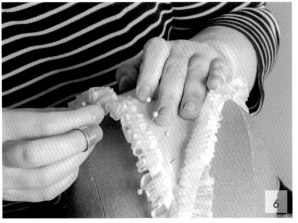
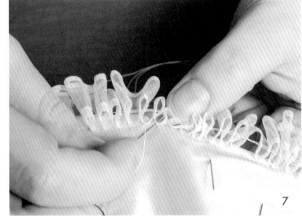
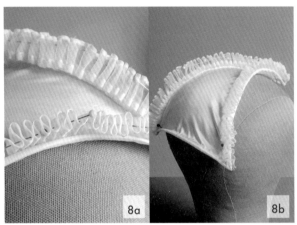

6 ここからが難しいところです。手順5で用意したフリルを三角形の等辺と合わせます。合わせるときは、フリルのギャザーを寄せたほうを内側にします。ギャザーがかたよらないよう、小さなはさみなどを使って均等にし、待ち針でとめていきます。

7 フリルのギャザーを寄せたほうの端とベースを縫い合わせやすくするため、2枚を一緒に下に折ります。フリルの一つ一つがU字型になっていて、そのU字がタフタに触れている部分を1、2回巻きかがります。全部縫い終わったら、ワイヤーの入った端とフリルを元に戻します。

8 ベースに縫い付けたフリルをきれいに8の字に見せたい場合は、フリルの中心に待ち針を突き刺します。1本の針でフリルをいくつか串刺せるので、フリル全体に待ち針を刺していきます。待ち針を刺し終えたら、フリルを等間隔に揃え、アイロンで少しスチームをかけます。きれいに形が整ったら、そっと待ち針を抜いていきます。

【パフの飾り】

9 オーガンザを型紙どおりにカットし、長いほうの端と端を中表に合わせ、返し縫いします。縫い終わったら表に返します。アイロンはかけないでください。

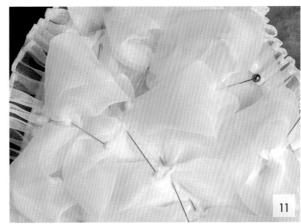

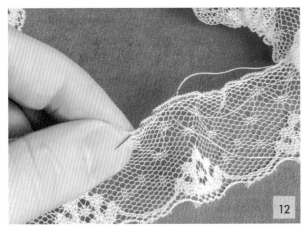

10 ギャザーを寄せる箇所に印を付け、そこをなみ縫いします。糸を引っ張ってギャザーを寄せ、玉止めをします。糸を切ったら、次のギャザーを同じように寄せます。

11 パフが完成したら、三角形のベースの真ん中を埋めるようパフをきれいに配置します。これが正解という方法はなく、渦巻き状やジグザグに配置すれば大丈夫です。ギャザーを寄せた箇所を待ち針でとめ、そこをベースに縫い付けます。

12 次は幅2.5cmのレースの長い辺の片方を巻きかがり、ギャザーを寄せます。ここでは2mのレースにギャザーを寄せて76cmにしています。

13 ギャザーを寄せた端を三角形のベースの前側（頂角）に待ち針でとめ、オーガンザのパフの間や下をくぐらせ、ところどころ待ち針でとめていきます。きれいに配置できたら、待ち針をとめた箇所をベースに縫い付けます。

【リボン】

14 次は、5cm幅のリボンを62cmにカットし、両先をジグザグにカットします。簡単ですが、時代に忠実な楽しいカットです。

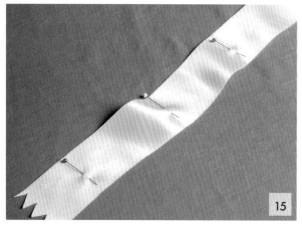

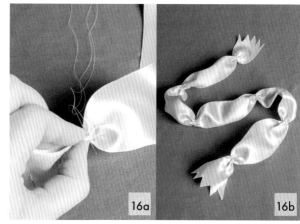

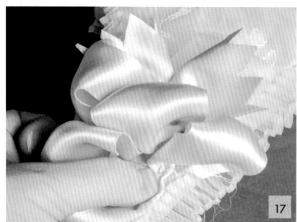

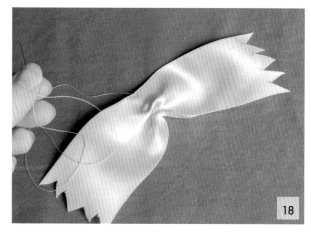

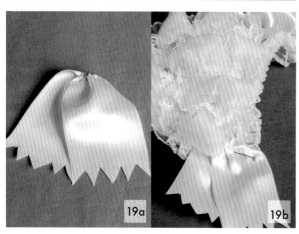

15 型紙どおり 10cm 間隔でギャザーを入れる箇所に印を付けます。

16 印を付けた箇所をなみ縫いし、糸を引っ張ってギャザーを寄せ、玉止めをしたら、糸を切ります。

17 ギャザー部分を全部指でつまみ、ジグザグにカットした先をベースの後ろに向けて、ギャザー部分をベースの頂角に縫い付けます。アイロンでスチームを少しあて、リボンのパフの形を整え、手のひらでそっと押さえます。

18 次はリボンを2本、16cm にカットします。中心をなみ縫いしてギャザーを寄せ、玉止めして糸を切ります。

19 ギャザー部分で半分に折り、V字型に整えます。これをベースの後ろ（底角）に縫い付けます。

　これでプレーン・プーフは完成です。飾りが足りないと感じたら、リボンや造花、パフ、レースを足しましょう。これにレース・ラペット（67ページ）をあしらってもすてきです。

パイピング付き ベルジェールの麦わら帽子

　私たちの最初の本『18世紀のドレスメイキング』では、2つの対照的な麦わら帽子を紹介しました。ひとつはいたってシンプル、もうひとつは意匠を凝らした（脳のひだのように見える）デザインでした。この本では、その間をとったデザインを紹介します。

　1760年代と1770年代に流行った麦わら帽子で、つば（ブリム）をシルクで縁どり、クラウンをシルク・サテンのリボンで飾り付け、可憐で洗練された仕上がりです。メトロポリタン美術館に収蔵されている帽子[5]からインスピレーションを得てデザインしました。ここで紹介する作り方に忠実に沿うのもいいですし、古い図版や肖像画を研究し、好みに合わせ、これだと思ったデザインに少し作り替えてみてもいいでしょう。

【材料】
・ブリムの裏側に着けるシルク・タフタ（好きな色で）
　　　　　　　　　　　　　　　　　　——ここでは50cm角
・シルク糸（白）30番
・飾りが何も付いていない、クラウンの浅い麦わら帽子
　（ここでは、ブリムを含めた全体の直径は35cm）——1つ
・5cm幅のシルクのリボン（好きな色で）——3m
・2.5cm幅のシルクのリボン（好きな色で）——1.5m
・シルク糸（シルク・タフタやリボンに合わせた色）30番

注：クラウンの深さと直径を測り、ブリムの円周も測り、型紙を調整してください。ブリムの円周によって縁に付けるリボンの長さを決めます。

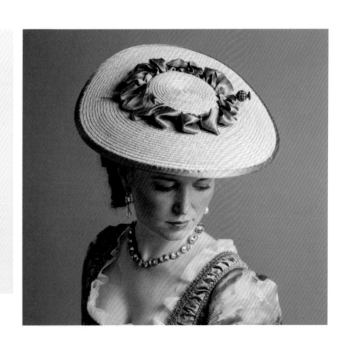

パイピング付きベルジェールの麦わら帽子

飾りのない、直径35cm（ブリムを含む）のクラウンの浅い麦わら帽子をもとに、この型紙を用意しました。ブリムやクラウンの大きさによって型紙を調整してください。

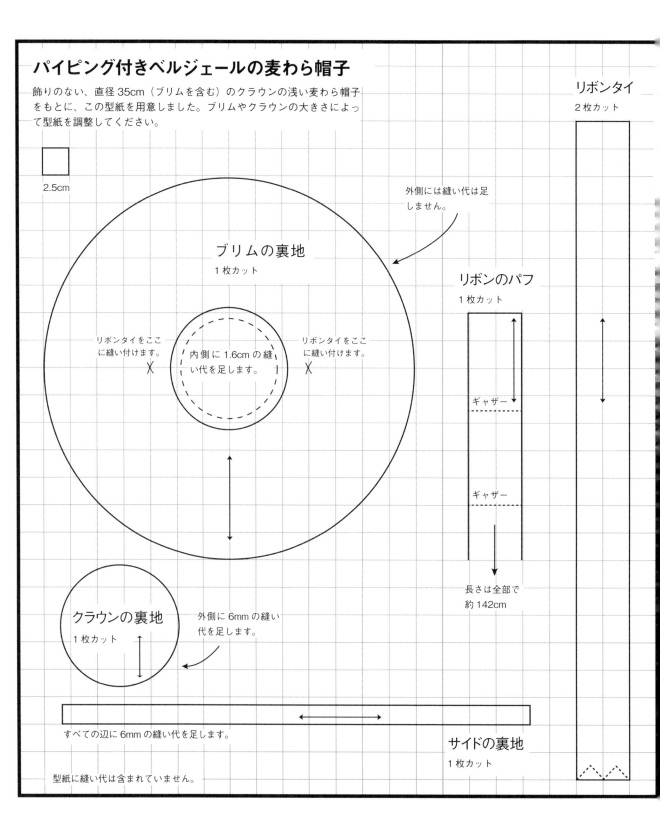

2.5cm

リボンタイ
2枚カット

外側には縫い代は足しません。

ブリムの裏地
1枚カット

リボンのパフ
1枚カット

リボンタイをここに縫い付けます。

内側に1.6cmの縫い代を足します。

リボンタイをここに縫い付けます。

ギャザー

ギャザー

長さは全部で約142cm

クラウンの裏地
1枚カット

外側に6mmの縫い代を足します。

すべての辺に6mmの縫い代を足します。

サイドの裏地
1枚カット

型紙に縫い代は含まれていません。

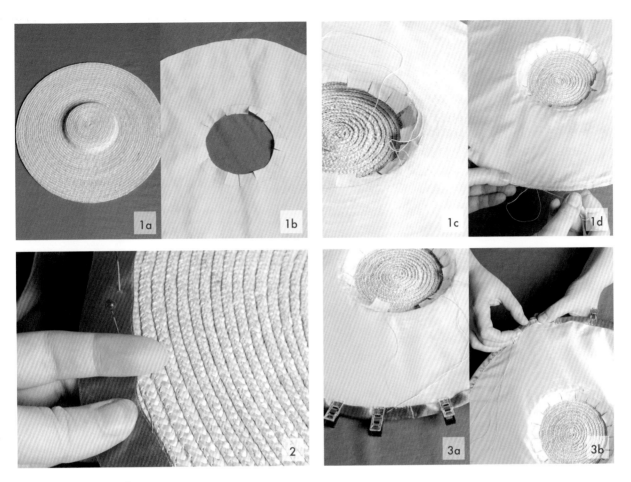

【ブリムに裏地を付ける】

1 ブリムの裏側にシルクの裏地を重ね、外側の端どうしを
 合わせてクリップか待ち針でとめます。ブリムの内側の
 縫い代に切り込みを入れてサイドへ倒し、サイドの立ち
 上がりにしつけで仮止めします（写真1c）。ブリムの外
 側に向かってしわにならないように裏地を伸ばし、ブリ
 ムの外側の端にしつけで仮止めします。

2 ブリムの表側にパイピング（リボンなどでふちを覆う）
 に使うシルクのリボンを付けます。リボンの幅が2.5cm
 なので、1.2cm分を表にのせ、アップリケ・ステッチで
 ブリムに縫い付けます。ブリムのカーブに合わせ、とこ
 ろどころに小さなタックを入れたり、ギャザーを寄せた
 りしながら縫っていきます。裁縫に慣れていない人には
 ここがいちばんの難関で、思ったよりも手間がかかるの
 で、ゆっくりていねいに縫いましょう。

3 表を縫い終えたら、ブリムの端を包み込むようにリボン
 を折り、今度は裏側をアップリケ・ステッチで縫い付け
 ます。表と同じ要領でカーブに気をつけながら縫います。
 ギャザーやタックが気になるようなら、あとでアイロン
 で押さえます。

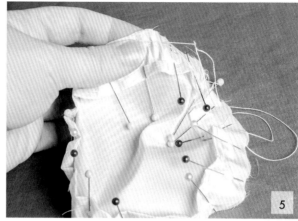

【クラウンに裏地を付ける】

4 サイドの裏地の下端を6mm折り返し、しつけをかけます。

5 トップクラウンの裏地とサイドの裏地（切りっぱなしのほう）を中表に合わせ、細かくなみ縫いします。カーブの縫い代に切り込みを入れてから表に返し、アイロンで縫い代を押さえます。

6 サイドの短いほうの端を表から見てきれいになるように折り込んで縫います。ブリムの切りっぱなしの縫い代が見えないように、クラウンのサイドの裏地の下に押し込み、まち針で止めます。

7 アップリケ・ステッチで縫い合わせます。麦わら帽子まで針を通しながら縫っても大丈夫です。あとで帽子の表にリボンを飾り付けるので縫い目は隠れます。

8 クラウンの裏地を帽子に固定するため、サイドに数カ所小さなステッチを刺してとめます。

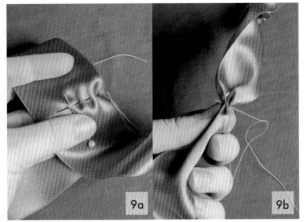

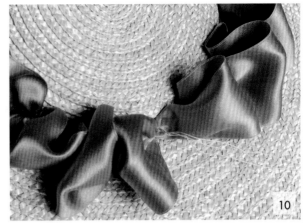

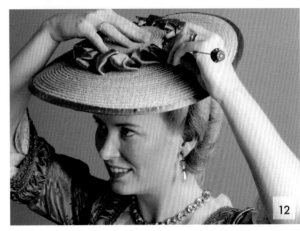

【リボンのパフとタイ】

9 まず、パフを作ります。5cm幅のリボンを必要な長さにカットし、型紙どおりにギャザーを寄せる箇所を待ち針で印を付けます。印を付けたところをなみ縫いし、糸を引っ張ってギャザーを寄せ、玉止めをして糸を切ります。

10 ギャザーを全部入れ終えたら、パフを帽子に巻き付けます。まず、一方の端をクラウンに待ち針でとめ、ギャザーを入れた箇所を約2.5cm間隔で待ち針でとめていきます。パフが均等になるよう全体を整え、ギャザー部分をクラウンに縫い付けます。糸をいちいち切らずに一気に縫います。

11 最後に、リボンタイを帽子に縫い付けます。長さは左右とも約60cmで、ブリムの裏側、クラウンの左右に付けます。まず、リボンの切りっぱなしの端を折り込んでからアップリケ・ステッチでブリムに縫い付け、このステッチから1.2cm離れたところを星止めにします。いずれのステッチもリボンとシルクの裏地だけをすくいます。

12 これで、ふんわりリボン付きのベルジェール帽の完成です。そのままでもいいですし、羽根やリボン、花を飾り付けてかぶるのもいいでしょう。オーストリッチの羽根飾りの作り方は、132ページをご覧ください。

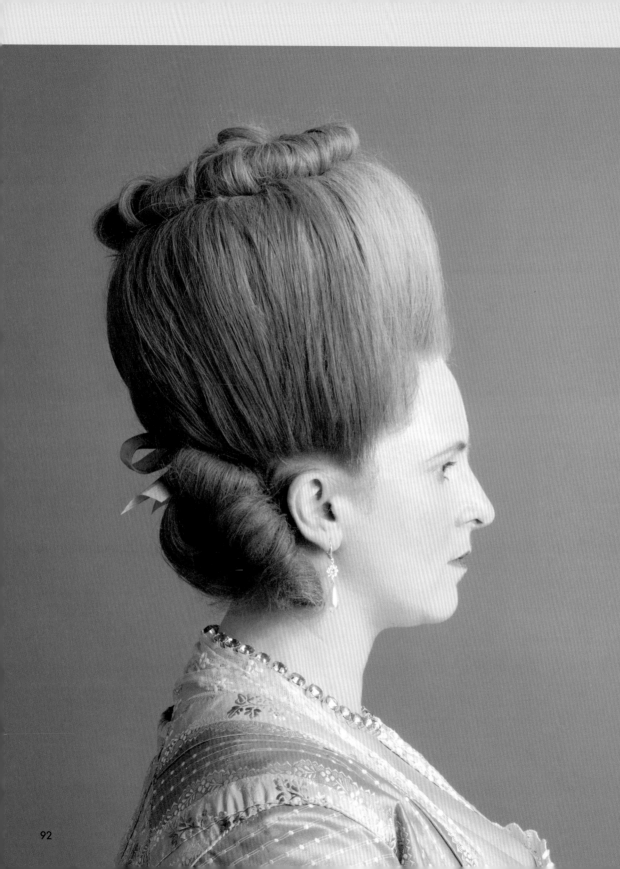

第7章

1772年〜1775年

コワフュール・ベニエ

1770年代初めから半ばまでのヘアスタイルといえば、誰もがあのマリー・アントワネット風の「高く結い、白い粉をふりかけた髪あるいはかつら」を想像するようですが、ハロウィーンでよく見かけるあのプラスチック製のひどいかつらはどうもいただけません。実は、1770年代のあの高く結った髪は、比較的短い間だけしか流行しなかったのです。

1772年初めの肖像画を調べると、前髪が高く結われはじめているのですが、まだそれほど高さはなく、せいぜい2.5〜5cmほどです。髪がぐんと高く結われ、長い円柱のようなシルエットになるのは、だいたい1773年から1775年にかけてのこと。その頃ですら、上手にバランスをとりつつ、プロポーションを保っていました。高すぎては魅力的とは言えません。馬鹿げているだけです。

そして気になるのは、あの高く結った髪型が「どのようにして」結われたのかという点です。あの髪型をした女性、あるいはあの髪を結っている最中の女性の絵を調べると、陰影から、クッションのようなものを髪で巻いていて、その中に毛先を押し込んでいるのがそれとなくわかります [1]。たとえば、画家ジョゼフ・シフレ・デュプレシが描いたサン・モーリス夫人の肖像画を見ると、ドーナツ型のヘアクッションが使われていることが明らかです [2]。こうしたビジュアル情報に加え、女性の髪を結うときに使うクッション（「かご」ではありません）についてはっきりと述べている髪結いたちの証言をもとに、この愛される「ドーナツ型」ヘアクッションを作ってみました [3]。

18世紀後半でも1770年代は、「マレットカット」（訳注：後ろだけを長くした髪型）をしていてはおしゃれができなかった唯一の時期です。この時代は前髪が極端に高く結われ、10cmを軽く超えることは当たり前。1770年前後に見られた、前髪が短くレイヤーが入った髪では結えませんでした。ロングヘアが流行した時代だったのです。

高く結った髪に合わせ、信じられないようなかぶり物も登場します。この章では、外出時に高く結い上げた髪型を守るためのとてつもなく巨大なカラシュ帽を用意しました。もっと「日常的な」選択肢として、就寝時にすっぽりとかぶるフランス風ナイトキャップ [4] も用意しています（作り方は103ページ）。読み進めていただければわかるように、この髪型は巨大。それに合わせてアクセサリーも大ぶりです。小さめのクッションを使ったり、短い髪を低めに結ったり、違ったアレンジをする場合は、型紙を縮小して使ってください。

1772 年〜 1775 年
巨大ドーナツ型ヘアクッション

2.5cm

ドーナツ型
クッション内布

1 枚カット

ドーナツ型
クッション外布

わにして 1 枚カット

プリーツ

プリーツ

プリーツ

プリーツ

プリーツ

プリーツ

プリーツ

プリーツ

わ

前中心

型紙に縫い代は含まれていません。

巨大ドーナツ型ヘアクッション

　1770年代に入り、高く結い上げた髪型が流行しはじめると、ヘアクッションも大きなものが必要になります。ここではヘアクッションの最強ともいえる「ドーナツ型」を作ります。その名のとおり、丸くて真ん中に工夫に富んだ穴があり、この巨大クッションに髪を巻き付ければ、髪の形がくずれないようにすることができるのです。

　このドーナツのサイズは髪の長さに比例します。たとえば、モデルのローリーのように、超ロングヘアには大きなものが必要です。髪がもう少し短ければ小型のものを用意します。このドーナツ型クッション全体を髪で包み込み、穴に髪を押し込めるだけの長さが必要なのです。

　この章で紹介するフランス風ナイトキャップ（103ページ）やカラシュ帽（109ページ）も非常に大型で、この巨大なクッションの上からかぶることを前提にしています。クッションを小さくするなら、それに合わせて、キャップやカラシュも小さくしましょう。

【材料】
・ウールニットの生地 ―― 1m角
・糸 30番
・詰め物用に馬の毛、羊毛、またはコルク粒

【作り方】

1 髪粉を付けたときの髪の色に近いウールニットの生地を選びます。型紙に縫い代を足して生地をカットし、外布にはプリーツの印を付けます。

2 外布にプリーツを入れます。長いほうの端のプリーツは前中心に向かって倒します。短いほうの端にも型紙どおりにプリーツを入れます。待ち針でプリーツを仮止めし、内布と同じ長さになるよう幅を調整します。全部のプリーツにしつけをかけます。

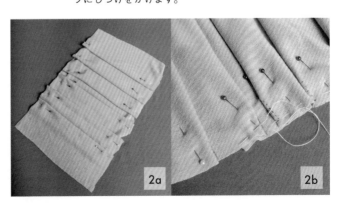

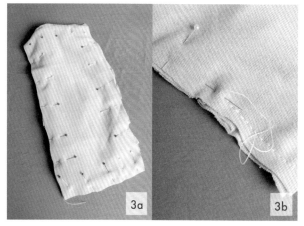

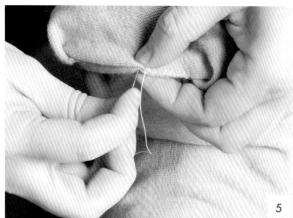

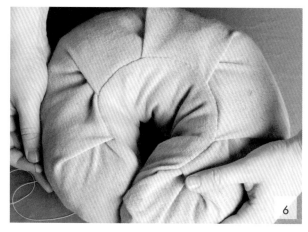

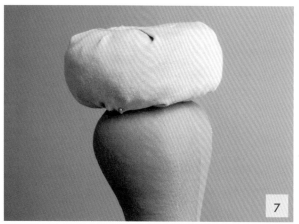

3 外布と内布を中表に合わせ、待ち針でとめます。短いほうの端に入れた2つのプリーツの間に約8cmの開け口を残し、2枚一緒に強度のある糸で返し縫いします。

4 布を表に返し、馬の毛を詰めます。この大型クッションの詰め物に馬の毛を選んだのは、非常に軽いからです。

5 巨大な幼虫のようなものが出来上がったら、開け口を巻きかがり縫いで閉じます。

6 この幼虫のようなものは自然にドーナツ型に丸くなろうとするので、端と端は合わせやすく、外側からざっくりと巻きかがり縫いで縫い合わせます。きれいに縫う必要はなく、クッションを丸く固定するためのステッチです。

7 おめでとうございます！ 巨大ドーナツ型ヘアクッションが完成しました！ サイズを変更しやすいとても簡単な型紙なので、髪がそれほど長くない場合や、単にこれほど巨大な髪を結いたくない場合は、サイズを変えて試行錯誤してみてください。

コワフュール・ベニエ
──ドーナツ型クッションを使った髪型──

レベル：初級から中級
長　さ：髪は背中か腰に届く長さの人にお勧め
　　　　肩にかかる長さの髪の人には小型のドーナツ型クッションが必要

　さてさて、みなさんお待ちかねのドーナツヘアです。現代では、「18世紀といえばこれ」と思われているほど象徴的な髪型です。ストレートヘアに髪粉を付けて高く結い上げた、みなさんの夢のヘアスタイルですが、実はこの本で紹介する髪型の中では、簡単さで一、二を争うものでもあることをご存知でしたか。肩にかかる長さか、それ以上であれば結える髪型ですが、髪は長ければ長いほど好都合。この18世紀の古典的な髪型をいかに手早く簡単に作れるかを知りたい人は、是非読み進めてください。

【材料】
・ベーシック・ポマード（作り方は20ページ）
・太いパウダーブラシ
・ホワイト・ヘアパウダー（作り方は28ページ）
・テールコーム（柄が細長いタイプ）
・ワニクリップ
・ヘアゴム（必要ならば）
・Uピン（大と小）
・ドーナツ型ヘアクッション（作り方は95ページ）
・逆毛用コーム（柄がワイヤーコームになっているもの）
・直径1.2cmのヘアアイロン
・直径2.5cmの編み棒
・ヘアピン
・造花などの髪飾り、キャップなど

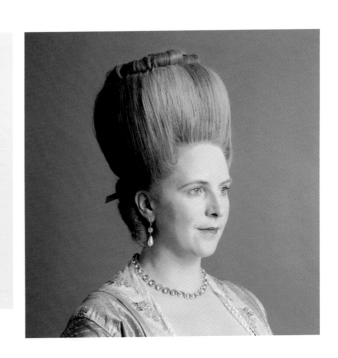

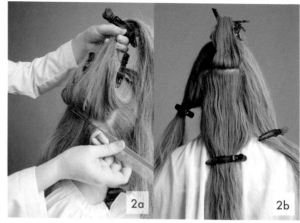

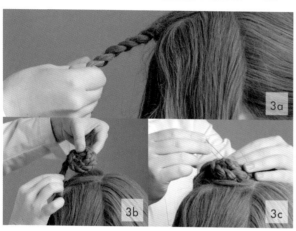

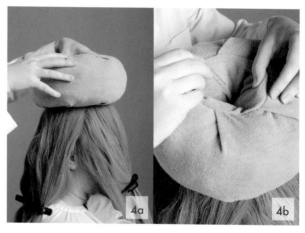

【ドーナツ型に結う】

1 36ページの手順に従い、ポマードと髪粉を髪に付けます。

2 テールコームで髪をきっちりと分けていきます。まず、耳から耳までの線で髪を前後に分けます。次に、後ろの髪を左右、中央の3つに分け、さらに中央を上下2つに分けます。

3 超ロングヘアで、量が多い場合は [5]、てっぺんの髪で1つお団子を結い、そこへドーナツ型クッションを引っ掛けます。まず、後ろ中央上部の髪を少量束にとり、かたく三つ編みにします。毛先をヘアゴムでとめ、てっぺんで丸めます。Uピンを何本か刺してお団子を固定します。

4 お団子にドーナツの穴を引っ掛けるようにして、クッションを頭にのせます。長いUピンでお団子を穴に固定します。少しコツが要りますが、目的はクッションを適切な位置に固定することです。

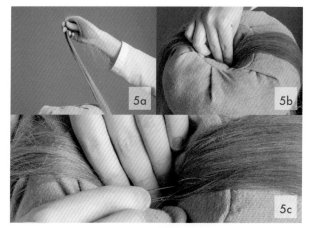

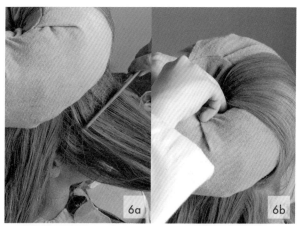

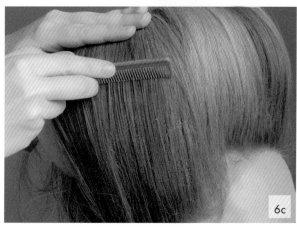

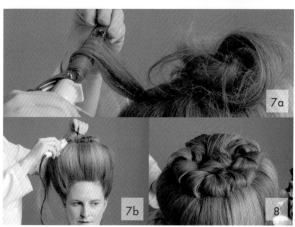

5 次は、クッションを髪で包み込みます。まず、前髪を5
〜8cm幅の束にとり、根元を少し逆毛立て、外側をくし
でとかしつけながらアップにし、クッションの穴の中に
毛先を押し込みます。Uピンで穴の内側に髪をとめます。
ピンのおしりが見えなくなるまで刺し込みます。髪を結っ
てからキャップやプーフをクッションの上にのせるなら、
飛び出している毛先を全部穴に押し込みますが、今回はあ
とで毛先をきれいにセットするので、そのままにしてお
きます。

6 前髪が終わったら、横と後ろ（手順2で上下に分けた上
のほう、お団子の残り）の髪にも同じ作業を繰り返します。
コームで髪をそっとなでるようにとかし、クッションの
上に均等に広げます。

7 次は、てっぺんに放置していた毛先を少しずつ束にとり、
アイロンで巻いて仕上げます。高く結った髪のてっぺん
を「飾り付ける」ための、当時人気のスタイリングでし
た。しかもありがたいことに、とても簡単にセットでき
るのです！　毛先を2.5〜5cm幅の束にとり、直径1.2cm
のヘアアイロンで巻きます。形が付いたらアイロンを抜
き、短いUピンでカールを頭のてっぺんにとめます。

8 毛先を全部カールさせ、バランスよくきれいにドーナツ
型クッションの上にカールをとめていきます。

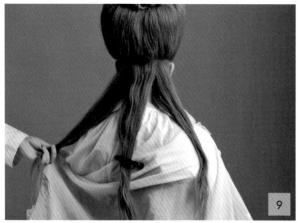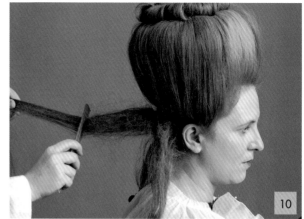

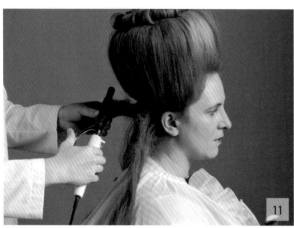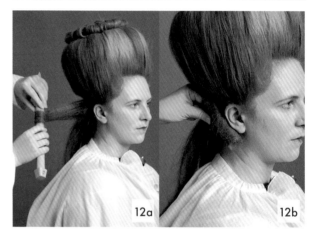

【大きなバックルを結う】

9 まず、うなじあたりの髪を3等分します。

10 左右の耳の後ろにひとつずつ大きなバックルを結います。大きいので、小さめのバックルを2つ作り、くしでなでつけて1つにつなぎ合わせる方法をお勧めします。耳の後ろの髪を上下2つの束に分け、それぞれしっかりと逆毛立てます。

11 手を放しても、逆毛立てた髪の束が立つようになったら、直径1.2cmのヘアアイロンで毛先を巻きます。形が付いたらアイロンを抜きます。

12 まず下のバックルを作ります。カールした毛先を編み棒に巻き付けます。耳の後ろのバックルは縦方向に巻き、少し後ろへ倒して角度を付けます。きれいにしっかりと根元まで巻けたら、編み棒をそっと引き抜き、指で髪をまんべんなく広げます。上から長いUピンを縫うように上下に動かしながらバックルの中へ突き刺します。

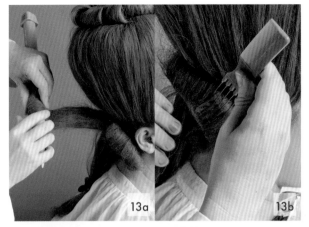

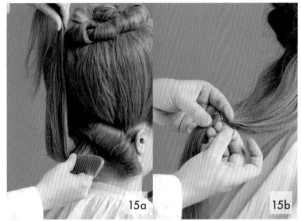

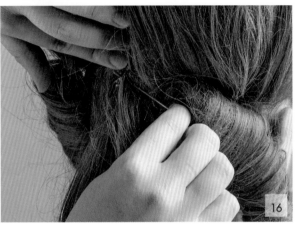

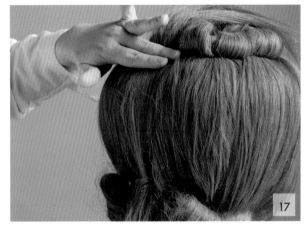

13 同じように上のバックルも作ります。上下のバックルを
見た目にきれいにつなげ、1つの大きなバックルになる
ようにします。少しやりにくい作業なので、慌てずゆっ
くりやりましょう。完璧にする必要はなく、統一感が出
ていれば大丈夫です。練習すれば、バックルは上手に巻
けるようになります。

14 手順10～13を繰り返し、もう一方の耳の後ろにバック
ルを作ります。このテクニックを使い、頭にのせられる
だけいくつでもといわんばかりに、バックルを好きなだ
け後頭部全体に配置するのも手です。

【ループのシニヨン】

15 コームの柄を使い、シニヨンで作るループの長さを決め、
クッションの下に届くところの髪をヘアゴムで結びます。
モデルのローリーの髪はとても長いので、かなり高めに
とめますが、髪の長さとシニヨンをどう形作るのかによっ
て位置は変わります。

16 もう一度シニヨンをアップにし、ヘアゴムを結んだ部分
をクッションのすぐ下に、2本のヘアピンを交差させて
とめます。

17 ヘアゴムから毛先までの髪をまっすぐに持ち上げてクッ
ションを包み込みます。ワイヤーコームを使って目立た
ないように他の髪とうまく混ぜ合わせます。てっぺんの
巻き毛のところへ髪をUピンでとめます。

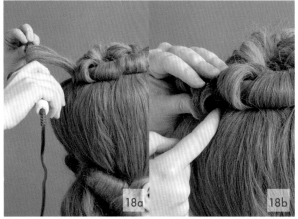

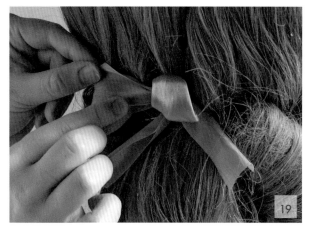

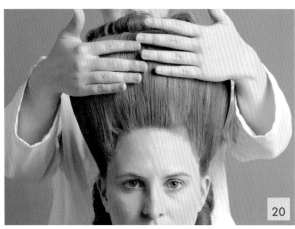

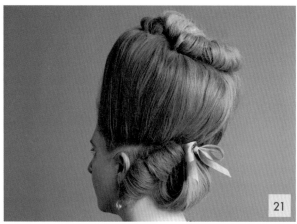

18 直径 1.2cm のヘアアイロンで毛先を下向きに巻き、Uピンでとめます。

19 最後に、手順16のヘアゴムとヘアピンを隠します。羽根や造花、リボンなど好きなだけ飾りを付けてください。ここでは、シルクのリボンをシンプルな蝶結びにしたものを、ストレートピンでシニヨンに付けました。

20 仕上げに、ポマードを少し手に取って温め、そっと前髪の生え際から上へなでつけます。前髪が終わったら横の毛も同じようにポマードを付けて整えます。ほつれ毛などもこれできれいに収まります。

21 これでこの巨大な髪型は完成です。ここではあまり髪粉を使いませんでしたが、髪が脂っぽくなっていたり、「ウェット」な感じになっている部分があるときなどは、髪粉をもっと付けたほうがよいでしょう。太い化粧ブラシかハクチョウの綿毛のパフで、ごく軽く髪粉を付けます。額に付いた余分な粉はブラシで払い落し、髪粉がかたまっているところがあれば、歯の細かいくしでそっと髪をなでつけ、かたまりをとります。

　これで完成です！　1770年代初めに流行ったあの高く結い上げた髪が出来ました。基本構造がわかったところで、自由に遊んでみましょう。縮れた感じを出したいなら、先に髪をカールさせておきます。後ろにもっとバックルを付けてみるのもいいかもしれません。創造力と表現力を発揮できるところはいろいろとあります。アレンジを大いに楽しんでください！

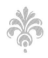

フランス風ナイトキャップ

　このキャップは1770年代初めの銅版画や肖像画[6]をもとにデザインしたもので、1770年代初期のあのおしゃれな高く結い上げた髪をすっぽり包み込むことができます。ここではコットン・ボイルを使用し、シルクのリボンでサイドを飾っていますが、シルクのオーガンザやコットンのオーガンジー、あるいは薄手のリネンで帽子を作ると、また違った雰囲気になります。

　このキャップは後頭部が非常に大きく、フリルも耳の上が隠れるほど長め。プロポーションが鍵の帽子です。巨大ドーナツ型クッション（95ページ）に合わせた大きさになっているので、クッションを小さくしたら、キャップもそれに合わせてサイズを変更してください。低く結った髪に型紙のサイズどおりに作ったキャップを合わせようとしても、大きすぎて顔まですっぽり隠れてしまいます。ボリューム少なめの髪型に合わせる場合は、帽子も小さめに作りましょう。

【材料】
・コットン・ボイル　——1m角
・シルク糸　30番と50番
・3mm幅の細いリボンかコットンテープ　——46cm
・2.5～5cm幅のシルクのリボン　——1～2m

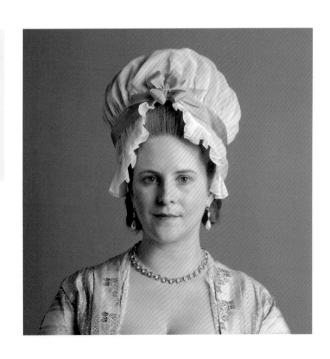

1772 年〜 1775 年
フランス風ナイトキャップ

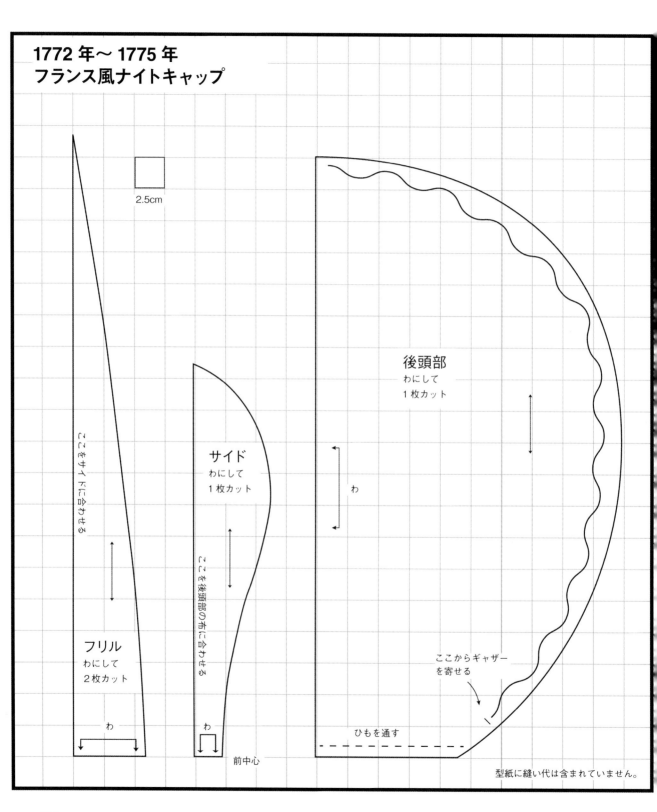

2.5cm

後頭部
わにして
1 枚カット

サイド
わにして
1 枚カット

ここをサイドに合わせる

ここを後頭部の布に合わせる

フリル
わにして
2 枚カット

わ

わ

わ

ここからギャザー
を寄せる

ひもを通す

前中心

型紙に縫い代は含まれていません。

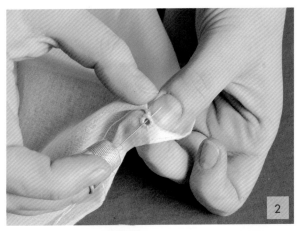

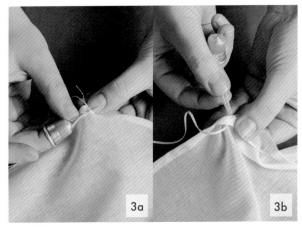

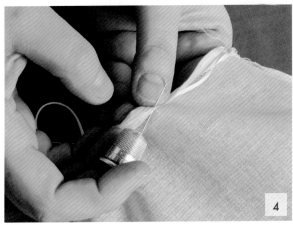

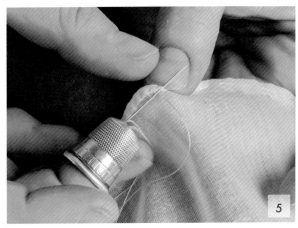

【各パーツの準備】

1 型紙に縫い代 1.2cm を足して、後頭部の布をカットします。後頭部の布端を全体的に 6mm 折り返し、しつけをかけます。下端だけさらに 6mm 折り返し、しつけをかけます。

2 後頭部の布を縦半分に折って中心を決め、しつけをかけた下端のほんの少し上に目打ちで穴を開けます。この穴の縁を 30 番のシルク糸で巻きかがり、縫い終わったら、目打ちで穴を広げます。

3 細いリボンの両端を下端の角に返し縫いで縫い付け、手順 2 で開けた穴から引き出します。

4 リボンを包み込むように下端を折り返し、リボンを縫わないように注意しながら細かくまつり縫いをします。

5 後頭部の残りの布端をもう一度折り返し、細かくまつり縫いをします。

6 型紙に縫い代 1.2cm を足して、サイドとフリルの布をカットします。サイドの布端を全部 6mm 折り返し、しつけをかけます。もう一度折り返して、細かいなみ縫いで縫い付けます。

7 フリルの布端を全部 6mm 折り返し、しつけをかけます。もう一度折り返して、細かいなみ縫いで縫い付けます。

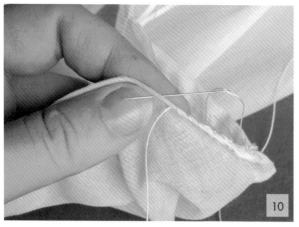

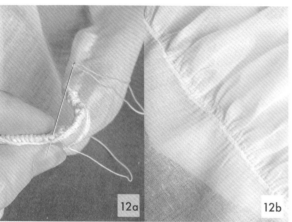
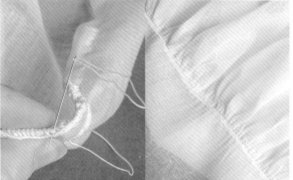
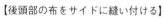
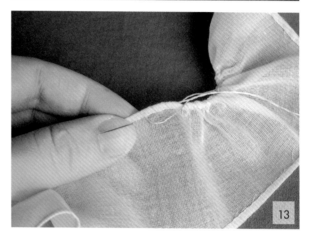

【後頭部の布をサイドに縫い付ける】

8 型紙にあるように、後頭部のひも通しの少し上、曲線が始まるあたりに印を付けます。

9 後頭部の布を縦半分に折り、てっぺんの中心を決めます。

10 手順8で付けた印からこの中心まで、左右別々に巻きかがり縫いをします。

11 糸を引っ張りギャザーをしっかりと寄せたら、中心から端に向かって、サイドの布の直線部と中表に合わせます。ギャザーを均等に寄せながら、2枚を待ち針でとめます。もう一方も同じ作業を繰り返します。

12 後頭部の布とサイドの布を2枚一緒に端から巻きかがり縫いします。ギャザーの山をひとつずつ針で刺しながら縫います。非常に手間のかかる作業ですが、ていねいに縫えば、仕上がりは最高。縫い終えたら、2枚の布を引っ張りながら開いて平らにし、アイロンで押さえます。

【フリルをサイドに縫い付ける】

13 フリルの直線の端を約6mm間隔で巻きかがり縫いします（2枚とも）。

14 糸を引っ張り、ギャザーを寄せます。縫い目を軽くアイロンで押さえると、フリルが扱いやすくなります。

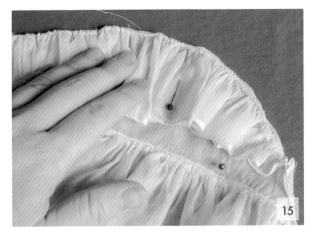

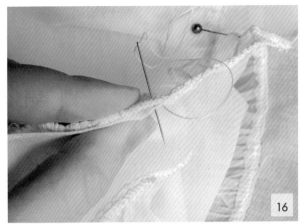

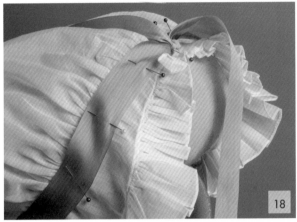

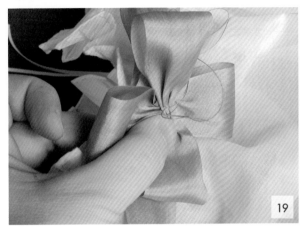

15 左右それぞれに、フリルのギャザー部分をサイドの曲線に中表に合わせ、待ち針でとめます。

16 ギャザーの山をひとつずつ針で刺しながら、フリルとサイドを巻きかがり縫いします。

17 2枚を引っ張りながら開いて平らにし、アイロンで押さえます。

【キャップに飾りをつける】

18 最後にリボンを付けます。おそらく、これがいちばん楽しい作業でしょう。リボンの色はドレスに合わせて選びます。キャップを頭にのせてから、リボンを付けるのがいちばん簡単です。2.5cm幅のシルクのリボンを帽子の後ろ、フリルよりも上にそっとまち針でとめて完成です（実際は着用後に数カ所ピンでとめます）。

19 同じリボンで4ループの花飾りを作ります（198ページ）。これを帽子の前中心にピンでとめます（このリボンも実際は目立たないピンで着用後にとめます）。

　これで出来上がりです！　高く巨大に髪を結ったときにかぶる帽子なので、オーバーサイズになっていますが、後頭部、サイド、フリルの大きさやプロポーションを変え、違った雰囲気や使い方をしてみるのも面白いでしょう。

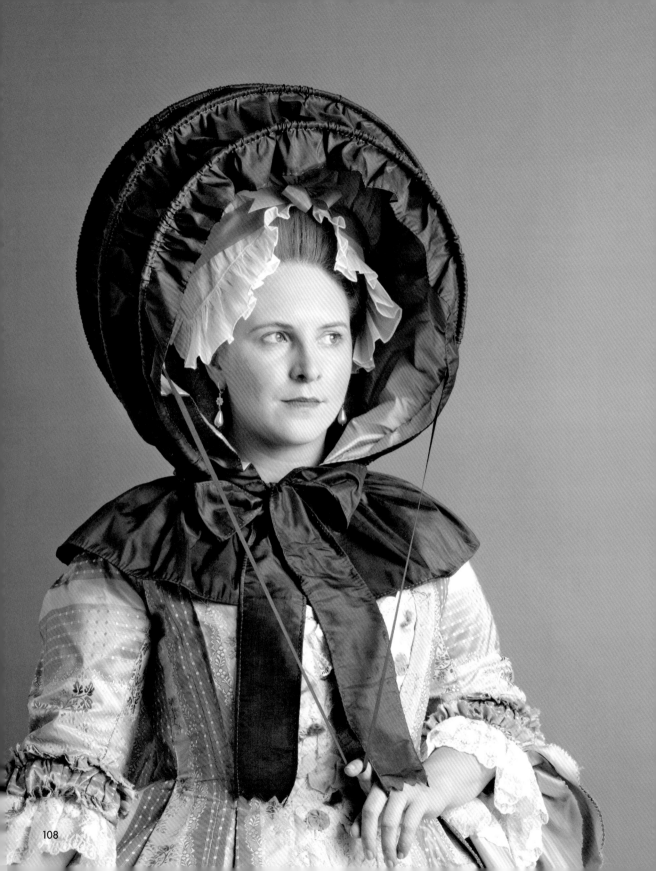

カラシュ帽

　18世紀後半に流行したファッションの中で、奇抜さでは一、二を争うのが、このカラシュ帽。当時よく利用されていた、幌（カラシュ）が折りたたみ式になっている馬車にちなんで名前が付けられています [7]。

　女性のカラシュ帽は、1770年代から1790年代にかけて流行した高く結い上げる髪をすっぽりと覆うもので、19世紀半ばまで使われていました。カラシュ帽の大きさや形は髪型とともに変わっていきます。初期のものは、直線にカットした単純な長方形の布で作られ [8]、布を無駄なく利用していただけでなく、縫製も非常に簡単でした。表地は緑、茶、黒、または紫色が一般的で、裏地にはピンクやオフホワイトが用いられ、顔色を明るく美しく見せる工夫がされていました [9]。顔周りにはフリル、後ろにはリボンなどがあしらわれているものが多く、帽子を押さえるためのひもが付いていて、ひものデザインにはいろいろなものがあります。

　この本の中では難易度が最も高いプロジェクトですが、心配は無用。あきらめずに型紙と手順どおりに作れば、すばらしいカラシュ帽が出来上がります。

【材料】
- 緑、茶、黒、または紫色のシルク・タフタ ——90cm幅×2.5m
- ピンクまたはオフホワイトのシルク・タフタ ——90cm幅×1.5m
- シルク糸（外布に合わせた色）30番
- 直径4.5mmの丸ボーン（藤など）——4.5m
　（以下の長さにカット）
　　1本目のボーン ——114cm
　　2本目と3本目のボーン ——119cm
　　4本目のボーン ——102cm
- ドリル（先が細いもの）
- 1.2cm幅のリボン（黒）——91cm

【本体の準備】
1　型紙に1.2cmの縫い代を足して、表地と裏地をカットします。ボーン通しなどの印は表地の表側に付けておきます。表地と裏地の前端を1.2cm折り返します。表地にしつけをかけ、裏地を少し内側にずらし、表地と外表に合わせます。待ち針でとめてから、2枚をエッジ・ステッチで縫い合わせます。

1770年代のカラシュ帽

カラシュを押さえるためのリボンを91cm

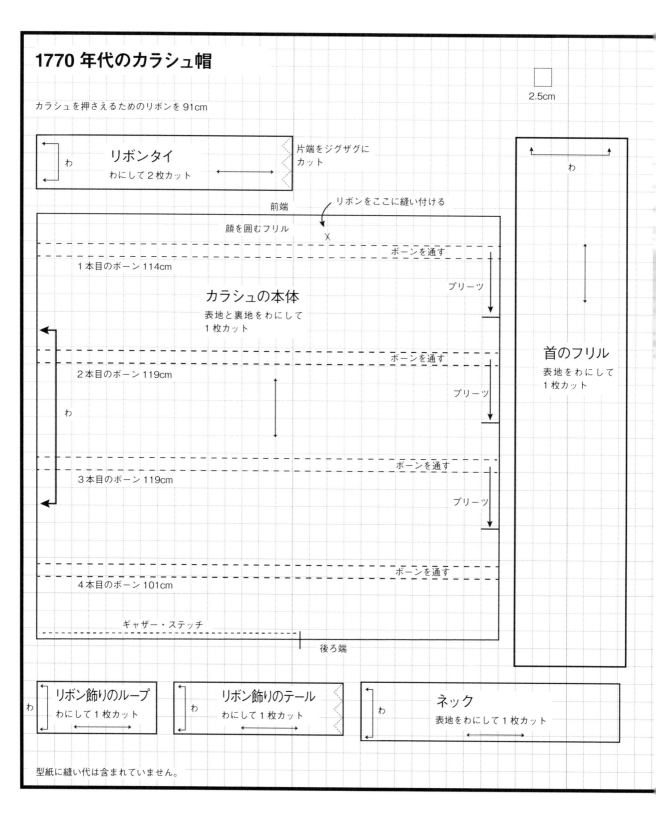

□ 2.5cm

リボンタイ
わにして2枚カット
わ
片端をジグザグにカット

前端
リボンをここに縫い付ける
顔を囲むフリル
X
ボーンを通す
1本目のボーン 114cm

カラシュの本体
表地と裏地をわにして
1枚カット
プリーツ

ボーンを通す
2本目のボーン 119cm
わ
プリーツ

ボーンを通す
3本目のボーン 119cm
プリーツ

ボーンを通す
4本目のボーン 101cm

ギャザー・ステッチ
後ろ端

首のフリル
表地をわにして
1枚カット
わ

リボン飾りのループ
わにして1枚カット
わ

リボン飾りのテール
わにして1枚カット
わ

ネック
表地をわにして1枚カット
わ

型紙に縫い代は含まれていません。

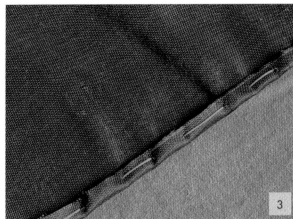

2 手順1で作った本体をわの部分で折り、4つあるボーン通しを除く、折り山5カ所に印を付けます。元の通り表地と裏地が外表になった状態で、布をテーブルの上に広げ、2枚一緒にこの5カ所にしつけをかけます(写真2白いタテ線)。

3 次は本体の後端を縫います。表地と裏地をそれぞれ、縫い代分折り返し、しつけをかけます(写真3)。外表のまま表地と裏地を合わせてさらにしつけをかけます。サイドはまだ縫いません。

4 後端にはギャザー・ステッチをかける印が付いています。その印以外のところを細かいなみ縫いで縫い合わせます。印と印の間にはギャザー・ステッチをかけ、糸を切らずそのままにしておきます。糸を引っ張るのはあとです。

5 1本目のボーン通し(幅約2cm)を半分に折り、折り山から1cm外、つまりボーン通しの印の上を返し縫いします。残りのボーン通しも同じように縫います。これで、ボーンを通せるようになりました。

6 本体をテーブルの上に平らに広げ、ボーン通しの山をプリーツの印があるところに合わせて、待ち針でとめます。ボーン通しを避けながら、しつけをかけます。

7 本体を中表に縦半分に折り、後端の角どうしを合わせ、ギャザーを寄せない直線部分を待ち針でとめます。この部分をイングリッシュ・ステッチで縫い合わせます。

8 ボーンを必要な長さにカットします（型紙を参照）。前と後ろのボーンは真ん中の2本よりも短くなっています。間違えないように、カットしたボーンに印を付けておきます。

9 ボーンのカーブがきつい場合は、水に約15分浸けて少し伸ばし、形を整えながら乾かします。円錐形あるいは円柱形のものに巻き付けておくと、形が整います。ボーンはまっすぐにする必要はなく、最終的にカラシュをどういう形にするのかによって湾曲度を変えます。

10 先端が細いドリルを使って、ボーンの両端に小さな穴を開けます。ドリルを使わず、細いくぎを打って穴を開ける方法もあります。穴を開けるとき、ボーンの先が割れないように注意します。ボーンの先が布に引っ掛からないようサンドペーパーでこすります。

11 ボーン通しにボーンを通します。手順12でボーンの先と布端を揃えて縫い付けますが、まず布の一方にボーンを全部縫い付けてから、もう一方を縫い付けます。

12 布の上からボーンの穴に針を数回くぐらせ、しっかりとステッチで押さえます。穴を探すのに少々手間がかかるのですが、この作業は絶対に省略しないでください。ボーンが動かないように固定するためですので、しっかりと縫い付けます。端が汚く見えますが、あとで隠れるので気にする必要はありません。

13 本体の布をボーンに沿って布を手繰り寄せ、ボーンのもう一方の端を布端と合わせて縫い付けます。手順12と同じように針を穴に何度かくぐらせボーンをしっかり固定します。ボーン通し全体に均等にギャザーを広げます。

14 本体の裏地側から、手順4で入れたギャザー・ステッチの糸をしっかりと引っ張り、後中心の縫い目と合わせます。ギャザーの山をできるだけ左右対称に揃え、山をひとつずつ針で刺しながら巻きかがり縫いで固定します。完璧にする必要はありませんが、針を刺すごとに糸をしっかりと引きます。縫い終えたら、カラシュを表に返し、表地側からもギャザーの山を巻きかがり縫いします。この部分はあとでリボンで覆われて見えなくなるので、完璧にする必要はありません。

【ネックで端を覆う】

15 次は、ネックです。型紙に1.2cmの縫い代を足して、ネックの表地をカットします。ネックの縫い代を全部1.2cm折り返し、しつけをかけます。カラシュ本体をできるかぎり平らに広げ、表側からネックを縫い付けます。カラシュ本体の端（切りっぱなしの端）にネックを幅半分重ね、アップリケ・ステッチで縫い付けます。

16 カラシュ本体をひっくり返し、その端を包み込むようにネックを折り、待ち針でとめ、まつり縫いで縫い付けます。ネックの両端もきれいに縫い、全体をアイロンで押さえます。あともう少しで完成です！

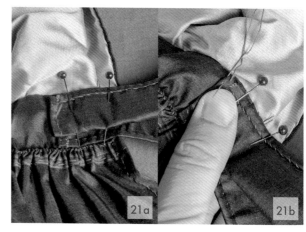

【首のフリル】

17 首のフリルの型紙に 1.2cm の縫い代を足して、表地を
カットします。縫い代を 6mm 折り返し、ネックと縫い
合わせる上端以外を、さらにもう一度 6mm 折り返して
まつり縫いをします。

18 上端の中心とその左右 38cm の位置に印を付け、4 分割
します。38cm ずつ巻きかがり縫いをして糸を引っ張り、
15cm になるまでギャザーを寄せ、1 目返し縫いをして
とめ、糸を切らずに次の 38cm でも同じ作業を繰り返し
ます。全体で 58cm、つまりカラシュ本体の下端と同じ
長さになるようにします。

19 カラシュ本体をできるかぎり平らに広げ、顔にいちばん
近い 1 本目のボーンの端と首のフリルの端を中表に合わ
せます。フリルを本体に待ち針でとめ、巻きかがり縫い
できつく縫い合わせます。縫い終えたら、本体とフリル
をそっと引っ張りながら開きます。

【リボンタイ】

20 リボンタイはカラシュ帽がずれないようにするためのもの
で重要な役割を果たします。既製のリボンを使ってもかま
いません。ここではカラシュ本体と同じ布でリボンを作り
ました。ゆったりと蝶結びできるよう、布端全部を 6mm
ずつ 2 回折ってまつり縫いをした状態で、幅 8cm、長さ
75cm のリボンを 2 本作ります。

21 リボンタイの端から約 2.5cm をネックと重ね、待ち針で
とめます。ネックの幅に合わせてタイにプリーツを 1 つ入
れ、待ち針でとめ、タイの端をしっかりとまつり縫いでネッ
クに縫い付けます。左右にタイを 1 本ずつ縫い付けます。
着用のとき、このタイを強く引っ張るので、しっかりと縫
い付けます。

【押さえのリボンと飾りのリボン】

22 カラシュの両サイドにリボンを付けます。帽子をかぶっているときにずれないようにするためのものです。カラシュの表地と似た色の既製の細いリボンか、余った布で作ります。ここでは、1.2cm幅の黒いシルクのリボンを91cm用意し、これを切らずに使います。リボンの両端を顔にいちばん近いボーンの近く、ネックから約25cm上のところの裏地に縫い付けます。

23 最後に、表地と同じ布で飾りのリボンを作ります。ループ用とテール用の布を縫い代を足してカットします。布の端を全部折り返ししつけをかけ、それぞれ35×8cmと51×8cmの長方形にします。

24 短いほうの布の両端を中表に重ね、なみ縫いで縫い合わせ、ループを作ります。布を表に返し、縫い目を後中心にして、布を全部すくいながらなみ縫いし、糸を引っ張ってギャザーを寄せます。玉止めをして糸を切ります。

25 長いほうの布の中心あたりを三角にたたみ込み、布の表だけが見えるようにします。三角形の頂点を手前に倒し、この上に手順24で作ったループを重ね、中心を裏まで針を何度か通し、しっかりと縫いとめます。テールの先をジグザグか斜めにカットします。

26 このリボン飾りをカラシュの後ろ、ギャザー部分を覆うように付けます。カラシュの内側まで針を何度かくぐらせ、しっかりとリボンを固定します。

27 作りたてのカラシュ帽を保管するときは、リボンタイをほどき、カラシュを平らにしておきます。

　最後までたどり着きました！　完成です！　カラシュ帽を作るのは、おそらくこれが最初で最後でしょう！　形を変え、のちの時代に流行ったカラシュ帽をあれこれ作ってみたいなら別ですが……。幌の幅や長さ、全体の大きさを変え、小さめ、あるいは丸みのある形のカラシュ帽を作ってみてはいかがでしょう。

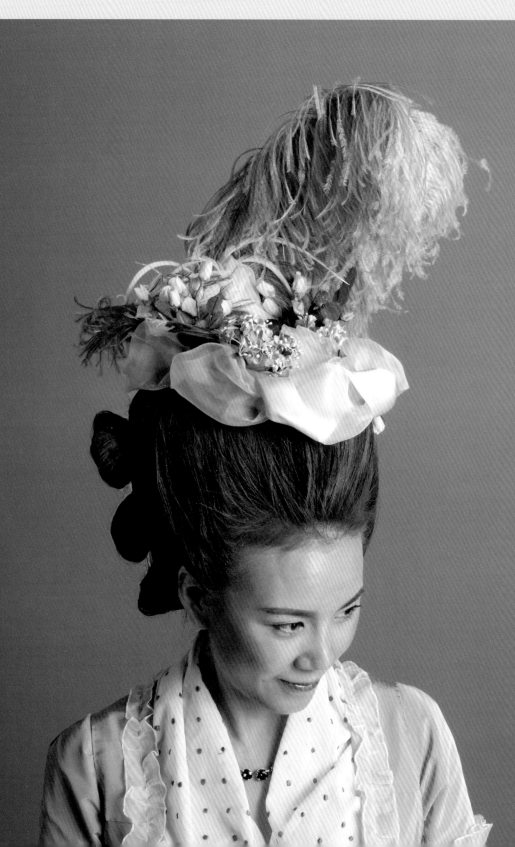

第 8 章

1776年～1779年
コワフュール・アルペン

　ヘアスタイル史の中でも特に画期的な時代を探しているのなら、1770年代後半をおいてほかにありません。この頃のおしゃれな髪型といえば、そびえ立つ山のようなシルエットが特徴的で、後頭部に向かってせり上がり、耳の後ろにはバックルがいくつも並び、頭の上には全能のプーフが鎮座しています。1770年代後半の髪型は幾何学と造形の才能の結晶とも言えます。

　この以前から、髪は幅広く結われるようになっていました。1770年代前半に髪があれだけ高く結われていたので、バランスをとるための当然の帰結だったのです。幅の広い髪型ですから、そこへ奇想天外な帽子をのせてみようということになり、この時期にプーフのような髪飾りが発展します。その最たる例が、トマス・ゲインズバラが1777年から1778年にかけて描いた「チェスターフィールド伯爵夫人アンの肖像」です。

　私たちがなぜこういうヘアスタイルを「プーフ」と呼ばないのか不思議に思う人もいるかもしれません。実は、プーフというのはヘアスタイルではなく、髪の上にのせる飾りなのです [1]。プーフは1774年4月にファッション界に登場しました。マリー・アントワネットの髪結い師だったレオナールが、ただの帽子やキャップではない、斬新で面白い髪飾り「プーフ」を考案したのです [2]。

> 「(前略) 壮大なアイデアがひとつひらめいた。それは、これまでの
> ファッションをくつがえし、ありとあらゆる気まぐれな思いつきは瓦礫となった。
> 私はその瓦礫の上に自信たっぷりに腰を下ろすと、(中略) このセンチメンタル
> なプーフを考案した。(中略) すばらしいものは決して勝ち誇らず、言葉で描写
> される。私は自分のノートの中にプーフを描写する文章を見つけたのだった。
> それを初めて身につけた人はシャルトル公爵夫人で、1774年4月のことだった」

　おしゃれ好きや帽子職人たちの間でプーフの人気は高まっていきました。プーフは何かをモチーフにして作られることが多く、非常にバラエティに富み、絶えず変化していきました。プーフは顧客に飛ぶように売れたのです [3]。

　1770年代後半の髪型には傾斜があり、プーフを美しく見せてくれます。それに正直なところ、この山のような髪の上には、何かをモチーフにした、お菓子のようなシルク・オーガンザや羽根飾りがないと物足りません。それではみなさん、プーフを握りしめ、心してクレイジーな髪結いに挑戦しましょう。

1776 年～ 1779 年
スキースロープ型ヘアクッション

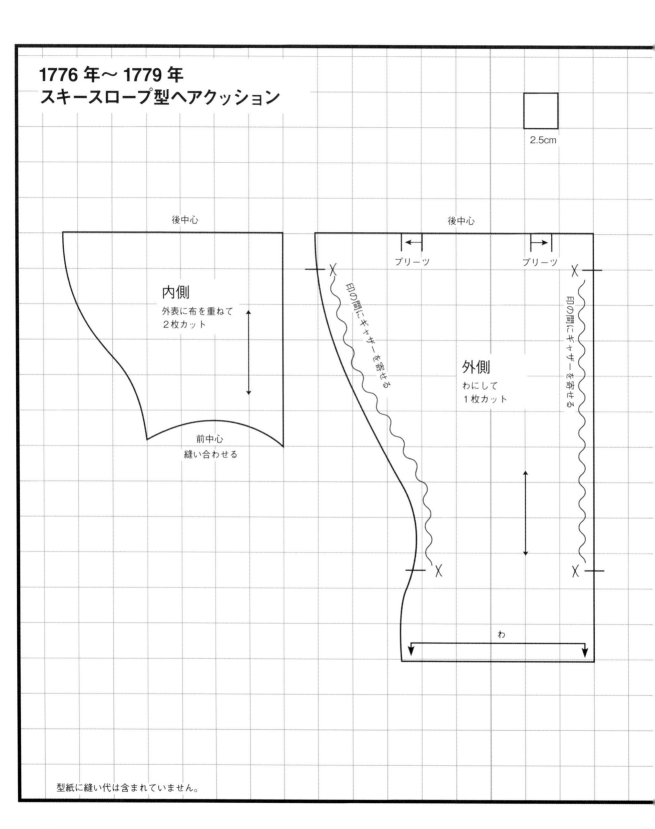

2.5cm

後中心

内側
外表に布を重ねて
2枚カット

前中心
縫い合わせる

後中心

プリーツ

プリーツ

印の間にギャザーを寄せる

印の間にギャザーを寄せる

外側
わにして
1枚カット

わ

型紙に縫い代は含まれていません。

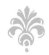

スキースロープ型ヘアクッション

　7章で紹介したドーナツ型ヘアクッションと同様、このスキースロープ型のクッションもサイズとプロポーションがとても重要です。大きくしたい場合は、クッションを包み込むだけのロングヘアが必要で、特に後ろが長くないといけません。逆に小さくしたい場合は、山ではなく丘くらいのサイズにするのもおしゃれで、それもまた時代に忠実です。クッションの前後の高さ、深さや幅を変えて、それぞれに違った雰囲気を楽しんでみましょう。

【材料】
・ウールニットの生地（髪と同じような色）──── 50 × 75cm
・糸　30番
・馬の毛、コルク粒、羊毛などの詰め物

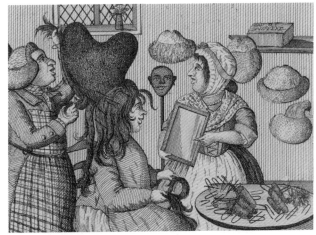

『村の理髪師』（1778年）／ H. J.
［イギリス：発行人　M. ダーリー、ストランド通り 39 番地、6 月 1 日］
画像は米国議会図書館から（https://www.loc.gov/item/2006685336/）

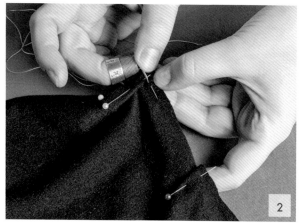

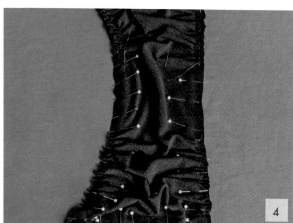

【作り方】

1　ウールニットは、髪粉を付けた状態の髪に近い色を選びます。型紙に縫い代を足してカットし、外側の布に印を付けます。内側の布2枚は型紙で指定している部分を中表に合わせて縫い合わせておきます。

2　外側の布にプリーツを入れ、待ち針でとめます。

3　Xの印の間をなみ縫いし、糸を引っ張ってギャザーを寄せます。もう一方にも同じ作業を繰り返します。

4　ギャザーを寄せた外側の布を内側の布に中表に重ね、ギャザーが均等になるように広げ、2枚一緒に待ち針でとめます。

5　ギャザーとギャザーの間に開け口を残し、返し縫いで端をぐるっと縫います。

6　布を表に返し、詰め物を詰めます。角にもしっかりと詰めますが、詰めすぎて生地が伸びないようにします。

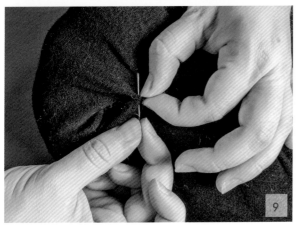

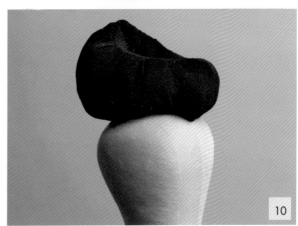

7 開け口の縫い代を中に折り込み、待ち針でとめ、表から
　巻きかがり縫いで閉じます。

8 クッションを曲げ、少し高くなっている「ウィング」ど
　うしが触れるようにし、接触部分を縫い合わせます。少
　しコツの要る作業です。きれいに縫う必要はありません
　が、はずれないようにしっかりと縫います。

9 あちこち布がだぶついているようであれば、クッションの
　底部分の布をつまんで巻きかがり縫いをして形を整えま
　す。ここでは、クッションの前のほうの底をつまんで形を
　整えました。

10 これでスキースロープ型ヘアクッションの完成です！　こ
　れを使って1770年代後半の髪を結い、頭を飾り付ける準
　備が整いました。この次は、髪の結い方を紹介します。

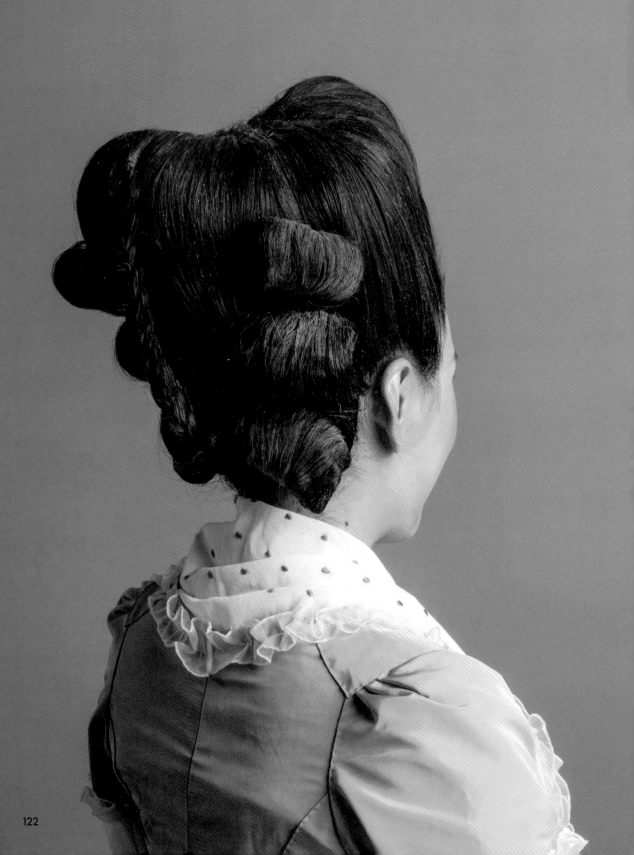

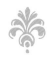

コワフュール・アルペン
——スキースロープ型ヘアクッションを使った髪型——

レベル：中級から上級
長　さ：後ろは肩にかかる長さかそれ以上、前髪は長く、レイヤーが入っていても可

　モデルのジェニーは中国系なので、彼女の髪質に合わせて髪の結い方を少し変えました。ジェニーの髪はつやがあって美しいのですが、切れ毛やほつれ毛が多いのです。そこで、造形的な髪型という点で18世紀の西洋の髪型に似ている、芸妓や舞妓の髪を結うために使われる伝統的な道具や製品を研究しました。黒髪をつややかに結うには、つげのくしが使われていました[4]。また、最初にジェニーの髪にポマードと髪粉を付けて整えたのですが、あとでポマードを付け足すことがわかっていたので、髪粉は軽めに付けるだけにしました。

　この髪型はロングヘア、特に後ろが長い髪に最適です。スキースロープ型クッションは非常に大きいため、必ず髪の長さに合わせて調節してください。また、この髪型は付け毛のバックル（45ページ）をたっぷり付けるのに最高です。

【材料】
- マーシャル・ポマード（作り方は24ページ）
- 太いパウダーブラシ
- ホワイト・ヘアパウダー（作り方は28ページ）
- テールコーム（柄が細いタイプ）
- つげのくし
- ワニクリップ
- スキースロープ型ヘアクッション（作り方は119ページ）
- Uピン（大と小）
- 小さなヘアゴム ——1つ
- バックルの付け毛 ——6〜9個（作り方は45ページ）
- ヘアピンまたはカーラーピン（あれば）
- プーフ（作り方は127ページ）
- 羽根飾り（作り方は132ページ）
- 固形ポマード（作り方は22ページ）

【スキースロープ型クッションに髪を結う】

1　36ページの手順に従い、髪にポマードと髪粉を付けます。ジェニーの髪には、ベーシック・ポマード（20ページ）ではなく、ミツロウ入りのマーシャル・ポマード（24ページ）を使いました。ミツロウは切れ毛やほつれ毛をしっかりと押さえてくれます。

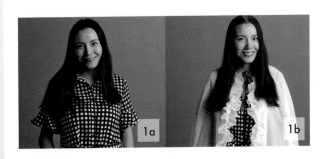

1a　1b

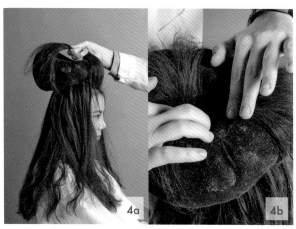

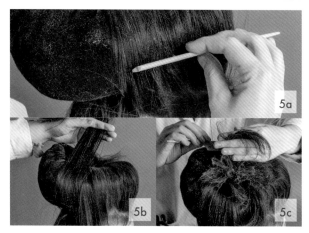

2 頭のてっぺんを探し、そこから髪を前へくしでとかします。まるで映画『アダムス・ファミリー』のカズン・イットのような髪になります [5]。

3 写真3のようにクッションを短いUピンで頭に固定します（詳しくは168ページ）。周りをぐるっとピンでとめると、クッションはしっかり固定するので、1本1本をきつくとめる必要はありません。

4 まずは、前髪を手に取り、指でしっかりと押さえながらくしでとかします。ほつれ毛が出ているようであれば、髪に固形ポマードを付け、くしで数回とかします。指で髪を挟み、髪がぴんと張った状態でクッションの上に持ち上げ、穴の中に押し込み、Uピンでとめます。毛先が少々飛び出ていても大丈夫です。あとでプーフをのせるので隠れます。

5 クッションの前半分を包み込むまで、手順4の作業を続けます。髪が落ちてこないように、しっかりとクッションの穴の中や下にピンでとめます。ただし、髪を引っ張りすぎないよう気を付けてください。

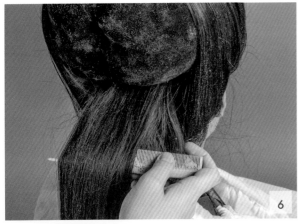

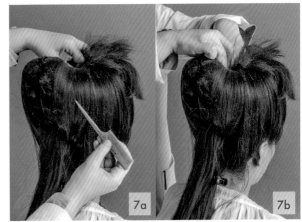

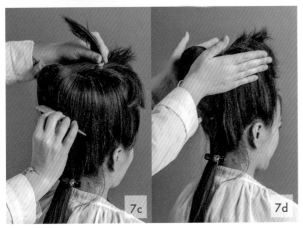

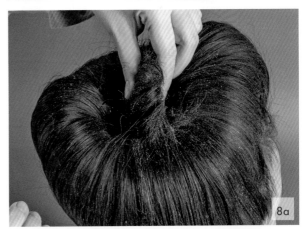

6 写真6のように後ろの髪を上下2つに分けます。一方の
　束でクッションを包み込み、もう一方でシニヨンを作り
　ます。シニヨン用の束はじゃまにならないようクリップ
　でとめておきます。髪が細すぎてシニヨンが貧相に見え
　てしまうのではと心配なら、シニヨンを付け毛にします
　（40ページ）。

7 クッションを包み終えたら、髪が均等にアップになって
　いるか、クッションが見えている箇所がないかを確かめ
　ます。

8 クッションの穴から飛び出している毛先を束ねてひねり、
　穴に押し込んで、Uピンでとめます。

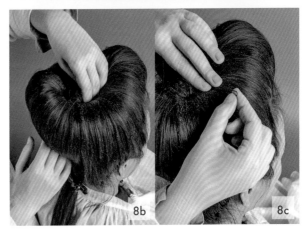

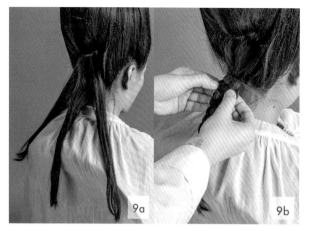

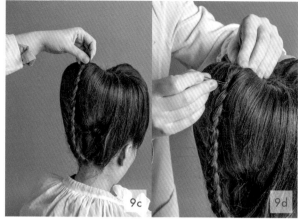

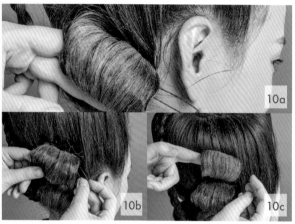

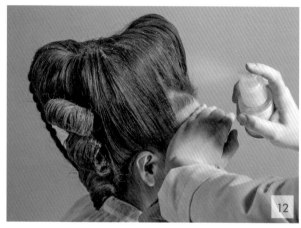

【シニヨンとバックル】

9 ここではシンプルな三つ編みのシニヨンを作ることにしましたが、他にも選択肢はあります（たとえば、79 ページや 169 ページを参照）。後ろの髪を三つ編みにしたら、アップにして好きな位置にピンでとめます。ここでは、毛先をプーフの下に隠せるように、かなり高くアップにしています。

10 次はバックルです。この髪型には付け毛のバックル（45 ページ）がどうしても必要です。手間が相当省けるだけでなく、付け毛を使わないことにはこの髪型を結うことはできません。バックルは下から付けていきます。Uピン、ヘアピン、カーラーピンと使いやすいピンを使ってください。いちばん下のバックルを付けたら、好きなだけ、好きな角度で残りのバックルを付けていきます。上のほうのバックルは直接クッションにピンでとめます。いかがでしたか？　簡単でしたよね！

【仕上げ】

11 さて、最後の仕上げです。マーシャル・ポマードを少し手に取り、こすり合わせて温めたら、ほんの少しだけ髪になでつけます。これはほつれ毛を押さえるためです。クッションから落ちてくる髪があれば、髪型をくずさないようにそっとピンでとめます。

12 最後に髪粉を付けます。ジェニーの髪質だと、髪粉を付けてブラシをかけることにより、どんどんと切れ毛が出てしまいます [6]。ここでは、ヘアサロンで使われるような、スプレータイプの高級なドライシャンプーを買ってきて、中身を手作りの「18 世紀の髪粉」に入れ替え、髪全体に軽くスプレーしました。これで切れ毛やほつれ毛をうまく押さえることができました。

結構うまくいったと思いませんか？　さて、次は飾り付けです！　この髪型はてっぺんが平らなので、127 ページのプーフを付けるのに最適です。お好みで、132 ページのオーストリッチの大きな羽根飾りも足してみてください。創造力をいかんなく発揮し、この夢のような 1770 年代後半のヘアスタイルで思い存分楽しんでみてはいかがでしょうか。

1770 年代　プーフ

　奇想天外な 1770 年代後半の髪にぴったりのアクセサリーといえば、プーフです。王妃マリー・アントワネットの髪結い師レオナールが考案したと主張する [7]、楽しくて美しいお菓子のような髪飾りにはモチーフと遊び心があって、時に政治的なメッセージを込めることもあります。よく知られたものだと大型帆船の形をした飾りなど、あっと驚くようなものを頭にのせるのですが、食べ物や鳥の形をしたアクセサリー、リボンや花などを優雅に飾ったりするだけでもよいのです。いろいろなものを参考にして、豊富なバリエーションの中から気に入ったものを探し、プーフの飾り付けを楽しみましょう。飾るのは帆船だけではありません。

【材料】
・シルク・タフタ ——30cm 角
・リネン ——30cm 角
・厚手のリネンまたは帽子用のバックラム ——25cm
・シルク糸（布に合わせた色）30 番と 50 番
・シルク・オーガンザ ——90cm 幅× 1m
・リボン
・造花
・鳥の飾り

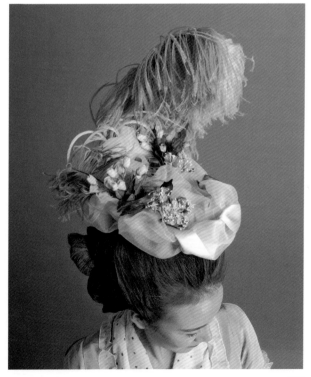

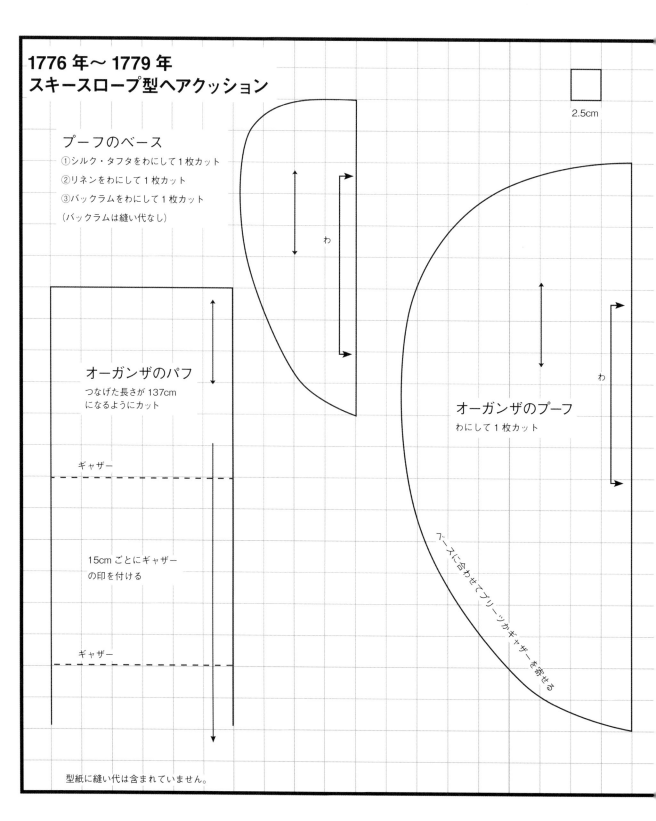

1776 年～ 1779 年
スキースロープ型ヘアクッション

2.5cm

プーフのベース

① シルク・タフタをわにして 1 枚カット

② リネンをわにして 1 枚カット

③ バックラムをわにして 1 枚カット

（バックラムは縫い代なし）

わ

オーガンザのパフ

つなげた長さが 137cm
になるようにカット

ギャザー

15cm ごとにギャザー
の印を付ける

ギャザー

オーガンザのプーフ

わにして 1 枚カット

わ

ベースに合わせてプリーツかギャザーを寄せる

型紙に縫い代は含まれていません。

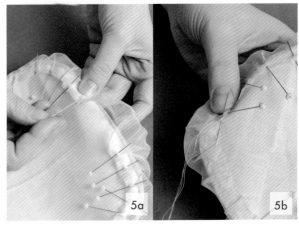

【作り方】

1　シルク・タフタとリネンには型紙に 1.2cm の縫い代を付けてカット、バックラムは縫い代なしでカットします。

2　リネンにバックラムを重ね、待ち針でとめます。バックラムを包むようにリネンの縫い代を折り返して折り跡をつけたら、リネンの端だけをなみ縫いします（バックラムは一緒に縫いません）。

3　シルクタフタは端を 6mm 折り返してしつけをかけておきます。バックラム側にシルク・タフタを重ね、待ち針でとめ、シルク・タフタの縫い代 6mm をリネン側に折り返し、まつり縫いします。バックラムを、リネンとシルク・タフタで挟む形になりました。

4　ここからは飾り付けです。プーフのベースの型紙をシルク・オーガンザの上に置き、10cm の縫い代をとってカットします。端を 6mm 折り返し、しつけをかけます。

5　プーフの裏側で、シルク・オーガンザにプリーツを入れて待ち針でとめます。リネンのみをすくってまつり縫いをします。

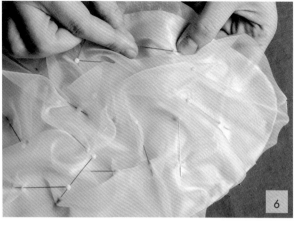

6 プーフを表に返し、ギャザーを寄せて待ち針でとめなが
らパフを作っていきます。これが正解という方法はない
ので、満足のいく形になるまで待ち針の位置を変えて調
整します。創造力に任せるしかなく、ゆっくり落ち着い
て作業をしてください。

7 形が決まったら、待ち針でとめていた位置を返し縫いで
固定していきます。糸を切らずに続けてとめていきます。
プーフの内側は誰も見ないのできれいに縫う必要はあり
ません。

8 次はふちに付けるパフを用意します。プーフ上は手芸の
力が炸裂したかのように見えなければ、本物のプーフと
は言えません。ベースの端に付けるオーガンザのパフを
型紙どおりにカットし、縦半分に折って中表に重ね、な
み縫いで縫い合わせます。表に返し、15cmごとにギャ
ザーを寄せ、1目返し縫いをしてギャザーを固定します。

9 パフを縫い終えたら、ベースの端に待ち針でとめていき
ます。位置が決まったら、返し縫いで固定します。パフ
が余ったら、折り返して二重にするか、ループを作って
蝶結びにします。

【プーフの飾り付け】

10 次はプーフのベースの上に飾りを付けます。飾りの選択肢は無限なので、細かな手順は省きます。リボンや造花、羽根飾り、タッセル、ビーズ、鳥の飾り、レゴのミニチュアの人形、蝶結びなど、小物をためてある箱を開き、飾りになるものを好きなように盛り込みましょう。何を選ぶにしても、軽いものをたくさん揃えてください。

11 飾りをベースに並べ、配置が決まったらステッチでとめていきます。プーフで物語を表現するのもいいでしょう。たとえば、外洋を旅する帆船アカスタが伝説の巨大生物クラーケンと戦う場面や、童話の世界のように、木の葉に包まれた庭に小鳥が集まり、さえずっている様子など。創造力に任せ、いろいろ作って楽しみましょう！

【プーフの付け方】

12 意匠を凝らした、フリルいっぱいのプーフは、それに合った髪型になら、付けるのは簡単（123ページ）です。髪の上にプーフをのせ、ストレートピンを何本かクッションに突き刺せば、それで終わり！　これであなたもプーフの女王です！

10a

10b

12

オーストリッチの大きな羽根飾りを
作ってみよう

オーストリッチ（ダチョウ）の大きな羽根飾りは 1770 年代に大流行しました。髪に挿し、結った髪をより高く見せるだけでなく、様々な帽子にも付けられていました。「（前略）巻き毛に 3 本の白いオーストリッチの大きな羽根飾りを挿すと、（中略）王太子妃の頭は 2m 近くになった。あごの下あたりから頭の飾りのてっぺんまで含めてだ」と髪結い師レオナールは述べています [8]。

【材料】
・オーストリッチの羽根（プルーム、ドラブ、スパッド）
・はさみ
・カッターナイフ
・リッパー
・30 番の太い糸（目立たない色）
・切れの悪いナイフかはさみ
・長い U ピン（あれば）

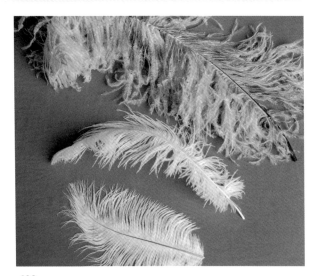

オーストリッチの羽根と一口に言っても、それほど単純ではなく、知っておくべき種類が 3 つあります。

【プルー】
　オーストリッチの羽根には、この「プルーム」を使うことが多いのですが、正確にはオーストリッチの翼の羽根を指します。通常長さは 51 〜 76cm ほどで、非常にボリュームがあって、羽根の先は優雅に垂れています。3 つの中ではいちばん高額で希少です。

【ドラブ】
　手芸店などでよく見かけるのがドラブです。オーストリッチの肩の羽根で、長さは 25 〜 56cm ほど。プルームと比べると羽枝はぐっと短いのですが、ボリュームがあるのが普通です。値段もお手頃とあって、帽子の飾りにぴったりです。

【スパッド】
　オーストリッチの尾羽で、長さは 46 〜 56cm ほど。他の 2 つと比べるとやや華奢で、値段もいちばん安く、オーストリッチらしい魅力に欠けます。ただし、スパッドをいくつか重ねれば、ボリュームが出て、ドラブやプルームのように見せることができます。

　ここでは、複数の羽根を組み合わせる方法や、羽枝をカールさせる裏技、帽子や髪に羽根をうまく付けるテクニックを紹介します。

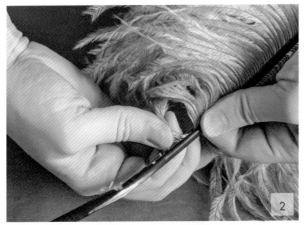
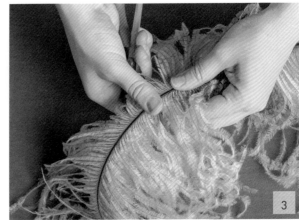
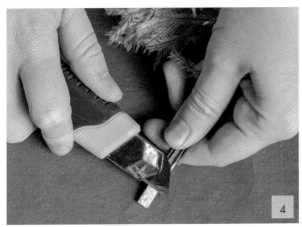
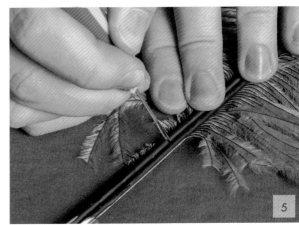

【羽根を合わせる】

1　ここでは、ボリュームたっぷりでふわふわのプルームを2本使用します。扱いにコツが要りますが、仕上がりは華麗。プルームが手に入らない場合は、ドラブとスパッドを重ねると、美しいプルームのような見た目になります。

2　羽軸の付け根から約8cm、羽枝（羽軸についた羽毛の芯）を取り除きます。あとでここにUピンを付けます。

3　まず羽軸にカーブをつけます。はさみを開き、片方の歯を羽軸にそっと押しあて、親指で羽軸を上から押さえながら全体を曲げます。強く押さえすぎると折れ目がついてしまうので、約1.2cmおきにはさみの歯をそっと押しあて、ちょうどいいカーブが出るまで何度も上下にはさみを動かします。2本ともカーブをつけ終えたら重ねます。

4　2本の羽根を糸でしばる前に、羽軸を薄くはいだほうがよいかもしれません。これは重ねやすくするためで、ドラブやスパッドを重ねるときに便利なテクニックです。切れのよいカッターナイフで、上に重ねるほうの羽軸の下側を慎重に薄くはぎます。羽軸の中は空洞なので、うまくはぐことができれば、もう1本の羽軸に「のせる」ことができるはずです。

5　次に、2本の羽軸を糸でしばる準備をします。羽軸が割れないように細心の注意を払いながら、いちばん太いところにリッパーで穴を開けます。糸をしっかり固定できる場所を作るために穴を開けているだけなので、糸が固定できれば、羽軸が割れてしまっても大丈夫です。

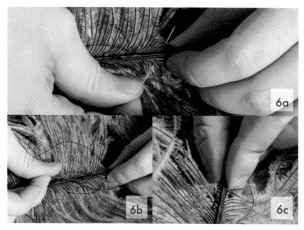

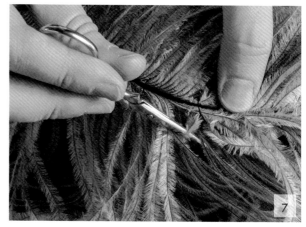

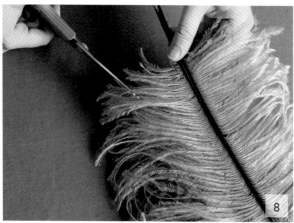

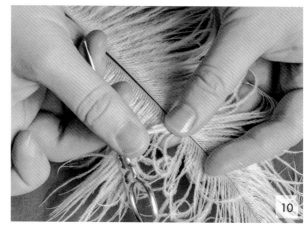

【羽根を糸でしばる】

6　まず、羽根を裏に返します。目立たない色の糸を針に通し、羽軸に開けた穴に針を通します。糸をしっかりと結び、2本の羽軸をぐるぐると巻き、最後に針に糸を2回巻き付け、玉止めを作ります。糸を切らずに1.2～2.5cmの間隔で、また羽軸に糸を巻き付けて玉止めします。羽根の先まであと5cmのところまで来たら、糸をしっかりと巻いて玉止めし、玉止めに近いところで糸を切ります。

7　糸に絡まった羽枝は、小さなはさみを使ってそっと引っ張り、元の位置に戻します。

8　羽枝をカットして全体的に形を整えます。

【羽枝をカールさせる】

9　ドラブやスパッドを使っている場合、プルームのように見せるため、羽枝をカールさせます。熱を加えてカールさせる方法はきれいに仕上がるのですが、しばらくするとカールはとれます。ここでは、切れの悪いはさみの歯を使って羽枝をカールさせるテクニックを使います。羽枝を切ってしまわないよう慎重に作業しましょう。

10　羽枝をひとつずつ離し、はさみの歯の片方を裏にあて、上から親指で軽く押さえます。

11　羽枝をはさみと指で挟みながら、力を入れずにしごくと、摩擦でカールができます。羽枝を切ってしまわないよう練習が必要ですが、すぐにコツは掴めます。

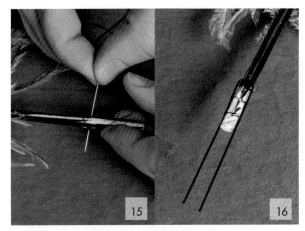

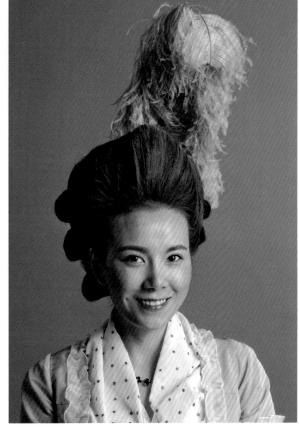

【羽根を飾る準備】

12 オーストリッチの羽根飾りは、必要なときに帽子や髪に飾り付け、使わないときははずしておくことができます。

13 羽根を帽子に付けるときは、羽軸の根元ともう少し上をゆるめのステッチで何度か縫うだけです。

14 羽軸に長いUピンを縫い付けておき、髪に刺すこともできます。羽軸の根元にリッパーで穴を3つ開けます。羽軸が割れないように注意してください。万が一割れても、Uピンは固定できるので心配は無用です。

15 針に糸を通し、羽軸に開けた穴のいちばん上に糸を通して結びます。Uピンの針金の両サイドに糸を8の字に巻き付けます。左から右、右から左へと糸を渡すたびに、穴に糸をくぐらせます。

16 糸を切らずに、残りの穴も同じように糸を8の字に巻き付け、Uピンを固定します。最後に、糸をしっかりと結んだら切ります。

17 出来た羽根飾りはまず後ろの髪に突き刺します。次に、羽根の裏側からUピンを水平にヘアクッションに刺し、羽根飾りが倒れないように固定します。羽根が横倒しになっていると、まるで後頭部で鳥が羽ばたいているように見えてしまいます！　羽根が倒れないように、必要なだけUピンを使いましょう。

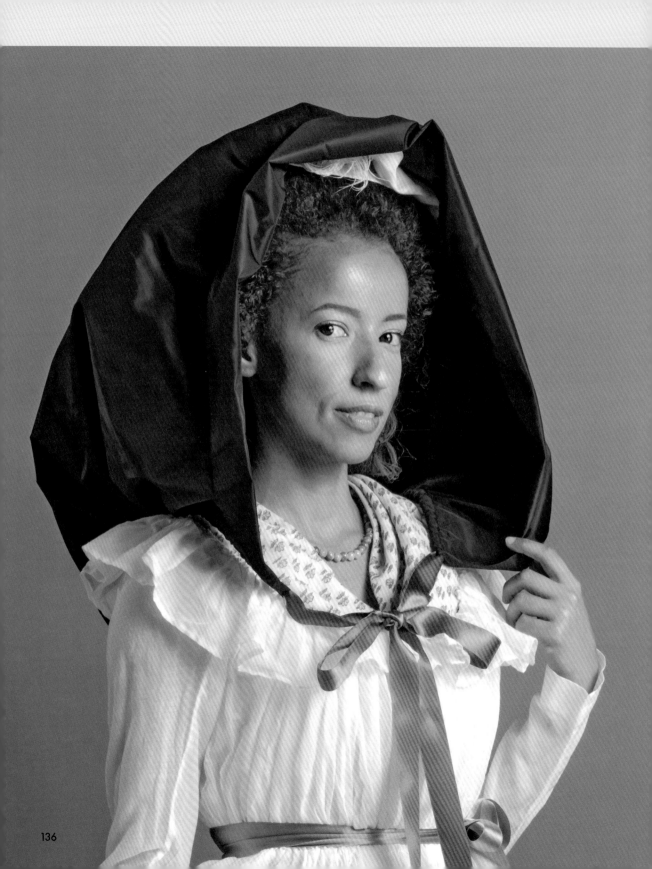

第9章

1780年代前半

コワフュール・シェニール

1780年代が明け、数年のうちに女性の髪型は変遷期を迎えました。1778年から1779年に流行した巨大なヘアスタイルは突然廃れたわけではなく、徐々に変わっていきました。この時期の髪型を2章にわたって紹介しているのは、その変化を紹介するためです。一つは、大きなクッションを使った髪型で、もう一つは縮れ毛や巻き毛を利用し（159ページ）、もっと小さなクッションを中に入れる髪型です。この時代の図版を見ると、クッションと縮れ毛の両方のテクニックが同時期に利用されているのがわかりますが、1780年代に入って3年も経つと、あの大きなクッションは使われなくなっていったことがわかります。ファッションの流行が移り変わっていったわけですが、レオナール・オーティエがマリー・アントワネットの髪を短く切ったからでもあるのです[1]。

『ミセス・ロバート・ハイド』（1778年）、
ジョン・シングルトン・コプリー（1738～1815年）
イェール大学英国美術研究センター　ポール・メロン・
コレクション　B1981.25.162

とはいえ、マリー・アントワネットが髪を切る以前から、高く盛った髪の流行は陰りを見せていて、既に縮れ毛が流行しはじめていました。この章でも紹介するように、この過渡期の髪型は横に張り出し、高さは以前ほどではなくなっているのがわかります。1780年代におしゃれで遊びたいと考えたロングヘアの女性たちにはうってつけの髪型で、アメリカでは1780年代の終わりまで流行した証拠も残っています。たとえば、1789年にラルフ・アールが描いたエスター・ボードマンの肖像画がそうです[2]。

1780年代初めのヘアスタイルのアクセントに、この章では、フリルの少ないつばなし帽子「トーク」（145ページ）と、非常にシンプルなかぶり物「テレーズ」（149ページ）の2つの型紙と作り方を紹介しています。どちらもとても簡単に作れ、素材と縁飾り次第でドレスアップもドレスダウンも可能です。

このコワフュール・シェニールも新旧様々な要素が入り混じっている点では、他の伝統的スタイルと変わりません。数多く残されている、この時代のファッション図版[3]や絵画を見ればわかるように、自己表現の余地は十分にあります。髪の高さや幅、質感を試行錯誤して、これだと思うスタイルを探してみましょう。

1780年代前半
幼虫型ヘアクッション

2.5cm

底
1枚カット

上
1枚カット

プリーツ プリーツ
プリーツ プリーツ
プリーツ プリーツ
プリーツ プリーツ
プリーツ プリーツ
プリーツ プリーツ

型紙に縫い代は含まれていません。

幼虫型ヘアクッション

　著者のアビーは一風変わったユーモアのセンスの持ち主。そのアビーが「このクッションは虫に似ているから」と言い出し、「幼虫」という名前が付きました。気の毒な名前が付いてしまいましたが、このクッションは、1780年代初めに流行した幅広で丸みのある髪を結うためにデザインされています。髪を縮れさせたり巻いたりする必要はありません。この本で紹介しているたいていのクッションと同じで、このクッションも作りは非常に単純。自分の髪の長さやバランスを考え、クッションの大きさを決めるのがベストでしょう。

　ここでは詰め物に羊毛を使っています。時代に忠実な素材で、今でも手に入れやすいのですが、弾力性がありすぎて、ピンを刺しにくく感じました。代わりに、馬の毛やコルクの粒を詰めるのもいいでしょう。

【材料】
・ウールニットの生地 ──50cm角
・糸（布に合わせた色）
・馬の毛、羊毛、コルク粒などの詰め物

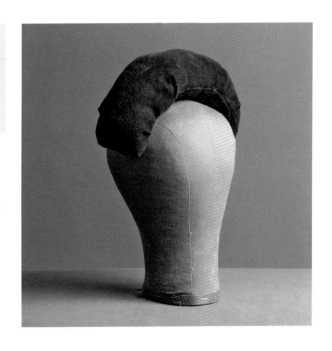

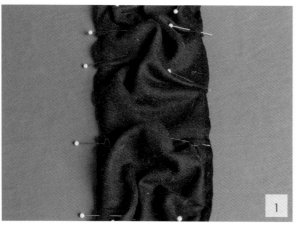

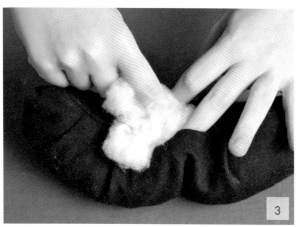
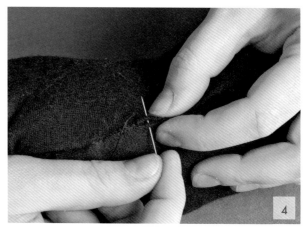

【作り方】

1 型紙に縫い代 1.2cm を足して布をカットします。上の布には小さなプリーツを入れ、底の布と中表に重ねて待ち針でとめます。

2 2枚一緒に返し縫いで周りを縫い、長い端に 5 ～ 8cm の開け口を作ります。

3 布を表に返し、詰め物を入れます。形を出すためにしっかりと詰めますが、頭にのせたときに頭の形に合わせて自然にカーブするよう、詰めすぎないようにします。

4 開け口の縫い代を中に折り込んで、巻きかがり縫いで閉じます。

5 これで幼虫クッションの完成です！

コワフュール・シェニール
──幼虫型ヘアクッションを使った髪型──

レベル：初級
長　さ：耳が隠れる長さかそれ以上の髪の人にお勧め。
　　　　短めの髪には小さめのクッションを用意

　1780年代の丸みを帯びた髪型にしたいけれど、前髪をちりちりさせるには（159ページ）髪が長すぎる……そんな女性たちにぴったりなのが、このシンプルな髪型です。ストレートヘアでもカーリーヘアのどちらでもかまいません。

　18世紀の黒人女性が髪粉をどのように使用していたかについて、モデルのジャスミンも同席のもと、私たちは奴隷の歴史に詳しいチェイニー・マクナイトに相談をしました。この時代のアフリカ系の女性たちの間では、奴隷だったかどうかに関係なく、髪粉を使用していた人も使っていなかった人もいて、両方の証拠が残っています（157ページ）。したがって、髪粉を使うかどうかは、あなた次第です。ここではジャスミンの髪をバックルやシニヨンに結っていますが、結い方が少し違うので注目してください。アフリカ系でない人は、この章で紹介するポマードと髪粉の付け方は無視し、36ページの手順に従ってください。

【材料】
- ベーシック・ポマード（作り方は20ページ）
- テールコーム（柄が細長いタイプ）
- ワニクリップ
- 幼虫型ヘアクッション（139ページ）
- Uピン（大と小）
- ヘアピン
- ホワイト・ヘアパウダー（作り方は28ページ）
- 太いパウダーブラシ
- ストレートのヘアアイロン（あれば）
- 直径1.2cmのヘアアイロン
- 直径2.5cmの編み棒
- シルク糸（髪に合わせた色）
- ヘアゴム
- 固形ポマード（あれば。作り方は22ページ）

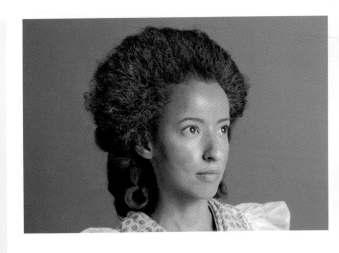

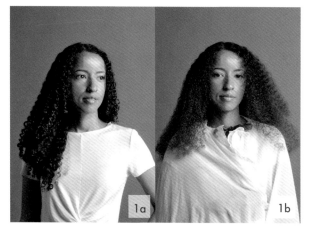

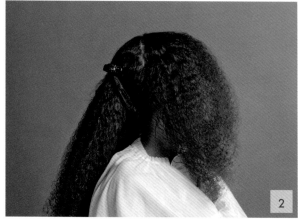

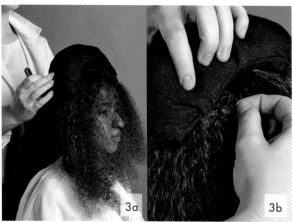

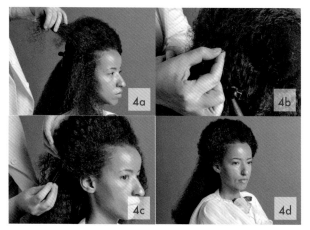

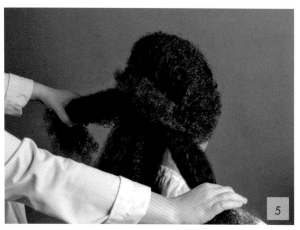

【前髪の結い方】

1 カールをくずさないよう慎重に歯の粗いコームで髪にポマードを付けます。

2 耳から耳まで線を引くように髪を前後に分けます。後ろの髪をじゃまにならないようにクリップでとめておき、前髪をくしでとかし、前に流します。

3 分け目の近く、耳の上あたりにクッションを置き、190ページで紹介しているテクニックを使ってUピンで固定します。

4 クッションをしっかり固定したら、それを包み込むように前髪をアップにし、Uピンでとめていきます。クッションが完全に隠れるまで作業を続けます。

5 次に後ろの髪をシニヨンとバックル用に縦に3つに分けます。真ん中の束はシニヨンを作るので分量を多めにし、耳の後ろの髪はバックル用なので、左右同じ量の束をとります。まずバックルを作るので、真ん中の束は、じゃまにならないようにクリップでとめておきます。

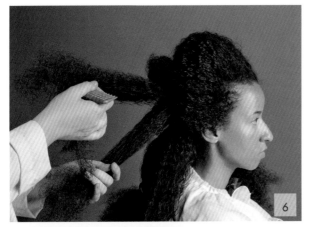

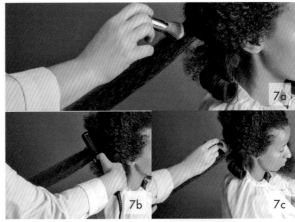

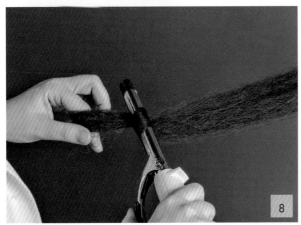

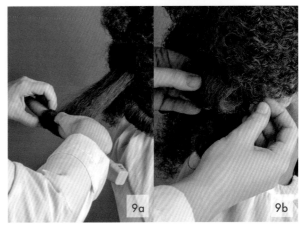

【サイドのバックル】

　ここでは、モデルのジャスミンの髪質に特化した結い方で結っています。地毛が縮れ、S字にうねっている髪質（3Cや4C）の人は、ここで説明する方法で髪を結います。ストレートヘアや細い毛（1Aや2A）の人は、77ページや100ページに載っている手順に沿ってください。

6　ジャスミンの髪だと、左右それぞれ3つずつバックルを作れるほどの量があり、左右の束をさらに3つに分け、1束が約2.5cmの厚みになるようにとりました。髪の量によってこのあたりは調整します。付け毛のバックルを使用する場合は、この先の手順は省いてください。

7　ここからがこれまでのバックルの結い方とは少し違います。ジャスミンの髪に少し髪粉を付けますが、逆毛は立てません。その代わり、ストレートのヘアアイロンで少し髪を伸ばします。完全にまっすぐにするのではなく、髪を巻きやすくするために少し伸ばしますが、縮れた感じは残します。

8　次に、直径1.2cmのカール用ヘアアイロンで、毛先を数センチ上向きに巻きます。

9　ヘアアイロンを抜き、編み棒に毛先を巻き付け、バックルの位置や角度を考えながら巻きます。位置と角度が決まったら、バックルの中に指を入れて挟み、編み棒をそっと抜きます。190ページにあるように、2本の長いUピンでバックルをとめます。

10　手順8と9を繰り返し、さらに2つバックルを作りますが、この2つは髪の根元までしっかりと巻きます。バックルとバックルの間にピンを刺して固定しておくと、形がくずれにくくなります。もう一方にも、同じようにバックルを3つ作ります。

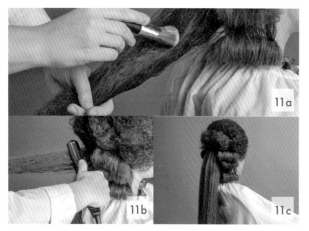

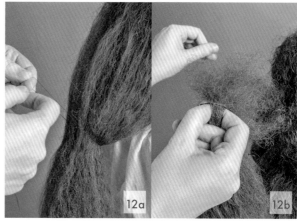

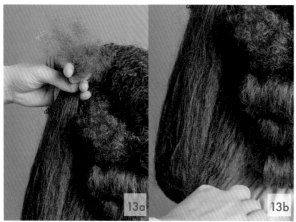

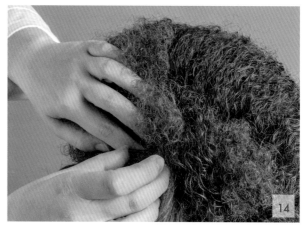

【ループ・シニヨン】

11 最後にシニヨンを作ります。髪を少しずつ束にとり、髪粉を付けてストレートのヘアアイロンで伸ばします。後ろの髪を全部まとめ、くしでなでつけるように髪をとかします。

12 目立たない色のシルクの太い糸でシニヨンをうなじのあたりでゆるく結びます。シニヨンの毛先はヘアゴムで結びます。

13 シニヨンを手に取り、テールコームでしっかりと押さえ、髪をアップにして好きな形のループを作ります。

14 シニヨンの毛先をUピンかヘアピンでとめ、ヘアゴムが見えないように隠します。毛先の余った髪は巻いて全体になじませます。ジャスミンの髪は自然にカールしているのでそのまま頭になじませましたが、ストレートヘアの場合は、毛先をヘアアイロンで巻くか、てっぺんにバックルを作ります（77 ページ）。

これで完成です！ 1780 年代前半に流行した「シュミーズドレス」をまとい、みんなに髪を見せびらかしましょう！

つばなしの帽子「トーク」

　これまでのプロジェクトとはほんの少し趣向が異なるけれど、やはり1780年代初めに流行っていたものはないだろうかと探し求めていたところ、フランス人が「トーク」と呼ぶ、ターバンとキャップを掛け合わせたような帽子に出くわしました [4]。作り方は簡単で、1780年代のヘッドドレスのレパートリーにさっと加えられる手軽さがあります。とてもシンプルなのにエレガントなトークは、当時流行の兆しがあった異国情緒を醸し出してくれることでしょう。

【材料】
- コットン・ボイルかコットン・オーガンジー、リネン、
　またはシルク・オーガンザ —— 1m幅×50cm
- シルク糸　30番と50番
- 3mm幅の細いリボンかコットンテープ —— 50cm
- 2.5～5cm幅のシルクのリボン —— 1m
- 造花または羽根飾り

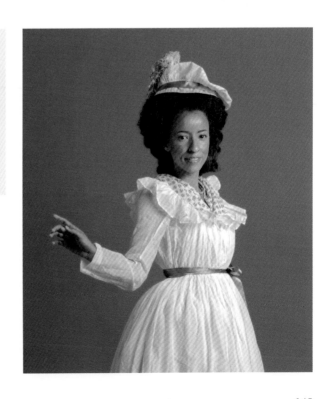

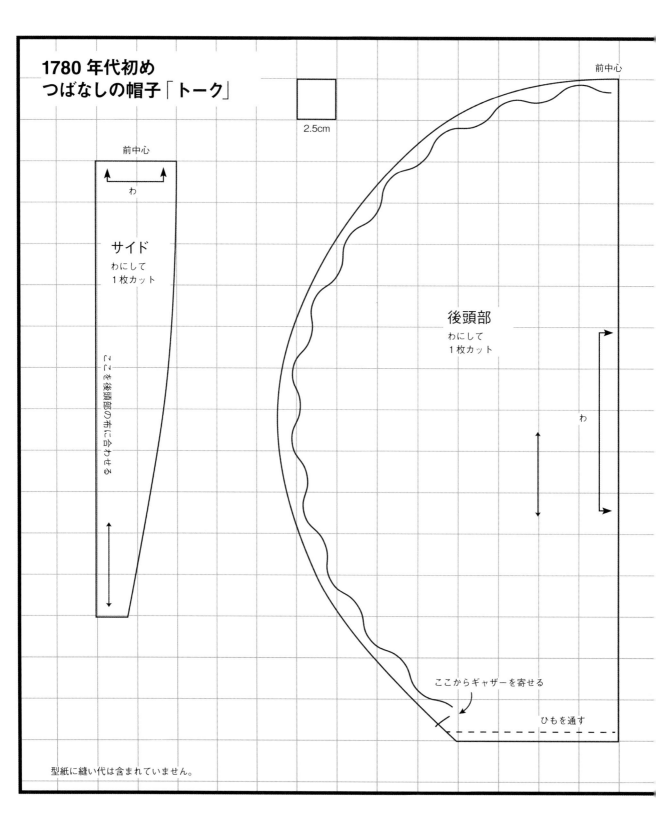

1780年代初め
つばなしの帽子「トーク」

2.5cm

前中心

サイド
わにして
1枚カット

ここを後頭部の布に合わせる

前中心

後頭部
わにして
1枚カット

わ

ここからギャザーを寄せる

ひもを通す

型紙に縫い代は含まれていません。

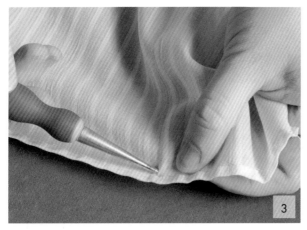

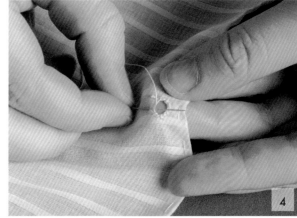

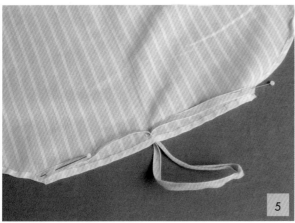

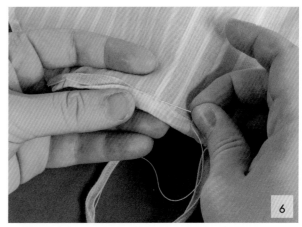

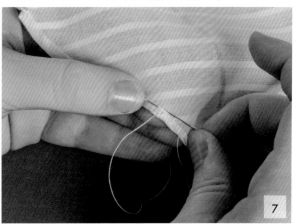

【作り方】

1 型紙に縫い代 1.2cm をつけて後頭部用の布をカットします。布端を、下端以外すべて 5mm ほど折り返してしつけをかけます。

2 下端は 6mm 折り返してしつけをかけます。

3 後頭部の布を縦半分に折って中心を決め、下端の 6mm 折り返した少し上に目打ちで穴を開けます。

4 開けた穴の縁を 30 番のシルク糸で巻きかがり、縫い終わったら、目打ちで穴を広げます。

5 細いリボンの両端を下端の角に返し縫いで縫い付け、開けた穴から引き出します。

6 リボンを包み込むように下端を折り返し、リボンを縫わないように注意しながら細かくまつり縫いをします（2.5cm あたり 10 ～ 12 針）。

7 後頭部の残りの布端をもう一度折り返し、細かくまつり縫いをします（2.5cm あたり 10 ～ 12 針）。

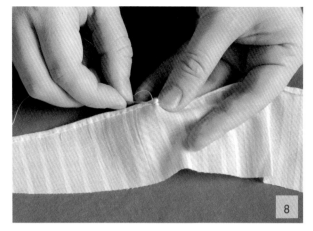

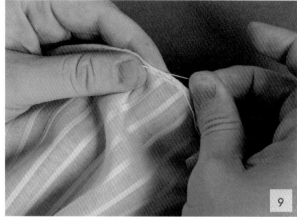

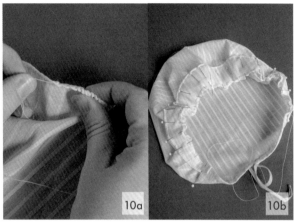

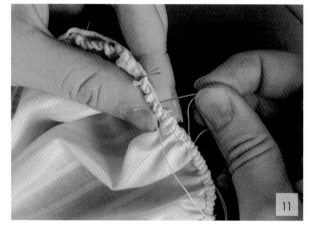

9 後頭部の布の右のギャザー寄せの印から前中心に向けて、巻きかがり縫いをします。左側も同じ作業を繰り返します。

10 右の糸を引っ張り、ギャザーを寄せます。これをサイドの布の直線に重ねます。ギャザーを均等に広げながら待ち針でとめます。左側も同じ作業を繰り返します。

11 後頭部とサイドの布を2枚一緒にしっかりと巻きかがり縫いをします。ギャザーの山をひとつずつ針で刺しながら縫います。手間はかかりますが、こうするときれいに仕上がります。縫い終えたら、2枚の布をそっと引っ張りながら開きます。必要であれば、アイロンで押さえます。

12 当時のファッション図版を調べて、飾りにはシンプルな2.5cm幅のシルクのリボンと、オーストリッチの羽根（132ページ）を付けることにしました。後頭部の布のひも通しの角に、シルクのリボンの両端をつまんで返し縫いで縫い付けます。羽根はサイドに縫い付けます。

8 型紙に縫い代1.2cmを加えて、サイドの布をカットします。布端をすべて5mmほど折り返してしつけをかけ、もう一度折り返して、まつり縫いをします（2.5cmあたり10～12針）。後頭部の布の下端の少し上、ラインがカーブしはじめるところにギャザー寄せの印を付けます（型紙を参照）。後頭部の布を縦半分に折り、前中心を決め、待ち針で印を付けます。

1780年代 おしゃれなフード「テレーズ」

シンプルなかぶり物をお探しですか？　日光から肌を守ることができ、それでいながら、強い性的魅力も醸し出せて、作るのもとても簡単……　そんなものを求めるあなたに「テレーズ」はいかがでしょうか。1770年代後半から1780年代の終わりまで人気のあったかぶり物です[5]。シルク・オーガンザや黒のシルク・タフタで作られることが多く、非常に大きく結われた髪の上、あるいは、キャップなどの帽子の上にかぶります。シルク・オーガンザで作るなら、顔をベールのように覆い隠すこともできます。ここで紹介する型紙で作ると、非常に大きなテレーズが出来上がりますが、この時代の前後の髪型に合わせるなら、簡単に調整できます。

【材料】
・黒のシルク・タフタ、または
　オフホワイトか白のシルク・オーガンザ ── 90cm 幅×120cm
・シルク糸　30番と50番（布に合わせた色）
・1.2～2.5cm 幅のシルクのリボン ── 2m

【作り方】

1　布の耳を活用する場合は、耳を型紙の前端に合わせます。耳以外の端は型紙に 1.2cm の縫い代を加えて布をカットします（この作例では耳を活用しました）。耳を使わない場合は、布を 6mm 折り返してしつけし、また 6mm 折り返してまつり縫いをするので、1.2cm の縫い代を足してカットします。

2　中表にわの部分で折り、後端を印の位置まで直線部を 6mm ずらして重ね、待ち針でとめ、マンチュア・メーカーズ・シームで縫い合せます（13ページ）。

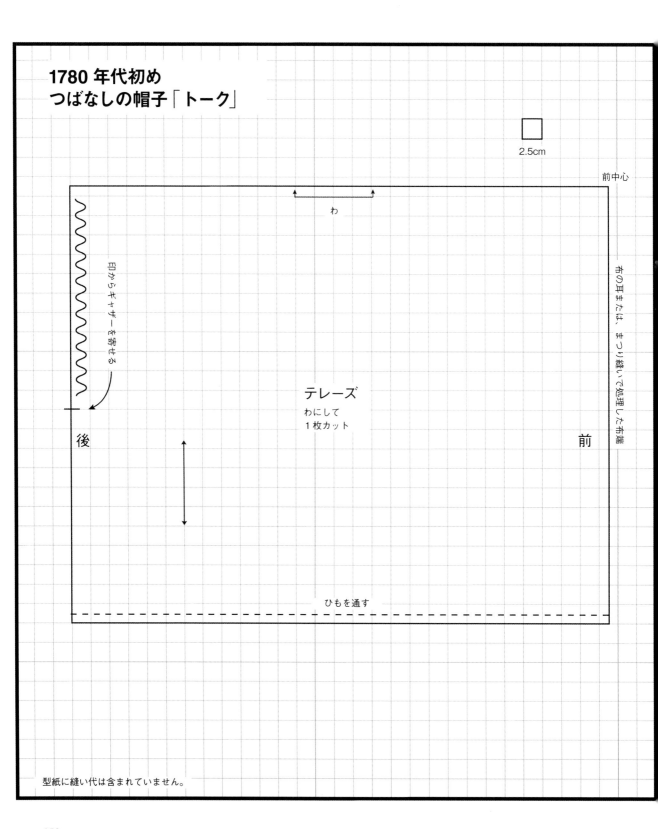

1780 年代初め
つばなしの帽子「トーク」

2.5cm

前中心

わ

印からギャザーを寄せる

テレーズ
わにして
1枚カット

布の耳または、まつり縫いで処理した布端

後

前

ひもを通す

型紙に縫い代は含まれていません。

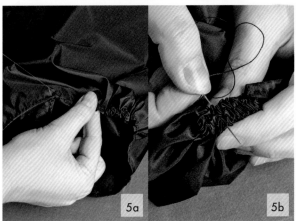

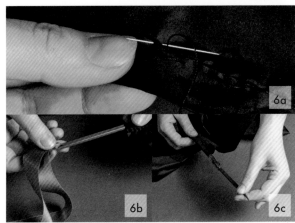

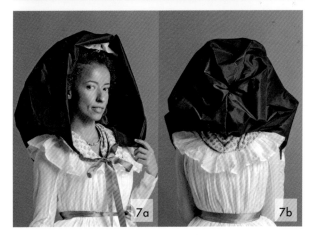

3　後端のギャザーを寄せる部分は縫い合わせずに、5mm ほど折り返してしつけし、もう一度同じだけ折り返して、まつり縫いをします。

4　30 番のシルク糸で、後端の縫い合せていない部分の端ににギャザー・ステッチをかけます。

5　糸を引っ張り、絞るようにギャザーを寄せます。30 番のシルク糸で穴をしっかりと閉じます。

6　次に、テレーズの下端を 1.2cm 折り返してしつけをかけ、さらに 2.5cm 折り返し、まつり縫いをします。ここにリボンを通します。

7　完成です！　もの悲しさが魅力の大型フード、テレーズが出来上がりました。風が強い日には、小さなハットピンでテレーズを髪に固定しましょう。足早に歩くと、風を受けてパラシュートのようにふくらみ、首を締め付ける危険があるのでご注意ください。

Part 3
ちりちりヘアを
楽しみましょう！

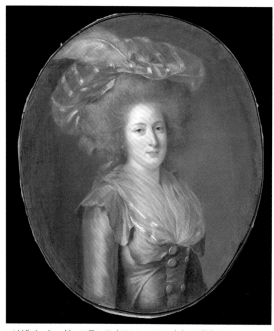

エリザベート・ド・フランス（1764〜1794 年）の肖像画
アデライド・ラビーユ＝ギアール、1787 年頃
メトロポリタン美術館　2007.441

1780 年代、ヘアスタイルは変遷期を迎えます。非常に高さがあって造形的な髪型から、幅が広く、ふわふわとして少し野趣のある髪型へと変わっていきます。この 2 つのスタイルの移行期には、141 ページのコワフュール・シェニールが、159 ページの 1780 年代初期に流行ったちりちりヘアと共存していました。やがて、ふわふわとした髪型が主流となり、ロングヘアが廃れ、新しいヘアカットが流行りはじめます。トップはレイヤー入りで短いのですが、

後ろは長く垂らした髪型です。

現在私たちが間違って「ハリネズミヘア」[1] と呼んでいる髪型は、1780 年代には「ちりちりヘア」と呼ばれていただけでした。あるいは、フランス語で「コワフュール・ア・ランファン（子どものような髪型）」と呼ばれていました。当時のフランスのファッション雑誌『Gallerie des Modes（ギャルリー・デ・モード）』は、1780 年に、このヘアスタイルを図解したファッション図版をいくつも出版していますが [2]、マリー・アントワネットの髪結い師レオナールは、王妃の第二子出産後の 1781 年に、自分が考案したと主張しています [3]。単に権威者でいたくて、そのような発言をしたのかもしれませんが、この「コワフュール・ア・ランファン」とその変形型の人気を高めたのがレオナールであることに間違いはありません。この髪型のバリエーションは豊富にあって、それぞれ独創的な名前が付いていましたが [4]、どれもみなポマードと髪粉を付けてカールにした髪をちりちり、ふわふわにし、最新の飾りを付けていました。

このちりふわのヘアスタイルは大変な人気で、手入れが楽だったため、15 年間は流行が続き、クッションの形とシニヨンの結い方がほんの少しだけ変わっただけでした。しかし、1790 年代半ばになると別のファッションが流行しはじめ、もっと自然で、ゆったりとして、髪粉を付けないヘアスタイルへと変わっていきます。こうしてあの高く結い上げた大きな髪型は、18 世紀の終わりとともに消え去っていくのです。

あなたにはどの巻き毛が適していますか？

1780 年代は、まるで 1980 年代のように、縮れたカールが大流行。しかし、巻き毛を作る方法や、最終的な髪型や雰囲気は異なります。ここでは、1780 年代と 1790 年代初めの髪型を作るための巻き毛の作り方を 4 つ紹介します。

● 縮れ毛を作る（クレーピング）

熱を利用して髪を縮れさせますが、忍耐と勇気も必要です。あごに届く程度かそれよりも短い髪にお勧めです。3C か 4C タイプのように、みっちりとした、らせん状に縮れた髪になります。髪を巻くのに時間はかかりますが、カールは長持ちし [5]、毎晩ほんの少し手入れをするだけですみます。週末に行事が続くときなどは、金曜の夜に縮れ毛を作り、夜はネットをかぶっておくだけで十分です [6]。縮れ毛にまつわる興味深い歴史とその作り方を知りたい人は、159 ページを開いてください。

● ポマードでしっとりさせる

ポマードで髪をしっとりさせてから巻き毛を作り、一晩でしっかり形がついて長持ちします。18 世紀に忠実な方法ではないのですが、朝は忙しくて時間がないときなどに便利です。パピヨット・ペーパーを髪に巻いて熱をあてる方法と同じようにカールができますが、髪質によっては、こちらのほうがカールがしっかり長持ちするでしょう。とても細いカーラーや端切れ布などを使って髪を巻くのが鍵です。ストローを使う人もいます！ [7]　ピンカールでは、ぎゅっと詰まった巻き毛が作れないことが多いです。ただ、イベントの前夜に髪を巻き、カーラーを付けたまま寝ないといけないのが難点。詳しい作り方は、188 ページを参照してください。

● パピヨット・ペーパーとヘアアイロンを使う

ねじった髪を薄紙で包み、その上からヘアアイロンで熱をあてるテクニックです。この薄紙のことを「パピヨット（papillote）」と言います [8]。縮れ毛と巻き毛のどちらを作るときにも使える方法で、ポマードを付けた髪を薄紙で包んで熱をあてます。しっかりと形がつき、驚くほど長持ちしますが、非常に時間がかかるのが難点。詳しくは、210 ページをご覧ください。

● カール用ヘアアイロンを使う

ポマードを付けた髪にカール用ヘアアイロンで熱をあて、巻き毛を作ります。ぎゅっと詰まったカールを作るには、直径 1.2cm のヘアアイロンで熱をあてながら巻いた髪をクリップでとめ、熱が冷めてポマードが落ち着くのを待つのをお勧めします。パピヨット・ペーパーを使う方法と同じような巻き毛を作ることができますが、スタイリングにかかる時間はぐっと短くなります。熱をあてて巻き毛を作るという昔ながらの方法に、ヘアクリップを使うという現代の便利さを足したスタイリング方法です。

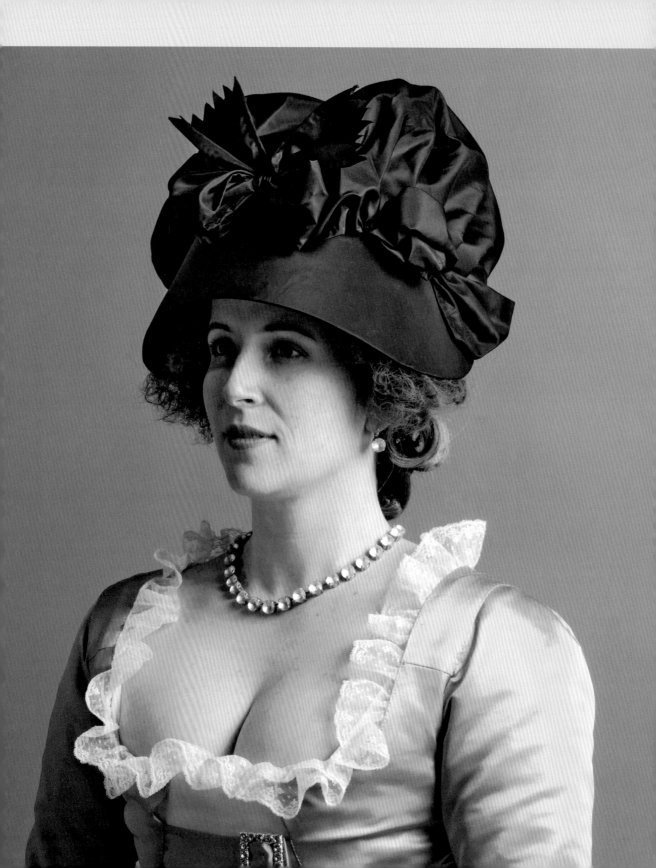

第 10 章

1780 年～ 1783 年

コワフュール・フリズア

『弟子ふたりといる自画像』（1785 年）／アデライド・
ラビーユ＝ギアール
※弟子は、マリー＝マルグリット・カロー・ド・デズモ
ン（享年 1788 年）と、マリー＝ガブリエル・カペ（1761
～ 1818 年）、メトロポリタン美術館　53.225.5

　この章では「縮れ毛」を紹介します。18 世紀
に誕生した縮れ毛のテクニックは、逆毛を駆使
します。いよいよお待ちかねのヘアスタイリン
グを学びますから、くしを握りしめてご準備を。

　髪を縮れさせるヘアスタイリングは少なくと
も 18 世紀後半までは行われていました。1768
年にルグロが書いた髪結いの手引き書『フラン
ス貴婦人のヘアアート』には、豊富な図を用い
てこのスタイリングが説明されています [1]。
1770 年代にこの髪型はいったん廃れるのです
が、1780 年代初め、縮れ毛をふっくらと結った
髪型が流行りだすと、復讐せんとばかりに復活
します。シュミーズドレスをまとったマリー・
アントワネットの肖像画をご存知でしょうか
[2]。そう、あの悪評高き肖像画の中の彼女は
縮れ毛を結っているのです。詳しい結い方は、
159 ページを参照してください。

　また、縮れ毛をふんわりと結った髪型に合わせ、大きくてインパクトの強い帽子を二
つ紹介します。一つは、複雑な作りになっていますが、パリッとした印象を与える「ボ
ンネ・ア・ラ・ジャノー」。この時代に流行した配置でおしゃれなラペットをあしらっ
ています。もう一つは黒いシルクのボンネット。自己主張が強いだけでなく、外出時に
は直射日光から目を守ってくれるとても便利な帽子です。

　18 世紀の中でも、この時代の髪型には大いに興味をそそられます。ここで紹介するテ
クニックと型紙を試行錯誤して、たっぷりと楽しんでください！

18世紀のヨーロッパとその植民地におけるアフリカ人の髪について

チェイニー・マクナイト

チェイニー・マクナイト
撮影：リンジー・マルホランド

18世紀のヨーロッパ人は髪を個人の気質の表れだとみなしていました。たとえば、まっすぐなロングヘアのヨーロッパ人は規律を重んじ、しとやかで、礼儀正しいと考えられていました。一方で、アフリカ人の髪は「ウール」と呼ばれていました [3]。あれは人毛ではない、獣毛みたいなものだと考えた人たちがいたからです。アフリカ人のくるくるした縮れ毛は、野性的で、無秩序、野蛮だとみなされていました [4]。

西アフリカでは、部族間だけでなく部族内でも髪の結い方に違いがあり、自分が何者であるかを相手に知らせるのに髪が重要な役割を果たしていました。ところが、ヨーロッパ人はそれを理解しなかった。あるいは、理解しようとしませんでした。特別な行事があれば、髪を特別に結いますし、髪を見れば、その人の婚姻状況や宗教、親族関係、経済的ステータス、民族グループ、年齢、職業、居住地域などがわかります [5]。西アフリカには何百もの部族が存在し、部族ごとに異なる習慣や伝統があるという複雑な社会がありました。髪型を見れば、だいたいはどの部族に属しているのかがわかったのです。

身づくろいに地域性があるように、髪型も西アフリカ各地で異なります [6]。頭の剃り方、ヘアカットのデザイン、コーンロウ、ツイスト、三つ編み、ドレッドロックス、アフロ、スレッディングは世代から世代へと受け継がれてきた髪結い技術です。毎日、毎週、あるいは儀式が執り行わ

れているときには、みんなで髪を結い合います。人生の節目にはたいてい髪型を変えるしきたりがあり、ウォロフ族の間では、成人女性になると髪を伸ばし、複雑に入り組んだ髪型にする習わしがあります [7]。

西アフリカの様々な伝統は、奴隷船や商船の船腹に載せられ運ばれた人々の記憶を通して、イギリスや北米に持ち込まれました。

奴隷貿易が始まった16世紀から17世紀にかけ、ヨーロッパや北米に強制連行されたアフリカ人たちは、西アフリカの多様な伝統を新環境での家やステータスに絡めて、新たな伝統や習慣を生み出しました。新しい土地に徐々に慣れ、そこで手に入る植物や木の皮、根、花を利用して、自分たちの髪の手入れをするようになりました。たとえば、彼らの肌や髪の保湿剤は従来、西アフリカ各地で育つシアの木からとれるシアバターで作られていましたが、新環境では獣脂に置き換えられるようになりました [8]。また、くるくるとカールした弾力性のある髪をとかすのに使われていた装飾性があって、歯が長く粗いくしは、ヨーロッパやアメリカの木で作られるようになりました。のちにこのくし自体がほとんど作られなくなり、羊毛を梳くのに使われた道具で髪をとかすようになりました [9]。

しかしながら、西アフリカの複雑な髪型を結って維持する、あるいは髪型を変えるのに必要な時間は、新しい土地では得られませんでした。奴隷にされたアフリカ人たちは（長時間の強制労働に従事したあとでは力も尽き果てていたはずで）髪を結う時間がないため、髪を刈り込んだり、あまり手間のかからないツイストやスレッド、コーンロウ、三つ編みにしてヨーロッパ風の髪型にしたり、キャップをかぶったり、布で頭を巻いたりすることが多くなりました。中流から上流の家で働く奴隷たちは所有者が好む服を着せられていましたが、所有者による身体的支配が頭髪にまでおよぶことは稀でした [10]。髪の長さや頭の覆いまで所有者に支配されていたのは、中流から上流の家で来客に直接

『ドミニカ島の黒人の踊り』（1779年）／アゴスティーノ・ブルニアス（1728〜1796年）作の版画
イェール大学英国美術研究センター　ポール・メロン・コレクション　B1981.25.1958

接する仕事に従事した奴隷たちだったようです。

　ヨーロッパと植民地時代のアメリカで暮らすアフリカ人たちは、徐々にヨーロッパのヘアスタイルや身だしなみ用品を使用するようになりました。ヨーロッパ人たちが使っていたものを何もかも使ったわけではありません。たとえば、1775年以降に流行した手の込んだ盛り髪を結うのに、アフリカ系の人々はヘアクッションやポマードを常に必要としませんでした。むしろ皮肉なことに、髪結いに手間がかかって高額になる当時のヘアスタイルは、アフリカ人の縮れ毛のほうが形を作りやすく、もっと簡単に安く結えたのです。史料を見ると、当時のアフリカ人たちは自由な身分だろうと奴隷だろうと髪粉を使っていましたが、自分たちの身体や美の基準を支配しようとする白人たちに静かに抵抗し、できるだけ自然な髪質のままでいようとあえて努力していたことがわかります [11]。

　1780年代から1790年代にかけては、アフロヘアと何ら変わらないような、縮れ毛にして、顔の周りにふっくらと丸く結うヘアスタイルが流行しました。この髪型にするため、白人の女性たちは地毛をねじってアイロンで熱をあててカールにし、アフリカ人の髪質に似た、縮れ毛でボリュームのある髪にしなければなりませんでした。縮れ毛のせいで、アフリカ人女性たちは白人から道徳を学ばなければならない存在だとみなされていましたが、その一方で、1750年代頃には既に、縮れ毛にしたがったヨーロッパの白人女性たちがいたのです。イギリスの小説家トバイアス・スモレットは、1766年にフランスの女性たちをこんなふうに描写しています。

　「（前略）付け毛をふんだんに付け、額の上の髪は縮れている。ギニアの黒人のもこもこした頭にそっくりだ」[12]

　1780年代頃には、イギリスやヨーロッパの白人女性たちの多くが、おしゃれのために人工的に縮れ毛を作り、ふわっとした髪に結っていたのですが、アフリカ系の女性たちとは違って、道徳心がないと決めつけられることはなかったようです。むしろ、この髪型にするには時間がかかり、整髪剤も多く使うため、縮れ毛にできるのは富の象徴だとみなされていました。白人社会では、アフリカ人の縮れ毛が「ウール」と呼ばれ、アフリカ人は道徳心に欠けていると思われてきたにもかかわらず、白人女性の間でこの髪型は人気を博しました。つまり、髪質ではなく、肌の色が重要だったことを明らかにしたのです。当時のこの皮肉な事実を認めるには、さらに研究が必要で、北米におけるアフリカ人の髪と髪型の歴史を紐解くには、まだまだ多くの調査が必要であることを示唆しています。

パピヨット・ペーパーの折り方

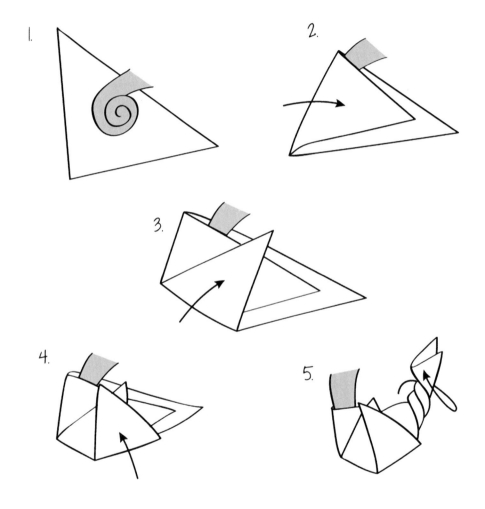

髪を縮れさせる方法

レベル：上級
長　さ：あごに届く程度か、それより短い髪にお勧め

　髪を縮れさせる意味の英語「crape hair」は、「クレープ織り（ちりめん）」という表面を波状に縮れさせた布が語源です [13]。髪を縮れさせると髪の質感がまったく変わるので、1780年代初めに大流行したボリュームたっぷりの髪型に簡単に結うことができます。縮れは長持ちするため、カールをきれいに整え、頭皮を健康に保つための定期的な結い直しだけですみました。髪結い師デイヴィッド・リッチーはこんなふうに説明しています。

　　「（前略）数カ月は持つよう、髪をきつく縮れさせることができるが、毛の根元に嫌な
　　ふけがたまらないようにするため、少なくとも週に一度は結い直し、頭髪に空気を
　　通すようにする。また、結い直さないときも、つやを与えるために毎日少しポマードと
　　髪粉を付ける必要がある」[14]

　同じく髪結い師のジェイムズ・スチュワートが 1782 年に出版した『プロカコスモス』は、この18 世紀独特の髪結い技術を解明するにあたり、貴重な資料になっています [15]。

　このテクニックを使って付け毛（トゥーペ）を作っておけば、再び髪を縮らせる手間を省けるため、イベント当日の朝に髪結いにかける時間を大幅に短縮することもできるでしょう。

【材料】
・ベーシック・ポマード（作り方は 20 ページ）
　またはマーシャル・ポマード（作り方は 24 ページ）
・太いパウダーブラシ
・ホワイト・ヘアパウダー（作り方は 28 ページ）
・テールコーム（柄が細長いタイプ）
・ワニクリップ
・パピヨット・ペーパー（作り方は 31 ページ）
・ストレートのヘアアイロン
・逆毛用コーム（柄がワイヤーコームになっているもの）

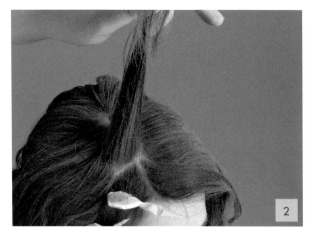

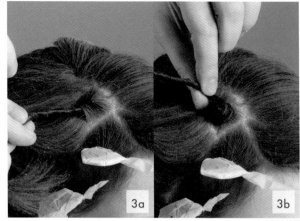

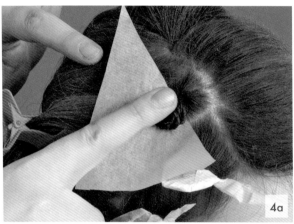

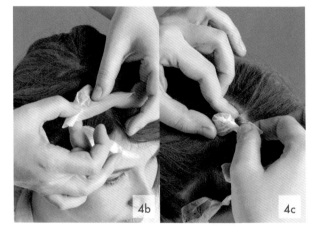

【縮れ毛の作り方】

1 36ページの手順に従い、髪にポマードと髪粉を付けます。

2 作業をしやすくするため、髪を分けます。ほぼどの髪型でも、耳から耳まで線を引くように髪を前後に分けます。髪を1.2～2.5cmの束にとり、ベーシック・ポマードを少し付けます。

3 髪をねじります。自然に丸まっていくようになるまできつくねじり続け、小さなお団子にまとめます。他の髪が絡まらないように注意してください。

4 ねじって作ったお団子をパピヨット・ペーパーで包み（158ページの図を参考）、お団子を固定します。

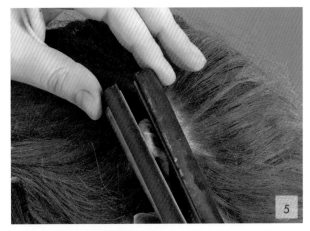

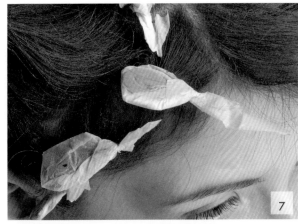

5 20 ～ 45秒間、ストレートのヘアアイロンをペーパーの上からあてます（温度はいちばん高い温度に設定）。

6 手順1～4を繰り返し、髪全体を巻いていきます。もう一度、パピヨット・ペーパーで巻いた髪全部にアイロンをあてます。

7 ペーパーを巻いた状態で髪を冷まします。

8 一枚ずつペーパーをはがします。毛先をつまみながら、そっとねじれを元に戻します。ねじれが戻りきっていないのに手を離すと、髪が絡んでほどけなくなります。『若草物語』のメグのように髪の毛を根元から切る事態は避けたいですね [16]。失敗して髪が台無しになっても著者は責任を持てませんので、くれぐれも慎重に…。

9 髪のねじりをくしが通る程度に戻したら、髪をとかします（とかしたあとの髪はくるっとしたカールに戻るはずです）。手順8と9を繰り返し、ペーパーを全部はずします。

10 次は、縮れさせた髪をくしで逆毛立てます。ショートヘアの場合は逆毛を立てる必要はないでしょうが、耳が隠れる程度の長さなら、逆毛を立てないと形をうまく作れません。

11 以上が基本的な縮れ毛の作り方です。最終的な髪型にするには、また別のテクニックが必要になりますが、ここでは基本を説明しました。

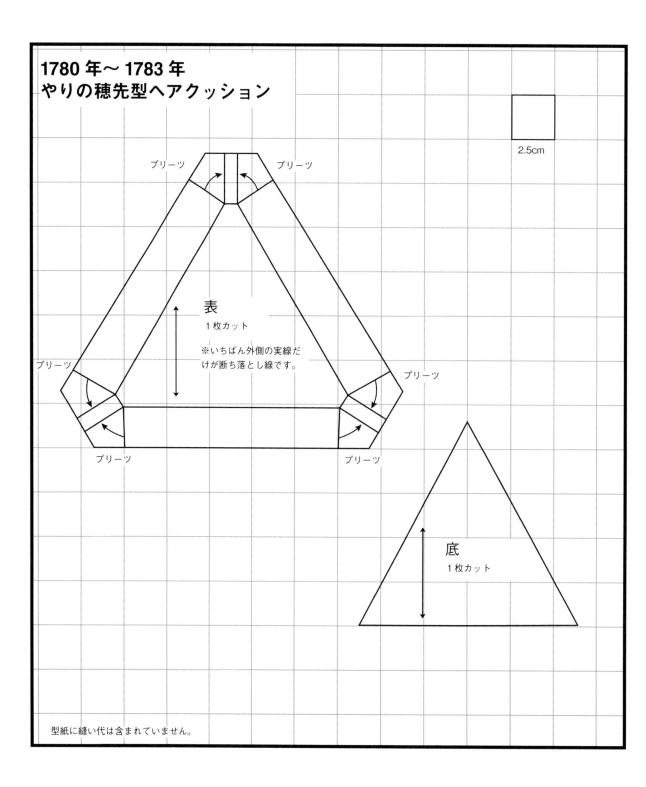

1780 年〜 1783 年
やりの穂先型ヘアクッション

2.5cm

プリーツ　　　プリーツ

プリーツ

表
1枚カット

※いちばん外側の実線だ
けが断ち落とし線です。

プリーツ

プリーツ　　　プリーツ

底
1枚カット

型紙に縫い代は含まれていません。

やりの穂先型ヘアクッション

　このヘアクッションの形は、髪結いの手引き書『プロカコスモス』[17] と、フランスの『百科全書』[18] に掲載されていたものです。髪をふくらませるためというよりは、髪をアップにした状態を保ち、帽子やキャップをのせるときにピンを刺せるようにするためのクッションです。

【材料】
・ウールニットの生地（髪に合わせた色）——30cm角
・シルク糸　30番
・馬の毛、コルク粒、羊毛などの詰め物

【作り方】
1　型紙に 1.2cm の縫い代を足して、表布と底布をカットします（表布の型紙は外側の実線だけが断ち落とし線、そのほかの線はプリーツを作るための補助線です）。

2 　表布に小さなプリーツを入れて、待ち針でとめます。

3 　底布と表布を中表に重ねて待ち針でとめ、返し縫いで縫い合わせます。約 2.5cm の開け口を残しておきます。

4 　布を表に返し、詰め物を詰めます（ここではコルクを使用）。開け口を巻きかがり縫いで閉じます。

5 　大きくはないのですが、この小さな三角のクッションがおしゃれに髪をアップにした状態を保ち、ボンネットがぺたんこになるのを防いでくれます。このクッションの使い方は 165 ページを参照してください。

コワフュール・フリズア

レベル：中級から上級
長　さ：あごに届く長さ、または短い前髪にお勧め

　正直に言えば、この髪型は結い方を知ってもらえればそれで十分で、みなさんはこれを実際に結う必要はありません。ストレートヘアを縮れさせるのは難しく、時間も非常にかかります。しかし、面白い髪結いのテクニックなので、みなさんの関心も高いはずと考え、ここで紹介することにしました。時間がかかるものの、非常に長持ちする髪型でもあります。

　ここで紹介するにあたり、私たちのお気に入りの髪結いの手引き書の一つ、『プロカコスモス』[19] に掲載されている基本手順と、『百科全書』[20] の図を参考にしました。この髪型に理想の髪は、耳が隠れる程度かあごに届く長さのレイヤー入りのボブです。前髪は短くカットされているか、レイヤーが入っているといいですし、後ろは長いほうが便利です。長さが足りない場合、特に後ろが短い場合は、付け毛を使います。理想のマレットカットでもないかぎり、この髪型の後ろはシニヨンやトゥーペの付け毛を使って仕上げることをお勧めします。横が短いピクシーカットには、後ろにシニヨンやトゥーペだけでなく、横にもバックルの付け毛を付ければ、すばらしい仕上がりになるはずです [21]。ストレートヘアではない人、たとえば、4A、4B、4C のヘアタイプ（15 ページ）の人は、幸運なことに、この髪型がぴったりです！　縮れ毛にしたり巻き毛にしたりする手順は省いて、クッションに髪を巻き付けるところから始めましょう。おそらく髪を逆毛立てる必要もないでしょうが、自分の髪質は自分がいちばんよく知っているので、そのあたりはお任せします。

【材料】
- マーシャル・ポマード（作り方は 24 ページ）
 またはベーシック・ポマード（作り方は 20 ページ）
- 太いパウダーブラシ
- ホワイト・ヘアパウダー（作り方は 28 ページ）
 またはマーシャル・パウダー（作り方は 30 ページ）
- ワニクリップ
- テールコーム（柄が細長いタイプ）
- 直径 1.2cm のヘアアイロン
- パピヨット・ペーパー（作り方は 31 ページ）
- ストレートのヘアアイロン
- 逆毛用コーム（柄がワイヤーコームになっているもの）
- 固形ポマード（作り方は 22 ページ）
- やりの穂先型ヘアクッション（作り方は 163 ページ）
- U ピンやカーラーピンなどをいろいろ
- 直径 1cm の編み棒
- 付け毛のシニヨン（必要であれば）
- 小さなヘアゴム
- 付け毛のバックル／巻き毛（必要であれば）

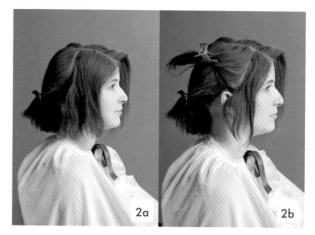

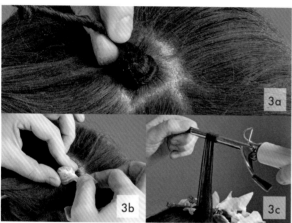

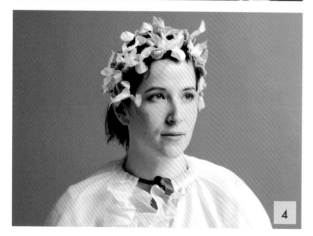

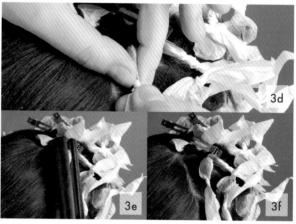

【前髪を縮れさせて巻く】

1　髪にポマードと髪粉を付けます（36 ページ）。ここでは、マーシャル・ポマードを使用していますが、ベーシック・ポマードでもかまいません。

2　耳から耳まで線を引くように髪を前後に分け、後ろをじゃまにならないようクリップでとめます。前髪をさらに 3、4 畝に分けます。

3　前から 2、3 畝はねじってから巻く「縮れ毛」にします（159 ページ）。最後の畝は、210 ページを参考にしながら、パピヨット・ペーパーに包んで巻く「巻き毛」にします。

4　念のため、もう一度パピヨット・ペーパーで包んだ髪すべてにヘアアイロンで熱をあて、熱が完全にとれるのを待ちます。

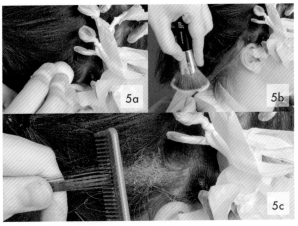

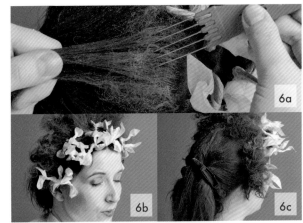

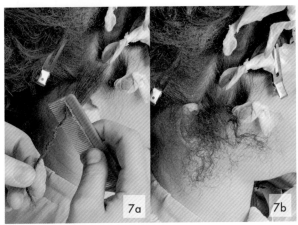

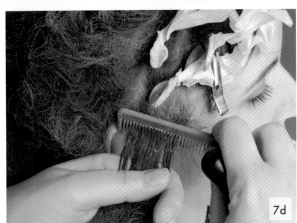

5 ここから、入念な作業が始まります。後ろのほうからパ
　ピヨット・ペーパーをひとつずつはずし、ねじった髪を
　元に戻して、少しポマードと髪粉を付けます。毛の根元
　あたりで髪を逆毛立てます。手を放しても毛が立つよう、
　しっかりと逆毛立てます。うまく立たない場合は、固形
　ポマードを根元に付けます。

6 分かれているカールをワイヤーコームでなじませ、分け
　目が見えないようにします。

7 前髪の最終畝のカールを整えたら、その一つ前の畝に進
　みます。161ページの手順に従い、この部分のパピヨット・
　ペーパーをはずします。最終畝とこの畝の髪を分け目が
　見えなくなるようになじませます。

8 さらにもう一つ前の畝に進み、手順7と同じ作業を繰り
　返します。

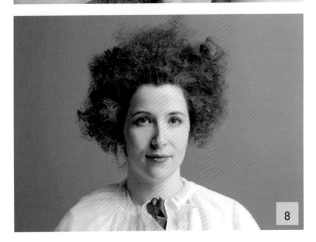

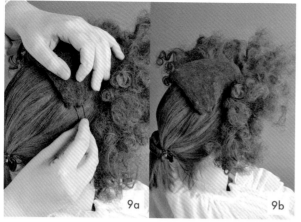

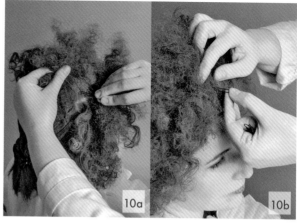

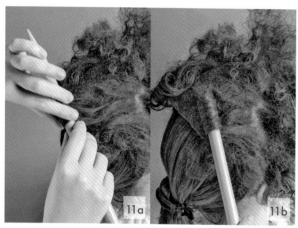

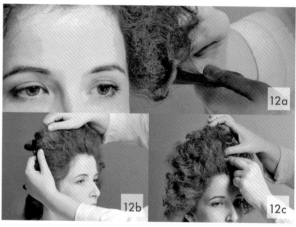

9 前髪を全体的にもう一度ポマードと粉を付けて逆毛立てたら、やりの穂先型ヘアクッションをのせます。のせやすくするため、ふわふわした髪を分け、頭のてっぺんにクッションを置きます。前髪の生え際から約2.5cm後ろに頂点がくるようにし、Uピンをクッションの角に突き刺します。下にある髪をピンで少しすくい、ピン先をクッションに刺し込むと、クッションがしっかりと固定され、ピン先で頭皮を傷つけることもありません。

10 次は、クッションを髪で包みます。まずは三角の横を髪で包んでUピンでとめ、それから頂点を包みますが、そのときに前髪を高く持ち上げ、高さを出しながら後ろに倒し、ピンでクッションにそっととめます。

11 パピヨット・ペーパーでカールを作った前髪の最終畝の髪を束にとり、編み棒に巻き付け、クッションの上を覆うように巻き毛を作ります。いくつか作るだけでもいいですし、やる気満々なら畝を全部巻き毛にしてもいいでしょう。髪が短すぎてクッションの後ろが見えていても大丈夫！　あとでシニヨンや羽飾り、造花、あるいはキャップで隠せます。

12 残っている前髪を逆毛立て、ふんわりとさせながらピンでとめます。

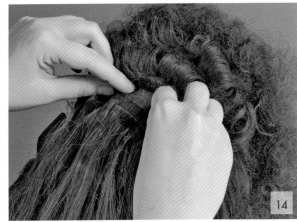

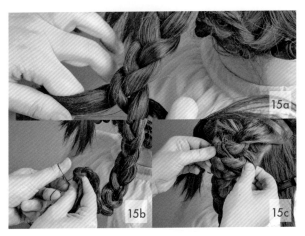

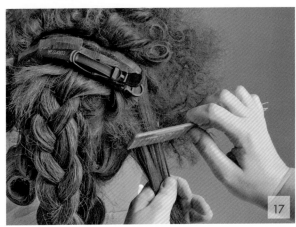

【シニヨンとバックル】

13 後ろの髪を3つに分け、真ん中をピンカールにしてアップにし、頭にヘアピンでとめます。この部分は次のステップでシニヨンで覆います。

14 ロングのヘア・エクステンションにポマードと髪粉を付け、後中央に付けます。

15 ヘア・エクステンションを三つ編みにし、毛先は小さなヘアゴムでとめます。三つ編みの上のほうの髪をつまんで外に少し引っ張りだして幅を広げ、ふんわりさせます。

16 この三つ編みの毛先をアップにし、毛先をシニヨンの上または下に持っていきます（どちらにするかはお好みで）。ここでは、シニヨンで毛先を隠すためと、シニヨンのループが首にかかるようにするため、毛先を下に持っていきました。位置を決めたら、Uピンかヘアピンでとめます。

17 次は、バックルです。上下にバックルを2つ左右の耳の後ろに作ります。耳の後ろの髪を幅8〜10cm、厚みが約1.2cmになるように束にとります。この束にポマードと髪粉を付け、根元から毛先に向けて逆毛立てます。手を離しても髪が横に飛び出すようになるまで逆毛を立てます（見た目がおかしくて、この髪を結うたびに笑ってしまいます！）[22]。

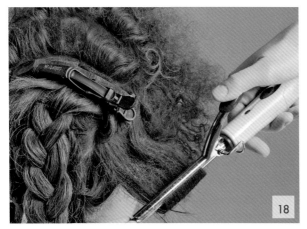

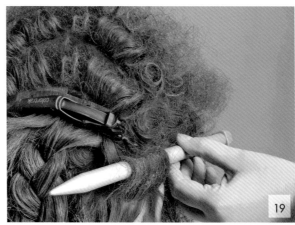

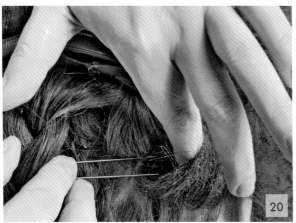

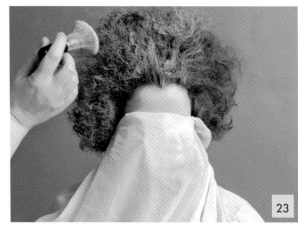

18 直径 1.2cm のヘアアイロンで、毛先を上に向かって巻き、しっかりと髪に熱が通ったと感じたら、アイロンを抜きます。

19 その毛先を編み棒に巻き付け、くしで表面を整えながら、同じ方向で根元まで巻きます。

20 編み棒をそっと抜き、巻いた髪の中に両サイドから長い U ピンを刺します。U ピンを上下に動かし、頭皮側の髪を少しすくいながら刺します。190 ページの図を参考にしてください。

21 下にもバックルを同じように作ります。下のバックルを縦巻きロールにして垂らしたい場合は、根元までではなく、途中まで巻いて編み棒を抜き、縦巻きロールの中に上下からピンを 1 本ずつ刺します。

22 もう一方の耳の後ろにも同じようにバックルを 2 つ作ります。できるだけ左右対称になるようにしてください！

23 最後に髪粉をそっとブラシでなでるように付けます（顔が汚れないように必ず覆います）。ここではマーシャル・パウダー（30 ページ）を使いましたが、ホワイト・ヘアパウダーでもかまいません。

　隠したいところがあれば、リボンや造花、羽根を飾ります。あるいは、可憐なキャップやボンネットをのせるだけでも大丈夫です。さあ、これで市場に出かける用意が整いました！

「ボンネ・ア・ラ・ジャノー」キャップ

　フランスのファッション雑誌『ギャルリー・デ・モード』に 1776 年から 1785 年の間に掲載されたいくつかの絵 [23] と、画家アデライド・ラビーユ＝ギアールが 1785 年に描いた自画像 [24] をもとに、このキャップを作りました。どの絵も、大ぶりで幅の広いキャップに様々なフリルをあしらっていて、てっぺんにはラペットが付いています。ラペットは長い長方形で、レースまたはキャップの共布で作られ、その付け方にもいくつかあり、創造性にあふれています。ここで紹介するキャップの名前は、1783 年のファッション図版 [25] にフランス語で「Bonnet à la Jeannot」と記されていたのをそのまま使っているのですが、新しく図版や雑誌が出るたびに呼称は変わっていきました。このキャップのラペットは、横で折り返し、てっぺんにピンまたはステッチでとめるという、当時流行の付け方にしています。ラペットを付ける位置、幅や長さは個人の好みで決めてもいいですし、ラペットなしでもかまいません。

　ここでは、薄手のコットン・オーガンジーを使っています。軽く、少し透けていますが、はりのある手触りで、洗濯しても縮まずはりを失いません。大ぶりのキャップを作るのにコットン・オーガンジーはもってこいの生地な上、18 世紀にも使われていました。しかし、シルク・オーガンザやしっかりと糊の効いたコットン・ボイル、ハンカチーフ用のリネンなどを用いて、違った雰囲気にするのもいいでしょう。

【材料】
・コットン・オーガンジー、シルク・オーガンザ、コットン・ボイル、
　または薄手のリネン ──1m 角
・シルクまたはコットンの糸
（ギャザー寄せと縫い合わせには 30 番、まつり縫いには 50 番）
・細いリボン ──50cm

【フリルの作り方】
1　サイドと後頭部用のフリルを、型紙に 6mm の縫い代を
　　足してカットします。どちらも端を 3mm ずつ 2 回折り、
　　まつり縫いをします（2.5cm あたり 12 針かそれ以上）。

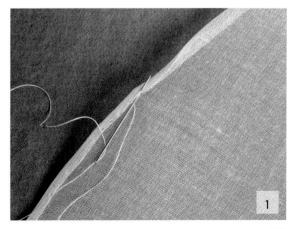

1780年～1783年「ボンネ・ア・ラ・ジャノー」キャップ

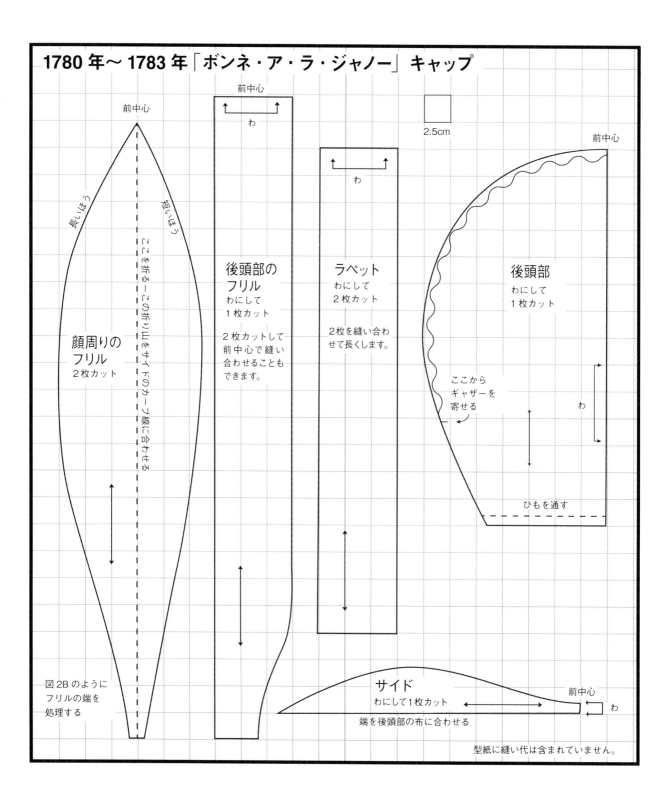

前中心

長いほう

短いほう

ここを折る—この折り山をサイドのカーブ線に合わせる

顔周りの
フリル
2枚カット

図2Bのように
フリルの端を
処理する

前中心

わ

2.5cm

後頭部の
フリル
わにして
1枚カット

2枚カットして
前中心で縫い
合わせること
もできます。

前中心

わ

ラペット
わにして
2枚カット

2枚を縫い合わ
せて長くします。

前中心

後頭部
わにして
1枚カット

ここから
ギャザーを
寄せる

わ

ひもを通す

サイド
わにして1枚カット

前中心

わ

端を後頭部の布に合わせる

型紙に縫い代は含まれていません。

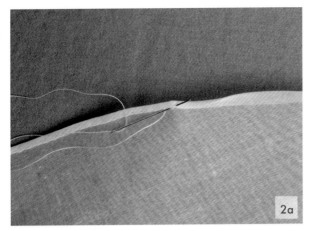

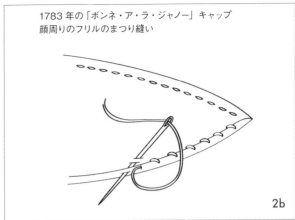

1783年の「ボンネ・ア・ラ・ジャノー」キャップ
顔周りのフリルのまつり縫い

2a

2b

3

4

2 顔周りのフリルも、型紙に縫い代6mmを足してカット
し、同じように3mmずつ折り返してまつり縫いしますが、
半分に折るので注意が必要です。折り山に沿って半分に
折ったときに、端が短いほうが下、長いほうが上になる
ので、図2bのように端を処理し、始末した端の表が同
じ方向に出るようにします。

3 次はラペットの布です。型紙に縫い代1.2cmを足してカッ
トした布端を全部6mm折り返してしつけをかけ、さらに
6mm折り返してまつり縫いをします。ここだけ幅を広く
するのは単に見た目の問題で、透けた感じのある布はこの
ほうが美しく見えます。

4 後頭部のフリルのまっすぐなほうの端にプリーツを入れ、
ひとつずつ待ち針でとめます。サイドのまっすぐなほう
の端と合わせるので、同じ長さになるようにプリーツを
入れます。

5 後頭部のフリルの半分とサイドの半分を中表に重ね、プ
リーツのひだは重なっている布を全部すくいながら、巻
きかがり縫いをします。もう半分も同じ作業を繰り返し
ます。縫い終わっても、まだ布は開かないでください。

5

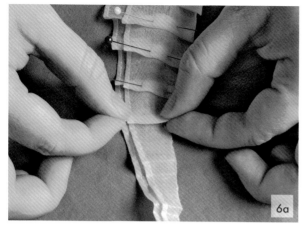

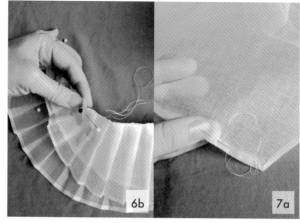

6　顔周りのフリルを2枚とも折れ線に沿って半分に折り、折り山にプリーツを入れます。ここをサイドのカーブ線と合わせるので、フリル1枚がサイドの半分と同じ長さになるようにプリーツを入れます。フリルを1枚ずつサイドと中表に重ね、待ち針でとめ、巻きかがり縫いをします。フリルを2枚とも縫い終えたら、布をそっと引っ張り、開いて平らにします。

【後頭部の作り方】

7　後頭部の布も型紙に1.2cmの縫い代を足してカットし、布端を全部6mm折り返し、しつけをかけます。布を縦半分に折って中心を決め、折り返した下端の少し上に印を付けます。そこへ目打ちで穴を開け、穴の縁を30番の糸（太く、ワックスがかかった糸）で巻きかがり、縫い終わったら、目打ちで穴を広げます。

8　下端の両角にコットンのリボンの両端を返し縫いでしっかりと縫い付けます。目打ちを使って、余ったリボンを穴から引き出します。

9　リボンを包み込むように端を折り返し、細かくまつり縫いをします。リボンを縫い付けないよう注意します。

10 続いて残りの布端も細かくまつり縫いをします（11ペー
ジの「ナロー・ヘム」を参照）。

11 型紙どおりにギャザーを寄せ始める位置に待ち針で印を
付けます。布を縦半分に折り、上中心を決め、ここにも
待ち針で印を付けます。

12 前中心からギャザー寄せの印まで、ざっくりと巻きかがり
縫いをします（2.5cmあたり4〜6針）。糸を引っ張って
ギャザーを寄せ、サイドの布の半分の長さにします。も
う一方にも同じ作業を繰り返します。

13 サイドと後頭部用のフリルを縫い合せた部分を、ギャザー
を入れた後頭部用の端に中表に重ねて待ち針でとめ、中
心で揃えます。2枚一緒に巻きかがり縫いをします。この
とき、プリーツのひだひとつずつに針を通します。縫い
終えたら、2枚を少し引っ張って広げます。

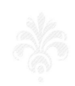

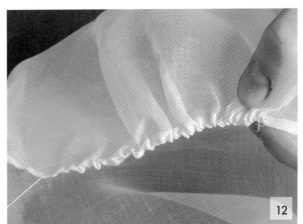

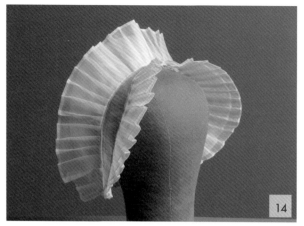

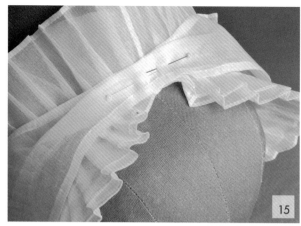

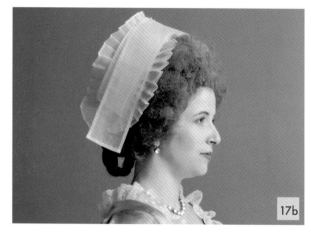

14 必要であれば、後頭部のフリルを上に引っ張りながら整え、前に倒れてこないように、プリーツを全部ステッチでゆるく押さえます。しわをとるため、プリーツのひだもみなアイロンをかけます。必要であれば糊付けをします。

【ラペットを飾る】

15 ラペットの中心をキャップのサイドのてっぺんに合わせ、ひとつタックを入れます。このタックはサイドの幅に合わせて入れ、後ろに倒し、待ち針でとめてから、サイドに縫い付けます。

16 ラペットの端をいったん左右に垂らし、耳のあたりでまた上に折り返します。頭上のタックの位置で再び折り返した左右のラペットを合わせ、残りを耳のほうに垂らします。長すぎる場合は布をカットして調節します。

17 頭に着けたときに左右対称になっていることを確認し、ずれないようにピンをとめるか、ループの内側から軽くステッチでとめます。このとき、写真17aのように少し角度を付けて折り返し、顔にラペットがかからないようにします。どれくらいの角度を付ければよいのかは人によって違うので、いろいろと試してから固定してください。ラペットが顔にかからないようにするために、他の箇所にもピンをとめたり、ステッチで押さえたほうがいい場合もあるかもしれません。

1780年代 黒いシルクのボンネット

　18世紀後半には、庶民もおしゃれな貴族も、女性たちはこのようなボンネットをかぶっていました。ブリムや後頭部の形、サイズにはいろいろなバリエーションがあり、どんなときにもかぶれて、「何にでも合わせられる」ため、クローゼットには一つ置いておきたいアイテムでした。ここでは黒のシルク・タフタを使っています。様々な史料や絵を調べると[26]、黒以外の色もあるのですが、いちばん一般的なのは黒でした[27]。厚手の黒のシルク・タフタを使うことをお勧めしますが、もう少し薄手のものを使うなら、ここでもそうしているように、コットン・オーガンジーを裏打ちに使うといいでしょう。また、梳毛ウールなら庶民らしい雰囲気を出せるはずです[28]。

【材料】
・黒のシルク・タフタ —— 1m角
・オプション：裏打ち用のコットン・オーガンジー —— 60cm角
・シルク糸　まつり縫い用に50番、縫い合わせ用に30番
・1.2cm幅のシルクのリボン（黒）—— 61cm
・折り曲げやすい厚みのある大きな厚紙 —— 1枚
・仕上げ用のアクリルスプレー

【後頭部】

1　ここで使うタフタはやわらかな手触りなので、コットン・オーガンジーで裏打ちし、ボンネットがおしゃれにふっくらするようにします。まず、型紙に縫い代1.2cmを足して表地と裏地をカットします。表地のタフタと裏地のオーガンジーのカーブ線の縫い代をそれぞれ折り返し、外表に重ねてしつけをかけます。下端は切りっぱなしにしておきます。表地のタフタを上にして星止めをします。これで後頭部の布は1枚にまとまりました。

2　下端を6mm折り返し、しつけをかけます。

3　後頭部の布を縦半分に折り、下端の中心を決め、6mm折り返した少し上に目打ちで穴を開けます。穴の縁をワックスのかかった30番のシルク糸で巻きかがり、縫い終わったら、目打ちで穴を広げます。

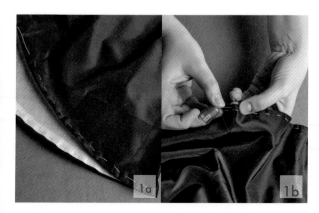

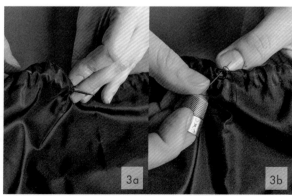

1780年代　黒いシルクのボンネット

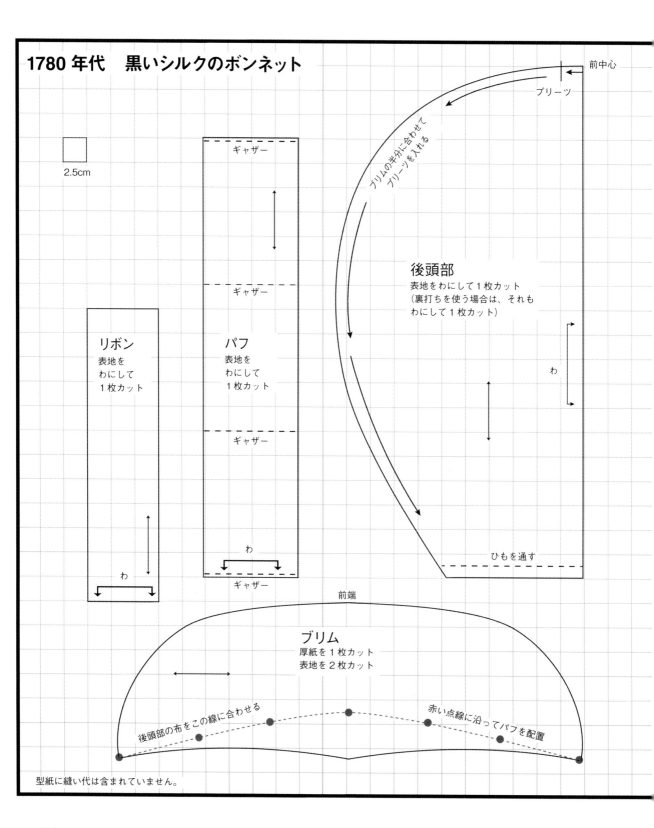

2.5cm

ギャザー

ギャザー

リボン
表地を
わにして
1枚カット

パフ
表地を
わにして
1枚カット

ギャザー

わ

ギャザー

前中心

プリーツ

ブリムの半分に合わせて
プリーツを入れる

後頭部
表地をわにして1枚カット
（裏打ちを使う場合は、それも
わにして1枚カット）

わ

ひもを通す

前端

ブリム
厚紙を1枚カット
表地を2枚カット

後頭部の布をこの線に合わせる

赤い点線に沿ってパフを配置

型紙に縫い代は含まれていません。

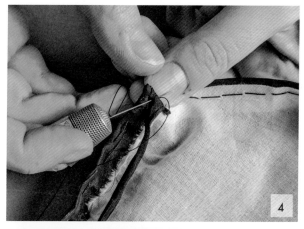

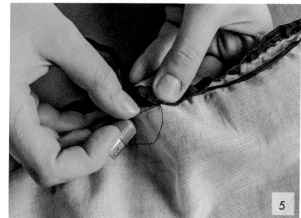

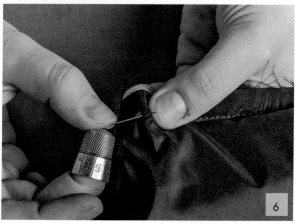

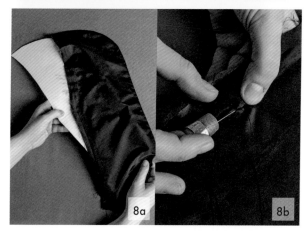

4 　下端の両角に黒いリボンの両端を返し縫いでしっかりと縫
　　い付けます。目打ちを使って、リボンを穴から引き出します。

5 　リボンを包み込むように下端を折り返し、細かくまつり縫い
　　をします。リボンを縫い付けないよう、注意してください。

6 　次はブリムです。型紙に縫い代 1.2cm を足して、表地（タ
　　フタ）でブリムの布を 2 枚カットします。前端（カーブ
　　している所）を 2 枚中表に重ね、返し縫いで縫い合わせ
　　ます（2.5cm あたり 6 〜 8 針）。後端は縫わずに開けて
　　おきます。カーブ部分の縫い代にいくつか切り込みを入
　　れ、布を表に返し、アイロンで縫い目を押さえます。

7 　厚紙をブリムの型紙に沿ってカットし、厚紙の表と裏に
　　アクリルのスプレーをたっぷりとかけます。しばらく置
　　いて乾かします。

8 　乾いた厚紙を手順 6 で縫ったタフタの中に入れます。厚
　　紙が端までしっかりと届くまで押し込んだら、厚紙が動
　　かないように、ぴったりと縫い代の部分を待ち針でとめ、
　　布の表側から入れ口の部分を返し縫いで縫い合わせます
　　（2.5cm あたり 6 〜 8 針）。

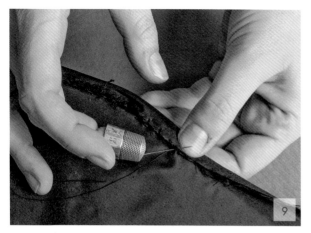

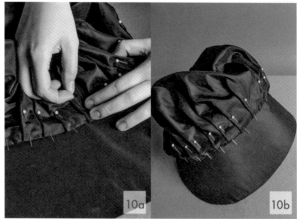

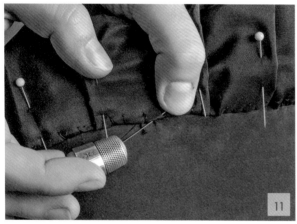

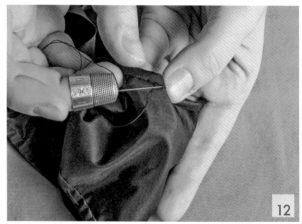

9 厚紙を入れたブリムの切りっぱなしの端を、厚紙に沿って表側に倒し、ざっくりとしつけをかけて押さえます。この部分は後頭部の布を付けると見えなくなります。

【後頭部とブリムの布を縫い合わせる】

10 後頭部の布を縦半分に折り、上端の中心を決めます。これをブリムの後頭部と合わせる線の中心と合わせます。中心に約5cm幅のボックスプリーツを作り、その左右に同じ方向にプリーツを入れていきます。プリーツは後頭部の布がブリムにぴったりと収まり、きれいに見えるように目分量で調整します。

11 プリーツの位置を決めたら、待ち針でとめます。指ぬきをはめ、重なっている布を全部すくいながら、プリーツごとに3、4針のざっくりとしたステッチで縫います。あとでパフで隠れるので、きれいに縫う必要はありません。

【パフとリボン】

12 表地でパフとリボンを縫い代1.2cm足してカットします。パフの布端を全部6mm折り返してしつけをかけ、さらに6mm折り返し、まつり縫いをします（2.5cmあたり6～8針）。

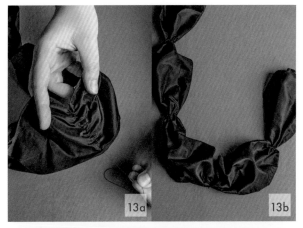

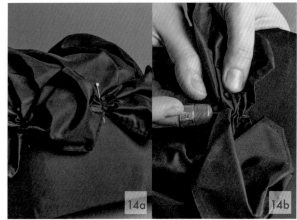

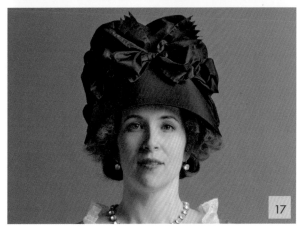

13 型紙に従って、15cm おきにギャザー寄せの印を付けます。
印の上を細かくなみ縫いし（2.5cm あたり 8 〜 10 針）、
糸を引っ張り、玉止めします。

14 パフを半分に折って中心を決め、ボンネットの前中心と合
わせます。残りのパフは左右に均等に広げながら、後頭部
とブリムの布の縫い目を隠します。ギャザーを寄せたとこ
ろをボンネットに縫い付けます。少々退屈な作業ですが我
慢。縫うときは指ぬきを使いましょう！

15 リボンの布の長いほうの端を 6mm 折り返し、しつけを
かけます。さらに 6mm 折り返してまつり縫いをします
（2.5cm あたり 6 〜 8 針）。

16 リボンの短いほうの端をジグザグにカットし、蝶結びにし
ます。蝶結びの代わりに、4 ループ（198 ページ）または
5 ループ（206 ページ）の花飾りを作って付けるのもいい
でしょう。これをボンネットの前中心に返し縫いで縫い付
けます。私たちは少し遊んで、蝶結びのテールを上向きに
してみました。

17 このボンネットは非常に大きく、1780 年代のふわふわ
とした丸みのある髪の上にかぶるためにデザインされて
います。もう少し低く結った髪の上にかぶる場合や、庶
民らしく見せたい場合は、ボンネットのサイズを調整し
てください。

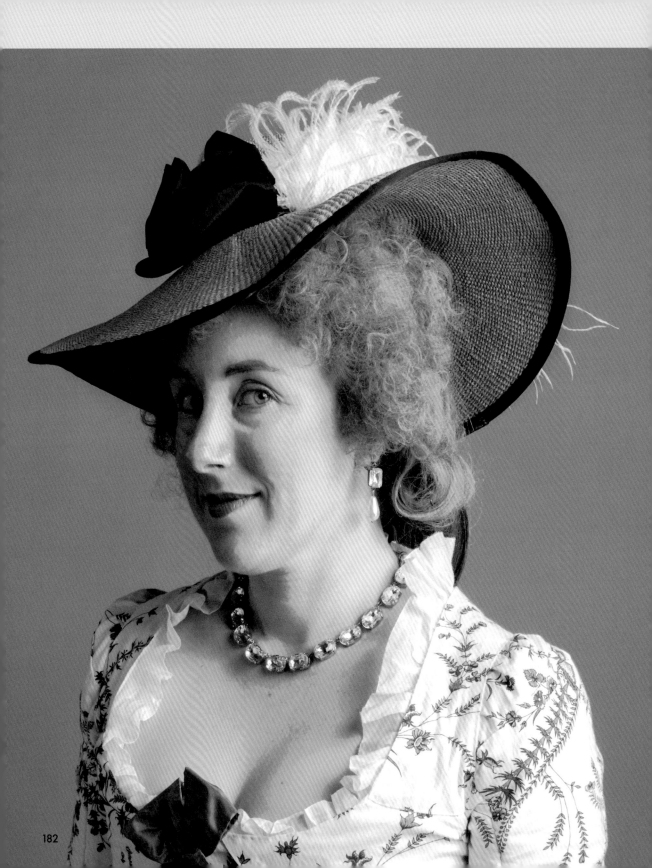

第 11 章

1785 年〜 1790 年
コワフュール・アメリケーヌ・デュシェス

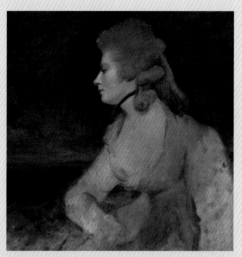

『ロビンソン夫人』(1784 年) ／ジョシュア・レイノルズ卿
王立芸術院　1723 〜 1792 年、イェール大学英国美術研究
センター　ポール・メロン・コレクション　B1981.25.520

　1780 年代後半のヘアスタイルは、その前の 10 年間に流行った縮れ毛のヘアスタイルと大きくは変わりません。強いて言えば、巻き毛のサイズが大きくなっている点が違うところでしょうか。1780 年代前半に人気のあった縮れ毛は、後半には廃れたようです [1]。1780 年代の終わりに出版された 2 冊の髪結いの手引き書を比べると、巻き毛のテクニックはほぼ同じで、巻き毛のタイプに違いがあるだけのようです。

　また、1780 年代後半のファッション図版や風刺画を調べると、シニヨンが変化し、髪を後ろに「長く垂らしている」のがわかります [2]。それ以前、シニヨンは三つ編みにするか、ストレートのまま髪を持ち上げてループを作っていました。ところが 1780 年代後半になると、メトロポリタン美術館収蔵の肖像画「座っている女の後姿」[3] にあるように、後ろの長い髪をリボンで結んだだけにしたり、巻き毛にして後ろに垂らしたりするようになります。

　ここでは、髪を「子どものように」短く切ると、髪を結うのがどれほど楽になるのか、またこの髪型の最終仕上げにどういった効果をもたらすのかを知るために、モデルのローレンの髪をカットしています。このヘアカットは現代では極端だと考えられるものかもしれません。髪結いの手引き書『プロカコスモス』には、前髪をわずか 1.2cm の長さにカットし、レイヤーの入った横の髪でクッションを包み込み、その回りにカールした髪を散らしてクッションを隠すようにと書かれています [4]。ローレンはそこまでする勇気がなかったため、眉のところで前髪をカットし、そのままでは少し長すぎるということで、カールしてふんわりさせました。

　1780 年代後半のヘッドドレスは大ぶりで、遊び心たっぷりです。この章では、シンプルな麦わら帽子を当時流行ったおしゃれな形に作り替える方法を紹介します（200 ページ）。そして、ふんわり透明感のあるシルク・オーガンザをシルク・サテンのリボンと花飾りであしらった、まるでお菓子のようなキャップの作り方を紹介します（193 ページ）。どちらもおしゃれな髪型をすてきに演出してくれる帽子です。

1785 年～1790 年　トッツィー・ロール型ヘアクッション

2.5cm

布にゆとりを持たせながら
縫うか、プリーツを入れる

ステッチ

ステッチ

底の布
1枚カット

上の布
1枚カット

クッションの出来上がりの長
さは、頭の耳から耳までの長
さになります。

ステッチ

ステッチ

布にゆとりを持たせながら
縫うか、プリーツを入れる

型紙に縫い代は含まれていません。

トッツィー・ロール型ヘアクッション

　　1780年代の縮れ毛ヘアは、そのままでも野趣があるので簡単なのですが、髪型をおしゃれに維持し、その上に、大ぶりですてきな「ゲインズバラ帽」をかぶるには、しっかりとした土台になるものを下に入れる必要があります。モデルのローレンの髪を1785年風の髪に結うため、「トッツィー・ロール型」のクッションを作りました。デザインはシンプルですが、頭の上に十分なボリュームを出すことができ、縮れた前髪をそれに「立て掛ける」ように結います。より豪華な雰囲気にしたければ、クッションの型紙を大きめにします。その場合も、高さよりも幅が広いシルエットを維持しましょう。

【材料】
- ウールニットの生地（髪粉を付けた髪に近い色）——40cm角
- シルク糸（布に合わせた色） 30番
- 馬の毛、コルク粒、羊毛などの詰め物

【作り方】

1 型紙に縫い代1.2cmを足して、上と底の生地をカットします。型紙どおりに布に印を付けます。上の布と底の布を中表に重ね、待ち針でとめます。長いほうの端に約6cmの開け口を残し、周りを返し縫いで縫い合わせます。

2 布を表に返し、詰め物を詰めます。

3 開け口の縫い代を中に折り込み、巻きかがり縫いで閉じます。

4 型紙の点線の上を返し縫いで縫います。布2枚と詰め物全部を針で突き刺しながら縫います。

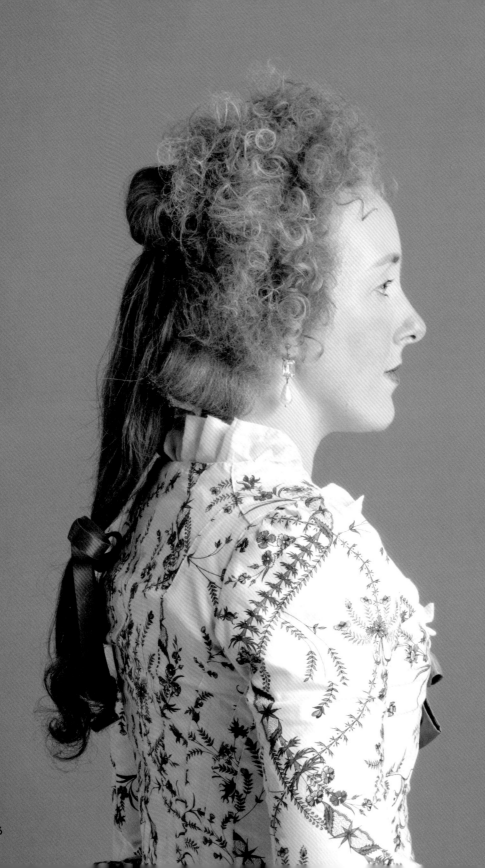

コワフュール・アメリケーヌ・デュシェス
──アメリカ人公爵夫人風 トッツィー・ロール型ヘアクッションを使った髪型──

レベル：初級から中級
長　　さ：前髪は眉毛の上くらい、後ろは肩にかかるくらいの髪がお勧め。
　　　　　肩を超えるロングヘアにはお勧めしません。

　人気のあったカーリーヘアは、1780年代後半に進化しました。ここでは髪の結い方を紹介します。巻き毛を作るにはいろいろな方法があり、ここでは、髪を湿らせて巻き毛を作る現代の方法を取り入れていますが、パピヨット・ペーパーで髪を包む方法（210ページ）でもまったく問題はありません。また、髪を短く切ると、結うのがどれほど楽になるのか、この髪型の最終仕上げにどういった効果をもたらすのかを知るために、モデルのローレンの髪を短くカットしています。カットすることはやや本格的過ぎてためらう人がほとんどだとは思いますが、前髪があって、顔の周りにレイヤーを入れた髪でも結うことができますし、巻き毛のトゥーペ・エクステンション（41ページ）を利用して結うことも可能です。これまで紹介してきたヘアスタイルと同じように、このスタイルでもヘアクッションを使います[5]。このクッションは、髪をピンでとめて固定するだけでなく、完璧に決めた髪がキャップやボンネットなどの帽子の重みでくずれないよう、帽子の支えとしても重要なのです。

【材料】
- ベーシック・ポマード（作り方は20ページ）
- 細いスポンジカーラー
- ヘアドライヤー
- 大判のハンカチ
- テールコーム（柄が細長いタイプ）
- 太いパウダーブラシ
- ホワイト・ヘアパウダー（作り方は28ページ）
- ワニクリップ
- ヘアピン
- 逆毛用コーム（柄がワイヤーコームになっているもの）

- トッツィー・ロール型ヘアクッション（作り方は185ページ）
- Uピン（大と小）
- 固形ポマード（作り方は22ページ）
- 直径1.2cmのヘアアイロン
- 直径2.5cmの編み棒
- ヘア・エクステンション（あれば）
- バックルとシニヨンの付け毛
 （あれば。作り方は45ページと40ページ）
- 小さなヘアゴム
- リボン

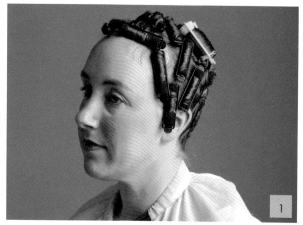

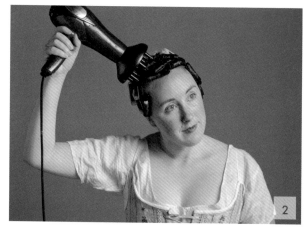

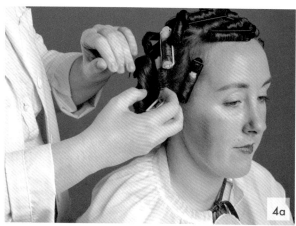

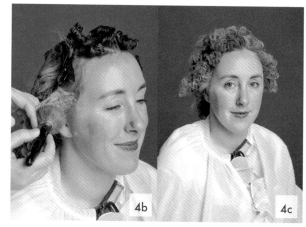

【前日にポマードを付けて髪を巻く】

1 この髪型を結う前日に、髪にポマードを塗って濡らします。18世紀に忠実なテクニックではありませんが、イベント当時の朝にスタイリングにかける時間を短縮できます。まず、ほんの少し湿らせた髪にポマードを付け、髪を2.5cmの束にとり、細いスポンジカーラーに巻き付けます。巻くのは前髪から頭のてっぺんまでで、左右は耳から耳までです。後ろの髪はそのまままっすぐにしておきます。

2 ヘアドライヤーにディフューザーを付け、カーラーを巻いた髪に熱い風をまんべんなく吹き付けます。または、すっぽりかぶるタイプのドライヤーを「温」設定にし、約20分かけて髪を乾かします（やけどしないように注意！）。どちらの方法でも、ポマードを温めて髪を乾かしてくれますし、何より髪がうまく巻けます。パピヨット・ペーパーで髪を包む代わりに、このテクニックを使っていますが、どちらも原理は同じです。

3 カーラーがはずれないよう、頭を大判のハンカチで巻いて寝ます。朝になったら、カーラーを1つそっとはずし、髪が乾いているかどうかを確かめます。ポマードを付けているのでべたつきはあっても、冷たく濡れていてはいけません。まだ湿っているなら、ディフューザーを付けたヘアドライヤーか、頭にかぶるタイプのドライヤーで髪を乾かします。

【髪の前面を縮らせる】

4 カーラーをはずします。指で髪の束を引き裂くように分け、髪が乾いてふわっとした感じになるまで、たっぷりと髪粉を付けます。

5 次に、耳から耳まで線を引くように髪を前後に分けます。前髪はじゃまにならないようクリップでとめ、後ろにたっぷりとボリュームを残します。また、トゥーペ用に、頭のてっぺんで、髪を巻いた部分とそうでない部分に分けます。

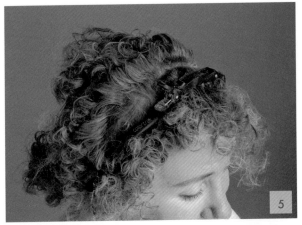

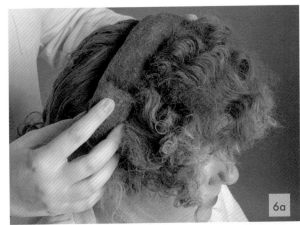

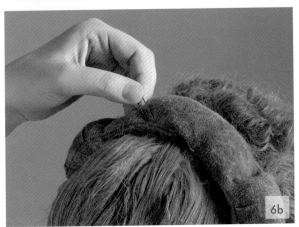

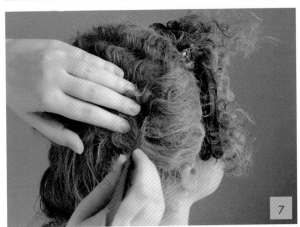

6 トゥーペ用の髪を逆毛立て、前に倒します。トッツィー・ロール型クッションを髪を前後に分けたラインのすぐ前に置きます。クッションの両端は耳のすぐ後ろにくるようにし、Uピンでしっかりと固定します。

7 手順6で逆毛を立てたトゥーペ用の髪を後ろに倒し、クッションを完全に包み込むよう、髪をふわっとさせて均等にならします。髪をクッションの後ろにUピンでとめます。この「ふくらみ」が髪型全体を支えるだけでなく、キャップや帽子をかぶるときも、髪をくずさないようにするのです。

8 次は、前髪を逆立て、コームの柄でふんわりさせます。ポマードで「濡れた」ように見える箇所があれば、髪粉をさらに付けます。顔にかかっている髪があれば、Uピンでそっとつまみ上げます。前や横の髪が顔や額にかからないよう後ろに流してください。目標はデヴォンシャー公爵夫人のような髪。決して、コメディーアニメ『ザ・シンプソンズ』のクラスティーのような髪にならないようにしましょう。

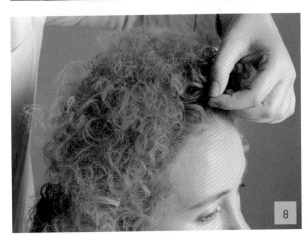

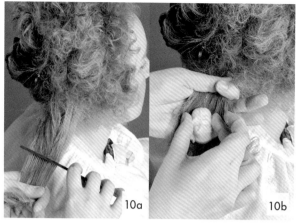

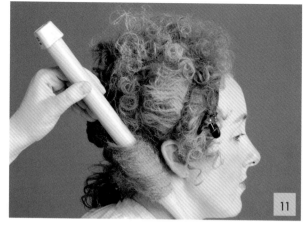

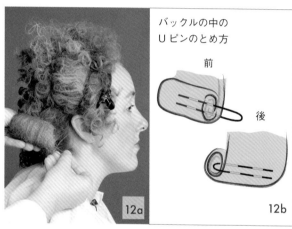

バックルの中の
Uピンのとめ方

前

後

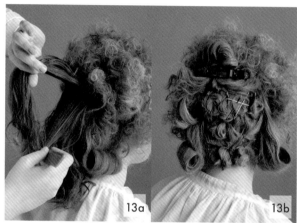

【バックルとシニヨン】

9 後ろの髪を3つに分けますが、真ん中は多め、左右はかなり少なくします。左右のバックル用に髪をたっぷりとっておく必要はありません。真ん中の髪はじゃまにならないようクリップでとめておきます。

10 左右のバックル用に分けた髪に上からくしをあて、毛先から根元に向けて逆立てます。必要であれば、もっとポマードや固形ポマード、髪粉を付けて、さらに逆毛を立て、手を放しても触手のように髪が立つようにします。

11 カール用のヘアアイロンで毛先を数センチほど外巻きにします。ヘアアイロンをそっと抜き、毛先を編み棒に巻き付け、バックルの角度と位置を決め、根元に向かって巻きます。

12 編み棒をそっと抜き、巻き毛の中に指を入れ、後ろをつまみます。長いUピンをまずは巻き毛の後ろ側に刺し、縫うようにピンを何度か上下させながら、奥までしっかりと突き刺します。バックルの表側にも同じようにしてピンを刺します。ピンはできるだけ巻き毛と水平に刺します。

13 地毛でシニヨンを作る場合は、最低限、肩甲骨に届く長さが必要です。ヘア・エクステンションを使う場合は、手順9で分けた真ん中の髪の上のほうを少し分けておき、じゃまにならないようクリップでとめます。残りの髪を少しずつ分け、頭にぴったりとくっつくようにピンカールにしておきます。この部分はきれいに見せる必要はありません。ピンカールがくずれないようにしっかりと固定できれば十分です。

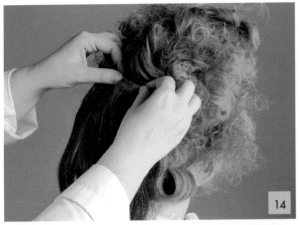

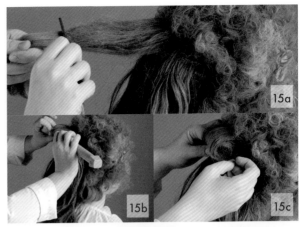

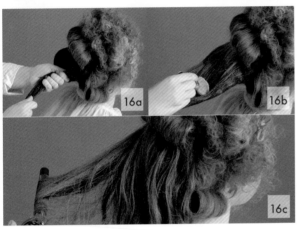

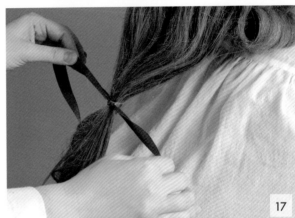

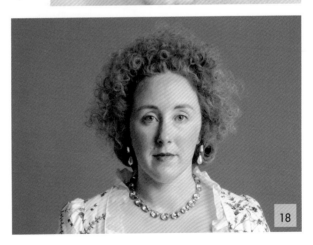

14 ピンカールした部分のすぐ上に、ヘア・エクステンション
を付けます。このエクステンションでピンカールは隠れま
す。次は、手順13で分けておいた髪でエクステンション
の根元を隠します。

15 この髪を2、3束に分け、それぞれを逆毛立て、編み棒を使っ
て内巻きにします。エクステンションの根元を隠しながら、
Uピンで髪をとめます。

16 シニヨンのエクステンションに毛先までしっかりとポマードと
髪粉を付け、カール用のヘアアイロンで毛先を巻きます。

17 毛先から3分の1のところをヘアゴムで結び、その上を
きれいなリボンで結びます。ここでは、シニヨンをこの状
態で後ろに垂らしておきましたが、ループを作ったり（101
ページ）、三つ編みにしたり（79ページ）など自由にアレ
ンジしてください。

18 これで完成です！　1780年代後半の愛らしいふわふわの髪
型が出来ました！　いつものように、これを基本形にして、
バックルを増やしたり、シニヨンをリボンで結ばずにそのま
ま長く垂らしたりと、いろいろとアレンジしてみてください。

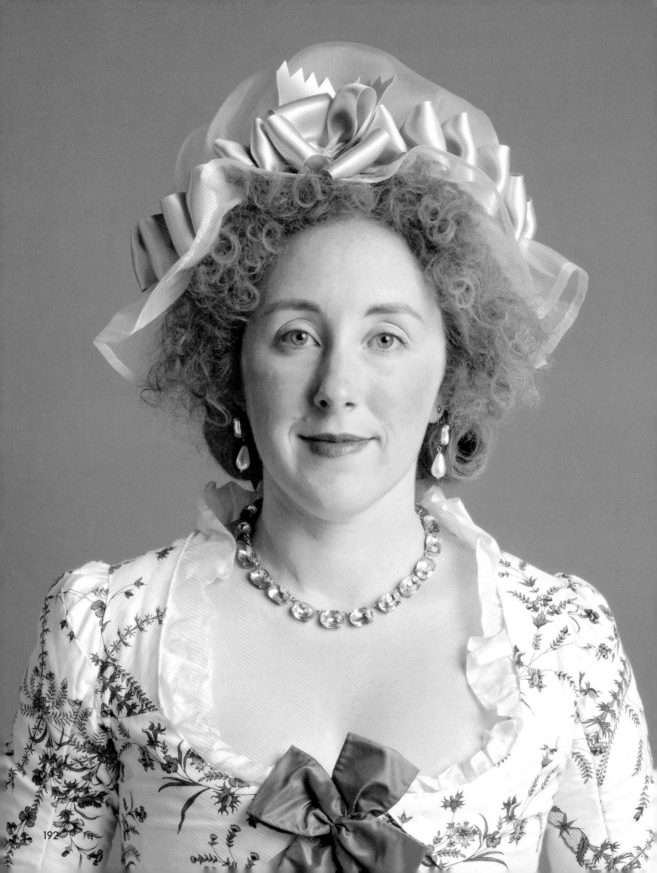

「ボンネ・ア・ラ・メデューズ」キャップ[6]

　1780年代後半の髪型はどんどんと横に広がってカーリーヘアになり、それに合わせて流行するキャップも大ぶりになっていきます。装飾を凝らしたキャップは、ボリュームたっぷりに結った髪の上に飾りとしてかぶるようにデザインされ、顔を隠したりするものではありませんでした。ここでは、当時一般的だったスタイルのキャップを紹介します。作りはシンプルで、リボンをたっぷりと付けているので、1791年にエリザベート=ルイーズ・ヴィジェ=ルブランが描いた肖像画の中で、マダム・アデライードやマダム・ヴィクトワールがかぶっているキャップ[7]や、アデライード・ラビーユ=ギアールが描いたいくつかの肖像画[8]に見られるキャップに似た、印象的なスタイルになっています。

【材料】

- シルク・オーガンザ ——90cm幅×50cm
- シルク糸（白）50番
- シルク糸（白）30番
- 3mm幅の細いリボンかコットンテープ ——30cm
- 5cm幅のシルクのリボン ——1m
- シルク糸（リボンに合わせた色）30番

【後頭部の布】

1　後頭部の型紙に縫い代1.2cm足して布をカットします。後頭部の布の端を全部6mm折り返し、まつり縫いをします。布を縦半分に折って、下端の中心を決め、印を付けます。目打ちで穴を開け、穴の縁を30番のワックスのかかった糸で巻きかがり、縫い終わったら、目打ちで穴を広げます。

2　下端の両角に細いリボンを返し縫いで縫い付け、目打ちで穴からリボンを引き出します。

1785年〜1790年「ボンネット・ア・ラ・メデューズ」キャップ

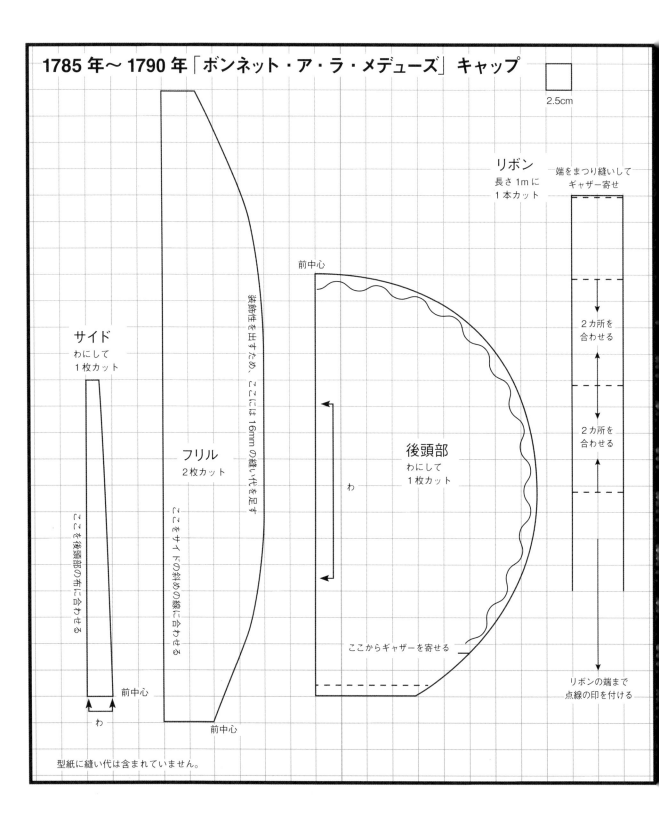

2.5cm

リボン
長さ1mに
1本カット

端をまつり縫いして
ギャザー寄せ

2カ所を
合わせる

2カ所を
合わせる

サイド
わにして
1枚カット

装飾性を出すため、ここには16mmの縫い代を足す

前中心

フリル
2枚カット

わ

後頭部
わにして
1枚カット

ここを後頭部の布に合わせる

ここをサイドの斜めの線に合わせる

ここからギャザーを寄せる

前中心

前中心

わ

前中心

リボンの端まで
点線の印を付ける

型紙に縫い代は含まれていません。

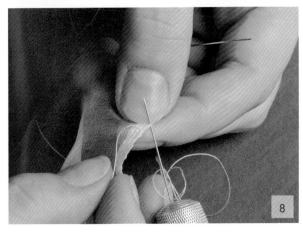

3 細いリボンを包み込むように下端を折り返し、細かくまつり縫いをします。リボンを縫い付けないように注意してください。11ページの方法で、後頭部の布端を全部細かくまつり縫いをします。

4 型紙どおり、ギャザーを寄せはじめる位置に、左右とも待ち針で印を付けます。布を縦半分に折って中心を決め、そこにも待ち針で印を付けます。片側ずつ、下から前中心に向かってざっくりと巻きかがり縫いをします（2.5cmあたり4～6針）。2本の糸はまだ切りません。

【サイドとフリルの準備】

5 サイドの型紙に縫い代8mmを足して布をカットします。サイドの布端を全部6mm折り返し、しつけをかけます。それをさらに3mmに折り、細かくまつり縫いをします。

6 フリルの型紙のカーブしている端に1.6cm、そのほかの端に8mmの縫い代を足して布を2枚カットします。フリルの布端を全部6mm折り返し、しつけをかけます。カーブしているほうの端をさらに1cm折り返し、細かくまつり縫いをします。

7 残りの3つの端は、先に6mm折り返した部分を半分（3mm）に折り、細かくまつり縫いをします。

8 まっすぐな端をざっくりと巻きかがり縫いします（2枚とも）。

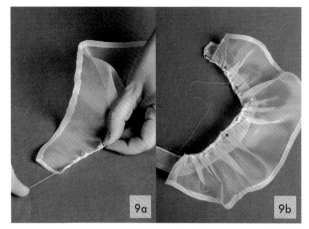

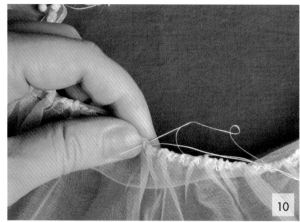

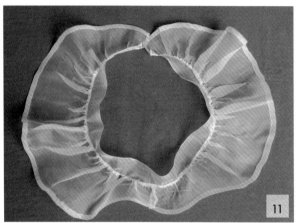

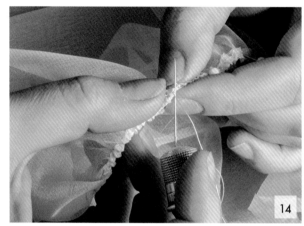

【フリルをサイドと縫い合わせる】

9 手順8で巻きかがり縫いした糸を引っ張ってギャザーを寄せます。2枚のフリルを別々に、サイドの角度がついているほうの端と中表に重ね、ギャザーを均等に揃えながら待ち針でとめていきます。

10 フリルとサイドの布を2枚一緒に巻きかがり縫いします。ギャザーの山をひとつずつ針で刺しながら縫います。少々手間はかかりますが、忍耐強くいきましょう! 2枚のフリルは縫い合わせません。

11 フリルとサイドの布をそっと引っ張りながら開き、アイロンで押さえます。

【後頭部の布とサイドを縫い合わせる】

12 後頭部の布の、手順4で巻きかがり縫いした糸を引っ張ってギャザーを寄せます。

13 後頭部の布の中心を、サイドのまっすぐな端の中心を合わせてから、サイドの半分の長さに合わせます。ギャザーを均等にして待ち針でとめます。もう一方にも同じ作業を繰り返します。

14 ギャザーを寄せた後頭部の布と、サイドのまっすぐな端を中表に重ね、2枚一緒に巻きかがり縫いします。ギャザーの山をひとつずつ針で刺しながら縫います。2枚の布をそっと引っ張りながら開き、アイロンで押さえます。

【ループのリボン】

15 5cm幅のシルクのリボンを1mにカットし、両端をまつり縫いして、ほつれないようにします。

16 型紙の点線をリボンに写し取ります。つまり、リボンの両端を8cm残し、真ん中を8等分（約10cm間隔）して印を付けます。

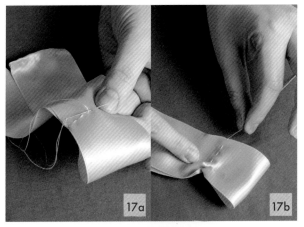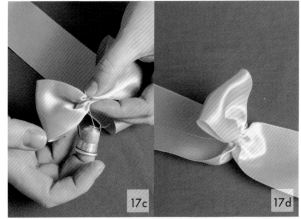

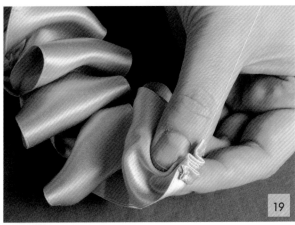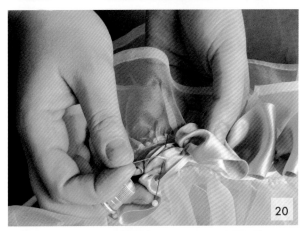

17 リボンの一方の端からループを作りはじめます。型紙にあるように、1つ目と2つ目の点線を寄せ合わせ、最初のループを作ります。印をなみ縫いで縫い合わせ、糸を引っ張ってギャザーを寄せます。1目返し縫いをしてギャザーを固定し、糸を切ります。

18 3つ目と4つ目の点線を同じように寄せ合わせてループを作ります。リボンの端まで同じ作業を繰り返します。

19 リボンの端をそれぞれなみ縫いし、糸を引っ張ってギャザーを寄せ、1目返し縫いをしてギャザーを固定し、糸を切ります。

20 このリボンをキャップのサイドにぐるっと巻き、待ち針でとめます。キャップの裏側から、リボンのどちらかの端をサイドに返し縫いで縫い付けます。糸を切り、次はその隣のループを縫い付けます。同じ要領で残りのループもサイドに縫い付けていきます。

21 前中心に同じリボンで作った花飾りを付けます。4ループの花飾り（198ページ）か、5ループの花飾り（206ページ）を作り、テールはジグザグにカットします。

　この透明感のある布に美しいリボンをあしらったキャップは、髪をおしゃれに演出してくれますし、1790年代の衣装にも合わせられます。

4ループのリボンの花飾

この本では、様々なキャップや帽子を飾るため、リボンでたくさんの花飾りを作ります。ここにある作り方を参考にして、何にでも合わせられるこの飾りを作りましょう。

【材料】
・5cm幅のシルクのリボン
　または共布（表布と同じ布）で作ったリボン ——50cm
・シルク糸　50番

【作り方】

1 リボンを約15cmの長さに2本カットします。

2 それぞれをわにして縫い合わせ、縫い代を割ってアイロンで押さえます。リボンを表に返し、先ほど割った縫い代の縫い目近くをなみ縫いします。

3 糸を切らずに、ループの反対側もなみ縫いし、糸を引っ張ってギャザーを寄せます。

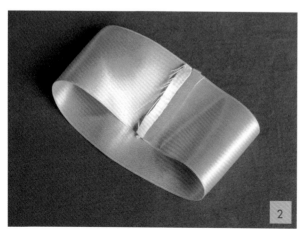

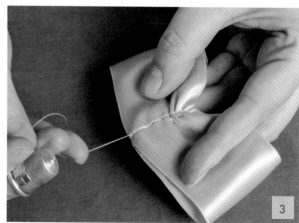

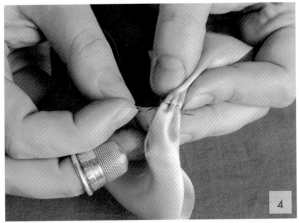

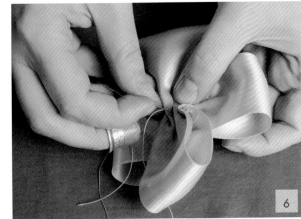

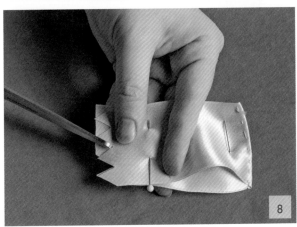

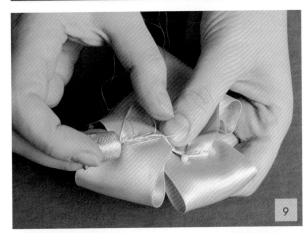

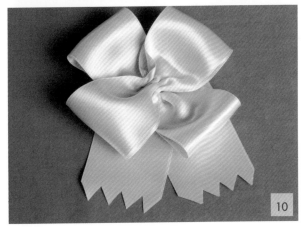

4 まだ糸は切らず、ギャザー部分に針を何度か突き刺して
　 ギャザーを固定し、玉止めして糸を切ります。

5 2本目のリボンも同じようにします。

6 蝶々にしたリボンを十字に2つ重ね、中心に針を通し、
　 ステッチで固定します。

7 リボンのテールを作ります。約20cmにカットしたリボ
　 ンを、45度から60度くらいの角度を付けてV字に折り
　 ます。折り目をなみ縫いで固定します。

8 リボンの端を斜めかジグザグにカットします。

9 テールの上に十字にしたリボンを重ね、縫い目が表に出
　 ないように、裏側からステッチで固定します。

10 これで完成です。帽子やキャップ、ガウンに付けるときは、
　 ピンでとめるか、縫い付けます。幅が5cm未満のリボン
　 を使う場合は短くカット、幅が5cmを超えるリボンを使
　 う場合はもっと長くカットしてください。

1780 年代風のゲインズバラ帽に麦わら帽子をリメイク

　1780 年代は田園散策時に着るようなドレス [9] に人気が出て、つば（ブリム）の広い麦わら帽子が流行しました。これは、画家トマス・ゲインズバラの名前をとり、現代では「ゲインズバラ帽」という名前で知られています。数多くの作品を残したゲインズバラは、作品の中にすてきな帽子をいくつも描いていて、つばがとても広くてクラウンが浅いものや、クラウンが非常に深く、つばが反り返ったものなど、あらゆる形や大きさの帽子が描かれています。帽子の飾りは、シンプルなものもあれば豪華なものもありましたが、黒いパイピング（縁取り）をほどこし、黒か白のオーストリッチの羽根をたっぷりと飾ることが多かったようです [10]。

　ここでは、普通の麦わら帽子のクラウンの形を作り変え、ブリムの端にワイヤーを入れ、田園風景に溶け込むおしゃれな帽子を作ります。アイロンでスチームをかけられる素材の帽子なら、薄手のフェルト帽でも形を変えて 1780 年代風の帽子にリメイクできるため、ここで紹介するテクニックを参考にしてください。

【材料】
- ブリム込みで直径 38cm の本物の麦わら帽子
- 直径 15 〜 18cm の植木鉢
- 麦わら帽子を整えるための紐または強度のあるゴム
- スチームアイロン
- 18 ゲージ（直径約 1mm）の帽子用ワイヤー　——1.5m
- シルク糸（麦わら帽子に合わせた色）30 番
- 薄手のコットン・モスリン　——25cm 角
- 2.5cm 幅のシルクのリボン　——1.5m
- シルク糸（リボンに合わせた色）50 番
- 薄手のコットン（裏地）
　　——クラウンのサイズによる。ここでは 50 × 8cm
- 3mm 幅のツイル・テープ（綾織の細いテープ）——51cm
- 5 〜 8cm 幅の既製のシルクのリボン　——51cm
　（またはリボンを作る場合は、シルク・タフタ
　25cm つなぎ合わせて長さ 51cm ×幅 10 〜 15cm）
- 白いオーストリッチの羽根　2、3 本

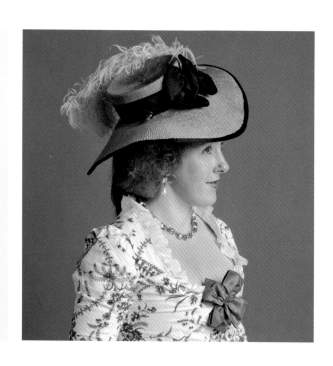

1

3

4

5

【帽子の形を変える】

1 ここでは手持ちの麦わら帽子の形を変えます。本物の麦わらで出来た帽子でないと、スチームをあてて形を変えることはできないので、帽子の素材を必ず確認してください。飾りや帽子の内側に付いている布テープやタグ、糊などはすべて取り除きます。

2 シンクかバケツに水を張り、そこへ何も付いていない状態の帽子を浸け、クラウンの形を「戻し」ます [11]。帽子が水を十分に吸い込んだら、水から取り出してタオルで拭きます。帽子から水がしたたり落ちないよう、しっかりと拭いて湿っている状態にします。

3 ここでは、直径 18cm の植木鉢を使って帽子に形を付けます。この帽子は頭の上ではなく、髪の上にのせるため、クラウンの内径を頭に合わせる必要はありません。湿った帽子をこの植木鉢にかぶせ、クラウンの形が植木鉢の形になるまで、力を入れて下に引っ張ります。

4 形を整えたら、クラウンの根元を紐または強度のあるゴムでしっかりと固定します。このまま一晩置いて乾かします。

5 帽子が乾いたら、植木鉢からはずします。ブリムが凸凹しているなら、スチームアイロンでブリムにしっかりとスチームをあてて縮ませ、形を整えます。

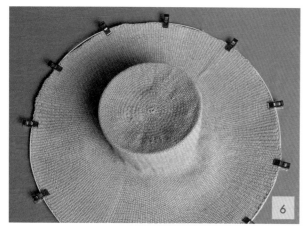

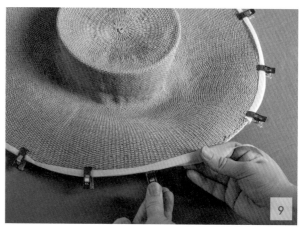

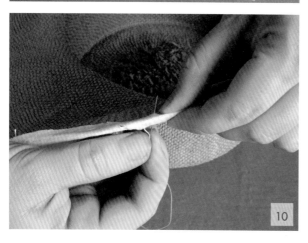

【ブリムにワイヤーを付ける】

6 ブリムにワイヤーを付けておくと形がくずれず、あとでブリムに角度を付けることもできます。帽子用のワイヤーをブリムの端に配置し、端と端が5cm重なるようにカットします。

7 ワックスがしっかりとかかった30番のシルク糸で、ワイヤーをブリムにブランケット・ステッチ（12ページ）で縫い付けます（2.5cmあたり4〜5針）。ワイヤーとブリムの間に隙間ができないように縫います。

8 ワイヤーをしっかりと固定し、ブリムの縁をなめらかにして保護するため、また見た目にもきれいにするため、布テープを付けます。コットン・モスリンを2cm幅に何本かバイアスカットし縫い合わせて（斜めに切った生地を各上下逆さにしてつなぐ）約1.5mの長さにします。

9 このバイアステープを半分に折り、ブリムを挟み込んでクリップで固定していきます。あとでこのテープは隠れるので、端を処理する必要はありません。

10 帽子職人の8の字ステッチ（11ページ）でテープをブリムに縫い付けます。

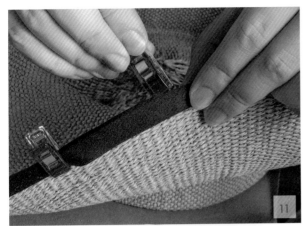

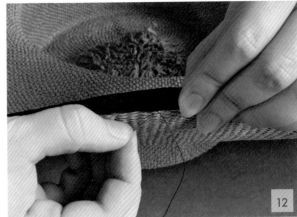

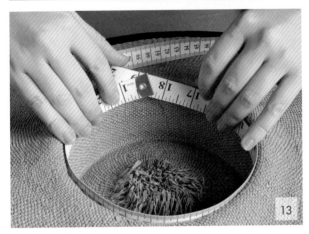

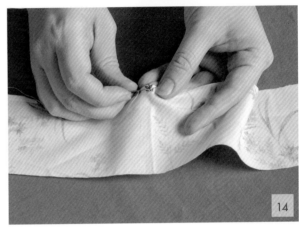

【ブリムに縁飾りを付ける】

11 2.5cm 幅のシルクのリボンをブリムの端を包み込むように半分に折ります。バイアステープが完全に隠れるようにし、クリップでとめます。

12 帽子職人の 8 の字ステッチ（11 ページ）でリボンをブリムに縫い付けます。リボンの端が重なり合う部分は、上のほうの端を中に折り込み、細かいまつり縫いで閉じます。

【クラウンに裏地を付ける】

13 18 世紀の帽子において、クラウンの裏地はサイドを裏打ちし、帽子のかぶり具合を調整するだけでなく、内側に見苦しい部分があればそれを隠すという役割を果たします。まずは、クラウンの内径と深さを測ります。どのような帽子を使っているのか、どのような形に作り替えようとしているのかによってサイズは変わりますから、必ず測りましょう！　ここで使うクラウンの裏地は、縫い代も入れて長さ 50cm、幅 8cm です。

14 長いほうの端を片側だけ 1.2cm 折り返し、しつけをかけます。

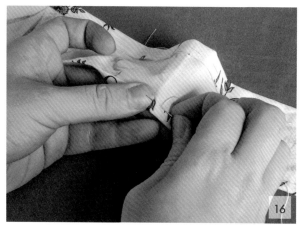

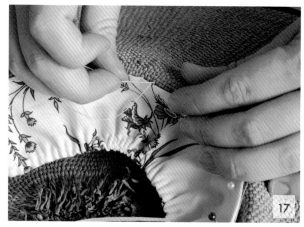

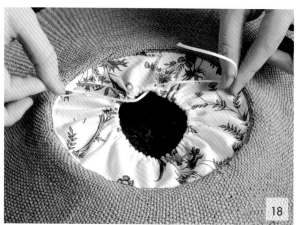

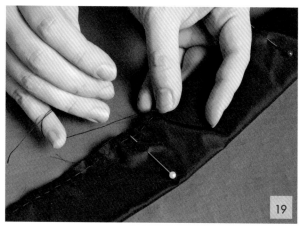

15 短いほうの端を 6mm 折り返し、しつけをかけます。もう一度 6mm 折り返して、まつり縫いをします。

16 もう一方の長いほうの端を 6mm 折り返し、しつけをかけます。もう一度 6mm 折り返して、まつり縫いをしますが、両端はテープを通すので開けておきます。とじ針で 3mm 幅のツイル・テープを通します。

17 裏地をクラウンに付けます。テープを通していないほうの裏地の端をクラウンのベースに合わせ、アップリケ・ステッチで縫い付けます。針はクラウンの表にまでしっかりと刺します。表の縫い目はあとで隠れます。

18 裏地をクラウンに縫い付けたら、裏地の短い端同士を合わせて巻きかがり縫いをします。テープを通した穴は縫わずに開けたままにしておきます。

【帽子のサイド】

19 帽子のサイドにリボンを飾ります。既製品で、幅の広いサテンやグログランのリボンを使ってもいいですし、自分でリボンを作ってもかまいません。

作る場合は、倍の幅のシルク・タフタを用意します。中表になるよう縦半分に合わせて端を縫い、表に返し、短いほうの端を片側だけ折り返し、しつけをかけます。ここでは、51cm × 5cm のリボンを作りましたが、使っている帽子の直径と深さによってサイズは異なります。

【クラウンに裏地を付ける】

20 このリボンをクラウンの表側に巻き、裏地を付けたときの縫い目を隠します。切りっぱなしのほうの短い端を下にして端どうしを重ね、待ち針でとめます。

21 アップリケ・ステッチで、リボンをクラウンの根元に縫い付けます。針は麦わらの部分を刺しますが、裏地は縫わないように注意します。リボンを固定するためのステッチなので、ざっくりでかまいません。縫いにくい場所なので少々手間がかかりますが、注意しながら縫いましょう！

22 リボンの短いほうの端は、表側から星止めをします。リボンの上端は帽子に縫い付ける必要はありません。

【飾り付け】

23 ここでは、黒いタフタで作った5ループのリボンの花飾りと、白いオーストリッチの羽根を飾り付けました。5ループのリボンの花飾りの作り方は206ページ、オーストリッチの羽根の整え方は132ページを参照してください。

　これで完成です！　すてきなゲインズバラ帽が出来上がりました。クラウンの深さを調整し、粋な角度で帽子をかぶるには、裏地のテープを引っ張ります。ハットピンをヘアクッションに突き刺し、帽子を固定します。

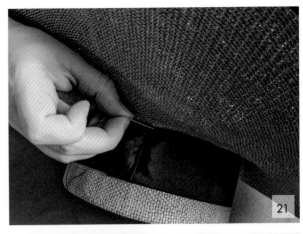

5ループのリボン

　5ループのリボンの花飾りは美しく、帽子やキャップなどを引き立たせてくれます。標準的な4ループのものより、ふわっとしていて人目を引きやすいのはもちろんのこと、いかにも18世紀らしい飾り。どんなものにも添えられ、200ページで紹介しているゲインズバラ帽の正面でも使っています。たくさん重ねてより豪華にするのもいいでしょう!

【材料】
・5cm幅のリボン —— 1m
・シルク糸　30番

【作り方】

1　リボンを32cm(3つ分のループ用)と20cm(2つのループ用)に2本カットします。リボンの長さと幅で花飾りの大きさが決まります。小さくしたければ、短めで幅もせまいリボン、大きくしたければ長めで幅の広いリボンを用意します。

2　32cmのリボンで1つ目のループを作ります。切りっぱなしの端を外表に約8cm折ります。

3　折り山から4cm入ったところを細かくなみ縫いし、糸を引っ張りギャザーを寄せ、ステッチでギャザーを固定します。糸はまだ切りません。

4　2つ目のループは、リボンの長いほうを持ち上げて、手順3でギャザー寄せした位置にリボンをあてて大きさを決めます(これが花飾りの中心になります)。指で押さえておくか、待ち針で印を付け、いったんリボンを平らに戻します。

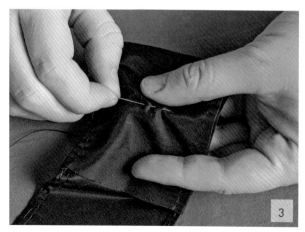

3

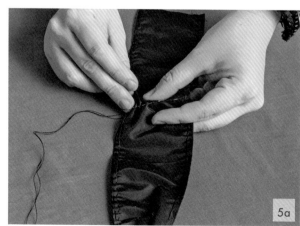

5a

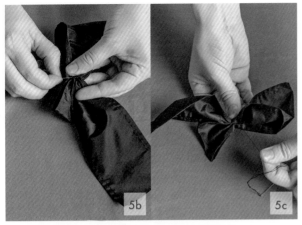

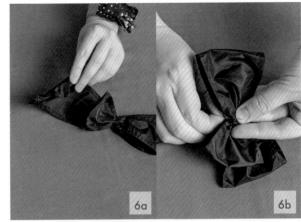

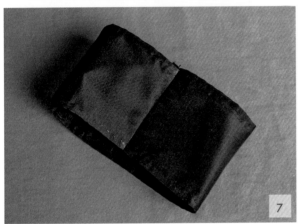

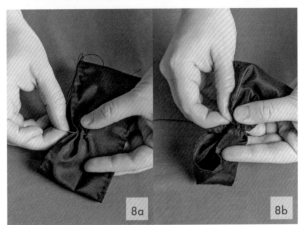

5 指で押さえたところ、または待ち針で印を付けたところを細かくなみ縫いします。糸を引っ張ってギャザーを寄せ、もう一度手順3でギャザー寄せした位置に重ね、縫い合わせます。

6 3つ目のループは、リボンの端近くを細かくなみ縫いしてギャザーを寄せ、先の2つのループの根元に合わせます。3つのループの根元をしっかりと縫い合わせます。

7 残りの2つのループは20cmのリボンで作ります。リボンを中表に合わせ、端と端をなみ縫いで縫い合わせます。縫い目をアイロンで押さえ、表に返します。

8 この縫い目を中心にし、縫い目の近くを細かくなみ縫いし、糸を切らずに、反対側も同じようになみ縫いします。糸を引っ張ってギャザーを寄せ、ステッチでギャザーを固定し、糸を切ります。

9 この2つのループの上に、3ループを十字型に重ね、ループの中に針を通し、表に縫い目が出ないように2つを縫い合わせます。

1790 ～ 1794 年

コワフュール・レボリューション

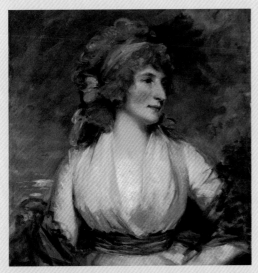

『ある女の肖像画』（1790 年代）／ジョン・ホプナー
メトロポリタン美術館　06.1242

　ファッションの世界では共通して言えることですが、ある時代を象徴するスタイルが廃れ、次のスタイルへと移り変わる時期があります。1790 年代前半はそのような過渡期で、ちりちりのカーリーヘアや縮れ毛は流行し続けますが、ヘアクッションはゆっくりと廃れ、髪型がもっと「自然なもの」になっていきます。

　髪粉も 1790 年代に使われなくなっていきますが、ある年まであった髪粉が翌年に突然に使われなくなったわけではありません。当時ニコラス・ハイデロフが出版していた『Gallery of Fashion（ギャラリー・オブ・ファッション）』のファッション図版を見ると、1794 年から 1803 年にかけては、まだポマードと髪粉が使われていたことがわかります [1]。また、1790 年代半ばの肖像画を入念に調べると、髪がマットな仕上がりになっていて、この頃は依然として少量ではあっても髪粉が使われていたようです [2]。ただし、それ以降は、一般市民の間で髪粉がよく思われなくなり、課税対象になったこともあって、次第に廃れていきました。1790 年代に髪粉が消えていった理由について、さらに詳しく知りたい方は 221 ページをご覧ください。

　この章では、当時人気のあった時代に忠実な方法、パピヨット・ペーパーとヘアアイロンを用いた方法で、カジュアルなカーリーヘアの作り方を紹介します。当時の法律やファッションの変化を反映させ、モデルのジーナの髪にほんの少しだけ髪粉を付けているのがわかるはずです。また、この髪型には「シフォネット」[3] と呼ばれていた、とてもシンプルなスカーフを巻くことにしました。シルク・オーガンザで作るシフォネットは、着けるのも簡単で、1790 年代に忠実な髪飾りです。

パピヨット・ペーパーを使った
巻き毛の作り方

　18世紀のジョージア王朝時代には、パピヨット・ペーパーを使って巻き毛を作っていました。とても興味深い方法で、「パピヨット」と呼ばれる薄紙で髪の毛を包んでひねり、パピヨット・アイロンで薄紙の上から熱をあてます。この薄紙が髪の毛を固定し [4]、熱から守ります。パピヨット・アイロンはこのために作られた特別な道具ですが、ここではストレートのヘアアイロンを用いており、電気による加熱でもうまく髪を巻くことができます。この方法だと、巻き毛を作るのに時間がかかるのですが、時代に最も忠実な方法です。ここでは、パピヨット・ペーパーを使って、いかに簡単に巻き毛を作ることができるのかを紹介します。

【材料】
・ベーシック・ポマード（作り方は20ページ）
・パピヨット・ペーパー（作り方は31ページ）
・髪を押さえるための歯構造クリップ（あれば）
・ストレートのヘアアイロン

【作り方】

1　髪を1.2〜2.5cmの束にとり、ベーシック・ポマードを付けます。髪が細いか短い場合は、2.5cmの束で十分ですが、かなり太くて長い髪の場合は、それよりも少なめにとります。

2　束にとった髪を指に巻き付け、現代では「ピンカール」と呼ばれるものを作ります。指をそっと抜き、カールした髪をつまみます。

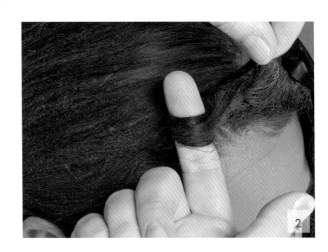

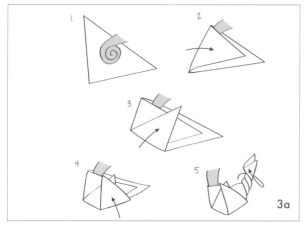

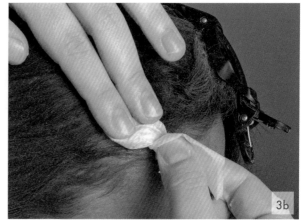

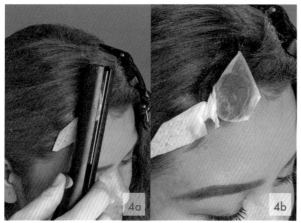

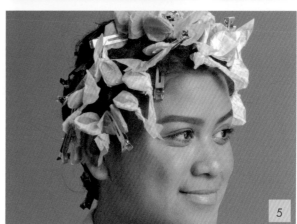

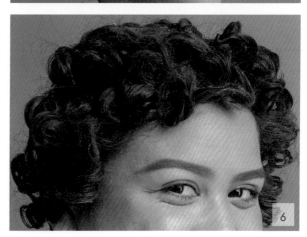

3 パピヨット・ペーパーに髪をのせ、ペーパーの底辺が髪の根元にくるようにセットします。三角のペーパーの左右一方の角を折り、頂角を折り、最後に残った角を折って髪を包んだら、そのままペーパーをくるくるとねじります。慣れるまで練習が必要です！ ペーパーがとれてしまうようであれば、クリップでペーパーごと髪を挟みます。

4 小型のストレートアイロンを高温に温めておき、ペーパーで包んだ髪をアイロンで20～45秒挟みます。アイロンを離すとペーパーは油が染み、つぶれた感じになっているはずです。

5 全部のペーパーにアイロンをあて終えたら、念のため、もう一度アイロンをあて直します。

6 パピヨット・ペーパーが完全に冷めたら、はずします。カールした髪をそのままにしておくか、そっと引っ張ってカールを分けます。しっかりと形が付いていないようであれば、もう一度ペーパーに包み直してアイロンをあてます。

これでカールの完成です！ 骨の折れる作業だったと思ったとしても心配はご無用。練習をすればもっと簡単になります。

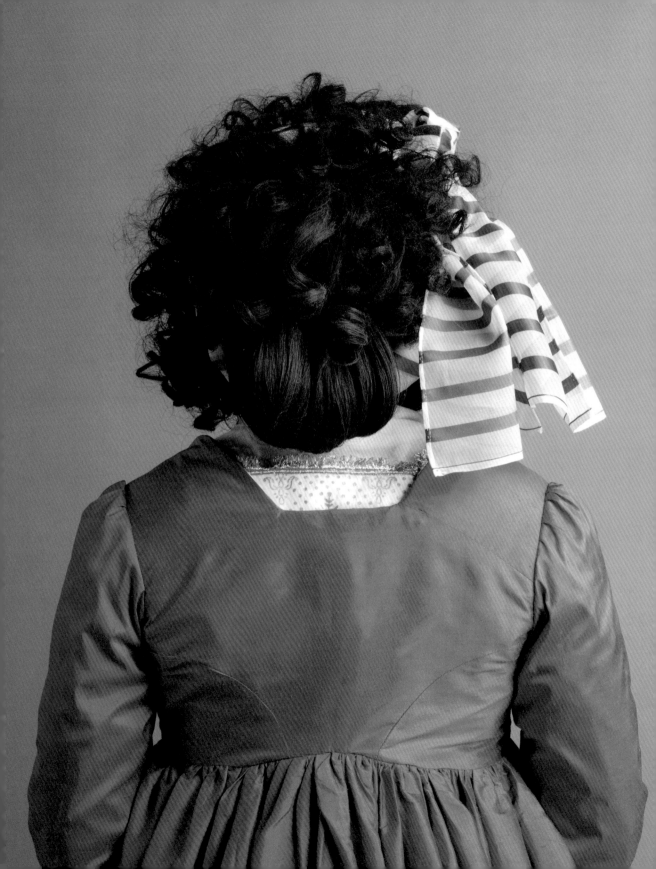

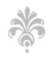

1790年代初期 コワフュール・レボリューション

　　モデルのジーナの髪は、熱を使ったテクニックでしっかりと髪をカールできる3Bタイプ。ここでは、ジーナの前髪はパピヨット・ペーパーを使ってカールし、トゥーペを付ける部分はカール用のヘアアイロンで髪を巻いています。どちらのテクニックも時代に忠実ですが、トゥーペ部分の髪はペーパーで包まずに特殊な歯構造クリップを使い、熱が冷めるまでカールを固定しています。そのほうが時間を短縮できる上、パピヨット・ペーパーを用いた場合と同じようにカールができます。両方のテクニックを自由に試してみてください。

　　レベル：初級
　　長　　さ：前髪は肩の上、後ろの髪は肩に届く長さの人にお勧めです。
　　　　　　　肩を超えるロングヘアにはお勧めしません。

【材料】
・ベーシック・ポマード（作り方は20ページ）
・太いパウダーブラシ
・ホワイト・ヘアパウダー（作り方は28ページ）
・歯の粗いコームまたはテールコーム（柄が細長いタイプ）
・ヘアクリップ
・パピヨット・ペーパー（作り方は31ページ）
・髪を押さえるための歯構造クリップ
・ストレートのヘアアイロン
・直径6mmのヘアアイロン
・直径1.2cmのヘアアイロン
・逆毛用コーム（柄がワイヤーコームになっているもの）
・固形ポマード（作り方は22ページ）
・Uピン（大と小）
・シニヨンの付け毛
・ヘアピン
・カーラーピン（あれば）

【髪をカールさせる】

1　髪にポマードと髪粉を付けたあと、耳から耳まで線を書くように髪を前後に分けます。後ろの髪はじゃまにならないようクリップでとめておきます。

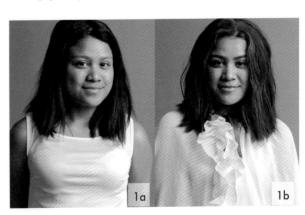

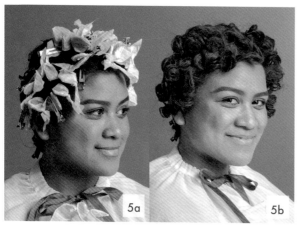

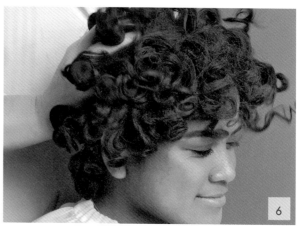

2 前髪から始めます。210 ページを参照しながら、髪を 1.2 〜 2.5cm の束にとり、パピヨット・ペーパーに包んでいきます。髪を縮れさせたときに変な分け目ができないよう、髪はランダムに束にとります。

3 後ろの髪には、直径 6mm と 1.2cm のカール用ヘアアイロンを使います。髪を 1.2 〜 2.5cm の束にとって巻き、形ができたらヘアアイロンをそっとはずし、指でピンカールにして、熱が冷めるまで頭にクリップで固定します。

4 後頭部も全体的にこの方法で髪をカールさせますが、頭のてっぺんには直径 6mm、下のほうには直径 1.2cm のヘアアイロンを使います。

5 髪がしっかりとカールするまで熱を完全に冷まします。この時間を長くとればとるほど、カールは長持ちします。髪の熱が冷めたら、カールした髪を前から後ろへ順番にペーパーやクリップをはずしていきます。

6 さて、ここからが面白いところです。髪がコイルのようになるまで、指でカールした髪をほぐします。

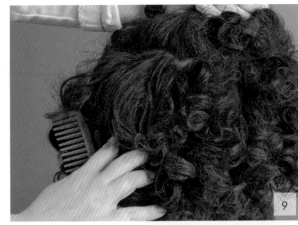

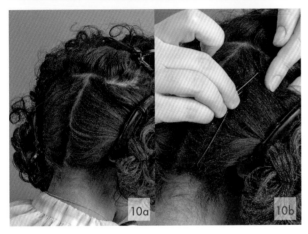

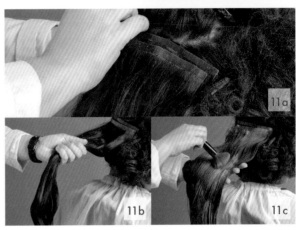

7 前髪がかなり短くないと髪が目に入ります。そうならないようにするには、くしで毛を逆立てる必要があります。固形ポマード、髪粉、ベーシック・ポマードを必要なだけ付けてください。モデルのジーナの場合は、くしで逆毛を立てるだけで十分でしたが、それは単に彼女の髪質のおかげです。自分の髪質に合わせて加減しましょう！

8 1790年代半ばらしくするには、10章にあるようなちりちり頭にするだけではなく、しっかりとカールした髪を立たせる必要があります。たとえば、顔の周りの毛は毛先を編み棒に巻き付けて、耳の後ろでカールさせる、あるいは、これまでの章で説明したように、逆毛を立ててアップにしてバックルにまとめるなどします。

【シニヨン】

9 頭のてっぺんより少し後ろを水平に髪を分けます。上の髪をじゃまにならないようクリップでとめます。

10 次に、後頭部の中心を縦にうなじまで髪を左右に分けます。シニヨンを付けるときにじゃまにならないよう左右をヘアピンでとめます。こうしておくと、分けた髪で横にボリュームを出すこともできます。

11 シニヨン用のヘア・エクステンションをクリップで付け、この付け毛をくしでとかし、絡まりなどをほどきます。必要であれば、この付け毛が地毛と同じような色になるよう、ポマードと髪粉を付けます。

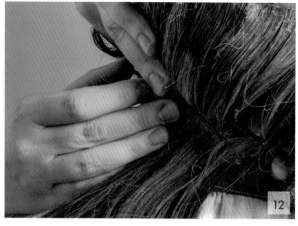

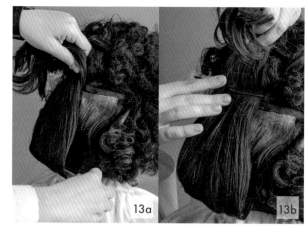

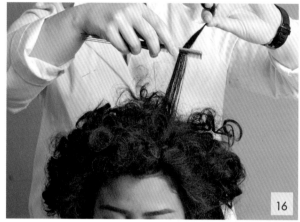

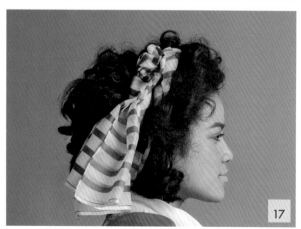

12 長いカーラーピンで、付け毛をうなじあたりにとめます。手順10で付けたヘアピンが見えないように隠してください。

13 カーラーピンを付けたところをくしのテールで押さえ、手で付け毛を手順11でとめたクリップのところまで持ち上げ、カーラーピンでとめます。これでシニヨンが出来ました。

14 シニヨンの毛先をカール用のヘアアイロンで巻き、熱が冷めるのを待ちます。

15 熱が冷めたら、手順9でよけておいた髪のクリップをはずし、分け目が見えないようにシニヨンのカールと混ぜます。

16 1790年代らしさが出るまで、髪をピンでとめて逆毛を立てたり、カールを際立たせたりします。

17 最後にシフォネット（217ページ）を頭に巻き、シフォネットの下敷きになったカールをいくつか引っ張りだします。さあ、お嬢さん、これで革命の準備が整いました！（といってもファッション革命のことです。誤解なきよう！）[5]

1790年代 シフォネット

　シフォネットは、ニコラス・ハイデロフが出版していたファッション誌『ギャラリー・オブ・ファッション』に何度も掲載されていた不思議な布です [6]。シフォネットを説明した様々なファッション図版を研究した結果、このシンプルな細長い布は髪を縛ったり、もう少し工夫して「伝統的な」ターバン風に巻いたりするものを指すのだと私たちは結論付けました [7]。長さは 1 ～ 3m、幅は 10 ～ 25cm と、サイズには幅があるようです。私たちはその中間くらいのサイズでシフォネットを作りましたが、ご自分の好みに合わせてサイズは変更できます。

　シフォネットは趣向を凝らしたり、単純なリボン結びにしたりして頭に巻きます。これだけを巻くのではなく、ヘアバンドや羽飾りと一緒に着けたりもできます。とても簡単に作れるシフォネットですが、様々なアレンジが楽しめます。

【材料】
・シルク、コットン、リネンなどの生地
　（ここではシルク・オーガンザを使用）——60cm 幅で 1m
・シルク糸（布に合わせた色）50 番
・U ピン（あれば）

【作り方】

1. 型紙に 1.2cm の縫い代を足して、シフォネット用の布をカットします。ここでは、シフォネットに横縞ができ、両端に布の耳が利用できるように布をカットしています。

2. 布を 2 枚カットして使う場合は、この時点で 2 枚を巻きかがりで縫い合わせます。

3. 切りっぱなしの布端を少し折り返してしつけをかけ、もう一度折り返して、まつり縫いをします。

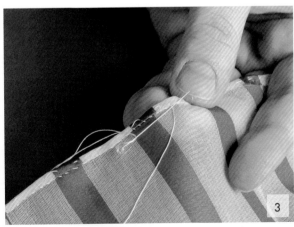

1790 年代　シフォネット

2.5cm

シフォネット

わにして 2 枚カットし、
短い端を縫い合わせてつなげる

または、長さ 228cm で
1 枚カット

わ

型紙に縫い代は含まれていません。

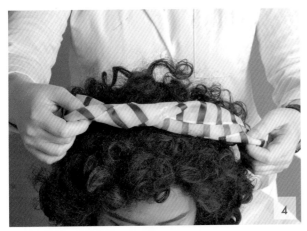

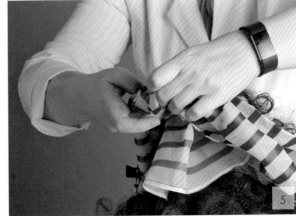

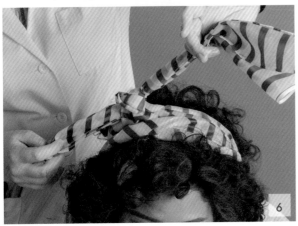

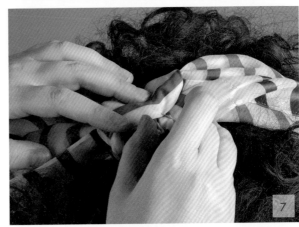

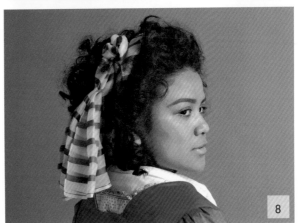

【シフォネットの結び方】

シフォネットの結び方は数えきれないほどあります！
ここでは、その一例だけを紹介します。

4 シフォネットの真ん中を首の後ろにあて、上に持ち上げ、
頭のてっぺんで折るかねじるかして交差させ、シフォネッ
トに面白い表情を作ります。

5 次はシフォネットをシニヨンの下で交差させ、再び上に持
ち上げます。

6 粋な感じになるように、中心から左右どちらかにずらして
シフォネットを結びます（または蝶結びにします）。

7 いい感じになるように、結び目などを調整したり、シフォ
ネットをふっくらさせたりして、形が決まったらピンで固
定します。

8 これで完成です！　1790年代の典型的なおしゃれさんに
なれました。

終　章

◎ 1795 年以降……髪粉の消滅

1790 年代後半、特にフランスにおいて、ファッションは一転しました。それまでおしゃれだったボリュームたっぷりの髪型は、1795 年には、小さくなりはじめ、「ティトゥス・カット（a la Titus）」や「ギロチン・カット（a la Victime）」などと呼ばれたショートヘアが大変な人気を博しました [1]。これだけ髪が短いと、ポマードはおろか、髪粉も要らなくなります！

同じく、1795 年 5 月には、イギリス議会によって髪粉への課税が決まり、おしゃれのための髪粉の人気はさらに急落。髪粉を買うには、代金のほかに年間 1 ギニー（1.05 ポンド。現在の日本円で 2 万円くらい）を払って購買権を取得しなければならなくなったのです [2]。この新税の対象外になったのは、王室の人間や軍人など一部の人々だけでした。現代の私たちには 1 ギニーは大した金額に思えませんが、この新税の導入により、髪粉は庶民には手が届かないものになってしまったのです [3]。

また、衛生習慣も変わっていきました。医者により体や髪を水で洗うことが推奨されるようになり、髪粉を使って頭髪の清潔を保つ習慣が廃れていきました [4]。ですが、それ以降髪粉という言葉を耳にすることがなくなったわけではありません！　その後も髪粉は存在し続けました。実際、1812 年のイギリスにおいては、4 万 6000 を超える髪粉の購買権が発行されましたし、薬学書には 19 世紀半ばまで髪粉のレシピが掲載され続けました [5、6]。

不思議なことに、いろいろなバリエーションのポマードと髪粉が今も存在し、使われ続けています！　ポマードのレシピは 50 年ほど前までは同じでしたし、髪粉はドライシャンプーとして生まれ変わっています [7]。現代では、どちらの製品も店頭には同じ棚に置かれていますが、一緒に使われることは決してありません……　それも今後変わるのでしょうか。

◎ 髪からポマードや髪粉を取り除くには

ようやく、この本で最も重要な情報にたどり着きました。一体全体どうやって、頭髪からポマードや髪粉を取り除けばよいのでしょうか。

心配は無用。それほど難しくはありません！　髪を手早くきれいにする方法があるのです。これはアビーが母親から学んだ裏技で、髪が乾いているときにシャンプーを付けるのです。そう、乾いているときにです。絡まりがなくなるまで髪をくしでとかしたあと、手のひらにたっぷりとシャンプーをとり、髪を濡らしたときと同じ要領で、髪と頭皮をマッサージしながらシャンプーを塗り込んでいきます。髪全体にシャンプーがしっかりと行き渡ったら、シャワーで髪をすすぎます。それからもう一度シャンプーとリンスで普段どおりに髪を洗います。これで、95 〜 100％ポマードはとれるはずです。

しかも、ポマードのディープ・コンディショニング効果で髪はしっとりしているはずです！

左：『冬服のパリの婦人たち』（1799 年）
［イギリス：発行人　S．W．フォレス、ピカデリー通り 50 番地、11 月 24 日、「Folios of Caracatures lent out for the Evening（夜会用に貸し出された二折判の風刺画）」シリーズより］　画像は米国議会図書館から（https://www.loc.gov/item/2007677627/）

巻末注釈

webサイトのリンクは、出版時のものです。

はじめに

■この本の使い方

[1] 材料の購入には、「素材について」（234ページ）を参考にしてください。

[2] ポリエステル素材の詰め物は現代のものなので、私たちは使いませんでしたが、ご自由にお試しください。

■髪の質感とタイプ

[1] 他にも髪の質感とタイプを体系的にまとめたものはありますが、私たちがいちばん使い慣れているのがこれです。実に幅広い種類の髪質を説明しているので、これを選びました。詳しくは、こちらを参照してください：https://en.wikipedia.org/wiki/Andre_Walker_Hair_Typing_System。

また、ニュートラフォル（訳注：英語はNutrafol。育毛剤の会社）社のウェブサイトも参照しました：https://www.nutrafol.com/blog/hair-texture-hair-types/

[2] James Stewart. _Plocacosmos; or the Whole Art of Hair Dressing; Wherein Is Contained Ample Rules for the Young Artizan, More Particularly for Ladies Women, Valets, &c. &c._ Pages 246–269. 1782. London. Eighteenth Century Collections Online.

[3] 156ページのチェイニー・マクナイト著の記事も参照してください。

パート1：髪のお手入れ

[1] インターネットで検索すると、茶色いどぶねずみの平均体重は約230g、黒いどぶねずみは111〜340gだそうです。しかし、ニューヨーク市には680gにもなる巨大などぶねずみがいると伝える記事もいくつかあります！

[2] Emma Markiewicz. _Hair, Wigs and Wig Wearing in Eighteenth-Century England._ Page 90. 2014. PhD thesis, University of Warwick.

[3] ポマードや髪粉は、誰でも手に入れることができたのですが、「安かろう悪かろう」という問題はありました。廉価な製品には、石灰やチョーク、石膏など、ひどい添加物がふんだんに使われがちでした。この本で参考文献として紹介しているどの髪結いの手引き書も、エマ・マルキエヴィッチの博士論文も、この点について論じています。

[4] 1772年に出版された『The Toilet de Flora』には、様々な髪染め方法や髪の処理方法が紹介されていますし、私たちが参考にした髪結いの手引き書もみな、髪染めについて論じています。また、香水売りの広告には、常に鉛のくしが掲載されていて、明るい色の髪や白髪を黒くすることができると謳われていました（参考文献を参照）。

[5] 「（前略）塩分は収れん剤としてはきつすぎて、育毛や髪に栄養を与えるのを阻む」 David Ritchie. _A Treatise on the Hair._ Pages 37 &

38. 1770. Eighteenth Century Collections Online.

■第1章：ポマードって一体何？

[1] 『Toilet de Flora』（1772年）と『Plocacosmos』（1782年）はどちらも、ポマードに使われる様々な獣脂について論じています。

[2] Emma Markiewicz. _Hair, Wigs and Wig Wearing in Eighteenth-Century England._ Page 90. 2014. PhD thesis, University of Warwick.

[3] たとえば、ナチュラルケアの犬猫用ノミとダニ除けスプレー（Natural Care Dog & Cat Flea & Tick Spray）には、有効成分としてペパーミントオイル（0.2%）と丁子エキス（0.48%）が含まれています（www.chewy.com）。

[4] LiceDoctors（www.licedoctors.com）（訳注：在宅でできるシラミ除去情報を提供するサービス）とアメリカ皮膚科学会（https://www.aad.org/public/diseases/contagious-skin-diseases/head-lice#causes）

[5] James Rennie. _A New Supplement to the Pharmacopoeias of London, Edinburgh, Dublin, and Paris ｜．．．｜._ Pages 339–340. 1833. London. Google Books.

[6] James Rennie. _A New Supplement to the Pharmacopoeias of London, Edinburgh, Dublin, and Paris ｜．．．｜._ Page 340. 1833. London. Google Books. 私たちはこのレシピも使用しています。

[7] 「正しく混ぜ合わせたら、火からおろし、少し冷めてかたまるまで木べらでかき混ぜる。そのあと、前述したように小さな容器に小分けするか、小指の大きさに丸める」 James Rennie. _A New Supplement to the Pharmacopoeias of London, Edinburgh, Dublin, and Paris ｜．．．｜._ Page 340. 1833. London. Google Books.

また、パリにある香水商レボー・エ・ルイが「トゥーペ用のスティック状ポマード」に言及しています。

[8] Raibaud et Louis (Perfumers: Paris, France). _A l'Etoile Orientale, Varia Aromata. London. Raibaud et Louis Marchands-Parfumeurs, ... à Paris, tiennent dans cette ville ... chez Mr. Bawen, Air-Street Piccadilly; savoir, ... = The Eastern Star, Varia aromata. London. Raibaud and Lewis perfumers, ... at Paris, have likewise a wholesale and retail perfumery warehouse, at Mr. Bawen's, Air-Street, Piccadilly; viz._ （フランス語と英語で書かれた商品カタログ）

（訳：東の星。香水全集。ロンドン。パリのレボー・エ・ルイ香水商は同様に卸売りと小売りのための倉庫をピカデリー地区のエア通りにあるミスター・バウエン宅に構えている：すなわち（後略）） ... n.p. 1775 (?). London. Eighteenth Century Collections Online.

[9] このレシピは1840年代の書物からとったものですが、前にも述べたとおり、ポマードのレシピは歴史を通してほとんど変わっていません。詳しくはこちらを参照：Arnold James Cooley. _The Cyclopaedia of Practical Receipts in All the Useful and Domestic Arts: Being a Compendious Book of Reference for the Manufacturer, Tradesman, and Amateur._ 1841. London. Google Books.

■第 2 章：髪粉──ドライシャンプーの起源

[1] Peter Gilchrist. *A Treatise on the Hair*. Page 6. 1770. London. Eighteenth Century Collections Online.

この点に関して、ピーター・ギルクリストは、彼の著作は二次資料であり、髪粉が最初に用いられたのはこの著作が書かれた 100 年前だと述べています。小麦のでんぷんから作った髪粉を最初に使ったのがモンテスパン夫人かどうかはわかりませんが、1673 年出版の『Polygraphice』に髪粉のレシピが掲載されているので、時代に関してはギルクリストの主張が裏付けられていると言えます。それ以前の肖像画を調べると、ポマードと髪粉が使われているように見えるものがあるのですが、この点に関しては、さらに調査や研究を行い、一時資料による裏付けがもっと必要で、別の本が執筆されるのを待たねばなりません。

[2] James Stewart. *Plocacosmos: or the Whole Art of Hair Dressing; Wherein Is Contained Ample Rules for the Young Artizan, More Particularly for Ladies Women, Valets, &c. &c.* Page 244. 1782. London. Eighteenth Century Collections Online.

[3] イギリスにおいて、19 世紀から 20 世紀にかけて、家庭の召使、弁護士や裁判官たちがかぶっていたかつら（髪粉の付いたものも含め）や、髪粉の付いた地毛のことを指しています。

[4] Kimberly Chrisman-Campbell. *Fashion Victims: Dress at the Court of Louis XVI and Marie-Antoinette*. Page 38. 2015. New Haven and London. Yale University Press.

[5] John Hart. *An Address to the Public on the Subject of the Starch and Hair-Powder Manufactories [. . .]*. 1795. London. Eighteenth Century Collections Online.

[6] John Hart. *An Address to the Public on the Subject of the Starch and Hair-Powder Manufactories [. . .]*. Pages 14 & 15. 1795. London. Eighteenth Century Collections Online.

ジョン・ハートによれば、このプロパガンダが多くの誤解を生み、髪結いや理髪師、髪粉を付けた一般市民が道ゆく人々に罵詈雑言を浴びせられたり、襲われたりしていました。

[7] Brian W Peckham. "Technological Change in the British and French Starch Industries, 1750-1850." *Technology and Culture* 27, no. 1 (1986): 18-39. doi:10.2307/3104943.

[8] John Hart. *An Address to the Public on the Subject of the Starch and Hair-Powder Manufactories [. . .]*. Page 12. 1795. London. Eighteenth Century Collections Online.

[9] James Stewart. *Plocacosmos: or the Whole Art of Hair Dressing; Wherein Is Contained Ample Rules for the Young Artizan, More Particularly for Ladies Women, Valets, &c. &c.* Pages 266-267. 1782. London. Eighteenth Century Collections Online.

[10] William Moore. *The Art Of Hair-Dressing, and Making It Grow Fast, Together, with a Plain and Easy Method of Preserving It; with Several Useful Recipes, &C*. Pages 14-18. c. 1780. London. Eighteenth Century Collections Online.

ウィリアム・ムーアはさらに、髪粉に石灰やチョーク、大理石粉など

が含まれていないかを調べる方法を説明し、まともな髪粉の値段について論じています。最高品質のベーシック・パウダーならば、1 パウンド（約 450g）で 8 ペンスはすべきだと述べています。

[11] James Stewart. *Plocacosmos: or the Whole Art of Hair Dressing; Wherein Is Contained Ample Rules for the Young Artizan, More Particularly for Ladies Women, Valets, &c. &c.* Pages 321-322. 1782. London. Eighteenth Century Collections Online.

[12] A Practical Chemist. *The Cyclopaedia of Practical Receipts in All the Useful and Domestic Arts*. 1841. London. Google Books.

[13] ブタン、イソブタン、米粉（学名はオリザ・サティバ）、プロパン、変性アルコール、香料、リモネン、リナロール、ゲラニオール、安息香酸ベンジル、ジステアリルジモニウムクロリド、セトリモニウムクロリドなどの材料は、大型スーパーマーケットやドラッグストアで購入できるドライシャンプーに含まれていることがあります。

[14] とはいえ、ドライシャンプーの付け方が最近は改善されているため、18 世紀風の髪粉の代わりに使うのに大変便利です。126 ページに髪粉を現代風にスプレー容器に入れて髪に吹き付ける方法を紹介しています。

[15] Pierre Joseph Buchoz, M.D. *Toilet de Flora*. Page 186. 1772. Google Books. レシピの＃ 224 に記載。

[16] 1673 年出版の『Polygraphice』に、「百合の根を細かい粉末にしたものを 1 オンス半（訳注：17 世紀のオンスは今のものとは少々異なりますが、約 45g）入れて（中略）、中には白いでんぷんを使うレシピもある（後略）」とあるように、元々の髪粉の多くには骨粉は入っていませんでした。

[17] James Stewart. *Plocacosmos: or the Whole Art of Hair Dressing; Wherein Is Contained Ample Rules for the Young Artizan, More Particularly for Ladies Women, Valets, &c. &c.* Pages 266-267. 1782. London. Eighteenth Century Collections Online.

[18] A Practical Chemist. *The Cyclopaedia of Practical Receipts in All the Useful and Domestic Arts*. Page 153. 1841. London. Google Books;

Anonymous. *The American Family Receipt Book: Consisting of Several Thousand Most Valuable Receipts, Experiments, &c. &c. Collected from Various Parts of Europe, America, and Other Portions of the Globe*. Page 248. 1854. London. Google Books.

[19] James Stewart. *Plocacosmos: or the Whole Art of Hair Dressing; Wherein Is Contained Ample Rules for the Young Artizan, More Particularly for Ladies Women, Valets, &c. &c.* Page 321. 1782. London. Eighteenth Century Collections Online.

[20] Pierre-Thomas LeClerc. *Gallerie des Modes et Costumes Français. 10e. Cahier des Costumes Français. 4e Suite d'Habillemens à la mode. K.57 Femme galante à sa toilette ployant un billet*. 1778. Museum of Fine Arts, Boston. 44.1321;

Alexander Roslin. *Portrait of Marie-Françoise Julie Constance Filleul, Marquise de Marigny with a book*. 1754. Private Collection. https://www.gettyimages.com/detail/news-photo/portrait-of-marie-fran%C3%A7oise-julie-constance-filleul-news-photo/600054461#/

portrait-of-mariefranoise-julie-constance-filleul-marquise-de-marigny-picture-id600054461;

Joseph Siffred Duplessis. *Madame de Saint-Maurice*. 1776. The Metropolitan Museum of Art, New York. 69.161.

■第3章：ウィッグとヘアピースと女性

[1] Emma Markiewicz. *Hair, Wigs and Wig Wearing in Eighteenth-Century England*. Page 24. 2014. PhD thesis, University of Warwick.

[2] しかしながら、前髪をかためたかつらを着用している女性の肖像画をまだ見つけていません。「羊の頭」（ウィッグのこと）を着用するときは、着用者の地毛がたとえ短くても、ウィッグの生え際と地毛の生え際とをうまく馴染ませるべしと書いている髪結いの手引き書は複数あります。ジェイムズ・スチュワート、ピーター・ギルクリスト、デイヴィッド・リッチーの著作を参照のこと。

[3] Markiewicz, Emma. *Hair, Wigs and Wig Wearing in Eighteenth-Century England*. Pages 70 & 71. 2014. PhD thesis, University of Warwick.

[4] すばらしい例がいくつかあります：Thomas Rowlandson. *Six Stages of Mending a Face*. 1792. British Museum. 1876,1014.10; James Gillray. *Female Curiosity*. 1778. National Portrait Gallery, London. NPG D12976; Matthew Darly. *Lady Drudger Going to Ranelagh*. 1772. Yale University Library, Lewis Walpole Digital Collection. 772.04.25.01.1.

[5] Amanda Vickery. "Mutton Dressed as Lamb? Fashioning Age in Georgian England." *Journal Of British Studies* 52:4 (2013). Pages 858–886.

[6] David Ritchie. *A Treatise on Hair*. 1770. Eighteenth Century Collections Online; Peter Gilchrist. *A Treatise on the Hair*. 1770. London. Eighteenth Century Collections Online; William Moore. *The Art of Hair-Dressing, and Making It Grow Fast, Together with a Plain and Easy Method of Preserving It; with Several Useful Recipes, &c.* c. 1780. London. Eighteenth Century Collections Online;

Diderot and d'Alembert. *Encyclopédie Méthodique, ou par Ordre de Matières; par une Société de Gens de Lettres, de Savans et d'Artistes*. 1789. Paris. Google Books; and Legros de Rumigny. *L'Art de la Coëffure des Dames Françoises*. 1768. Paris. Gallica Bibliothèque Numérique.

いくつか代表的なものを挙げてみました。

[7] William Moore. *The Art of Hair-Dressing, and Making It Grow Fast, Together with a Plain and Easy Method of Preserving It; with Several Useful Recipes, &c.* c. 1780. London. Eighteenth Century Collections Online.

[8] 私たちは人工毛で試しましたが、失敗して大変な目に遭いました。時間を無駄にしないためにも、是非人毛で作ってください。

[9] 18 世紀、シニヨンやロングヘアの付け毛は非常によく使われていて、私たちが紹介している当時の髪結いの手引き書では、ほぼどれも、その使い方が説明されています（「参考文献」を参照）。ジェイムズ・スチュワートは『Plocacosmos』の 299 ページで、「まずは、シニヨンの付け毛を付ける。付ける位置は前に述べたとおりだ。しかし、小さくて質のよいくしで非常に平らに、そしてしっかりと強く作られていない付け毛だと、後頭部がいびつになり、不自然に見え

てしまう」と書いています。

[10] David Ritchie. *A Treatise on the Hair*. Pages 64–72. 1770. London. Eighteenth Century Collections Online; James Stewart. *Plocacosmos: or the Whole Art of Hair Dressing; Wherein Is Contained Ample Rules for the Young Artizan, More Particularly for Ladies Women, Valets, &c. &c.* Pages 298–300. 1782. London. Eighteenth Century Collections Online.

[11] 大英博物館収蔵の「村の理髪師」1778 年（J,5.121）など、多くの風刺画に付け毛のバックルが描かれていますし、書物にも付け毛が文章で描写されています。また、ギルクリストとリッチーはそれぞれの著書（どちらも 1770 年出版で、『A Treatise on the Hair』と題も同じ）で付け毛のバックルの販売もしており、付け毛に言及する情報源が他にも多くあります。

■第4章：18 世紀のメイクアップは道化ではない

[1] Anonymous. "Caution against using White Lead as a Cosmetic." *The Bristol and Bath magazine, or, Weekly miscellany. Containing selected beauties from all the new publications, together with a variety of original and fugitive pieces.* Pages 106 & 107. 1782–1783. Eighteenth Century Collections Online.

[2] Le Camus. *A. Abdeker; or, the Art of Preserving Beauty. Translated from an Arabic manuscript or rather from the French of A. Le Camus*. Page 63. 1756. Google Books.

[3] Pierre Joseph Buchoz, M.D. *Toilet de Flora*. 1772. London. Google Books.

[4] Anonymous. "Caution against using White Lead as a Cosmetic." *The Bristol and Bath magazine, or, Weekly miscellany. Containing selected beauties from all the new publications, together with a variety of original and fugitive pieces.* Page 107. 1782–1783. Eighteenth Century Collections Online.

[5] Emma Markiewicz. *Hair, Wigs and Wig Wearing in Eighteenth-Century England*. Pages 69, 70, 79 & 82. 2014. PhD thesis, University of Warwick.

[6] この本では、アイブロウ「ペンシル」や焼いた丁子は含めませんでした。この方法を試してみたいのであれば、こちらを参照してください：*Toilet de Flora*. 1772. Pages 86 & 207. Google Books.

[7] Pierre Joseph Buchoz, M.D. *Toilet de Flora*. Page 194. 1772. London. Google Books.

[8] この本に登場するモデルはみなほお紅を付けていて、全員きれいに見えているというのが私たち著者の意見です。

[9] 英語版ではビンを振る様子を「Shake it! Shake it! Shake it like a Polaroid picture, hey ya!」と、OutKast の歌の歌詞を引用。

OutKast. "Hey Ya!" Speakerboxxx/The Love Below. 2003. LaFace & Arista Records.

[10] Pierre Joseph Buchoz, M.D. *Toilet de Flora*. Page 162. 1772. London. Google Books.

[11] この代替に関する情報は、こちらに記載されています：*Toilet de Flora*. Page 172. 1772. London. Google Books.

パート2：高く、高く、どんどん高く！

[1] Legros de Rumigny. *L'Art de la Coëffure des Dames Françoises*. 1768. Paris. Gallica Bibliothèque Numérique.

[2] ルグロは 1768 年と 1770 年に自身の著書を捕捉する書籍を出版し、さらに多くの図版と説明を加えています。

[3] *Recollections of Léonard*, page 21.

[4] *Recollections of Léonard*, page 193.「（前略）高さのある頭飾りが非常に一般的になりつつある。ブルジョワ階級の人々がこのファッションを取り入れてからずいぶんと経っているが、今や、庶民の間で流行りはじめている」

[5] *Recollections of Léonard*, page 154.『Journal des Dames』は 1774 年 1 月に復刊しました。

[6] 1770 年出版の『A Treatise on the Hair』でのリッチーによる髪型の描写は、ルグロのものと完全に一致します。" 縮れ毛のトゥーペ" の前髪は生え際から縮れさせ、そのすぐ後ろには一畝巻き毛を作る」（50 ページ）とあります。

[7] ギルクリスト、リッチー、スチュワート、そしてムーアのうち誰を選んでも、全員、イギリス人がいかに遅れて髪粉を取り入れたのかについて述べています。

[8] こうしたイギリス人の間の個人的な好みは、現存する肖像画にはっきりと現れています（アメリカ人も同じです）。

[9] James Stewart. *Plocacosmos: or the Whole Art of Hair Dressing; Wherein Is Contained Ample Rules for the Young Artizan, More Particularly for Ladies Women, Valets, &c. &c.* Page 243. 1782. London. Eighteenth Century Collections Online.

■第 5 章：1750 年代〜 1770 年代初め
コワフュール・フランセーズ——フランス風ヘアスタイル

[1] Peter Gilchrist. *A Treatise on the Hair*. Pages 6-10. 1770. London. Eighteenth Century Collections Online.

[2] こちらを参照：フランソワ・ブーシェ作「ポンパドゥール夫人の肖像」（1756 年）；モーリス・カンタン・ド・ラ・トゥール作「ポンパドゥール公爵夫人の肖像」（1748 〜 1755 年）；ジャン・バティスト・ピガール作、ポンパドゥール夫人の大理石の胸像（1748 〜 1751 年）

[3] James Stewart. *Plocacosmos*. Pages 242-243. 1782. London. Eighteenth Century Collections Online.

[4] Jean-Étienne Liotard. *Portrait of Archduchess Maria Antonia of Austria (Marie Antoinette)*. 1762. Musée d'Art et d'Histoire, Geneva. 1947-0042.

[5] 『Encyclopédie, ou Dictionnaire Raisonné des Sciences, des Arts et des Métiers, par une Société de Gens de Lettres』（1773 年）、およびロビンソンの『The Lady's Magazine vol 16』（1785 年）はどちらも、頭の前部のみに関して「頭」または「羊の頭」と説明しています。しかし、デイヴィッド・リッチーとピーター・ギルクリストがそれぞれに 1770 年に出版した『A Treatise on the Hair』と、ジェイムズ・スチュワートの『Plocacosmos』も、後頭部を巻き毛で覆うヘアスタイルを「羊の頭」という名称で説明しています。

[6] 『L'Art de la Coëffure des Dames Françoises』（1768 年）に、ル

グロはこうした髪型にするためのヘアカット方法の説明と図を含めています。

[7] *Cap Back*. c. 1740. Victoria and Albert Museum. August 2018. http://collections.vam.ac.uk/item/O134732/cap-back-unknown.

[8] どの髪型を「羊の頭」と呼べるのか（あるいは呼べなくもないのか）についての詳細は、第 5 章のはじめをよくお読みください。

[9] David Ritchie. *A Treatise on Hair*. Pages 64-72. 1770. London. Eighteenth Century Collections Online.

[10] Legros de Rumigny. *L'Art de la Coëffure des Dames Françoises*. 1768. Paris. Gallica Bibliothèque Numérique.

後頭部を示す図版で、ルグロはうなじの毛を細かく、非常に短く切っているところを図説しています。38 ページと 51 ページの説明文と図版を参照してください。

[11] フランス語で「coëffure de dentelles（コワフュール・デ・ドンテール）」、英語で「Lace Head（レースヘッド）」と呼ばれるものの説明と図は、ディドロの『L'Encyclopédie, Arts de l'habillement』の「Lingere」の章の図版 1 にあります。

[12] *Cap*. 18th Century. MFA, Boston. 38.1206; Accessory Set. c. 1750. The Metropolitan Museum of Art, New York. 2009.300.2195a-d; Cap Back. c. 1740. Victoria and Albert Museum. T.27-1947.

■第 6 章：1765 年〜 1772 年　コワフュール・バナーヌ

[1] David Ritchie. *A Treatise on the Hair*. Page 59. 1770. London. Eighteenth Century Collections Online.

[2] これは私たちが付けた名前で、歴史的名称ではありません。この頭飾りの正式名称はまだ見つかっていませんが、もしご存知なら連絡をください！

[3] Anonymous. "Patterns for the Newest and Most Elegant Head Dresses." *The Lady's Magazine*. May 1771. Yale University Library. Lewis Walpole Digital Collections. 771.05.00.03.

[4] ジョン・シングルトン・コプリーが 1772 年から 1773 年にかけて描いた 3 枚のアメリカ人の肖像画に、このタイプの頭飾りが描かれています：

Dorothy Quincy (1975.13)、*Mrs. Isaac Winslow* (39.250)、*Mrs. Richard Skinner* (06.2428)。収蔵はすべてボストン美術館。

[5] Hat. c. 1760. The Metropolitan Museum of Art, New York. 1984.140.

■第 7 章：1772 年〜 1775 年　コワフュール・ベニエ

[1] Pierre-Thomas LeClerc, Nicolas Dupin, Esnauts et Rapilly. Galerie des Modes et Costumes Français, 6e Suite d'Habillemens à la mode en 1778. M.67. "Jeune Dame se faisant cöeffer à neuf . . .". 1778. Museum of Fine Arts, Boston. 44.1333.

[2] Joseph Siffred Duplessis. *Madame de Saint-Maurice*. 1776. The Metropolitan Museum of Art, New York. 69.161. メトロポリタン美術館のウェブサイトに公開されている情報によると、この絵画は 1777 年のサロン・ド・パリに出展されていて、1776 年に描かれたようです。ただし、サン・モーリス夫人の髪の高さや形は、それ以前の 1774 年から 1775 年にかけて流行した髪型により近いものになっています。

夫人のおしゃれはやや時代に遅れていますが、ドレスの流行がそうであるように、ファッションというものはある年の12月に突然終わり、翌年の1月から新しいものが流行りだすわけではありません。

[3] 私たちが調べた髪結いの手引き書ではどれも、「クッション」という言葉が使われています。疑問に感じられる方は、この本の参考文献を参照してください。

[4] Sarah Woodyard. "Martha's Mob Cap? A Milliner's Hand-Sewn Inquiry into Eighteenth-Century Caps ca. 1770–1800." Page 38. University of Alberta. Accessed June 2018. https://era.library.ualberta.ca/items/d08025c6-d1b7-4221-81f4-fc1601b57258

[5] 髪が細く少ない場合は、この手順は不要かもしれません。代わりに、ドーナツ型クッションの内側に髪をピンでとめるのがいいでしょう。このテクニックの詳細は、コワフュール・アルペンの章（117ページ）を参照してください。

[6] 次のような例があります："Woman Wearing a Flowered Dress and Hat." 1770–1780. Lewis Walpole Library. 778.00.00.02; "Portrait of an Unknown Woman in a White Cap." Grigoriy Serdiukov. 1772; and "Lady Nightcap at Breakfast." 1772. Carington Bowles. British Museum. 2010,7081.1223.

[7] ジョン・ファニング・ワトソンが書いた『Annals of Philadelphia（フィラデルフィア年鑑）』には、次のような、カラシュ帽のすばらしい描写があります。「カラシュ帽は緑色のシルクで作られるのが常だ。外出するときにこの帽子で頭を覆うのだが、屋内に入るときは、馬車の幌をたたむように、後ろに折りたためるようになっている。この帽子が脱げないように押さえる場合は、帽子にひもが付いていて、かぶっている人が手でひもを引っ張るようになっている」John Fanning Watson. *Annals of Philadelphia*. Page 176. 1830. New York. Google Books.

[8] *Woman's calash bonnet, green and rose silk*. 1777–1785. The Colonial Williamsburg Foundation. Acc. No. 1960-723.

[9] 各地の美術館に収蔵されているカラシュ帽の一覧は、「作品引用」（229ページ）を参照してください。

■第8章：1776年〜1779年　コワフュール・アルペン

[1] Kimberly Chrisman-Campbell. *Fashion Victims: Dress at the Court of Louis XVI and Marie-Antoinette*. Pages 54–55. 2015. New Haven and London. Yale University Press.

[2] Léonard Autié. *Recollections of Léonard, Hairdresser to Queen Marie-Antoinette*. E. ジュール・メラによる英訳版を参考（156ページ）。原典の刊行年は1838年、翻訳は1912年で、ロンドンで出版。Archive.org.

[3] Kimberly Chrisman-Campbell. *Fashion Victims: Dress at the Court of Louis XVI and Marie-Antoinette*. Page 23. 2015. New Haven and London. Yale University Press.

[4] ユーチューブやグーグルのサービスを使って調べ上げましたが、この点について、私たちが大いに参考にしたのが、こちらの動画です：https://www.youtube.com/watch?v=q_61hv7tPU4.

[5] 「カズン・イットは、テレビドラマであり映画でシリーズ化されている『アダムス・ファミリー』に登場する架空のキャラクター。1964年放映のテレビシリーズ「アダムス・ファミリー」用に考案されたキャラクターで、その後に作られた映画、テレビドラマ、ミュージカルでも常連脇役として登場」Wikipedia.org.

[6] 英語版では、レーナード・スキナード（米国ロックバンド）の歌「FreeBird」のように、と比喩しています。

[7] Léonard Autié. *Recollections of Léonard, Hairdresser to Queen Marie-Antoinette*. E. ジュール・メラによる英訳版を参考（156ページ）。原典の刊行年は1838年、翻訳は1912年で、ロンドンで出版。Archive.org.

[8] Léonard Autié. *Recollections of Léonard, Hairdresser to Queen MarieAntoinette*. E. ジュール・メラによる英訳版を参考（98〜99ページ）。原典の刊行年は1838年、翻訳は1912年で、ロンドンで出版。Archive.org.

■第9章：1780年代前半　コワフュール・シェニール

[1] Léonard Autié. *Recollections of Léonard, Hairdresser to Queen MarieAntoinette*. E. ジュール・メラによる英訳版を参考（194〜196ページ）。原典の刊行年は1838年、翻訳は1912年で、ロンドンで出版。Archive.org.

[2] Ralph Earl. *Portrait of Esther Boardman*. 1789. The Metropolitan Museum of Art, New York. 1991.338.

[3] 貴重な髪型のファッション図版集は、ボストン美術館収蔵の、クロード゠ルイ・デスレーの『Gallerie des Modes et Costumes Français』をご覧ください（www.mfa.org）。

[4] 『Gallerie des Modes』では、あらゆるタイプの頭飾りや髪型、髪の一部が「トーク（toque）」あるいは「トークなし」と呼ばれているため、混乱を招きます。この本で作る「つばなしの帽子トーク」を他と区別するため、また『Gallerie des Modes』で挙げられている多くの例に言及するため、私たちは「トーク」という言葉を使うことにしました。ですが、キャップ（フランス語ではボンネット）、あるいはプーフと呼んでも間違いではありません。*Gallerie des Modes*. Museum of Fine Arts, Boston. www.mfa.org.

[5] 1776年の『Gallerie des Modes et Costumes Français』（mfa.org、44.1265）には、黒いテレーズが掲載されています。他にも1779年（mfa.org、44.1403）と1785年（mfa.org、44.1633と44.1613）に、黒と白のテレーズを描いたと思われる図版が数多く掲載されています。

パート3：ちりちりヘアで楽しみましょう！

[1] ある髪型を指すために、フランス語で「hérrison（ハリネズミの意味）」という言葉が初出したのは、1776年の『Gallerie des Modes』です。そこには、高さのあるクッションを包むように髪を結い、リボンや細長い布で髪を包み込んで頭のてっぺんで結び、毛先をカールさせずにピンと立たせる、その名のとおり「ハリネズミ」のような髪型が掲載されていました。この言葉は、1780年代に入ってから中頃まで、髪を縮れさせてふんわりと結った髪型を指すのに用いられていました。これらの髪型に共通しているのは、リボンと頭のてっぺんの毛先をつんと立てた点であって、縮れ毛やカールしたトップではありません。1776年から1785年までの『Gallerie des Modes et Costumes

Français』に掲載された図版には、このハリネズミ型ヘアスタイルの様々なバリエーションが掲載されています：Museum of Fine Arts, Boston. www.mfa.org（例：Accession Nos. 44.1243、44.1249、44.1527）

[2] Pierre-Thomas LeClerc and Pélissier. _Gallerie des Modes et Costumes Français_. Plates 200 (44.1498), 201 (44.1500) and 204 (44.1505). 1780. Museum of Fine Arts, Boston. www.mfa.org.

[3] _Recollections of Léonard_. Pages 194–196.

[4] 当時のファッション誌はこうした髪型を実に様々な名前で呼んでいました。『Gallerie des Modes et Costumes Français』だけでも、「プリンセス風スタイル（Coëffure dite à la Princesse）」「ニュー・クレオール・スタイル（Coëffure à la nouvelle Créole）」「愛のらせんスタイル（Coëffure aux Colimaçous d'amour）」など、多くの名称がありました。

[5] David Ritchie. _A Treatise on Hair_. Pages 49–50. 1770. Eighteenth Century Collections Online. リッチーは縮れさせた髪を説明し、「数カ月」は持つと述べています。縮れ毛については、『A Treatise on Hair』の157ページを参照してください。

[6] ジェイムズ・スチュワートは『Plocacosmos』の294ページに、次のように記しています。「（前略）そのあと、頭髪をすっぽりと覆えるだけの非常に大きな長方形のネットを用意し、それを頭にかぶる。そのネットに付いているひもを、巾着を絞るようにしっかりと引っ張って頭を包み込み、うなじあたりで一回交差させる。余ったひもを前に持ってきて交差させ、もう一度後ろに戻し、うなじあたりで結ぶ。このネットと、ローン・コットン（訳注：極めて薄地のコットン）のハンカチを使えば、寝るときに頭を覆うのに十分だ」

[7] なんとアビーはストローを使って細かい巻き毛を作りました。ストローでも本当にうまくカールを作ることができます！

[8] ディドロが書いた『L'Encyclopédie, Arts de l'habillement』の「Perruquier, Barbier, Baigneur-etuviste」の章の図2に、パピヨット・ペーパーで作った巻き毛、ペーパーやアイロンの説明文や図解があります。

■第10章：1780年〜1783年　コワフュール・フリズア

[1] Legros de Rumigny. _L'Art de la Coëffure des Dames Françoises_. 1768. Paris. Gallica Bibliothèque Numérique.

[2] Élisabeth Louise Vigée Le Brun. _Marie Antoinette in a Chemise Dress_. 1783. Hessische Hausstiftung, Kronberg.

[3] Charles V. Linneaus. _A General System of Nature Through the Grand Kingdoms or Animals, Vegetables, and Minerals [...]_. 1766/1802. London. Archive.org.

[4] Charles V. Linneaus. _A General System of Nature Through the Grand Kingdoms or Animals, Vegetables, and Minerals [...]_. 1766/1802. London. Archive.org.

[5] S. White & G.J. White. Stylin' African American Expressive Culture from Its Beginnings to the Zoot Suit. Page 41. 1999. Ithaca. Cornell University Press.

[6] S. White & G.J. White. _Stylin' African American Expressive Culture from Its Beginnings to the Zoot Suit_. Page 42. 1999. Ithaca. Cornell

University Press.

[7] L.L. Tharps. & A.D. Byrd. _Hair Story: Untangling the Roots of Black Hair_. Page 2. 2002. New York. St. Martins.

[8] L.L. Tharps. & A.D. Byrd. _Hair Story: Untangling the Roots of Black Hair_. Page 17. 2002. New York. St. Martins.

[9] L.L. Tharps. & A.D. Byrd. _Hair Story: Untangling the Roots of Black Hair_. Page 6. 2002. New York. St. Martins.

[10] S. White & G.J. White. _Stylin' African American Expressive Culture from Its Beginnings to the Zoot Suit_. Page 41. 1999. Ithaca. Cornell University Press.

[11] S. White & G.J. White. _Stylin' African American Expressive Culture from Its Beginnings to the Zoot Suit_. Page 38. 1999. Ithaca. Cornell University Press.

[12] Aileen Ribeiro. _Dress in Eighteenth-Century Europe_. Page 155. 2002. New Haven and London. Yale University Press. もう一つの例は、イギリスの批評家エリザベス・モンターギュが1764年に書いた書簡で、次のような記述があります。「私は？！人が集まる公の場でこのような人々を見たことがない。（中略）その人たちのドレスは、手が込んでいるのだが醜い。髪を巻くために朝3時間かけて手入れするが、若い女性たちをホッテントット（訳注：コイ族の別称）やインディアンの生娘のように見せてしまい、せっかくの手入れも、髪をくしでとかさない野蛮人のような、恐ろしい雰囲気になってしまう」Angela Rosenthal. "Raising Hair." _Eighteenth-Century Studies_ 38, no. 1 (2004): 1–16. Page 5. https://muse.jhu.edu/.

[13] Florence Montgomery. _Textiles in America 1650–1870_. Pages 207–209. 2007. New York & London. W.W. Norton & Company.

[14] David Ritchie. _A Treatise on Hair_. Pages 49–50. 1770. London. Eighteenth Century Collections Online.

[15] ここでは、ジェイムズ・スチュワートの『Plocacosmos』（258〜260ページ）に書かれている手順に、できるかぎり沿っています。

[16] 『若草物語』のあの有名な場面（訳注：舞踏会に出かける身支度の最中に、ジョウがうっかりとメグの髪をこてで焼く場面）のことです。ちなみに、『若草物語』はアビーの大好きな映画です。

[17] James Stewart. _Plocacosmos: or the Whole Art of Hair Dressing; Wherein Is Contained Ample Rules for the Young Artizan, More Particularly for Ladies Women, Valets, &c. &c._ Page 278. 1782. London. Eighteenth Century Collections Online.

[18] Diderot and d'Alembert. _Encyclopédie Méthodique, ou par Ordre de Matières; par une Société de Gens de Lettres, de Savans et d'Artistes_. 1789. Paris. Google Books.

[19] James Stewart. _Plocacosmos: or the Whole Art of Hair Dressing; Wherein Is Contained Ample Rules for the Young Artizan, More Particularly for Ladies Women, Valets, &c. &c_. Pages 257–280. 1782. London. Eighteenth Century Collections Online.

[20] Diderot and d'Alembert. _Encyclopédie Méthodique, ou par Ordre de Matières; par une Société de Gens de Lettres, de Savans et d'artistes_. 1789. Paris. Google Books.

［21］髪を縮れさせるテクニックを詳しく説明する前に、ジェイムズ・スチュワートは前髪を1.2cmも短くカットすることについて説明しています！ *Plocacosmos*, pages 250–254.

［22］バックルがみすぼらしく出来上がって、泣いていなければの話ですが……。

［23］デザインはピエール・トマ・ルクレール、彫師はニコラ・デュパン。『Gallerie des Modes et Costumes Français』に掲載されている図版のほとんどは、ボストン美術館のウェブサイト（www.mfa.org）で検索できます。これに酷似したキャップは、フランスでもイギリスでも、幅広い年代のファッション図版に数多く描かれています。

［24］Adélaïde Labille-Guiard. *Self-Portrait with Two Pupils, Marie Gabrielle Capet and Marie Marguerite Carreaux de Rosemond*. 1785. The Metropolitan Museum of Art, New York. Accession No. 53.225.5.

［25］Claude-Louis Desrais and Nicolas Dupin. *Gallerie des Modes et Costumes Français, 41e Cahier des Costumes Français, 11e Suitte de coeffures à la mode en 1783. tt.250*. Museum of Fine Arts, Boston. Accession No. 44.1555.

［26］黒以外の色のボンネットの例をいくつか挙げます：Carrington Bowles. *A Decoy for the Old as well as the Young*. 1773. Yale University Library Digital Collections, Lewis Walpole Library. Call No. 773.01.19.02+; William Redmore Bigg. *A Lady and Her Children Relieving a Cottager*. 1781. Philadelphia Museum of Art. Accession No. 1947-64-1; William Redmore Bigg. *A Girl Gathering Filberts*. 1782. Plymouth City Council: The Box. Accession No. PLYMG.CO.3; Carington Bowles after Robert Dighton. *Youth and Age*. 1780–1790. The British Museum. 1935,0522.1.78.

［27］他の色よりも黒のボンネットが多く存在したという証拠はあります。『Instructions for Cutting Out Apparel for the Poor』には、生地と色の選択肢として黒の平織ウールが提示されています。また、『Annals of Philadelphia（フィラデルフィア年鑑）』で、18世紀のボンネットについて「概ねの事実として、婦人用ボンネットをシルクかサテンで作るときは、必ず黒で作られたと言ってもよい」（177ページ）と著者が述べています。とはいえ、18世紀後半の肖像画を調べてみると、この著者の観察は必ずしも正しいわけではなく、ボンネットの色は黒が主流だったものの、他の色のものもありました。

［28］J. Walter. *Instructions for Cutting Out Apparel for the Poor［...］*. Pages 8 & 9. 1789. London. Google Books.

■第11章：1785年〜1790年　コワフュール・アメリケーヌ・デュシェス

［1］『Plocacosmos』（1782年）には、巻き毛と縮れ毛の両方の作り方が説明され、前髪を縮らせると書かれていますが、アレクサンダー・スチュワート著の『The Art of Hair Dressing』（1788年）には、巻き毛の作り方のみが説明されています。この違いは、1780年代が進むにつれ、肖像画に描かれる髪質にも現れています。

［2］Alexander Stewart. *The Art of Hair Dressing*. Pages 12–16. 1788. London. Eighteenth Century Collections Online.

［3］Anonymous. *Seated Woman, Seen from Behind*. c. 1790–1795. The Metropolitan Museum of Art, New York. Accession No. 2000.1.31.

［4］James Stewart. *Plocacosmos; or the Whole Art of Hair Dressing; Wherein Is Contained Ample Rules for the Young Artizan, More Particularly for Ladies Women, Valets, &c. &c*. Page 254. 1782. London. Eighteenth Century Collections Online.

［5］Alexander Stewart. *The Art of Hair Dressing*. Page 13. 1788. London. Eighteenth Century Collections Online.

［6］このキャップはくらげのように見えるので、私たちがこのような名前を付けました。

［7］Élisabeth Louise Vigée Le Brun. *Madame Victoire de France*. 1791. Phoenix Art Museum. Accession No. 1974.36; Élisabeth Louise Vigée Le Brun. *Madame Adélaïde de France*. 1791. Musée Jeanne-d'Aboville, La Fère, Aisne. Accession No. MJA 124.

［8］Adélaïde Labille-Guiard. *Portrait of a Woman (formerly thought to be Madame Roland)*. 1787. Musée des Beaux-Arts de Quimper. Accession No. 873-1-787; Adélaïde Labille-Guiard. *Marie Adélaïde de France, Known as Madame Adélaïde*. 1786–1787. Palace of Versailles. Accession No. MV 5940.

［9］マリー・アントワネットと、彼女が着ていたシュミーズドレスのことを指しています。

［10］例えば、以下のような例が存在します：*Mrs. Thomas Hibbert* by Thomas Gainsborough, 1786 (Die Pinakotheken, Munich. FV 4)、*Comtesse de la Châtre* by Élisabeth Louise Vigée Le Brun, 1789 (The Metropolitan Museum of Art, New York. 54.182).

［11］帽子作りにおいては、フードとキャプリーヌという2タイプの基本形があり、素材は麦わらかウールで、そのクラウンは木型で成型されていません。フードはつばがせまく、キャプリーヌはつばが広いのが特徴です。

■第12章：1790〜1794年　コワフュール・レボリューション

［1］N. Heideloff. *Gallery of Fashion* Vol. 1 (April 1794) – Vol. 9 (March 1803). London. Bunka Gakuen Library, Digital Archive of Rare Materials. https://digital.bunka.ac.jp/kichosho_e/search_list2.php?shoshi_filename=032&from_list=on

［2］私たちの最初の本『18世紀のドレスメイキング』をお持ちの方なら、あの本の1790年代の章は、エリザベート＝ルイーズ・ヴィジェ＝ルブランの作品に大きな影響を受けているのがわかるはずです。彼女が1790年代に描いた多くのロシア人の肖像画を見ると、髪は少しマットな仕上がりになっていて、彼女が1800年代に描いた肖像画の光沢のある髪とはまったく違っています。この違いはもちろんのこと、私たちの調査結果も考慮して、この結論に達しました。Joseph Baillio, Katharine Baetjer, Paul Lang. *Vigée Le Brun*. 2016. New Haven and London. Yale University Press.

［3］「シフォネット」という言葉は、『Gallery of Fashion』の中で全体的に使用されています。そのほんの一例がこちら：Heideloff. *Gallery of Fashion* Vol. 1 (April 1794) – Vol. 9 (March 1803). Vol. 1 (1794) Fig. VII. London. Bunka Gakuen Library, Digital Archive of Rare Materials. https://digital.bunka.ac.jp/kichosho_e/search_list2.

php?shoshi_filename=032&from_list=on

[4] パピヨット・ペーパーの使用方法をさらに詳しく知りたい場合は、こちらを参照：Alexander Stewart. *The Art of Hair Dressing or, The Ladies Director*, 1788. London. Eighteenth Century Collections Online.

[5] フランス革命を揶揄した冗談ですが、早すぎたでしょうか……。

[6] Heideloff. *Gallery of Fashion* Vol. 1 (April 1794) – Vol. 9 (March 1803). Vol. 1 (1794) Fig. VII. London. Bunka Gakuen Library, Digital Archive of Rare Materials. https://digital.bunka.ac.jp/kichosho_e/search_list2.php?shoshi_filename=032&from_list=on）

[7]『Gallery of Fashion』の第1巻の図すべてに、多種多様なターバン、キャップ、頭に巻く布などが描かれています。

■終章

[1] Kimberly Chrisman-Campbell. *Fashion Victims: Dress at the Court of Louis XVI and Marie-Antoinette*. Page 278. 2015. New Haven and London. Yale University Press.

[2] イギリス政府がどのようにして一気に髪粉の使用をほぼ止めてしまったのか、この本では詳しくは説明しませんが、当時の状況を知りたい場合は、こちらを参照してください：John Hart. *An Address to the Public on the Subject of the Starch and Hair-Powder Manufactories [...]*. 1795. London. Eighteenth Century Collections Online。当時イギリスでは、人々が路上で襲われていましたし、この髪粉税のせいで、でんぷん製造業に大きな打撃を与えたため、あまりよい状況とは言えませんでした。

[3] Stephen Dowell. *A History of Taxation and Taxes in England from the Earliest Times to the Year 1885*. Volume III. Direct Taxes and Stamp Duties. Pages 255–59. 1888. London. Longmans, Green & Co.

[4] Emma Markiewicz. *Hair, Wigs and Wig Wearing in Eighteenth-Century England*. Page 95. 2014. PhD thesis, University of Warwick.

[5] Stephen Dowell. *A History of Taxation and Taxes in England from the Earliest Times to the Year 1885*. Volume III. Direct Taxes and Stamp Duties. Pages 255–59. 1888. London: Longmans, Green & Co.

[6] James Rennie. *A New Supplement to the Pharmacopoeias of London, Edinburgh, Dublin, and Paris [...]*. Pages 353–54. 1833. London. Google Books.

[7] 18世紀の髪結いの手引き書と、19世紀のものとで、髪粉のレシピを比べると、成分的にはどちらも同じか、酷似していることが多いのです。手引き書はあまりにも数多く存在するため、一例を挙げると、『Toilet de Flora』（1779年）と、『A New Supplement to the Pharacopeoias of London, Edinburgh, and Paris』（1833年）を比較しました。

引用作品

[1] *Accessory Set*. c.1750. The Metropolitan Museum of Art, New York. 2009.300.2195a-d.

[2] Adélaïde Labille-Guiard. *Self-Portrait with Two Pupils, Marie Gabrielle Capet and Marie Marguerite Carreaux de Rosemond*. 1785. The Metropolitan Museum of Art, New York. Accession No. 53.225.5.

[3] Adélaïde Labille-Guiard. *Madame Adélaïde de France*. 1787. Musée National des Châteaux de Versailles et de Trianon.

[4] Adélaïde Labille-Guiard. *Madame Élisabeth de France*. c. 1787. The Metropolitan Museum of Art, New York. 2007.441.

[5] Adélaïde Labille-Guiard. *Marie Adélaïde de France, Known as Madame Adélaïde*. 1786–1787. Palace of Versailles. Accession No. MV 5940.

[6] Adélaïde Labille-Guiard. *Portrait of a Woman (formerly thought to be Madame Roland)*. 1787. Musée des Beaux-Arts de Quimper. Accession No. 873-1-787.

[7] Adélaïde Labille-Guiard. *Self-Portrait with Two Pupils*. 1785. The Metropolitan Museum of Art, New York. 53.225.5.

[8] Alexander Roslin. *Portrait of Marie-Françoise Julie Constance Filleul, Marquise de Marigny with a Book*. 1754. Private Collection. https://www.gettyimages.com/detail/news-photo/portrait-of-mariefran%C3%A7oise-julie-constance-filleul-news-photo/600054461#/portrait-of-mariefranoise-julie-constance-filleul-marquise-de-marignypicture-id600054461.

[9] Allan Ramsay. *Portrait of Horace Walpole's Nieces: The Honorable Laura Keppel and Charlotte, Lady Huntingtower*. 1765. Museum of Fine Arts, Boston. 2009.2783.

[10] Ann Perrin. "Ann Perrin, French Milliner." *Public Advertiser* (London, England), Tuesday, April 22, 1755; Issue 3681.

[11] Anonymous. *A collection of ladies' dresses taken from almanacs, magazines and pocket books bequeathed by the late Miss Banks, arranged in one portfolio*. 1760–1818. British Museum. C,4. 1-468.

[12] Anonymous. *Marie-Joséphine-Louise de Savoie, comtesse de Provence*. 1760-70s. Versailles, châteaux de Versailles et de Trianon. MV2125.

[13] Anonymous. *Patterns for the Newest and Most Elegant Head Dresses. The Lady's Magazine*. May 1771. Yale University Library. Lewis Walpole Digital Collections. 771.05.00.03.

[14] Anonymous. *Portrait of a Lady*. c. 1730–1750. National Gallery of Art, Washington, D.C. 1947.17.31

[15] *Art and Picture Collection*. The New York Public Library. Native of Benguela; Native of Angola. 1855. The New York Public Library Digital Collections. http://digitalcollections.nypl.org/items/510d47e1-082fa3d9-e040-e00a18064a99.

[16] Augustin Pajou. *Madame du Barry*. 1772. The Metropolitan Museum of Art, New York. 43.163.3a, b.

[17] Bernard Lepicié after François Boucher. *Le Déjeune "The Luncheon."* c. 1750. The Metropolitan Museum of Art, New York. 50.567.34.

[18] Boizot Simon Louis. *Marie-Antoinette, reine de France*. 1774-75. Versailles, châteaux de Versailles et de Trianon. MV2213.

[19] Edmé Bouchardon. *Marie-Thérèse Gosset*. 1732. Musée du Louvre, Paris. RF4642.

[20] *Cap*. 18th Century. Musuem of Fine Arts, Boston. 38.1206.

[21] Cap Back. c. 1740. Victoria and Albert Museum. http://collections. vam.ac.uk/item/O134732/cap-back-unknown/.

[22] Carington Bowles after Robert Dighton. *Youth and Age*. 1780-1790. The British Museum. 1935,0522.1.78.

[23] Carrington Bowles. *A Decoy for the old as well as the young*. 1773. Yale University Library Digital Collections, Lewis Walpole Library. Call No. 773.01.19.02+.

[24] Claude-Louis Desrais and Etienne Claude Voysard. *Gallerie des Modes et Costumes Français, 21e. Cahier des Costumes Français, 15e Suite d'Habillemens à la mode en 1779. V.125*. 1779. Museum of Fine Arts, Boston. Accession No. 44.1403.

[25] Claude-Louis Desrais and Nicolas Dupin. *Gallerie des Modes et Costumes Français. 41e Cahier des Costumes Français, 11e Suite de coeffures à la mode en 1783. tt.250*. Museum of Fine Arts, Boston. Accession No. 44.1555

[26] E. Evans. "For the Ladies." *Morning Herald and Daily Advertiser* (London, England), Friday, February 22, 1782; Issue 411.

[27] Élisabeth Louise Vigée Le Brun. *Comtesse de la Châtre*. 1789. The Metropolitan Museum, New York. Accession No. 54.182.

[28] Élisabeth Louise Vigée Le Brun. *Madame Victoire de France*. 1791. Phoenix Art Museum. Accession No. 1974.36.

[29] Élisabeth Louise Vigée Le Brun. *Comtesse de la Châtre*. 1789. The Metropolitan Museum of Art, New York. 54.182.

[30] Élisabeth Louise Vigée Le Brun. *Madame Adélaïde de France*. 1791. Musée Jeanne d'Aboville, La Fère, Aisne. Accession No. MJA 124.

[31] Élisabeth Louise Vigée Le Brun. *Madame Victoire de France*. 1791. Phoenix Art Museum. 1974.36.

[32] Élisabeth Louise Vigée Le Brun. *Marie Antoinette in a Chemise Dress*. 1783. Hessische Hausstiftung, Kronberg.

[33] Esnauts et Rapilly. *Gallerie des Modes et Costumes Français*. 1776-1787. Museum of Fine Arts, Boston.

[34] Esnauts et Rapilly. *Gallerie des Modes et Costumes Français*. 13e Suite de Coeffures à la mode en 1785. 6(282ter). 1785. The Museum of Fine Arts, Boston. Accession No. 44.1613.

[35] Francis Milner Newton. *Portrait of Johanna Warner, half-length, in a yellow dress and bonnet*. 1753. Bonhams. https://www.bonhams.com/auctions/21834/lot/258/.

[36] François Hubert Drouais. *Marie Rinteau, called Mademoiselle de Verrières*. 1761 (Updated c. 1775). The Metropolitan Museum of Art, New York. 49.7.47.

[37] François Louis Joseph Watteau and Nicolas Dupin. *Gallerie des Modes et Costumes Français, 47e Cahier de Costumes Français, 42e Suite d'Habillemens à la mode en 1785. Ccc.299*. 1785. The Museum of Fine Arts, Boston. 44.1633.

[38] Gilles Edme Petit after François Boucher. *Le Matin, La Dame a sa Toilete*. c. 1750. The Metropolitan Museum of Art, New York. 53.600.1042.

[39] *Hat*. c. 1760. The Metropolitan Museum of Art, New York. 1984.140.

[40] Houdon Jean Antoine. *La Comtesse de Jaucourt*. 1777. Musée du Louvre, Paris. RF2470.

[41] Jean-Baptiste Pigalle. *Madame de Pompadour*. 1748-51. The Metropolitan Museum of Art, New York. 49.7.70.

[42] Jeanne Étienne Liotard. *Breakfast*. Around 1752. Die Pinakotheken, Munich. HUW 30. https://www.sammlung. pinakothek.de/en/artwork/ZMLJkpqGJv/jean-etienne-liotard/das-fruehstueck.)

[43] Jean-Étienne Liotard. *Portrait of Archduchess Maria Antonia of Austria (Marie Antoinette)* . 1762. Musée d'Art et d'Histoire, Geneva. 1947-0042.

[44] Jean-Michel Moreau le Jeune. *Have No Fear, My Good Friend*. 1775. The J. Paul Getty Museum, Los Angeles. 85.GG.416.

[45] Johann Eleazar Zeissig, called Schenau. *A Woman at her Toilet with a Maid, a Boy, a Dog, and a Young Soldier; verso: A Sketch for a Similar Composition*. 1770. The Metropolitan Museum of Art, New York. 2008.506.

[46] Johann Nikolaus Grooth. *Portrait of a Woman*. c.1740-1760. The Metropolitan Museum of Art, New York. 22.174.

[47] John Collet, Bowles and Carver. *Tight Lacing, or Fashion Before Ease*. c. 1770. The Colonial Williamsburg Foundation. 1969.111.

[48] John Singleton Copley. *Dorothy Quincy (Mrs. John Hancock)* . c. 1772. Museum of Fine Arts, Boston. 1975.13.

[49] John Singleton Copley. *Mr. and Mrs. Isaac Winslow (Jemina Debuke)* . 1773. Museum of Fine Arts, Boston. 39.250.

[50] John Singleton Copley. *Mrs. Richard Skinner*. 1772. Museum of Fine Arts, Boston. 06.2428.

[51] John Smart. *Mrs. Caroline Deas*. c. 1760. The Metropolitan Museum of Art, New York. 59.23.79.

[52] Joseph Siffred Duplessis. *Madame de Saint-Maurice*. 1776. The Metropolitan Museum of Art, New York. 69.161.

[53] Benjamin Henry Latrobe. *Preparation for the Enjoyment of a Fine Sunday Among the Blacks Norfolk VA*. March 4, 1797. Maryland Historical Society, Baltimore.

[54] Lewis Hendrie. "Bear Grease, Lewis Hendrie." *Morning Herald and Daily Advertiser* (London, England), Friday, February 15, 1782; Issue 405.

[55] Matthew Darly. *The City Rout*. May 20, 1776. The Metropolitan Museum of Art, New York. 17.3.888-261.

[56] Pierre-Thomas LeClerc, Nicolas Dupin, Esnauts et Rapilly. *Galerie des Modes et Costumes Français, 6e Suite d'Habillemens à la mode en 1778. M.67 "Jeune Dame se faisant cöeffer à neuf..."* . 1778. Museum of Fine Arts, Boston. 44.1333.

[57] Pierre-Thomas LeClerc, Nicolas Dupin. *Esnauts et Rapilly, Gallerie des Modes et Costumes Français. 4e Suite d'Habillemens à la mode. K.57 "Femme galante à sa toilette ployant un billet."* 1778. Museum of Fine Arts, Boston. 44.1321

[58] Pierre-Thomas LeClerc and Pélissier. *Gallerie des Modes et Costumes Français, 1ere Suite des Costumes François pour les Coiffures depuis 1776*. A.6. 1778. Museum of Fine Arts, Boston. Accession No. 44.1243.

[59] Pierre-Thomas LeClerc and Pélissier. *Gallerie des Modes et Costumes Français, 2e. Cahier des Nouveaux Costumes Français pour les Coeffures*. B.9. 1778. Museum of Fine Arts, Boston. Accession No. 44.1249.

[60] Pierre-Thomas LeClerc and Pélissier. *Gallerie des Modes et Costumes Français, 34e. Cahier de Costumes Français, 8e Suite de Coeffures à la mode en 1780*. 204. 1780. Museum of Fine Arts, Boston. Accession No. 44.1505.

[61] Pierre-Thomas LeClerc and Pélissier. *Gallerie des Modes et Costumes Français, 34e Cahier de Costumes Français, 8e Suite de Coeffures à la mode en 1780*. 201. 1780. Museum of Fine Arts, Boston. Accession No. 44.1500.

[62] Pierre-Thomas LeClerc and Pélissier. *Gallerie des Modes et Costumes Français, 3e. Cahier des Modes Françaises pour les Coeffures depuis 1776*. C.17. 1778. Museum of Fine Arts, Boston. Accession No. 44.1265.

[63] Pierre-Thomas LeClerc and Pélissier. *Gallerie des Modes et Costumes Français, 34e, Cahier de Costumes Français, 8e Suite de Coeffures à la mode en 1780*. 200. 1780. Museum of Fine Arts, Boston. Accession No. 44.1498.

[64] René Gaillard after François Boucher. *La Marchande De Modes*. 1746-55. The Metropolitan Museum of Art, New York. 53.600.1107.

[65] Sayer & Bennett. *The Boarding-School Hair-Dresser*. 1774. British Museum, London. 2010,7081.1658.

[66] *The village barber / H. J.* 1778. [England: Pubd. M Darly, 39 Strand, June 1] Photograph. https://www.loc.gov/item/2006685336/.

[67] Thomas Gainsborough. *Mrs. Thomas Hibbert*. 1786. Die Pinakotheken, Munich. Accession No. FV 4.

[68] Thomas Gainsborough. *Mrs. Thomas Hibbert*. 1786. Die Pinakotheken, Munich. FV 4. https://www.sammlung.pinakothek.de/en/bookmark/artwork/8MLvMjwjxz.

[69] Johann Friedrich August Tischbein. *Portrait de Madame Schmidt-Capelle*. 1786. Allemagne, Cassel, Museumslandschaft Hessen Kassel, Neue Galerie

[70] William Berczy. *Portrait of Marie du Muralt*. 1782. National Gallery of Canada. Accession No. 41972.

[71] William Redmore Bigg. *A Girl Gathering Filberts*. 1782. Plymouth City Council: The Box. Accession No. PLYMG.CO.3.

[72] William Redmore Bigg. *A Lady and Her Children Relieving a Cottager*. 1781. Philadelphia Museum of Art. Accession No. 1947-64-1.

『若い女性（おそらくネトルソープ嬢）の肖像画』（1770 年）、ヘンリー・ウォルトン　1746 ～ 1813 年、イェール大学英国美術研究センター　ポール・メロン・コレクション　B1981.25.652

参考文献

1. A Practical Chemist. *The Cyclopaedia of Practical Receipts in All the Useful and Domestic Arts*. 1841. London. Google Books.

2. Andrews, John. *Remarks on the French and English Ladies, in a Series of Letters; interspersed with Various Anecdotes [. . .]* . 1783. London. Eighteenth Century Collections Online.

3. Anon. *A Dissertation Upon Headdress; Together with a Brief Vindication of High Coloured Hair, And of the those Ladies on whom it grows*. 1767. London. Eighteenth Century Collections Online.

4. Anon. *Fashion; or, a trip to a foreign c-t, A poem*. 1777. London. Eighteenth Century Collections Online.

5. Anon. *The Lady's Magazine or Entertaining Companion for the Fair Sex, Appropriated Solely to Their Use and Amusement*. Vol. 10. 1779. London. Google Books.

6. Anon. *The Lady's Magazine or Entertaining Companion for the Fair Sex, Appropriated Solely to Their Use and Amusement*. Vol. 16. 1785. London. Google Books.

7. Anon. *The Statutes at Large, From the First Year of the Reign of King George the First to the Third Year of the Reign of King George the Second*. Vol. 5. 1763. London. Google Books.

8. Anon. "Caution against using White Lead as a Cosmetic." *The Bristol and Bath magazine, or, Weekly miscellany. Containing selected beauties from all the new publications, together with a variety of original and fugitive pieces. 1782–1783*. Pages 106 and 107. Eighteenth Century Collections Online.

9. Anon. *The American Family Receipt Book; Consisting of Several Thousand Most Valuable Receipts, Experiments, &c. &c. Collected from Various Parts of Europe, America, and Other Portions of the Globe*. 1854. London. Google Books.

10. Autié, Léonard. *Recollections of Léonard, Hairdresser to Queen Marie-Antoinette*. Translated from French by E. Jules Meras. Originally published 1838. Translated 1912.

11. Baillio, Joseph, Katharine Baetjer, Paul Lang. *Vigée Le Brun*. 2016. New Haven and London. Yale University Press.

12. Bennett, John. *Letters to a Young Lady, On a Variety of Useful and Interesting Subjects, Calculated to Improve the Heart, to Form the Manners, and Enlighten the Understanding: In Two Volumes*. 1795. London. Eighteenth Century Collections Online.

13. Buchoz, Pierre Joseph. *Toilet de Flora*. 1772. London. Google Books.

14. Chrisman-Campbell, Kimberly. *Fashion Victims: Dress at the Court of Louis XVI and Marie-Antoinette*. 2015. New Haven and London. Yale University Press.

15. Cooley, Arnold James. *The Cyclopaedia of Practical Receipts in All the Useful and Domestic Arts: Being a Compendious Book of Reference for the Manufacturer, Tradesman, and Amateur*. 1841. London. Google Books.

16. Diderot and d'Alembert. *Encyclopédie Méthodique, ou par Ordre de Matières; par une Société de Gens de Lettres, de Savans et d'artistes*. 1789. Paris. Google Books.

17. Diderot, Denis. *L'Encyclopédie, Arts de l'habillement, recueil de planches, sur les sciences, les arts libéraux, et les arts méchaniques, avec leur explication*. 1751–1780. Paris. gallica.bnf.fr / Bibliothèque nationale de France.

18. Dowell, Stephen. *"A History of Taxation and Taxes in England from the Earliest Times to the Year 1885. Volume III. Direct Taxes and Stamp Duties."* 1888. London: Longmans, Green & Co. Pages 255–59.

19. Eminent English physician at the Russian Court. *The Art of Beauty, or, a Companion for the Toilet [. . .]* . 1760. London. Eighteenth Century Collections Online.

20. Equiano, O. *The Interesting Narrative of the Life of Olaudah Equiano, or Gustavus Vassa, the African [. . .]*. Second Edition. 1789. London.

21. Gilchrist, Peter. *A Treatise on the Hair*. 1770. London. Eighteenth Century Collections Online.

22. Grose, Francis. *A Guide to Health, Beauty, Riches, and Honour*. 2nd ed. 1796. London. Eighteenth Century Collections Online.

23. Hart, John. *An Address to the Public on the Subject of the Starch and Hair-Powder Manufactories [. . .]*. 1795. London. Eighteenth Century Collections Online.

24. Heideloff, N. *Gallery of Fashion*. Vol. 1 (April 1794) – Vol. 9 (March 1803). London. Bunka Gakuen Library, Digital Archive of Rare Materials. https://digital.bunka.ac.jp/kichosho_e/search_list2.php?shoshi_filename=032&from_list=on

25. Hendrie, Lewis. *Lewis Hendrie, at His Perfumery Shop and Wholesale Warehouse, Shug-Lane, near the top of the Hay-Market, St. James's, London, Sells the Following and All Other Articles in the Perfumery Way, on Remarkably Low Terms, and Warrants Them as Good in Quality as Any Shop or Warehouse in Great Britain ... [London]*: n.p., [1778]. Eighteenth Century Collections Online.

26. Herzog, Donald J. "The Trouble with Hairdressers." *Representations* 53 (1996): 21-43.

27. Le Camus, A. *Abdekar, or, the Art of Preserving Beauty*. 1756. London. Google Books.

28. Leca, Benedict. *Thomas Gainsborough and the Modern Woman*. 2010. Giles Ltd. London.

29. Linneaus, Charles V. *A General System of Nature through the Grand Kingdoms or Animals, Vegetables, and Minerals [. . .]*. 1766/1802. London. Via openlibrary.org.

30. Markiewicz, Emma. *Hair, Wigs and Wig Wearing in Eighteenth-Century England*. 2014. PhD thesis, University of Warwick.

31. Mather, J. *A Treatise on the Nature and Preservation of the Hair, in which the Causes of Its Different Colours and Diseases are Explained [...]*. 1795. London. Eighteenth Century Collections Online.

32. Montgomery, Florence, *Textiles in America*

1650-1870. 2007. W.W. Norton & Company. New York & London.

33. Moore, William. *The Art of Hair-Dressing, and Making It Grow Fast, Together, with a Plain and Easy Method of Preserving It; with Several Useful Recipes, &c.* c.1780. London. Eighteenth Century Collections Online.

34. Peckham, Brian W. "Technological Change in the British and French Starch Industries, 1750-1850." *Technology and Culture* 27, no. 1 (1986): 18-39.

35. Physician. *Letters to the Ladies, on the Preservation of Health and Beauty*. 1770. London. Eighteenth Century Collections Online.

36. Physician. *The Art of Preserving Beauty; Containing Instructions to Adorn and Embellish the Ladies; Remove Deformities, and Preserve Health*. 1789. London. Eighteenth Century Collections Online.

37. Postle, Martin. *Johan Zoffany RA Society Observed*. 2011. New Haven and London. Yale University Press.

38. Pratt, Ellis. *The Art of Dressing the Hair. A Poem*. 1770. London. Eighteenth Century Collections Online.

39. Raibaud et Louis (Perfumers: Paris, France). *A l'Etoile orientale. Varia aromata. London. Raibaud et Louis marchandsparfumeurs, ... à Paris, tiennent dans cette ville ... chez Mr. Bawen, Air-Street Piccadilly: savoir, ... = The Eastern Star. Varia aromata. London. Raibaud and Lewis perfumers, ... at Paris, have likewise a wholesale and retail perfumery warehouse, at Mr. Bawen's, Air-Street, Piccadilly: viz. ...* n.p.1775 (?). London. Eighteenth Century Collections Online.

40. Rebora, Carrie, Paul Staiti, Erica E. Hirshler, Theodore E Stebbins Jr. and Carol Troyen. *John Singleton Copley in America*. 1995. New York. The Metropolitan Museum of Art.

41. Rennie, James. *A New Supplement to the Pharmacopoeias of London, Edinburgh, Dublin, and Paris [...]*. 1833. London. Google Books.

42. Ribeiro, Aileen. *Dress in Eighteenth-Century Europe 1715-1789*. 2002. New Haven & London. Yale University Press.

43. Warren, Richard. (Perfumers: London,

England). *Richard Warren and Co. perfumers, at the Golden Fleece, in Marylebone-Street,[...]*. 1780. London. Eighteenth Century Collections Online.

44. Ritchie, David. *A Treatise on Hair*. 1770. Eighteenth Century Collections Online.

45. Rosenthal, Angela. "Raising Hair." *Eighteenth-Century Studies* 38, no. 1 (2004): 1-16. https://muse.jhu.edu/.

46. Rumigny, Legros de. *Supplément de L'Art de la Coëffure des Dames Françoises*. 1768. Paris. Gallica Bibliothèque Numérique.

47. Rumigny, Legros de. *L'Art de la Coëffure des Dames Françoises*. 1768. Paris. Gallica Bibliothèque Numérique.

48. Salmon, William. *Polygraphice or The Arts of Drawing, Engraving, Etching, Limning, Painting, Washing, Varnishing, Gilding, Colouring, Dying, Beautifying, and Perfuming in Four Books*. 1673. Google Books.

49. Steele, Richard. *The Ladies' Library: or, Encyclopedia of Female Knowledge, in Every Branch of Domestic Economy: Comprehending in Alphabetical Arrangement, Distinct Treatises on Every Practical Subject....* 1790. London. Eighteenth Century Collections Online.

50. Stevens, George Alexander. *A Lecture on Heads, Written by George Alexander Stevens, with Additions by Mr. Pilon; as Delivered by Mr. Charles Lee Lewes, at the Theatre Royal in Covent Garden, and in Various Parts of The Kingdom. To Which is Added an Essay on Satire*. 1785. London. Eighteenth Century Collections Online.

51. Stewart, Alexander. *The Art of Hair Dressing, or The Ladies Director; Being a Concise Set of Rules for Dressing Ladies Hair [...]*. 1788. London. Eighteenth Century Collections Online.

52. Stewart, Alexander. *The Art of Hair Dressing, or, The Gentleman's Director; Being a Concise Set of Rules for Dressing Gentlemen's Hair [...]*. 1788. London. Eighteenth Century Collections Online.

53. Stewart, Alexander. *The Natural Production of Hair, or its Growth and Decay, Being a Great and Correct Assistance to its Duration [...]*. 1795. London. Eighteenth Century Collections Online.

54. Stewart, James. *Plocacosmos: or the Whole Art of Hair Dressing; Wherein Is Contained Ample Rules for the Young Artizan, More Particularly for Ladies Women, Valets, &c. &c.* 1782. London. Eighteenth Century Collections Online.

55. Stowell, Lauren, and Abby Cox. *The American Duchess Guide to 18th Century Dressmaking*. 2017. Salem, Massachusetts. Page Street Publishing.

『18世紀のドレスメイキング』ローレン・ストーウェル＆アビー・コックス著、新田享子訳、ホビージャパン社、2022年

56. Tharps, L.L. & A.D. Byrd. *Hair Story: Untangling the Roots of Black Hair*. 2002. New York. St. Martins.

57. Van Cleave, Kendra. *18th Century Hair & Wig Styling: History & Step-by-Step Techniques*. 2014.

58. Vickery, Amanda. "Mutton Dressed as Lamb? Fashioning Age in Georgian England." *Journal Of British Studies*. 52:4 (2013).

59. Walter, J. *Instructions for Cutting Out Apparel for the Poor [...]*. 1789. London. Google Books.

60. Watson, John Fanning. *Annals of Philadelphia, Being a Collection of Memoirs, Anecdotes, and Incidents of the City and Its Inhabitants, from the Days of the Pilgrim Founders*. 1830. E.L. Carey & A. Hart, New York. Google Books.

61. White, Shane and Graham White. *Stylin' African American Expressive Culture from Its Beginnings to the Zoot Suit*. 1999. Ithaca. Cornell University Press.

62. Woodyard, Sarah. *Martha's Mob Cap? A Milliner's Hand-Sewn Inquiry into Eighteenth-Century Caps ca. 1770-1800*. University of Alberta. https://era.library.ualberta.ca/items/d08025c6-d1b7-4221-81f4-fc1601b57258.

素材について

生地、糸、リボン、手芸用品

1. ルネサンス・ファブリックス< Renaissance Fabrics >：
www.renaissancefabrics.net

2. バーンリー＆トロウブリッジ< Burnley and Trowbridge >：
www.burnleyandtrowbridge.com

3. ブライテックス・ファブリックス< Britex Fabrics >：
www.britexfabrics.com

4. レイシス・ミュージアム・オブ・レース・アンド・テキスタイル
< Lacis Museum of Lace and Textiles >
www.lacis.com/retail.html

5. ミル・エンド・ファブリックス< Mill End Fabrics >：
ネバダ州リノを訪ねるときは、この布の宝庫に是非お立ち寄りください（コニーさん、お元気ですか？）
https://www.millendfabricsreno.com/）

ラードなどの獣脂

1. ファットワークス< Fatworks >：www.fatworks.com

スパイス、ハーブ、コスメの材料

1. マウンテン・ローズ・ハーブ< Mountain Rose Herbs >：
www.mountainroseherbs.com

2. レイヴン・ムーン・エンポリウム< Raven Moon Emporium >：
www.etsy.com/shop/RavenMoonEmporium

3. キューピッドフォールズ< CupidFalls >：
www.etsy.com/shop/CupidFalls

その他

1. なんといっても最強のアマゾン：www.amazon.com

2. イーベイ（馬の毛の購入先）：www.ebay.com

3. 粒状コルクの購入先：www.corkstore.com

ジュエリー

1. デイム・ア・ラ・モード・ジュエリー< Dames à la Mode Jewelry >：
www.damesalamode.com

モデル（登場順）

1. アビー・コックス
2. シンシア・セッチェ
3. ローリー・タヴァン
4. ジェニー・チャン
5. ジャスミン・スミス
6. ニコール・ルドルフ
7. ローレン・ストーウェル
8. ジーナ・ナヴァルテ

著者・協力者　略歴

ローレン・ストーウェル

　起業家／著述家。2003 年にソーイングとコスチューム作りを始め、特に 18 世紀に関心を持つようになる。うまく作れた作品から失敗作まで、歴史衣装作りで学んだことを記録するため、2009 年、「American Duchess（アメリカン・ダッチェス）」というブログを開設。2011 年には、初の 18 世紀風の靴をデザイン。その後まもなく、「アメリカン・ダッチェス」レーベルでジョージ王朝時代、ヴィクトリア朝時代、エドワード朝時代の靴やアクセサリーのコレクションを、「Royal Vintage（ロイヤル・ヴィンテージ）」レーベルで 1920 年代、1930 年代、1940 年代の靴のデザインを発表。Simplicity（シンプリシティ）社から歴史衣装の型紙をいくつも出しながら、2017 年には、アビーと共著で、初めての本『18 世紀のドレスメイキング』を刊行。夫のクリスとたくさんの犬たちに囲まれ、ネバダ州リノで暮らす。歴史衣装だけでなく、水彩画や旅行、カーレースが大好きで、株式市場にも多大なる関心を持っている。

アビー・コックス

　インディアナ大学ブルーミントン校で美術史、歴史、舞台芸術を学ぶうち、歴史衣装への情熱に火がつく。スコットランドのグラスゴー大学に進学し、装飾美術とデザイン史を学び、2009 年に修士号を取得。卒業後は、ヨーロッパ各地を周遊したのち、コロニアル・ウィリアムズバーグ財団で女性用の帽子／ドレス職人の見習いとなり、大学で身につけた知識とスキルを活かしはじめる。このとき、18 世紀のドレスメイキングを学んだだけでなく、古い時代のヘアケアにのめり込む。2016 年に財団を離れ、American Duchess Inc. and Royal Vintage Shoes（アメリカン・ダッチェス＆ロイヤル・ヴィンテージ・シューズ）に入社し、現在副社長を務める。本の出版やポッドキャストの配信をこなし、ドレスの型紙や靴コレクションをいくつか出したのち、ネバダ州リノに移住を決め、現在は犬とパートナーと幸せに暮らしている。

チェイニー・マクナイト

　2011 年、シモンズ大学で政治学の学士号を取得。Not Your Mommas History（ナット・ユア・ママズ・ヒストリー）（訳注：直訳は「あなたのママの歴史じゃない」で、奴隷にされた人を先祖に持たない人々を対象に啓蒙活動をするという意味が込められている）の創設者として、アメリカの奴隷制度に関する研究と啓蒙活動に専念している。アメリカ 26 州にある 45 を超える史跡にて、18 世紀から 19 世紀半ばまでの奴隷の生活を案内する仕事に従事。全米歴史案内士協会（National Association of Interpretation、NAI と略される）が定める訓練を受け、歴史案内士として 4500 時間以上の経験を積む。ヴァージニア州の史跡を巡るツアーを 18 以上、全米各地の博物館用に 13 の特別プログラムを企画した実績を持つ。18、19 世紀における奴隷の生活に対する理解を深める活動として、2015 年、Not Your Mommas History を創設。

ウェブサイトはこちら：www.notyourmommashistory.com

謝辞

2冊目の執筆の機会を与えてくださったページ・ストリート・パブリッシング社に深謝いたします。執筆依頼のタイミングも書籍の体裁も、18世紀のヘアスタイルに関し、研鑽を積んできたアビー・コックスのすばらしい成果を世界に紹介するのにぴったりとあり、この興味深い題材に早速取り組みました。18世紀のヘアスタイルに関して知識のなかった私が勉強し「追いつく」まで、アビーは辛抱強く待ってくれましたし、この本を刊行に漕ぎ着けるまで、細かいことにも延々とこだわる私に付き合ってくれました。

私たちに忍耐強く付き合ってくれたモデルの皆さんにも、厚くお礼を申し上げます。はるばるリノまで足を運び、髪結いの実験台になってくれただけでなく、縫製も手伝ってくれたニコール・ルドルフとシンシア・セッチェ、そして、コワフュール・ア・ランファンのために大胆に切って恐ろしいことになっていた私の髪、髪を直してくれた美容師のマルニには頭が上がりません。私たちの文章をばっさりと編集してくれた母にも感謝です。最後に、本書に取り組んでいる間、忍耐強く、撮影スタジオを（何度も何度も）設営してくれて、口を開けば、古い時代の髪型のことしか話さない私に耳を傾けてくれた夫のクリスには感謝してもしきれません。

ローレン・ストーウェル

新しい本を生み出すには多くの人々の力添えが必要ではないでしょうか。私は心からそう実感しています。今回も例外ではありません。本書刊行に携わった多くの人々への感謝を述べる前に、私たちの1冊目を購入し、この2冊目にも大きな期待の声を寄せてくださった皆さんへ、ひときわ大きな感謝の気持ちを伝えたいと思います。この方々の声がなければ、本書は刊行にいたらなかったでしょう。心から感謝いたします。

18世紀のヘアスタイルに強い関心を持ち、情熱を燃やし続けるようになったのは、コロニアル・ウィリアムズバーグ財団で働く同僚たちのおかげです。ジュネー・ウィテカー、マーク・ヒュッター、サラ・ウッドヤード、マイク・マッカーティ、レベッカ・スターキンス、ブルック・ウェルボーン、ニール・ハースト、アンジェラ・バーンレイ…… 皆さん、どうもありがとう。私のために実験台になってもいいと名乗り出てくれた友人やかつての同僚の皆さん、本当にありがとうございました（お世話になった人の数はあまりにも多く、全員をここで紹介するわけにはいきませんが）。髪を巻くのに編み棒を使えばいいのではとアイデアを出してくれたティム・ローグ、ありがとう！ もう何年も前のことになりますが、18世紀の髪型について、あっと驚くような内容の講義をし、私に研究の道を勧めてくださったアン・ビソネット博士にも深謝いたします。

そして、奴隷制度に関する知識や知恵を私たちと共有し、本書作りに貢献してくれたチェイニー・マクナイト。忌憚なく私見を述べさせてもらうと、このプロジェクトへのあなたの貢献は貴重も貴重、まさにあなたは女神でした。

縫製とモデルを担当してくれただけでなく、何年も前に私が18世紀の髪型についての研究を始めたとき、相談役、ヘアモデル、そして助手まで引き受けてくれたニコール・ルドルフには感謝しきれません。また、忍耐強く最後まで私たちに付き合ってくれた美しいモデルの皆さん、シンシア・セッチェ、ジェニー・チャン、ローリー・タヴァン、ジャスミン・スミス、ジーナ・ナヴァルテにも感謝しなければなりません。

古い時代の髪型についての研究に私と一緒に飛び込んでくれ、共著者としてこれ以上望むことはないほど完璧なローレンにも感謝。マレットカットで髪をめちゃくちゃにしてごめんなさい。あれでも、私は必死に手を尽くしたんですよ。1765年以前のヘアスタイルにはまったく無関心の私のために、ルグロやレオナールの著作を翻訳してくれてありがとう。

撮影スタジオの設営や撮影に協力してくれたクリス、私たちの文章を見直してくれたダーナ・リーザー、撮影現場の裏で奔走してくれたアマンダ、様々な助言を与えてくれたナスターシア・パーカー＝グロスとジェニー＝ローズ・ホワイトにも厚くお礼申し上げます。

また、2冊目の制作に携わっている間、パートナーや家族に支えられたことをとても幸せに思っています。愛情を持って私を支えてくれたジミー、心の底から応援してくれた父マークとその奥さんのレイ、そして私のすばらしい母スーザン。家族のみんなが私を支え続けてくれたことがどんなにありがたかったか、感謝の言葉もありません。気の利いた差し入れをしてくれたからという理由だけではないですよ。

最後に、出版のアイデアとしては少々風変わりであったにもかかわらず、私たちを励まし、支えてくださった編集者ローレン・ノウルズとページ・ストリート・パブリッシング社の精鋭チームの皆さん、本当にありがとうございました。私の夢の実現に協力していただいたことに、重ね重ねお礼を申し上げます。

アビー・コックス

索引

THE AMERICAN DUCHESS GUIDE TO 18TH CENTURY BEAUTY

40 Projects for Period-Accurate Hairstyles, Makeup and Accessories

by Lauren Stowell and Abby Cox with Cheyney McKnight

【日本語版スタッフ】

監　　修　青木直香（映画衣装デザイナー）
　　　　　https://aoki7.com/

訳　　者　新田享子
　　　　　https://kyokonitta.com/

翻訳協力　株式会社トランネット
　　　　　https://www.trannet.co.jp/

カバーデザイン　渋谷明美（CimaCoppi）

編　　集　森 基子

企　　画　アリーチェ・コーミ（ホビージャパン）

18世紀のヘアスタイリング

貴婦人の髪型から帽子、メイクまで忠実に再現

2023 年 3 月 20 日　初版発行

著　者：ローレン・ストーウェル
　　　　アビー・コックス
協力者：チェイニー・マクナイト

翻　訳：新田享子

発行人：松下大介

発行所：株式会社ホビージャパン
　　　　〒 151-0053　東京都渋谷区代々木 2-15-8
　　　　電話　03-5354-7403（編集）
　　　　　　　03-5304-9112（営業）

印刷所　シナノ印刷株式会社

Printed in Japan
ISBN978-4-7986-3115-8　C2371